新形象出版事業有限公司

自 序

余自幼受父親薰陶教誨，對書法產生濃厚興趣，藉書法修身養性、怡情自娛，亦已二十餘年。今有感習書風氣日漸式微，更憂心中國大陸推行簡體文字，將破壞書法藝術之正統古典風貌，身為中華兒女，願為中國書法藝術之傳承與發揚盡一份力量。

中國文字由於其獨特性，可說是中華文化的最佳表徵；而中國書法正是中國文字的藝術美與實用性相結合的極致表現。「書法」應為中華民族所獨有並專擅；書法藝術之真善美亦為炎黃子孫所能共賞與獨享。是權利更是責任與義務，炎黃子孫應以中國書法藝術為榮！中國書法藝術亦應灌注於全體炎黃子孫的血脈中，永遠流傳！

謹以此書獻給敬愛的父親，並與全體中華兒女—世代共勉。

中華民國八十三年三月歲在甲戌年孟春　修平山　謹誌

新中國書法目錄（革新與新創論點皆加註※符號）

著 作 本 意

一、書法真義新解——著作本書最重要的意義，在維護提倡中國書法古典的風貌與正統的地位；確定「書法」已成為中國與世界藝術領域中的專有名詞；從而導引建立中國書法的革新觀念。

二、新創學習方法——中國書法可以無限發揮，並無固定或規定的學習方法。本書提供習書者一種新的學習與進階方法，對書法整體概念之掌握與實際的書寫運用，均極具參考價值。

三、筆法整合新論——本書將書法的中鋒筆法，修正並賦予新的真義；並整合書法所有筆法——唯中鋒一法。唯有能駕御控制毛筆使成筆筆中鋒，方可稱為中國書法用筆的真功夫，才能真正隨己意無限發揮。對中國書法的未來發展走向，或將有所導引與貢獻。

四、修體楷書字典——以「修體楷書」自稱，並非自我標榜或僭越。皆在強調：書法中任何的書體與書跡，皆只不過是毛筆用筆千變萬化中的某一種表現方式而已。只要是能真正駕御控制毛筆，使成筆筆中鋒，並能完全隨己意書寫出的任何字形結構或任何一種表現方式，皆已可謂自成一格。本字典堪稱古今中外手繕楷書字數最多，或可作為對抗大陸推行簡體文字與保存書法楷書傳統古典風貌的傳世見證。

五、傳承與發揚——著作本書，亦期望先進前輩與書法同好能多予賜教指正；更要與全體中華兒女共勉⋯永遠以中國書法為榮，共為中國書法藝術之傳承與發揚而努力。

內 容 說 明

一、中國書法演進發展歷史簡表：

（一）、蒐集編錄的書家暨書跡，大致上按年代順序排列——俾便全盤掌握書法發展演變的趨向。

（二）、所有的書跡均僅節錄片段——對書法發展演變的內涵，可有簡捷、概括性的整體認識。

（三）、尚有許多書家名跡未能完全編錄，限於篇幅，不無遺憾。

二、實用應用理論：

包含「書學」、「書藝」、「毛筆書寫」之法等論述，內容詳實。其中多數論點係屬創見，觀念獨特確切，深具啓發與實用價值。可作爲習書者進階研究及初學者啓蒙學習之依據與參考。

三、修體楷書習字參考字典：

（一）、本字典包含常用字、次常用字及不常用字共計九三一六字，堪稱古今中外手寫墨書楷書字典字數最多。足供楷書學習及工藝應用之參考。

（二）、本字典按部首筆劃順序排列——；每一單字皆加註注音，俾便查閱運用。

（三）、每一字均以兩種不同風貌的方式書寫表現。旨在表現書法字體與國字印刷體的區別；並強調：相同的字，在書法作品中，應書寫成不同風貌的不成文法則。

（四）、每一字皆加印淡色九宮格及米字格，俾便學習臨摹。

四、內附愛的眞諦、人生箴言及 國父遺囑等書寫範例，可提供作爲實際應用之參考。

五、本書的封面題字，出自作者父親的手筆。本書若有任何貢獻，作者都將殊榮歸於他的父親。

8

愛是恒久忍耐又有恩慈

愛是不嫉妒

不做害羞的事不求自己的益處

不輕易發怒不計算人的惡

不喜歡不義祇喜歡真理

凡事包容

凡事相信凡事忍耐

愛是永不止息

愛的真諦

不自誇不張狂

2600BC	4000BC	年代
太古時代（史前）		朝代
五　帝	三　皇	
		代表性書跡

各地出土太古時代刻畫符號

西安出土陶盆

山東出土陶器文字

鄭州出土刻畫圖形

說明

一、陶器文字及刻畫符號約完成於西元前四○○○年左右，可認定為最簡單的文字。

二、三皇五帝時代是中國文字創造、孕育、萌芽及發展時期，亦可謂中國書法藝術之開端起源。

三、太古時代已有以結繩紀事。至伏羲畫卦造字，繪圖文字形成。再至倉頡作書契，象形文字形成。

1100BC		1700BC	2200BC	年代
商（殷）			夏	朝代
印・小臣餘犧尊・小子師簋・司母戊鼎　王・雞魚鼎	墨書陶片　骨匕刻辭　戊辰彝	武乙文丁時期甲骨文　帝乙帝辛時期甲骨文	武丁時期甲骨文　祖甲時期甲骨文　廩辛康丁時期甲骨文	代表性書跡

說明

一、甲骨文是中國已發現最早文字。以刀爲筆，將文字符象刻於卜甲及卜骨上，可謂爲「刀筆文字」。

二、骨匕刻辭似以雙刀刻成，已有篆刻意表。

三、墨書陶片筆畫已具彈性，似用毛筆墨書，殷商時期應已有用毛製筆書寫。

四、金文（鐘鼎文）與甲骨文並存於商代，可謂大篆（周篆）萌芽及發展時期。

註：1.金文：鐘鼎款識及鐘鼎文字之統稱。
　　2.鑄刻於鐘鼎銅器及彝器上文字，凹入的陰字稱「款」，凸出的陽字稱「識」。

西周

晚期	中期	初期

小克鼎

史頌鼎

大克鼎

墻盤

戍嗣鼎

何尊

散氏盤

彔駒尊

利簋

虢季子白盤

盠簋

令簋

靜簋

毛公鼎

无亡簋

大盂鼎

一、周朝銅器銘文延續殷商金文之書風，爲大篆（周篆）發展及成熟時期。

二、周宣王時太史籀將文字整理成周篆（即大篆，亦稱籀書），號季子白盤銘文及毛公鼎銘文可爲周篆（大篆）之代表。

三、中國文字自此時期開始，已正式從意象符號發展成熟。文字與書法自此可謂正式結合。

附：大篆字體較方正，筆劃有粗細區分。小篆結構呈長方形，筆劃首尾粗細一致，注重左右對稱。

朝代		東　周		
		春　秋	戰　國	

代表性書跡

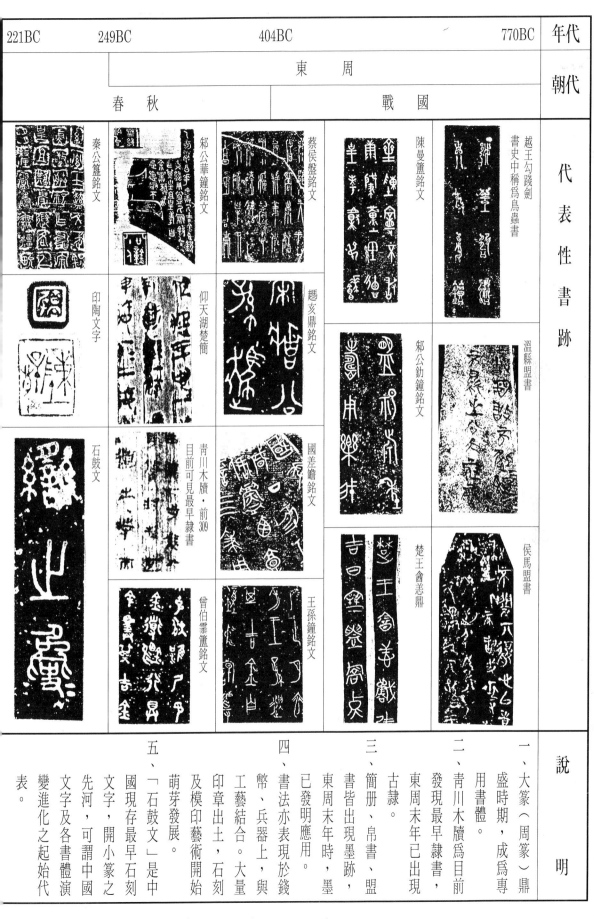

秦公簋銘文

郟公華鐘銘文

蔡侯盤銘文

陳曼簠銘文

越王勾踐劍
書史中稱爲鳥蟲書

印陶文字

仰天湖楚簡

趞亥鼎銘文

郟公鈆鐘銘文

溫縣盟書

石鼓文

青川木牘・前309
目前可見最早隸書

國差𦉜銘文

楚王酓�鼎

侯馬盟書

曾伯霖簠銘文

王孫鐘銘文

說明

一、大篆（周篆）鼎盛時期，成爲專用書體。

二、青川木牘爲目前發現最早隸書，東周末年已出現古隸。

三、簡冊、帛書、盟書皆出現墨跡，東周末年時，墨已發明應用。

四、書法亦表現於錢幣、兵器上，與工藝結合。大量印章出土，石刻及模印藝術開始萌芽發展。

五、「石鼓文」是中國現存最早石刻文字，開小篆之先河，可謂中國文字及各書體演變進化之起始代表。

14

秦

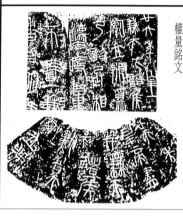

權量銘文

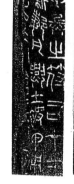

新郪虎符

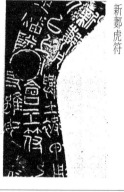

睡虎地秦簡

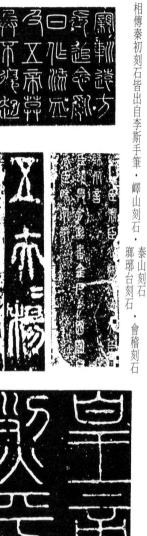

相傳秦初刻石皆出自李斯手筆・嶧山刻石・泰山刻石・琅邪台刻石・會稽刻石

印璽文字・瓦當文

秦始皇墓陶俑文字

一、秦統一文字,李斯、趙高、胡毋敬將史籀大篆整理省改爲小篆。

二、隸者,篆之捷也。相傳秦程邈造古隸。

三、秦朝小篆及古隸同時盛行,古隸爲小篆輔助字體。

四、書法遺跡有詔版、權量銘、瓦當、璽印等,工藝鼎盛。

五、秦以前已有以毛製筆。至秦代蒙恬加以改良,從此毛筆的使用更可產生多樣的變化,對中國書法的內涵與發展,影響至鉅。

年代	25AD	8AD			206BC
朝代	新		AD	BC	西　漢（前漢）

代表性書家暨書跡

嘉量銘 12

萊子侯刻石 16

磚文

印璽

王杖十簡・前35

武威漢簡・前29

粟君所責寇恩事簡・前27

定縣漢簡儒家者言・前18

魯孝王刻石・亦稱五鳳刻石・前56

漢簡倉頡篇・前165

漢簡孫子兵法・前118

居延木簡・前82

左司空刻石・前205是現存最早的西漢刻石

群臣上醻刻石前158・馬王堆帛書老子甲本・老子乙本前150・戰國策

說明

一、此時期篆書依舊盛行，隸書（古隸）漸近成熟，帛書、簡冊、刻石、銘文、磚文皆有隸筆出現。

二、相傳秦王次仲創作八分，變古隸為今隸，對後世書體變化影響深遠。

三、草者，隸之捷也。西漢末期，八分書之快書草寫，促成章草誕生。

附：古隸用筆無波磔及挑法，如魯孝王刻石、萊子侯刻石等。今隸（八分書）用筆亦挑亦波，東漢為今隸鼎盛時代。

16

東　漢（後漢）

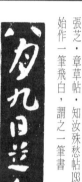

張芝‧章草帖‧知汝殊愁帖 193
始作一筆飛白，謂之一筆書

白石神君碑 183
曹全碑 185
張遷碑 186
小子殘碑 190

西狹頌 171
孔彪碑 171
武榮碑 172
韓仁銘 175
校官碑 183

西嶽華山廟碑 165
鮮于璜碑 165
張壽殘碑 168
衡方碑 168
史晨前碑 169

三老諱字忌日刻石 52
景君碑 143
石門頌 148
乙瑛碑 153
禮器碑 156
孔宙碑 164

開通襃斜道刻石 66
大吉買山地記 76
袁安碑 92
嵩山太室石闕銘 118

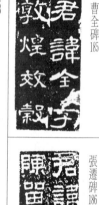
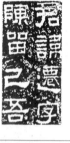
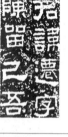
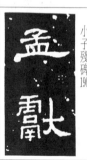

蔡邕（134—192）熹平石經

一、東漢時期，碑刻盛行，是碑版書法藝術第一個高峰期，亦是書法藝術發展鼎盛時期之一。

二、為隸書（今隸）全盛極致時期，章草亦漸趨成熟，楷、行書開始孕育萌芽。

三、自蔡倫發明造紙之後，書法文房四寶工具齊備並漸行發達，從此書風大盛，書體演變繁複多樣，運筆筆法從此開始講究，為日後書法藝術開創萬家爭鳴之局。書法不再只是文字表達，正式成為學問科目。

		朝代

三　國（魏、蜀、吳）

代表性書家暨書跡

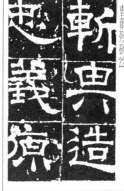

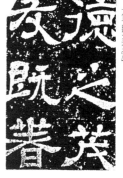

王基殘碑 261

曹真殘碑 224

上尊號奏 220

鍾繇（151—230）·宣示表·薦季直表·力命表·戎路（賀捷）表

受禪碑 220

西鄉侯張君殘碑 263

范式碑 235

孔羨碑 221

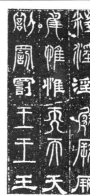

皇象·急就章 276

三體石經 241（亦稱正始石經）

說　明

一、本時期仍以隸書為主，篆書為輔，草、行、正書亦皆大致萌芽齊備，開始成熟發展。

二、本時期亦正式確立書法師承關係，書法的門派流派開始形成。

三、此時期書法作品已見作者於作品上署名，為日後書法結合落款題識成為鑑賞型藝術作品奠立基礎，亦為書法作品之傳世與見證立下良好典範。

西　晉

索靖（239—303）・出師頌・月儀帖

左棻墓誌 300

皇帝三臨辟雍碑 278

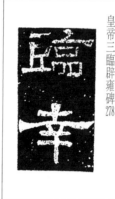

天發神讖碑 276

郭休碑 270

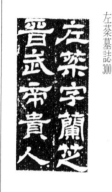

士孫松墓誌 302

太公呂望表 289

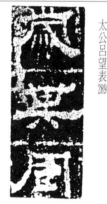

禪國山碑 276

谷朗碑 272

陸機（261—303）・平復帖

衛恒（236—291）・一日帖

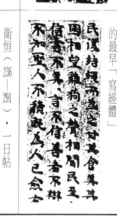

太上玄元道德經 290・是載有紀年的最早「寫經體」

朱曼妻買地券 278

孫夫人碑 272

一、因師襲及流派之
彼此相傳、相授
、相承，使書法
藝術發展推進加
速。

二、由於佛教盛行，
寫經及石經書法
亦成爲珍貴書跡
。

三、此時期，書法書
寫之方法及理論
研究開始，並有
專書論著開始流
傳，將書法藝術
及書學之發展向
前推進一大步。

四、三國至西晉時期
，仍以篆隸書較
爲通用，草、正
、行書亦開始流
行，可謂新舊書
體交錯之過渡時
期。

年代	386	317

朝代

五　胡　十　六　國

東　晉

代表性書家暨書跡

謝鯤墓誌 323

衛鑠（272—349）世稱衛夫人 · 近奉帖

王興之墓誌 338

李柏尺牘 346

王導（276—339）· 省示帖

王薈（320—385）· 癤腫帖

王丹虎墓誌 359

譬諭經 359

王珣（350—401）· 伯遠帖

廣武將軍碑 368

王羲之（321—379）（後人尊為書聖）· 孔侍中帖 · 喪亂帖 · 佛遺教經 · 孝女曹娥碑 · 澄清堂帖 · 黃庭經 · 樂毅論 · 集字聖教序 · 十七帖 · 快雪時晴帖 · 臨鍾繇千字文 · 褚摹蘭亭

王獻之（344—388）· 地黃湯帖 · 鴨頭丸帖 · 洛神賦 · 中秋帖

王徽之 · 新月帖 375

說明

一、世有所謂「唐詩、宋詞、晉字、漢文章」，晉代是書法創作極其繁榮鼎盛時期，王羲之是此時期的代表，世稱書聖。

二、東晉時期，篆體已不盛行，草、行書大盛，隸體已漸衍成魏碑筆風，楷書亦已發展成熟。

三、衛夫人（衛鑠）作筆陣圖，從美學及藝術觀點談筆勢。

四、相傳王羲之蘭亭序真跡已失傳，後世摹本以褚摹、定武、神龍本以蘭亭為有名。

北　魏　　　　　　（北朝）

梁　　齊　　　　宋　　（南朝）

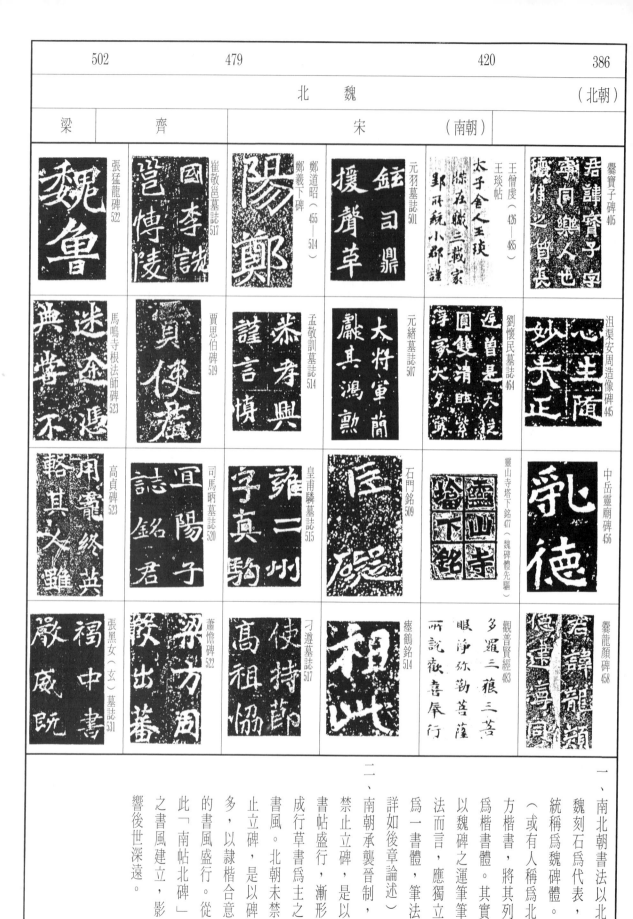

張猛龍碑522
崔敬邕墓誌517
鄭羲下碑　鄭道昭（455-514）
元羽墓誌501
王僧虔（426-485）　王琰帖
爨寶子碑405

馬鳴寺根法師碑523
賈思伯碑519
孟敬訓墓誌514
元緒墓誌507
劉懷民墓誌464
沮渠安周造像碑445

高貞碑523
司馬昞墓誌520
皇甫驎墓誌515
石門銘509
靈山寺塔下銘477（魏碑體先驅）
中岳靈廟碑456

張黑女（玄）墓誌531
蕭憺碑522
刁遵墓誌517
瘞鶴銘514
觀普賢經483
爨龍顏碑458

一、南北朝書法以北
魏刻石為代表，
統稱為魏碑體。
（或有人稱為北
方楷書，將其列
為楷書體。其實
以魏碑之運筆筆
法而言，應獨立
為一書體，筆法
詳如後章論述）

二、南朝承襲晉制，
禁止立碑，是以
書帖盛行，漸形
成行草書為主之
書風。北朝未禁
止立碑，是以碑
多，以隸楷合意
的書風盛行。從
此「南帖北碑」
之書風建立，影
響後世深遠。

北齊、北周	東、西魏	北　魏
陳	梁	

王慈（451－491）・柏酒帖

王志（460－513）・一日無申帖

梁武帝（464－549）・異趣帖

高湛墓誌 539

敬史君碑 540

鄭述祖・天柱山銘 565

西嶽華山神廟碑 567

王元爕造像記 507

比丘道匠造像記 517

元祐造像記 517

比丘尼慈香造像記 520

比丘惠感造像記 503

比丘法生造像記 503

馬振拜造像記 503

高太妃造像記 507

孫秋生造像記 502

高樹造像記 502

賀蘭汗造像記 502

侯太妃造像記 503

魏靈藏造像記 498

解伯達造像記 498

楊大眼造像記 498

鄭長猷造像記 501

龍門二十品 牛橛造像記 495

一弗造像記 495

元詳造像記 498

始平公造像記 498

三、許多書家均極推崇魏碑書體，認爲「備衆美、通古今、極正變、足爲書家極則」。魏碑體可謂合隸、楷之筆意自成一體。

四、北魏時代在河南洛陽南伊水西岸龍門山開鑿崖壁，雕造佛像並題記，共計約有二千種之多，其中最著名的二十種，世稱「龍門二十品」，可謂北魏書風之代表。

五、此時期創中國書法碑版藝術第二高峰。

隋

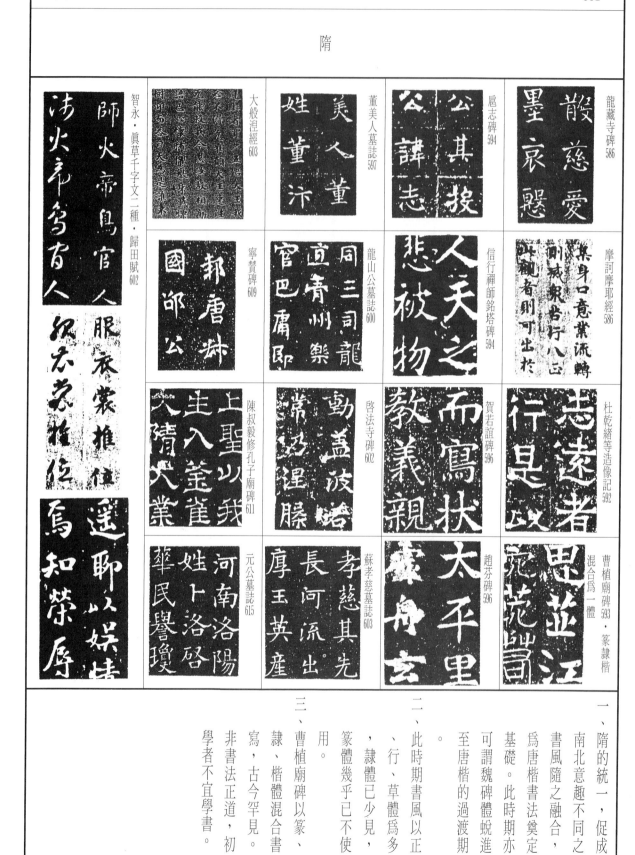

智永・眞草千字文二種・歸田賦 602

大般泥經 603

董美人墓誌 597

扈志碑 594

龍藏寺碑 586

寧贙碑 609

龍山公墓誌 600

信行禪師銘塔碑 594

摩訶摩耶經 586

陳叔毅修孔子廟碑 611

啓法寺碑 602

賀若誼碑 596

杜乾緒等造像記 592

元公墓誌 615

蘇孝慈墓誌 603

趙芬碑 596

曹植廟碑 593・篆隸楷

一、隋的統一，促成南北意趣不同之書風隨之融合，爲唐楷書法奠定基礎。此時期亦可謂魏碑體蛻進至唐楷的過渡期。

二、此時期書風以正、行、草體爲多，隸體已少見，篆體幾乎已不使用。

三、曹植廟碑以篆、隸、楷體混合書寫，古今罕見。非書法正道，初學者不宜學書。

朝代	唐
	初　　期

代表性書家暨書跡

歐陽詢（557—641）· 皇甫誕碑 · 九成宮醴泉銘 · 張翰帖 · 溫彥博碑 · 化度寺碑 · 行書千字文

虞世南（558—638）· 孔子廟堂碑 · 汝南公主墓誌 · 積時帖

顏師古（581—645）· 金壇縣溫

唐太宗（597—649）· 晉祠銘 · 溫泉銘

陸柬之（585—638）· 五言蘭亭詩 · 文賦

等慈寺碑

褚遂良（596—659）· 雁塔聖教序 · 枯樹賦 · 文皇哀冊 · 倪寬贊 · 房玄齡碑 · 孟法師碑 · 行書千字文

李懷琳 · 絕交書 640

段志玄碑 642

盧藏用 · 紀信碑 648

孔穎達碑 648

唐高宗（628—683）· 李勣碑

王行滿 · 韓仲良碑 654

敬客 · 王居士塼塔銘 659

歐陽通 · 道因法師碑 663

說明

一、隋朝整合完成之雅正、嚴謹、溫穩的楷書書風，至唐朝漸漸發展成熟並達到極致，成為楷書鼎盛黃金時期。

二、歐陽詢、虞世南、褚遂良並稱初唐三大書家。

三、唐太宗李世民可謂帝王第一書家。此時科舉應試制度中已包括書學，故書風大盛，書法之學發展更速，影響後世深遠。

唐

| 中　期 | 初　期 |

孫過庭（648—703）・書譜・草書千字文

薛稷（649—713）・信行禪師碑・昇仙太子碑陰

王知敬・李靖碑 720

鍾紹京・靈飛經 699

武則天（623—705）・昇仙太子碑・碑額
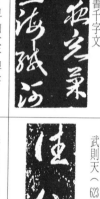

李玄植・李孟常碑 724

魏栖梧・善才寺碑 663
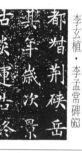
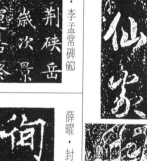

薛曜・封祀壇碑 695
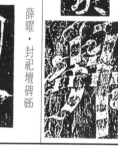

賀知章（659—744）・草書孝經
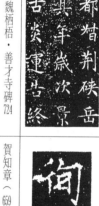

張旭・肚痛帖 740・郎官石記 741・草書詩帖 745

唐玄宗（685—762）・紀泰山銘・鶺鴒頌・石臺孝經

李邕（678—747）・李思訓碑・麓山寺碑（時稱李北海）
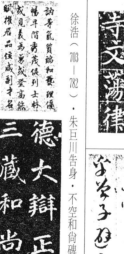

李白（701—762）・上陽臺帖
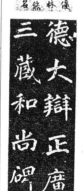

徐浩（703—782）・朱巨川告身・不空和尚碑
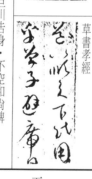

四、唐朝國勢興盛，書風亦鼎盛。上起帝王高官，下至庶民百姓皆倡行書學。書法亦同樣是楷書，細微運筆不同之筆法，形成各書家字體神韻形態各異之筆風。

五、唐太宗偏好豐潤穩雅之美，對唐朝中期以後書風或有影響。顏眞卿筆風圓雅豐穩，爲中國書法打開另一新的局面（圓筆派）和王羲之（方筆派）並稱中國書法界二大宗師。

註：方筆與圓筆，事實上，並非毛筆用筆區分之法，詳如後章筆法新論。

中期

李陽冰・般若台銘772・三墳記767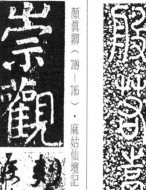

史惟則・大智禪師碑741

顏眞卿（709—785）・麻姑仙壇記・祭侄文稿・多寶塔碑・顏勤禮碑・爭坐位帖

懷素（737—?）・自敍帖・食魚帖・草書千字文

鄭審則・越州錄跋805

呂秀岩・景教流行中國碑782

吳通微・楚金禪師碑805

晚期

林藻・深慰帖809

沈傳師・羅池廟碑822

裴休（791—864）・圭峰禪師碑

柳公權（778—865）・玄祕塔碑・李晟碑・金剛般若經・蘭亭詩

高閑・草書785

張從申・李玄靜碑789

杜牧（803—852）・張好好詩

六、晚唐書法皆有顏體之筆風，以柳公權爲代表。

七、唐朝書風以楷體爲主，行草體亦盛行。隸篆體散見於碑文，已較少用。

八、唐朝爲書法碑版藝術第三高峰（也是最後高峰）。

九、書法發展至唐朝，各書體皆成熟完備。自此以後之所有書家，無論如何變化，皆只能說是「體同筆異或形異」而已，無法再創新書體。（詳如後章筆法新論）。

年代		960		907
朝代		北　宋		五代十國

代表性書家暨書跡

五代十國

楊凝式（873—954）·草堂十志圖跋·韭花帖·神仙起居法

徐鉉（916—991）·尺牘

李後主（937—978）·詩卷

李建中（945—1013）·土母帖

李宗諤（964—1012）·行書墨翰

范仲淹（989—1052）·尺牘

宋庠（996—1066）·尺牘

北宋

歐陽修（1007—1072）·集古錄跋

司馬光（1019—1086）·天聖帖

王安石（1021—1086）·經旨要卷

蘇洵（1009—1066）·行書札

蔡襄（1012—1067）·謝賜御書詩表·尺牘

王覿（1034—1102）·辟置帖

蘇軾（1036—1101）·李白仙詩卷·寒食帖·尺牘·草書詩册·寒山子龐居士詩卷·詩送四十九姪帖·李白憶舊遊詩卷

蘇轍（1039—1112）·尺牘

黃庭堅（1045—1105）·伏波神祠詩卷

說明

一、五代十國因處亂世，書風衰微，可謂書法動盪過渡時期。

二、雖處亂世黑暗時期，文物尚繁榮興盛。李後主選古人之書跡，編成「澄清堂帖」，可謂法帖之祖。

三、宋朝學術鼎盛，工藝技術亦精良，印刷術發達，編集古代各名跡的法帖，開始盛行流傳。

四、唐代書風以法度為宗，較為嚴謹。至北宋四大家蔡襄、蘇軾、黃庭堅、米芾，皆倡變古法為己意，捨棄帖學，以意為法，藉以抒發個人主觀、即

南　宋　｜　北　宋

張即之（1186—1263）· 李伯嘉墓誌 · 金剛般若經

朱熹（1130—1200）· 節書周易

樓鑰（1137—1213）· 跋圖卷

范成大（1126—1193）· 西塞漁杜圖卷跋 · 垂誨帖

蔣璨（1085—1159）· 二詩帖

宋高宗（1107—1187）· 洛神賦 · 御書石經 · 徽宗文集序

宋徽宗（1082—1135）· 草書千字文 · 萬壽宮碑 · 唐詩（自稱「瘦金體」）

蔡京（1047—1126）· 節夫帖 · 趙懿簡公碑

米芾（1051—1107）· 蜀素帖 · 苕溪詩卷 · 草書四帖 · 海嶽五帖之二 逃暑帖 樂兄帖

吳說 · 游絲書 1145

姜夔（1155—1231）· 蘭亭序跋

陸游（1125—1210）· 詩卷

秦觀（1049—1100）· 圖跋

蔡卞（1053—1117）· 能本神道碑 開國侯象

趙孟堅（1199—1295）· 蘭亭序跋

魏了翁（1178—1237）· 文向帖

張孝祥（1132—1169）· 行書卷

宋孝宗（1127—1194）· 法書贊

米友仁（1086—1165）· 草書帖跋

王升（1076—1150）· 草書千字文

五、宋徽宗變唐法度，以意為法，創書自號「瘦金體」。

六、徽宗以後，設有書院，以復古二王為書風，用於宮廷任職晉升，俗稱「院體書風」。

七、南宋書風衰微，多為復古摹倣，唯書學研究仍盛行，印行文物繁多。

八、宋朝書風率倡己意，作品以行草體為多，楷體次之，隸篆體幾已不多見。

興之情感，創造出中國書法「尚意」的時代風格。

	元	朝代

代表性書家暨書跡

王庭筠（1151—1202）・行書跋

蔡松年（1207—1259）・詩跋

文天祥（1236—1282）・詩書

姚燧（1239—1314）草書詩卷

趙孟頫（1254—1323）・蘭亭十三跋・急就章・漢書汲黯傳・福神觀記・玄妙觀重修三門記

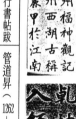

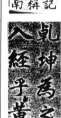

鮮于樞（1256—1301）・唐詩卷・杜甫詩

鄧文原（1258—1328）行書帖跋

管道昇（1262—1319）・尺牘

虞集（1272—1348）杞菊軒詩

揭傒斯（1274—1344）眞草千字文

張雨（1277—1348）・行書跋

吳鎮（1280—1354）・畫贊

王冕（1287—1359）・題卷跋

柯九思（1290—1343）・蘭亭序跋

康里巎巎（1295—1345）・秋夜懷詩・述筆法・章草李白古風詩

楊維楨（1296—1370）・張氏通波阡表・城南唱和詩

吳叡（1298—1355）・篆書千字文・隸書離騷

周伯琦（1298—1369）・筆說

倪瓚（1301—1374）・蘭亭序跋

王蒙（1308—1385）・跋定武蘭亭

說明

一、元朝可謂書法的復古時代。宋朝書風重己意而輕古法，故流於奔放。元朝重晉唐之法度，盛行雅健正謹之書風。

二、元朝仍以行、草、楷體爲多，篆、隸體僅散見。

三、趙孟頫不論眞、草、行、篆各體皆能發揮，用筆功力深厚卓越。元朝書風雖重復古而欠創意，趙孟頫仍爲此時期代表。

明		朝代
前　期		

代表性書家暨書跡

宋克（1327—1387）・杜子美詩・李白詩

朱元璋（1328—1398）・諭帖

方孝孺（1357—1402）・默庵記

沈度（1357—1434）・張桓墓誌

沈粲・梁武帝草書狀 1360

解縉（1369—1415）・月儀章跋

陳敬先（1377—1459）・行書卷

于謙（1398—1457）・題中塔圖贊

張弼（1425—1487）・唐詩卷

陳獻章（1428—1500）・自書詩卷・大頭蝦說

吳寬（1435—1504）・詩稿

祝允明（1460—1526）・赤壁賦卷・出師表・離騷經

文徵明（1470—1559）・詩卷・輞川別業・川輞圖卷跋・千字文

唐寅（1470—1523）・落花詩・漫興十首卷

王守仁（1472—1528）・何陋軒記・象祠記

陳淳（1483—1544）・自題墨華冊

說明

一、明朝書風承襲元朝，尚法帖，重晉唐古法，帖學之風極盛。

二、世有謂「晉書尚韻，唐書尚法，宋書尚意不重帖，元明重帖尚態」。元、明兩朝書風相近，重習古，講究字形神態與筆法技巧。

而明代之書風不如唐代之嚴謹法度，亦不若宋代之豪率奔放，可謂盛行「柔媚書風」。

明

後　期

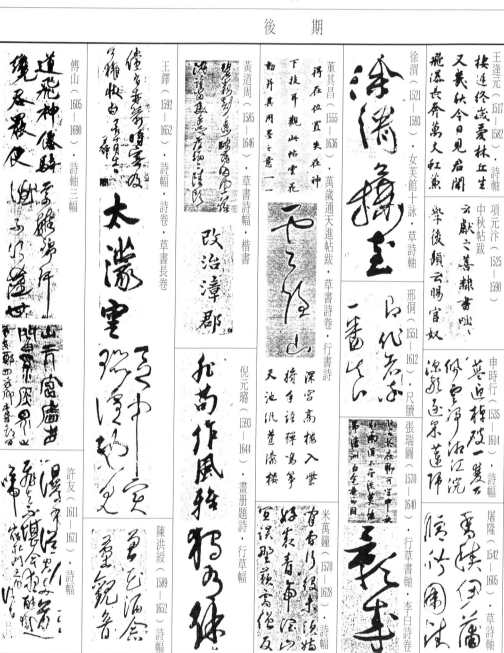

傅山（1605—1690）・詩軸三幅

王鐸（1592—1652）・詩幅・詩卷・草書長卷

許友（1611—1671）・詩幅

陳洪綬（1589—1652）・詩幅

黃道周（1585—1646）・草書詩幅・楷書

倪元璐（1593—1644）・畫冊題詩・行草幅

董其昌（1555—1636）・萬歲通天進帖跋・草書詩卷・行書詩

米萬鐘（1570—1628）・詩幅

徐渭（1521—1593）・女芙館十詠・草詩軸

邢侗（1551—1612）・尺牘・張瑞圖（1570—1640）・行草書軸・李白詩卷

王逢元（1517—1582）・詩軸

項元汴（1525—1590）

申時行（1535—1614）・詩幅

屠隆（1542—1605）・草詩軸

王寵（1494—1533）・琴操十首冊・千字文

文彭（1498—1573）・漁父詞卷

文嘉（1501—1583）・行書跋

三、明朝末期漸有獨創之書風，王鐸書法，世有神筆之稱，亦有前王之稱，（王羲之）後王（王鐸）之說。

四、裱裝技術已發達，軸、屏、冊頁、扇面等書法鑑賞及收藏玩賞藝術型作品開始盛行，為中國書法藝術再開先聲。

五、明朝書法作品仍以行、草、楷體居多，隸、篆體仍不多見。

六、明朝書家以祝允明、文徵明、董其昌、王鐸、傅山等為代表

年代	1736			1662
朝代	清			
	中　期		初　期	

代表性書家暨書跡

中期

鄧石如（1743—1805）·行草冊·篆書般若心經·隸書軸

姚鼐（1731—1815）·論書詩軸

桂馥（1733—1802）·隸書軸

翁方綱（1733—1818）·行書幅

黃易（1744—1802）·隸書軸

洪亮吉（1746—1809）·行書·篆書軸

劉墉（1719—1804）·行書詩·入法界體性經

梁同書（1723—1815）·行書詩

王文治（1730—1802）·快雨堂詩冊·行書跋

金農（1687—1763）自稱「漆書體」·詩軸二幅

鄭燮（1693—1765）自稱「六分半書」·詩軸·題畫詩

初期

沈荃（1624—1684）·詩軸

梁佩蘭（1629—1705）·行書幅

道濟（1630—1707）·題畫詩

王澍（1668—1739）·篆書幅

歸莊（1613—1673）·行書軸

查士標（1615—1698）·行書

鄭簠（1622—1692）·隸書幅

朱耷（1626—1705）即八大山人·書畫冊

說明

一、清朝初期書風受明末影響，仍以晉唐帖學為主，並重自創，可謂新創型古典書風。

二、金農創體，自稱為「漆書體」；鄭板橋創書，自稱為「六分半書」。

三、清中期以後，訓詁、解經之風盛行，加以大量古物發掘出土，考證學勃興，文字學、金石學因而大盛。

四、清中期以後書風提倡碑學。從法帖轉向金文、碑石及三代、秦、漢、六朝古法的考據考證，碑學蔚然成風。自此，碑帖互用，金文

清

| 末　　期 | 中　　期 |

中期

鐵保（1752—1824）・行書札

伊秉綬（1754—1815）・隸書軸

阮元（1764—1849）・尺牘・石渠寶笈序

陳鴻壽（1768—1822）・尺牘

吳榮光（1773—1842）・行書幅

包世臣（1775—1855）・行書軸・草書幅

孫爾準（1770—1831）・行書　四集有題　宝題注恰合　為人割去道　篆書

吳熙載（1799—1870）・篆書

楊沂孫（1813—1881）・篆書

何紹基（1799—1873）・行書軸・隸書幅

末期

趙之謙（1829—1884）・隸書・行書・篆書・臨泰山刻石・魏碑書軸二幅

徐三庚（1826—1890）・篆書

楊守敬（1839—1915）・行書

譚嗣同（1865—1898）・題扇

吳大澂（1835—1902）・篆書聯・幅

王懿榮

吳昌碩（1844—1927）・篆書・臨石鼓文・行書詩幅

康有為（1858—1927）・行書詩幅

五、篆隸相加，各類書體均可與前朝比美。
清朝中期，又倡新古典主義，繼南北朝之後，重新倡說「南北書派論」及「北碑南帖論」。

六、中國書法至清朝，已完全成熟的，進入藝術領域，收藏玩賞型書法藝術作品鼎盛。

七、清朝書風極盛，名家輩出，鄧石如、趙之謙可為代表。

八、清朝可謂中國書法燦爛充實時期，為中國書法藝術再創另一高峰。

註：「漆書體」與「六分半書」皆不可謂為書法新創書體。詳如後章論述。

	朝代
中華民國	

代表性書家暨書跡

鄭孝胥（1860—1938）・行書・聯

吳敬恒（1866—1953）篆書軸

齊白石（1863—1957）・篆書軸・行書幅

于右任（1878—1964）集字編成「標準草書」

羅振玉（1866—1940）・甲骨文軸・篆書軸

沈尹默（1883—1971）・行書詩冊・東坡題跋・懷舊賦

郭沫若（1892—1978）・臨石鼓文・自書詩幅

張大千（1899—1983）・行草書

徐悲鴻（1895—1953）行草幅

周樹人（1881—1936）行書軸

李叔同（1880—1942）・篆書

臺靜農（1902—1990）行書幅

王雲五（1888—1979）・尺牘

謝无量（1883—1964）行書軸

說明

一、民國成立，科學廢，新教育制度建立，加以各種用筆之發明，毛筆實用性漸弱，書法漸成專門藝術學問。

二、于右任編成「標準草書」，爲草體再創新聲。

三、書學著述及資料增多，古代書跡亦大量印製，廣爲流傳。現代書風可謂南北兼收，古今並融，碑帖互用。以楷行隸書較盛行。

四、因中國文字之獨特性，中國書法將永遠存在其實用價值，加以藝術美學及修身養性、休閒怡情之功用，書法藝術實值得我中華兒女勉力爲學，承繼創新，發揚光大。

人生充滿悲歡離合

是非勝敗轉眼成空

何不－－－－

享半分清醒

沈半分醉

將古今天下事

盡付笑談中

貳、書法的定義

一‧前言

由前章書法演進歷史簡表可知，書法在晉代以前（約西元三〇〇年）其意義仍僅在於用毛筆書寫文字，完全以紀事的實用性目的為主。並且為了書寫簡化、方便、快速，造成書法書體由篆變隸，再由隸變草的初期型態轉變。晉代之後書法理論研究著述開始出現，書法的意義從此擴大為書學，從實用紀事衍生成獨立學問。自此而後書學之風建立，書法之學成為日常生活應用紀事及文人武士抒情展才必備的基本學問，其影響可謂極其深遠。直到民國初年，新教育制度建立，新的書寫工具普遍使用，書學之法才漸從日常生活中脫離成為專門學問。

書學之法雖已成熟發達，但是書法作品的表現方式仍僅限於書家個人收藏的尺牘、冊集、手卷、帖本等，尚無法全然展現中國書法藝術美的風貌。直到明代之後（約西元一三五〇年），由於作品裱裝技術的進步，使得中國書法能以玩賞、鑑賞型作品的表現方式，並結合整體美學，成為具有獨特美感的藝術。書藝之法至今已成為中國書法最具代表性的表現方式。

書法自古以來，最基本及最傳統的意義應為「毛筆書寫之法」。因為毛筆是古代最主要，甚至可說是唯一的書寫工具。東漢以前，已有毛筆書跡，毛筆應已廣泛使用。東漢以後，毛筆經過改良，更適合書寫發揮。從此毛筆筆法更加講究，終於產生了魏碑體及楷書體這二種筆法較為複雜的書體，也造就了楷書鼎盛時期唐朝各書家（歐體顏體柳體褚體等）「體同筆異」的書風。唐代之後，中國文字結構已大致定型，書法各種書體亦已齊備，書家求變多從筆法著手。毛筆運中鋒書寫及變化之法，將是中國書法未來發展的必然趨向。（筆法詳論如後章）。

二‧中國書法的內涵包含「書學之法」、「書藝之法」、「毛筆書寫之法」。

（一）書學之法：舉凡和中國文字相關的學問，如文字學、金石篆刻學等均是書學研究的對象。其餘如書寫工具、文房用品的瞭解與應用，藝術美學美感的涉獵與充實，皆可為書學的範圍。其內涵較偏重理論研究。

（二）書藝之法：其內容包含書法藝術作品的欣賞、鑑賞與創作完成。從書法作品內容的佈局、書寫、落款、用印、裱裝等來創作表現或鑑賞書法的整體藝術美。

（三）書寫之法：應說成「毛筆書寫之法」。可說是中國書法的狹義定義，也是現今國人對書法二字最普遍的一種認知定義。其內涵較著重於毛筆書寫的實用性，亦即與日常生活結合的實際應用。

三‧書法二字已涵括一切。中國書法的內涵較日本書道為廣。

書法的「法」字與書道的「道」字其意義可謂相同，皆能廣泛蓋括一切學理。書道二字早於東晉時期衛夫人作筆陣圖時就已使用，如今為日本採用，成為日本的一種藝術的通稱。日本文字深受中國文字的影響，並且大多已簡化成幾條線。因此，「日本書道」充其量的發展不過是以毛筆勾劃線條表現的一種藝術而已；即使日本書道是以中國文字碑帖為書寫及研究對象，也應該稱之為學習中國書法而已。「書道」二字已能涵蓋一切，是完全屬於中國固有的；「書道」二字雖然也能涵蓋所有，但已專為日本所用，其涵義已略為狹窄，不足與中國書法並論（詳如本章附註）。中國人以毛筆寫字稱為「書法」，具有純中國古典風味的感覺；日本人用毛筆寫字，自稱為「書道」，仍存有部份中國風味。「書法」是中國所專擅獨有的，中國書法藝術以「書法」二字就能代表含括一切，無需再以書道二字混淆添足、自貶文化立場。

四‧書法已是專門藝術名詞，不可再以字面意義解釋。

書法的功能，由古代重實用而無藝術，到中古及近代的實用性與藝術性並重，再及至現代，書法幾已衍化成專有藝術名詞，藝術性較實用性更重。也因如此，現今學習書法者，絕不宜再用字面上淺義解釋「書法」為「書寫的方法」，否則「書法」與「寫法」可說是淪為同義，實可謂盡失其義。日後論及書法，習者至少當述其簡義：毛筆書寫之法：或其概括全義：「以毛筆書寫中國文字的表現方法」。

五‧書法字體與國字印刷體的字形結構仍有區別：

如果說書法的基本定義是以毛筆書寫漢字，為何現今坊間出現有「硬筆書法」、「鋼筆書法」呢？究竟其意義為何？應如何解釋呢？

另外，現代人初學書法，會覺得篆隸行草體較難學，楷書較易寫，為何會如此呢？（何種書體較易學或難學，後章將詳述）。那是因為楷書的字形結構我們較熟悉，能立刻寫得出來；而篆隸行草體的結構與筆序，初學者多不熟悉，非經臨摹學習，根本無法下筆。然而書法楷書體的字形結構

37

國字印刷體	義	央	鄒	傍	喉	隱	爽
書法字體	溫彥博碑	昭仁寺碑	孔子廟堂碑	顏氏家廟碑	蘇慈墓誌	雁塔聖教序	伍道進墓誌
國字印刷體	歸	姻	若	喚	藏	經	亥
書法字體	雁塔聖教序	元洛神墓誌	九成宮碑	世說新書	雁塔聖教序	九成宮碑	九成宮碑
國字印刷體	黃	乘	老	龔	黻	逮	壞
書法字體	孔子廟堂碑	孔子廟堂碑	張猛龍碑	褚遂良倪寬贊	皇甫誕碑	九成宮碑	九成宮碑
國字印刷體	曼	薇	兮	兆	旨	傳	勇
書法字體	常季繁墓誌	九成宮碑	王獻之	九成宮碑	九成宮碑	雁塔聖教序	玄祕塔碑
國字印刷體	景	戒	夷	關	幼	魚	畢
書法字體	九成宮碑	九成宮碑	溫彥博碑	九成宮碑	雁塔聖教序	道因法師碑	孔子廟堂碑
國字印刷體	骨	垂	每	黜	屬	頻	亨
書法字體	孔子廟堂碑	孔子廟堂碑	溫彥博碑	高貞碑	雁塔聖教序	道因法師碑	孔子廟堂碑

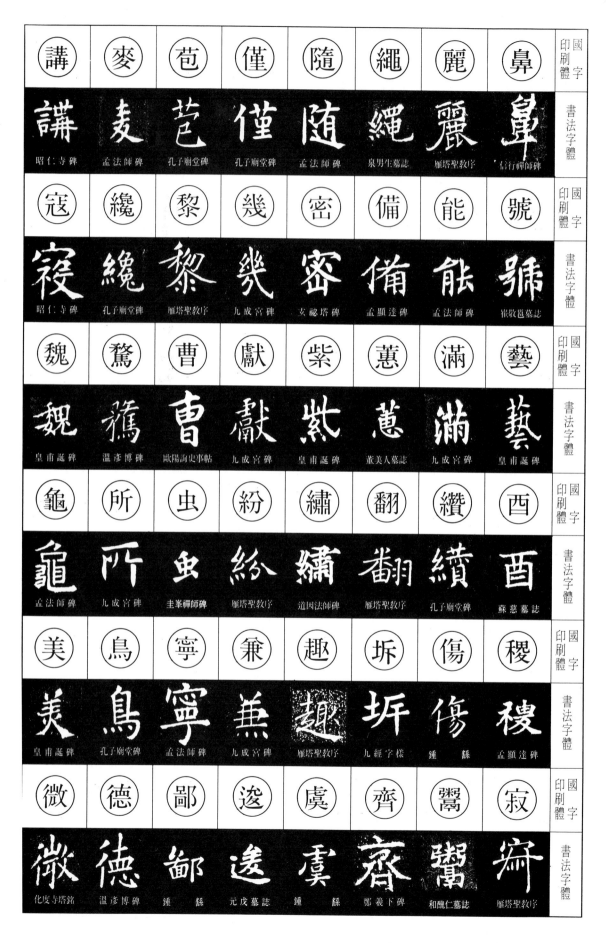

國字印刷體	講	麥	苞	僅	隨	繩	麗	鼻
書法字體	講	麦	苞	僅	隨	繩	麗	鼻
	昭仁寺碑	孟法師碑	孔子廟堂碑	孔子廟堂碑	孟法師碑	泉男生墓誌	雁塔聖教序	信行禪師碑
國字印刷體	寇	纏	黎	幾	密	備	能	號
書法字體	寇	纏	黎	幾	密	備	能	號
	昭仁寺碑	孔子廟堂碑	雁塔聖教序	九成宮碑	玄祕塔碑	孟顯達碑	孟法師碑	崔敬邕墓誌
國字印刷體	魏	驚	曹	獻	紫	蕙	滿	藝
書法字體	魏	驚	曹	獻	紫	蕙	滿	藝
	皇甫誕碑	溫彥博碑	歐陽詢史事帖	九成宮碑	皇甫誕碑	董美人墓誌	九成宮碑	皇甫誕碑
國字印刷體	龜	所	虫	紛	繡	翻	纘	酉
書法字體	龜	所	虫	紛	繡	翻	纘	酉
	孟法師碑	九成宮碑	圭峯禪師碑	雁塔聖教序	道因法師碑	雁塔聖教序	孔子廟堂碑	蘇慈墓誌
國字印刷體	美	鳥	寧	兼	趣	坼	傷	稷
書法字體	美	鳥	寧	蕪	趣	坼	傷	稷
	皇甫誕碑	孔子廟堂碑	孟法師碑	九成宮碑	雁塔聖教序	九經字樣	鍾繇	孟顯達碑
國字印刷體	微	德	鄙	逡	虞	齊	巙	寂
書法字體	微	德	鄙	逡	虞	齊	巙	寂
	化度寺塔銘	溫彥博碑	鍾繇	元戊墓誌	鍾繇	鄭羲下碑	和醜仁墓誌	雁塔聖教序

國字印刷體	書法字體
擊	擊（昭仁寺碑）
滯	滯（鍾繇）
厤	斳（九成宮碑）
寄	寄（皇甫誕碑）
歷	歷（九成宮碑）
姬	姬（孔子廟堂碑）
冀	冀（雁塔聖教序）
壁	壁（九成宮碑）
髮	鬆（道因法師碑）
勒	勒（九成宮碑）

▲書法字體的字形結構或因文字演變自然形成；或因同義俗字互為通用所造成；或因歷代書家憑其美感增刪筆劃變化結構而創成。

由以上示例：

（一）或可推論：
學習書法，即使是學習楷書，在心理與實際學習上，都應該和學習篆、隸、行草體一樣，同樣在學習一種新的結構、新的書體與筆法序。也由此可知，學書必先習帖，無論是篆、隸、行草各種書體，都應先由古人碑帖著手，學其結構精髓及運筆筆法筆序。換句話說，只要是執毛筆寫字，尤其是書寫書法藝術作品，都應以書寫書法字體結構為主。否則，隨意書寫，難免贅筆繁多，結構庸俗，難登藝術美學領域。

（二）或可解釋：
所謂的「鋼筆書法」及「硬筆書法」。如果使用鋼筆或硬筆，完全是書法字體，則使用書法之稱，似無不當。也因此可延申推論：(1)其所書寫的字形結構皆可使用書法字體的字形結構，皆可使用書法字體。也因此相信，不久的將來，或許會有「木片書法」、「竹枝書法」，甚至「掃把書法」、「拖把書法」產生。(2)若其所書寫的字形結構仍是國字印刷體，而非書法字體，則與其稱之為書法，混淆書法的原義，不如稱之為「寫法」較為恰當。也因此推知，任何人只要國字書寫得工整漂亮，皆可印刷出書供習者學習參考。

六・學習書法，應堅持書法的正統古典意義：
既然是學習書法，筆者個人始終堅持中國古典傳統及原創的書法真義：「以毛筆書寫漢字美的字形結構，發揮應用於實際日常生活，進而創作完成書法藝術作品，並研究書法相關理論的學問」。願以此堅持，與全體中華兒女及書法同好共勉。

日本書道以三指執筆

毛筆若以三指執筆，指運受限，
在起始、轉折、收筆處，
運筆變化較少，無法無限發揮。
適合草書或簡易線條表現。

韓國書藝作品

日本書道作品

附註：

日本「書道」或韓國「書藝」皆不講究執筆，多以三指單鉤法（如執鉛筆、原子筆方式）書寫。以三指執筆，筆桿多略呈傾斜。毛筆筆桿若不能執得筆直，則筆毫轉折的變化與施展的空間皆受限制，僅能作簡易的線條表現，無法無限發揮。

另就毛筆用筆而言（字形結構尚且不論），中國書法與線條表現最主要的區別，就在於筆劃起承轉折的起始、結尾及轉折處。只有在筆劃的起始、結尾及轉折處，才能表現出毛筆用筆的精髓所在（詳如後章論述）。日韓等國文字均較中國漢字簡化，運筆的功夫與學問較淺顯。也因此，日韓的「書道」或「書藝」，在毛筆用筆的起承轉折處變化較小，運筆的功夫亦可謂高深複雜，並不困難複雜；中國書法的運筆筆法，注重筆劃起承轉折的細微表現，極富變化，功夫亦可謂高深複雜，較難掌握學習。

無論是字形結構或運筆筆法，中國書法的內涵均較日本書道及韓國書藝更廣更豐、更精更博。

中國「書法」、日本「書道」、韓國「書藝」皆已成為各國家的特有藝術，各具不同的特色與風格，雖然相近，卻不完全相通，更無優劣好壞之分。只是中國書法的字形結構及用筆筆法均較深奧複雜並富變化而已。

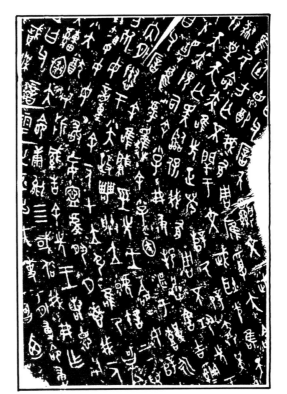

毛公鼎銘文

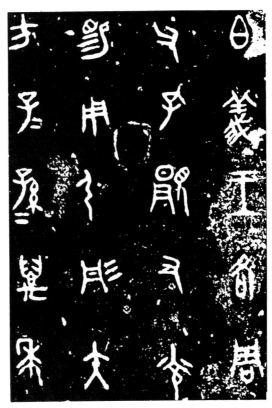

虢季子白盤銘文

石鼓文

參、書學概要

一、主要書體論述：

1.㈠　篆書體：可區分為大篆及小篆。

大篆：周朝時甲骨文、鐘鼎金文及銅器銘文等，經周宣王太史籀整理而成大篆，又稱為周篆或籀書。如虢季子白盤、毛公鼎、石鼓文之篆文可為代表。

42

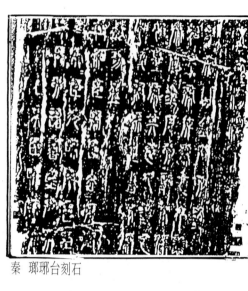

秦　瑯琊台刻石

2.
小篆：相傳秦朝統一後，李斯、趙高、胡毋敬將史籀周篆整理省改為小篆。如嶧山刻石、泰山刻石、瑯琊台刻石之篆文可為代表。唐朝李陽冰專擅篆書，時稱「玉箸體」。故小篆亦有「今篆」及「玉箸體篆書」之稱。

秦　泰山刻石

大篆的字形結構較方正；小篆字形結構呈直長方形。
大篆筆劃有粗細輕重；小篆筆劃自起首至結尾粗細相當。
大篆無明顯部首區分，結構講求均勻；小篆則有明顯部首區分，結構重左右對稱。

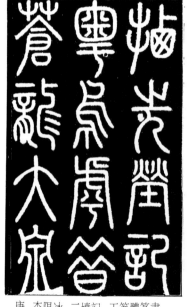

唐　李陽冰　三墳記　玉箸體篆書

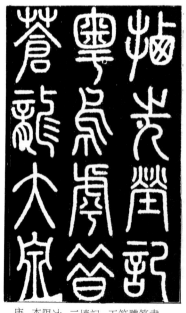

秦　嶧山刻石

43

㈡隸書體：有古隸及今隸之分。

1.古隸：相傳秦嶽吏程邈造隸，將小篆加以整理省改成為古隸。隸者，篆之捷也。因書寫較簡便，西漢（前漢）時期漸取代小篆成為當時主要應用書體。如萊子侯刻石、魯孝王刻石之隸體可為代表。

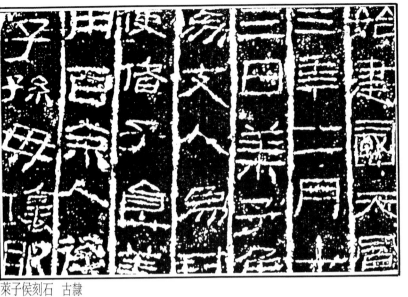

萊子侯刻石　古隸

2.今隸：又稱八分書，亦即現今普遍熟知，常應用於工藝作品上的隸書體。今隸於西漢（前漢）時期已發展形成，至東漢（後漢）時期則大放異彩，成為隸書體代表時期。如史晨碑、乙瑛碑、禮器碑、西嶽華山廟碑、曹全碑、張遷碑等，可為今隸，亦即八分隸書體的代表。

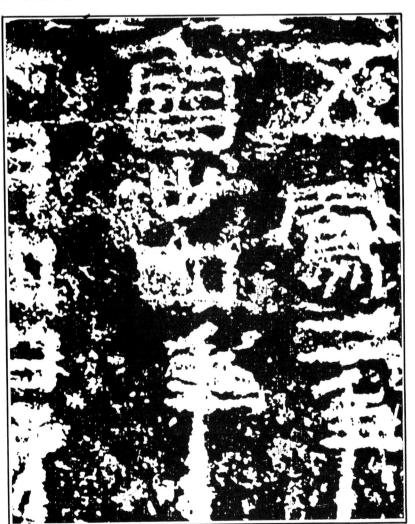

魯孝王刻石(又稱五鳳刻石)　古隸

古隸用筆，波磔不甚明顯，亦無挑法，筆劃平舖，無突出筆韻；今隸（八分隸）筆劃有明顯蠶頭雁尾，用筆亦挑亦波，變化較多，筆韻較豐富。

禮器碑

曹全碑

乙瑛碑

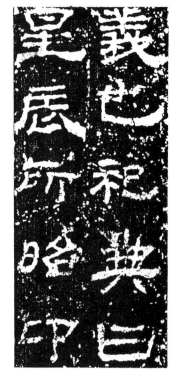

西嶽華山廟碑

張遷碑

史晨碑

45

（三）草書體：可分為章草、今草、狂草、標準草書等。

1.
章草：草者，隸之捷也。草書最初的型態為章草。八分隸之快書草寫促成章草產生，故草書可謂源始於東漢時期。章草的筆劃已較隸書簡化，仍保留波磔之勢，筆劃相連，但字字獨立不相連。如東漢張芝章草帖、西晉索靖月儀帖、元趙孟頫臨急就章帖等均為章草範例。

東漢　張芝　章草帖

2.
今草：東漢時期以後，草書已成熟轉型發展，完全脫離隸書之波磔筆法，筆劃簡化並相連。字與字間亦有運筆相連。自此之後，無論從字形結構及運筆筆法而言，草書均已完全獨立，成為中國書法的重要書體。如東漢張芝知汝殊愁帖、東晉王羲之十七帖、明王鐸草書長卷等可為範例。

東漢　張芝　知汝殊愁帖

元　趙孟頫　臨急就章帖

晉　索靖　月儀帖

3.

東晉 王羲之 十七帖

唐 張旭 草書古詩

狂草：唐代中期以後產生狂草。行筆自上而下一氣呵成，結構不拘節而富變化，字形已不易辨識。筆劃可謂筆筆、字字相連，奔放流暢，繚繞自如。唐朝張旭草書古詩帖及懷素自敍帖可為範例。

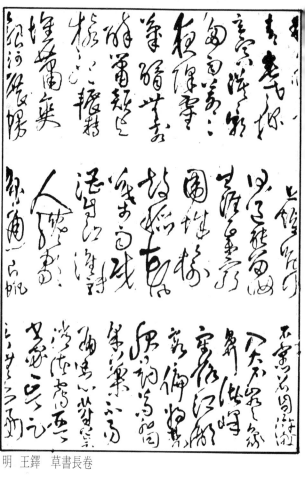

明 王鐸 草書長卷

唐 懷素 自敍帖

4.
標準草書：民國建立之後，于右任集字的偏旁部首，整理編成「標準草書」，共七十一種類別。其主要目的在統一草體的書寫，俾便學習與辨認。

東漢時期為書寫快速、簡便，隸書自然形成章草。章草之後，草書經各代書家書寫創作發揮，結構已更簡化順暢，字形筆序亦形成定則。草書筆劃標準化，雖然確實有助於學習及辨識，是中國文字的部首偏旁，原已細分為近二百種類別，若再歸類區分為七十一種，似乎過於標準。有些部首字形雖然相似，但是運筆的輕重、轉折仍有差異，若硬要歸劃於同類型，似乎過於牽強，亦盡失草書原創風味。況且即使熟習勤學標準草書部首偏旁，仍無法下筆書寫，整字的結構仍需參習古人碑帖。初學草書，可取標準草書範例作參考，若要深研草書，仍以學習古代碑帖為宜。

于右任所寫草書，並非完全依照標準草書範例書寫。然而筆劃相連，卻字字獨立又無波磔，神韻獨特，筆味十足。在中國書法草書名家中，可謂自創一格，自成一家。

部首偏旁	寫法	例字	例字
幸片方才	手	牒、紡	報、操
氵言亻彳		備、謂	德、滯
車享京矛（車縣）	享	矜、敦、就	輕、縣、幹

例字出處：王羲之、吳昌碩、智永千字文、懷素千金帖、文徵明、懷素聖母帖、祝允明、趙孟頫、孫過庭書譜、王寵、懷素千字文、王鐸、宋克、賀知章孝經、董其昌。

標準草書示例

民國　于右任　百字令題標準草書

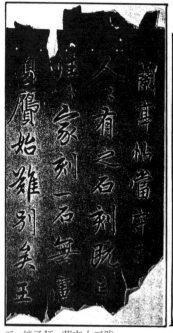

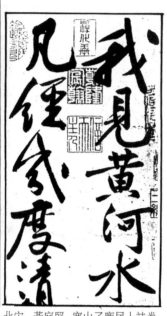

行書：行書是介於草書與楷書的書體。結構字形較草書嚴謹繁複，筆劃則較楷書簡化且有相連。可謂以草書之流暢行筆，運楷隸之字形結構。行書於晉朝已成熟衍成。行書之結構字形仍易辨認，已漸成為中國書法最具實用性的書體。東晉王羲之蘭亭序（摹本）、北宋黃庭堅寒山子龐居士詩卷、元趙孟頫蘭亭十三跋可為代表。

元 趙孟頫 蘭亭十三跋

北宋 黃庭堅 寒山子龐居士詩卷

神龍蘭亭

定武蘭亭

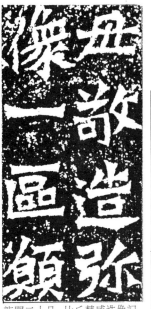

龍門二十品　比丘慧感造像記

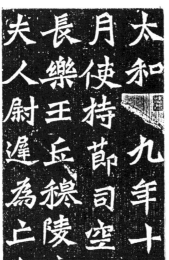

龍門二十品　始平公造像記

北魏　張猛龍碑

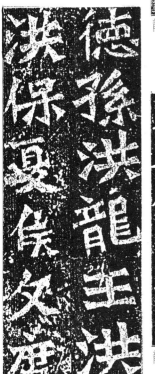

龍門二十品　孫秋生造像記

龍門二十品　牛橛造像記

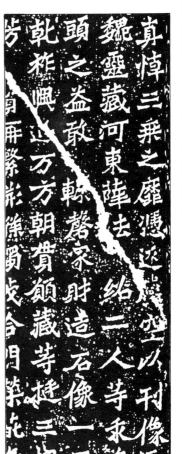

龍門二十品　魏靈藏造像記

（五）魏碑體：盛行於南北朝北魏時期。世有謂魏碑體為魏楷或北方楷書，將其歸為楷書體。事實上，魏碑體的字形結構，亦隸亦楷，乃隸轉楷的過渡性結構；而從筆法運行而言，隸楷兼備，可謂合隸楷之筆法，自成一體。（本書筆法篇另加詳述）。魏碑體因兼具隸楷之筆法，可謂書體中筆法最複雜及困難的。若能熟運魏碑體筆法，其他書體之筆法當能掌握。北魏龍門二十品及張猛龍碑可為代表。

50

楷書體於東漢時期章草產生時，即開始孕育萌芽。至北魏末期及隋朝時期，發展已完全成熟，漸從魏碑體中去除隸筆而成獨立書體。及至唐朝時，可謂百家爭鳴，大放異彩，衍成「體同筆異」，各成一家之不同筆風的楷書，為楷書體極盛代表時期。楷書體的字形結構筆劃均較魏碑體嚴謹有度，工整而方正，筆法則較魏碑體略為單純簡易。如北魏張黑女碑、隋蘇孝慈墓誌、唐朝歐陽詢、虞世南、褚遂良、顏真卿、柳公權等均可為楷書體代表。

中唐　顏真卿　顏勤禮碑

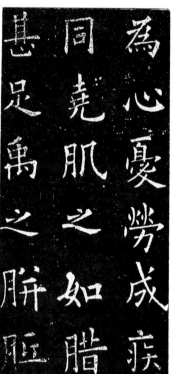

初唐　歐陽詢　九成宮醴泉銘

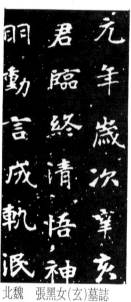

北魏　張黑女(玄)墓誌

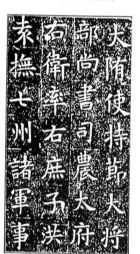

隋　蘇孝慈墓誌

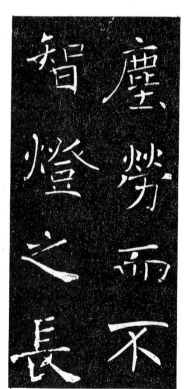

初唐　褚遂良　雁塔聖教序

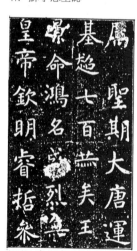

初唐　虞世南　孔子廟堂碑

晚唐　柳公權　金剛般若經

二、五體書斷：

（一）未來不可能再產生新的書體——從起筆筆向析論。

前面簡述中國書法六種主要書體，大致上是以各書體字形結構為區分標準。事實上，文字的字形結構僅能說是時代的書寫習慣，其演變亦可說是自然形成，無法表現出書體的真正差異。況且中國文字的字形結構在漢隸唐楷之後已大致定型。各書體結構上差異減少，運筆筆法的差異漸增。因此，除了字形結構外，運筆筆法亦是區分書體的重要依據。

中國書法若以起筆運筆方向來區分，肯定只能區分為五種書體——篆、隸、魏碑、楷、行草五體。

析論如下：：

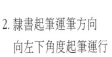

1. 篆書起筆運筆方向：
　直去直回，方向為180°
　直向運行

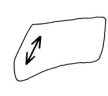

2. 隸書起筆運筆方向
　向左下角度起筆運行

3. 楷書起筆運筆方向
　左上角度起筆運行

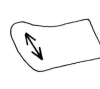

4. 魏碑起筆運筆方向
　合隸、楷筆向，
　上、下皆運行。

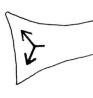

5. 行草書，無特定運筆
　角度方向，可結合各
　書體運筆方式。

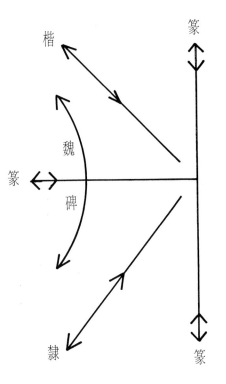

各書體起筆運筆筆向圖例

由以上圖例，用幾何數學方式分析各書體起筆筆向，可知①直線起筆為篆書，②向下起筆為隸書，③向上起筆為楷書，④上、下同時起筆運筆為魏碑，⑤皆無定向或全方向運筆為行草書。

如前所述，以幾何方向而言，只有上述五種可能。換句話說，中國書法就起筆筆向而言，只能區分為篆、隸、魏碑、楷、行草五體，無法再新創書體。無論任何書家加以變化書寫，最多僅能「體同筆異或形異」的自成一格，絕對無法脫離或超越此五體範圍。

（二）中國書法未來必然發展的趨向為「體同形異或筆異」。

由前述圖例，應可肯定斷言，日後書家無論如何變化，最多僅能有自成一格之筆韻書風，新的書法書體應絕對無法產生。試例舉如下：

1. 如唐朝各書家，雖有歐體、褚體、顏體、柳體自成一家的筆韻書風，但仍均歸為楷體，體同而筆異，僅是筆法提按輕重、轉折方向細微差異而已（詳如後述筆法篇）。

2. 或如唐代武則天昇仙太子碑的「飛白體」，其筆法起筆為隸，運筆轉折為楷，結構為行書，可謂以行書結構運隸楷筆法，雖具有獨特筆韻及風貌，仍應歸為行書書體。（如下圖例）

3. 再如宋徽宗趙佶自稱的「瘦金書體」，其基本筆法仍是楷書筆向起筆，筆劃有相連，結構為行書體，是以楷書筆法，運行書結構。雖自成楷行書之一格，但仍應歸為行書體。（行草體筆法無定向，結構為主要區別）。故「瘦金書體」雖有獨特之書風筆韻，仍只能歸為「體同筆異」，不能稱為書法新創書體。

如下圖二示例。

宋徽宗　千字文「瘦金體」

宋徽宗　趙佶詩卷「瘦金體」

唐　昇仙太子碑碑首「飛白體」

又如清朝鄭板橋自創所謂「六分半書」，以楷體起筆，收筆以楷或隸，盡隨其意。結構楷、行、味均濃。運筆可謂率隨己意而無章法，整體佈局行氣則深具成熟美感。僅可謂之為美學藝術家，難入書法大家之列，更非書法新創書體。如以下二圖例：

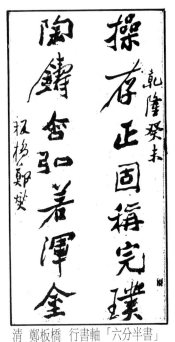

清 鄭板橋 行書軸「六分半書」

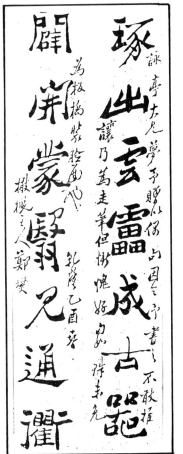

清 鄭板橋 七言對聯「六分半書」

另如清金農自創所謂「漆書體」。若以起筆筆向而言，「漆書體」結合上、中、下三方向，以面起筆，確可謂與前述篆、隸、魏碑、楷、行草五書體不同，可稱為新的書體。然而以點、線運筆，方可謂之為書或寫；以面運行，應稱之為畫或刷。故從起筆筆向而言，可為五書體外的第六種書體；但從書法藝術層面而言，「漆書體」是在畫字層面，雖然深具藝術特殊美感，仍不能歸為書法藝術新的書體。

清 金農 詩軸

「漆書體」

三、何種書體較易學？何種書體較難學？初學者應選擇何種書體學習？

現今學習書法者，多從楷書著手，是因為楷書的結構較熟悉，較易下筆。事實上國字印刷體與書法字體仍不相同（已如前章所述），況且楷書的筆法亦可謂較複雜困難，細微的筆法差異可形成各家不同的書風。究竟何種書體較易或難學？初學者應學習何種書體？以下分析供習者參考：

（一）以運筆筆意而言：由前章論述可知：各書體筆法難度：魏碑V楷書V隸書V篆書V行草書。魏碑體合隸楷上下運筆筆法，可謂筆法最複雜困難的書體。楷、隸筆法難度相當，唯楷書筆劃變化較隸書為多。篆書筆法較單純，無特殊變化，結構則複雜難學。行草書筆法無定則，結構筆序及行氣是學習重點。

（二）以字形結構而言：其困難度：篆書V行草書V隸書V魏碑V楷書。篆、隸、行草體的字形結構及運筆筆序，對初學者而言，是全然陌生或不熟悉的，學習字講究結構。尤其篆字講究結構對稱均勻，初學者不易掌握。而行草書雖重己意書寫，但結構亦有定則，初學亦不易。隸書結構雖已易辨認，仍需學習其獨特架構。魏碑及楷書的字形結構，雖然我們較熟悉，仍有書法字體與國字印刷體之區別，習者仍應以學習新書體結構的態度來學習魏碑及楷書。

（三）以行氣筆意而言：其困難度：行草書V其他各書體。所謂字形筆法易學，筆意難求；書寫容易，行氣、佈局較難。學習行草書，先學字形結構及運筆筆序，進而講求轉折行筆筆法，俟筆序及筆法熟悉後，則可隨己意發揮筆意。所謂的筆意，可說是一種美感，與個人的性情、價值觀、人生觀、經驗閱歷，甚至歲月年齡都密切相關，是長期累積自然而成，亦是無止境的。故習書者，應以學習行草書為最後目標，其目的在求無窮盡之書法筆意，並可任隨書寫者施展發揮，表現出個人的書法藝術美境。

由以上論述，建議初學者學習書法，由魏碑體著手學習較佳。練習筆法較複雜困難的魏碑體，可同時熟悉隸、楷體字形結構之演變，亦可學習瞭解駕御毛筆筆性，進而學習掌握駕御毛筆只要能熟悉毛筆筆性，駕御掌握毛筆，則楷、隸、篆、行草各書體可同時進階學習，如此不但不會相互影響，反而對各書體的筆法及字形結構，甚至於對行草書講求的筆意筆韻及個人的藝術美感，都有莫大的助益。

四、書法用具介紹：

學習書法，當然是與書法相關的用具需先齊備完全並適用合用，方能得心應手，怡心暢快，進而表現書法之真善美，與書法相關的用具概述如下：

（一）書學的用具：可說是書法學習的工具書，甚至與中國書法，甚至與中國文字相關的論述著作，皆可說是書學研究的必須用具。舉凡歷代碑帖、中國文字演進史、文字學、金石學、篆刻學、及中外書法論著等，習者均可從圖書館及坊間書局尋得，值得多加參考運用。

（二）書藝的用具：書法藝術作品之完成與創作，除了行氣佈局及書寫主文的部份外，尚包含題落款識、用印及裱裝。印章及印泥亦為書藝作品必備用具（此部份詳如後章論述）。

（三）書寫的用具：書法書寫的用具，仍以文房四寶，筆、墨、紙、硯為主。其他用具可使書法的學習與運用更加便利順意，若能齊備當然最好，若無，亦不礙實際書寫。

1. 筆：

（1）依筆毫的軟硬區分：

① 硬毫（鋼毫）：如狼毫、鼠毫、鹿毫、兔毫、豹毫等製成筆。硬毫筆的筆毫顏色多呈黃褐色。

② 軟毫（柔毫）：如羊毫、雞毫等製成筆。軟毫筆的筆毫顏色多呈白色。市售蘭竹筆、山馬筆、鼠頭筆皆為硬毫筆。

③ 兼毫：軟硬毫兼具。如市售長流筆、如意筆、白雲筆等，七紫（兔）三羊亦屬兼毫筆。

書法的關鍵在於用筆，毛筆的好壞及特性，當然會影響書寫者的感覺及書寫的表現。至於那一種毛筆適合那一種書體，事實上並無定論，仍以習者之習慣為原則。大致而言，習魏碑可用硬毫，習隸楷可用兼毫，習篆可用軟毫，習行草則不拘。習者宜先嘗試瞭解軟硬毫的筆性，再依個人的感覺及喜好運用即可。

（2）依筆的大小及筆鋒長短區分：

① 依筆的大小，大致區分為大、中、小楷。更大的毛筆有屏筆、聯筆。最大的毛筆稱楂筆；最小的毛筆稱圭筆。

② 依筆鋒長短大致區分為長鋒筆、中長鋒筆及短鋒筆。一般而言，寫大字必須用大楷，不宜用小楷；寫小字時，宜用小楷，雖然尚可用大、中楷之筆，但筆韻及感覺均不同，較難掌握。使用毛筆應以不超過筆毫之一半為原則，因為按筆至筆毫的一半時，已是中鋒運筆最寬範圍，超過則不宜。

（3）毛筆的選用：選擇適合使用或較佳的毛筆，是書法書寫的基本條件，以下方法可供參考：

① 尖：毛筆沾水或墨聚合時，筆鋒要尖。筆尖可使運筆走向分明，掌握較易。

② 齊：毛筆筆鋒平舖時，筆毫要能齊平。筆鋒齊平可使運筆順暢乾淨，無雜筆。

③ 圓：筆毫中端要飽滿圓健。筆圓則沾筆吸墨與行筆著墨的感覺及效果均較佳。

④ 健：筆毫要有彈性。以按筆後提起能立刻復原者為佳。用筆的關鍵在於輕重提按，毛筆的彈性，亦即筆健與否，是選用毛筆最首要的原則。

⑤ 直、正：毛筆筆桿側看時要直，俯看時需正，歪斜者不佳不宜。

⑥ 緊：筆端與筆毫交接處要緊合，易脫毛者不佳。

毛筆的好壞，固然重要，但更重要的是學習如何駕御控制毛筆。用以上所述的原則選擇毛筆，大致上應皆是可用的好筆。選用一枝較好並合用的毛筆，是書法學習的第一步，亦是好的開始。至於如何進階學習駕御控制毛筆詳如後章書寫概要。

新筆以溫冷水開筆較佳，溫度高易傷筆毫。新筆亦以全泡開為宜，較易吸墨並有利運筆著墨伸展。書寫完畢以清水順流沖洗方式為佳。經常或不定時書寫，若不清洗，應以筆套緊密套合，以免乾硬。長時期不用，應沖洗乾淨，風乾後收筆。清洗時，僅筆毫入水，筆頭及筆桿不宜浸水。

不同的人，有不同的個性；不同的毛筆，也有不同的筆性。選擇毛筆，除了上列基本方法可供參考外，習者應選用適合自己性情及感覺的毛筆。坊間市面上所售毛筆多以膠水黏合，無法判定毛筆的好壞，習者可至可提供毛筆試寫的店家，以自己最熟練的字，試寫各種不同的毛筆，再選擇感覺不錯的同類型毛筆即可。

2. 墨：

使用上可區分為墨條及墨汁。

(1) 墨條：又稱墨錠或墨塊。墨的基本原料來源為煙，有取油燃燒而成的煙，亦有取松樹燃燒而成的煙。取得煙後，再加液態的膠混合凝固成墨形。故墨條大致上可區分為油煙墨、松煙墨、油松墨等三種。好的墨條應具有質細、色黑、聲清、淡香、膠輕而富光澤等特點。

(2) 墨汁：墨汁大多含防腐劑，易傷筆造成脫毛。選用時，應以無沈澱，防腐劑較少，膠質較輕的墨汁為佳。墨汁內如加生水或與其他墨汁混用，長期易生腐臭。故墨汁之使用，以酌量倒入硯台上為之。使用完畢後，應清洗乾淨，以免膠質堆積日久，不利下次書寫，亦傷筆傷硯。

現今工商業社會，墨汁使用較方便省時，較為普遍。習書者若能學習古人之雅興，以硯研墨，以墨磨硯，下筆前先求靜心養性，學習書法不失為一件怡情樂事。

3. 紙

紙性亦能影響運筆書寫的感覺。即使已熟悉筆性，對紙性仍要加以熟悉習慣，尤其是使用宣紙創作書法藝術作品，需先掌握紙性著墨狀況，方能書寫順意流暢。大致以吸墨與否區分為三類：

(1) 不吸墨紙：墨無法吸沾於紙上，不宜書法書寫使用。如繪圖紙、白版紙、油光紙、道林紙等。

(2) 半吸墨紙：墨能吸沾於紙上，但較不會滲入紙背，書寫時無需墊布或另墊紙張。如元書紙、白報紙等，尚能作為書法練習使用。

(3) 吸墨紙：墨能吸沾於紙上，並滲透於紙背。書寫時需用墊布或另墊紙張。如宣紙、棉紙、毛邊紙等。宣紙、棉紙可用以裱裝，創作書法藝術作品仍以使用宣紙、棉紙為宜。棉紙、毛邊紙亦常用於書法練習。宣紙的種類可區分為：

① 生宣：原紙造成後，未經加工的宣紙。特點為較吸墨，受墨後較易洇散滲化，墨的光澤亦易保持，較適用於行草書及寫意潑墨畫等，可增添筆墨韻味。

② 熟宣：原紙完成後，再用礬水加工而成。特點是較平滑，較不易著墨吸墨，亦不易洇滲，適用於工筆畫及篆、隸體書寫。

③ 半熟宣：亦是加工完成。能吸墨，但較不易滲化及洇散。較適合魏碑、楷書筆法較複雜書體及花鳥、山水畫等使用。

宣紙是表現中國書畫藝術最佳用紙，習者應多使用宣紙書寫及練習，以熟悉宣紙紙性，方能完全發揮，創作出書畫藝術佳作。

4. 硯

硯的選擇，以石質堅硬而細緻，清脆而富光澤，發墨著墨快且不易乾洇潤者為佳。著名的硯有蘭溪硯、安徽歙硯、廣東端硯等。一方好硯可伴隨增添一世書趣，值得習書者選用珍藏享有。

5. 其他書法用具：

如筆筒、筆架、紙鎮、墊布、筆簾（亦稱筆床或筆卷）、筆山（亦稱筆枕）、墨盒、水注等，皆可為書法應用與學習的輔助用具，若能齊備，亦能使習書便利而適意，倍增書寫雅趣。

五、營造學習書法的氣氛——享受書法樂趣

古時候因實用的需要，以毛筆書寫文字，進而演變形成中國書法專門學問與藝術，其發展亦可說是必然的，因為毛筆在近代以前可說是唯一的書寫工具。

而今已近廿一世紀，科學發達，文明昌盛，書寫工具早已是種類繁多，使用極其方便。中國書法的藝術價值未來將更超過其實用價值。雖然如此，書法與中國人的日常生活，仍是永遠相結合而密不可分的。炎黃子孫未來學習書法，除了著重其藝術性與應用性功能的傳承與發揚外，更可從休閒、怡情養心的實用角度，充分發揮與運用，進而使學習書法成為陶冶人生的一種生活情趣與享受，或可謂為人生一大樂事。

現代人吃飯用餐講求氣氛，好的氣氛可促進增添食慾及味口，可使用餐成為真正享受。學習書法若是能營造出特殊的書寫氣氛，提高書趣味口，學習書法亦將成為一種情趣享受，可長久樂之而不疲。

如何營造學習書法的氣氛呢？正如法式西餐廳，餐具擺設整齊而悅目，可以促進我們的食慾味口。若能在家中或書房一隅，佈置出一整套文房用具，從此，寫書法不再是功課或作業，甚至可超越修身養性、怡情養心的功用，成為一種生活休閒雅趣，一種至高至樂享受。文房用具的佈置擺設下圖可供參考，習者可依個人喜愛增減換移。讓我們共勉，一同來享受書法樂趣，進而發揚及傳承中國書法藝術。

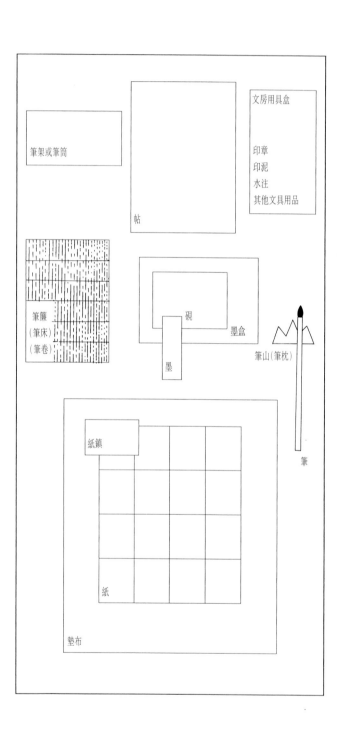

筆架或筆筒

文房用具盒
印章
印泥
水注
其他文具用品

帖

筆簾（筆床）（筆卷）

硯

墨盒

墨

筆山（筆枕）

筆

紙鎮

紙

墊布

肆、書藝概要：

將學習書法當成休閒享受，或用以修身養心固然很好，若是能再發揮其實用性，實際運用到日常生活的書信、卡片之書寫或進而創作書法藝術作品，自娛娛人，雅俗共賞，亦是至高至樂之雅趣。

書法藝術作品之創作，自明代以後開始盛行，流傳至今，已成為中國書法最重要的表現方式，也使得中國書法藝術境界，在世界藝術領域中佔一席之地。

一、書法藝術作品種類區分：

（一）立幅：又稱條幅或中堂。是現今最普遍多見的書法作品表現方式。幅面較窄，不宜與楹聯配掛，宜單獨吊掛者為條幅；幅面較寬，可配掛於楹聯中間者，謂之中堂。

（二）橫幅：亦稱橫披、橫扁。亦是常見的作品表現方式。

（三）楹聯：亦稱對聯。另有不加上、下款，年節喜慶用之春聯。亦是書法藝術作品常見且重要的表現方式。

（四）扇面：亦稱扇頁。亦為中國書畫藝術特殊表現方式。饋贈收藏皆適宜。

（五）冊頁及手卷：較易收藏，為書家創作收存典藏紀念，最喜用常用的表現方式。

（六）屏：長篇連貫或短篇獨立卻相關之主文以四幅以上條幅表現方式稱為「屏」。此類作品需佈局安排成偶數，如「四屏」、「六屏」、「八屏」等。這類書法藝術作品佈局方式更能彰顯出書家作者之書法功力，近年來，已有盛行趨勢，漸為書家及創作者所採用。

二、書法藝術作品之創作與完成：

完整的書法藝術作品，除了書體本文之書寫外，尚結合佈局安排、題落款識、用印裱裝等學問。從起意創作書法作品至裱裝完成，其程序大致如下：

（一）書體及本文之選定：主文之選定，可書錄文章全文或節摘部份段落書寫。主文選擇可隨作者個人喜好，千言或一字，皆可隨己意表現。書體之選擇在主文選定前亦應先已確定。

（二）佈局安排及篇幅格局之決定：主文選定後，計算字數，並決定字的大小及全篇篇幅，開始安排全篇佈局，決定落款題識內容。全篇佈局完成，可先試劃（格）試寫（可用其他文具紙張），如覺不佳，可重新修正，另作安排佈局。

60

交互劃格；行草書則多僅以直行界格，劃定界格，以摺紙界格方式；或以鉛筆輕劃於宣紙上的方式；或先劃定於其他紙張，再臨摹書寫等方式均可。亦有使用淡墨或淡朱紅色，以毛筆直接輕劃於宣紙上界格方法，頗能增添古樸典雅書趣與美感。

當主文書寫完畢，落款題識及用印亦全部完成，則可選擇是否要明顯確劃劃格。作品完成後的劃格，多以紅色原子筆為之（簽字筆則不宜，裱裝時會洇散）。以紅筆劃格，可使整幅作品增添另一種美感，可用，亦可不用，並非每一幅作品都必須明顯劃格，習者可依個人喜好及美感自由發揮。唯應注意的是，以紅原子筆劃格時，下筆、提筆的起訖點最好均在直橫線的交叉點，以免原子筆墨洇散，影響及破壞作品美觀。

（四）本文書寫：書寫本文時，應早已成竹在胸。初步劃定格界後，應以自上至下，從右至左的方式書寫。書寫時，應注意字與字之間及行與行之間彼此相連相繼、完整均衡並連貫的行氣與美感。

（五）落款題識：書法藝術作品，除了本文書寫外，最重要的就是落款題識。中國書畫作品之作者，藉落款題識，得以抒發暢伸個人雅趣情懷；而書畫作品，藉作者的落款題識，得以完整紀錄保存，供古今未來世人雅俗共賞。行家觀書畫，先看落款題識。在中國書畫作品中，落款題識可謂具有「畫龍點睛」之神妙作用。正如雕畫完成完整的龍形體態，最後點畫眼睛，卻無神無力，實可謂前功盡棄，美感盡失。學習書法者，若要進階至書藝階段，落款題識之學問應深加探究。

1. 各類書法作品落款題識概述：

書法藝術作品本文與落款題識之安排佈局，以下常見方式可供參考：

(1) 立幅：含條幅及中堂。

①單半行落款　示例

②單全行落款　示例

③全半行落款　示例

①上、下款落款 示例

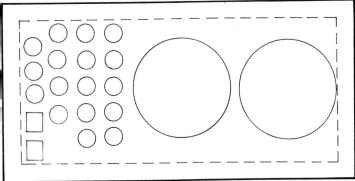
②單款或多行落款 示例

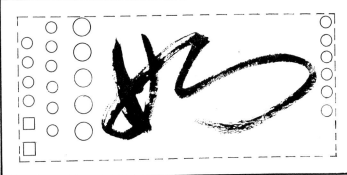
③特殊落款示例　書以畫表現

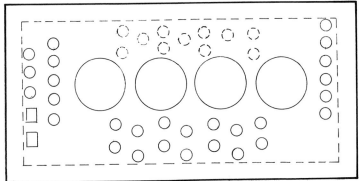
④特殊落款佈局示例　上、下留白空間亦可題識

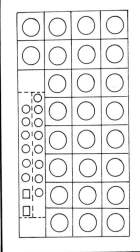
④單行雙落款　示例

⑤多行落款　示例

⑥特殊落款　示例

說明：佈局安排需留天地左右格，天格可稍大。落款字體較主文為小，亦需留天地格。

(2)橫軸：亦稱橫披或橫扁。全文書寫需自右至左，仍需留天地左右格。

62

(3)

楹聯：亦稱對聯。

③特殊落款示例　中間留白處可題識

①單款落款　示例

②上、下款落款　示例

④特殊佈局落款示例　龍門對

說明：對聯分上聯及下聯。上聯的最後一字需為去聲（亦即重聲），下聯的最後一字需為平聲（亦即輕聲）。上聯應貼掛於右，下聯應貼掛於左。

(4)

扇面：亦稱扇頁。常見的佈局方式，長短分行間隔，並以中線左右相稱。

扇面佈局示例

明　董其昌　行書題詩

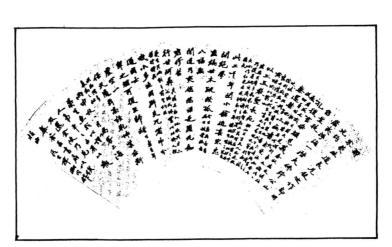

清　譚嗣同　行書題扇

(5)

其他書法作品如冊頁、手卷的佈局落款方式，與立軸或橫軸相近，可參考活用。「屏」的佈局及落款，或有最後一屏落款，或有各屏單獨落款者，皆可參考前述立軸佈局落款方式活用。

前述各類書法作品之佈局安排與落款題識為常見範例，僅供習者參考。事實上，書法作品全篇的佈局安排仍憑創作者個人對藝術美學的美感而定，並無固定格式與法則，習書者無需絕對拘泥自於前述佈局各式，可參考運用，並自行創作發揮表現。

64

2. 落款題識內容概要：

書法作品之落款題識，其內容仍以註明書寫的人、事、時、地、物為主，亦可增添表達作者心
敘情懷的詞句或其他補述用語。概要如下論述：

(1) 人：書寫註明作者的姓名、字號、籍貫、出生
處、年齡歲數等。

(2) 時：註明作品完成的時間、年月、季節、旬次
等，書法作品仍以書寫農（陰）曆年月的
表現方式較常見，年以天干地支輪迴排定
，月份書寫可參考下表。唯年與月需彼此配合，不
可國曆年與農曆月或農曆年與國曆月併用
，如民國八十二年陽月則不宜。中國書畫
作品以西曆時間註明的方式尚少見，畢竟
書畫作品仍屬中國古典藝術，書寫落款仍不宜
使用西曆。

(3) 事：如書、節書（節取文章部份段落書寫）、
臨（本文書寫以臨帖為主）、節臨、錄、
節錄、撰書（作者撰文並書寫）、敬撰並
書等。

(4) 地：註明作者書寫所在地、地名、場合、齋名
、寶號等。

(5) 物：作品主文內容、文章名稱、出處、來由等。

(6) 其他內容：用以表達心境情懷、抒發感想期望、
引申論說、遺漏補述等用語詞句，皆可隨作
者己意及實際留白空間發揮書寫。

一月（農） —	端月 —	孟春
二月 —	花月 —	仲春
三月 —	桐月 —	季春
四月 —	梅月 —	孟夏
五月 —	蒲月 —	仲夏
六月 —	荔月 —	季夏
七月 —	瓜月 —	孟秋
八月 —	桂月 —	仲秋
九月 —	菊月 —	季秋
十月 —	陽月 —	孟冬
十一月 —	葭月 —	仲冬
十二月 —	臘月 —	季冬

農（陰）曆月份參考表

3. 落款內容範例：

『歲在癸酉年仲秋節錄中國書法新論於台北為凌軒筆墨同趣得伸雅懷巍凌修平山撰書時年三十有五』

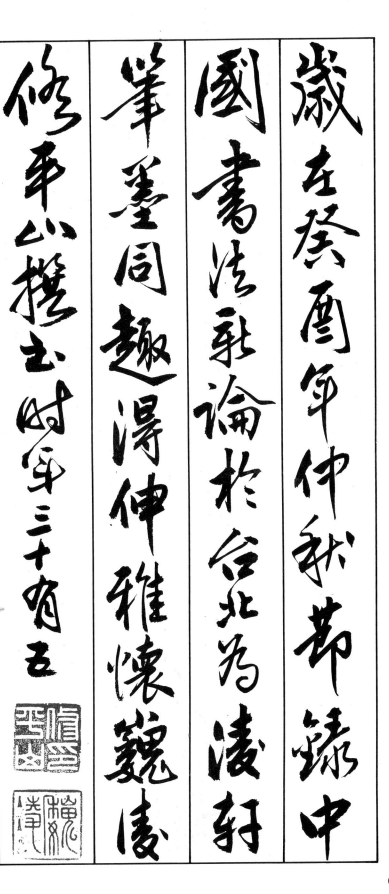

歲在癸酉年仲秋節錄中
國書法論於台北為凌軒
筆墨同趣得伸雅懷巍峻
修平心攦書时年三十有五

說明：

(1) 作品書寫作者歲數，以壽高望重者書寫為宜，上例僅供參考，年輕習者宜避免書寫。

(2) 書法作品落款題識內容，仍視佈局留白的空間而定，書寫內容多寡並無定則。僅題名用印，亦無不可。唯書法作品宜讓今人與後人共賞，佈局應早作安排，預留最佳空間，至少應書寫作者的姓名及完成時間較宜。

(3) 落題上款的作品多為致贈他人，其內容依關係而定：贈學生晚輩多用「賞」字，如清賞、雅賞等。致贈平輩多用「屬」與「鑒」字，如清屬、雅屬、清鑒、雅鑒等。致贈長輩多用「賜」、「教」、「正」等字，如「教正」、「賜正」、「賜教」等。

(4) 前述範例，已大致包含常見的落款內容，足供習者參考應用。習者更可多加參閱古今書家名跡，參見書法名跡珍本，勤加練習可作，可讓藝行美感俱祖，重筆力力可，時收效並佳。

66

（六）用印：完整的書法藝術作品，在書寫主文並落款題識後尚需蓋印。書法作品所用印章仍以石質刻成為主。

1. 依功能區分為名章及閑章二種：

(1) 名章：刻作者的姓名、別號、字號等，又可分為朱文（陽文）與白文（陰文）二種。落款題識後用印，通常以白文刻作者姓名（本名）印蓋於上，以朱文刻作者別號、字號，蓋印於下。名章多以方形印為主，亦偶有圓形。

(2) 閑章：名章以外的用印，皆可謂之閑章。依蓋印的地方，區分為以下兩種：

① 起首章：印刻內容多為藉貫、出生地、齋名、居所、地名、格言、祝詞、警語等。一般以長方形或不規則形狀為主，多蓋印在主文起首字右下稍低的位置。

② 壓角章：印刻內容以表達作者心境胸懷、抒情語句、詩詞佳句、嘉言等為主。仍以長方形及不規則形狀為多，多蓋印在作品右下角上方字距間。唯不可與名章齊平，稍高或略低均可。

2. 用印說明：

(1) 書法作品名章必不可少。若因留白空間不足，或佈局美感所必需，只能蓋印一章時，應以姓（本）名章，即白文（陰文）章為先。

(2) 並非所有作品均需蓋印閑章。閑章具有輔助作用，可調整並貫穿作品整體行氣與美感，可重用，亦可不用。閑章亦可為名章之輔，只要佈局安排美感行氣兼顧，閑章蓋印於名章之下亦無不可。

(3) 印泥的色澤以朱紅、暗紅為佳。公務用印台切勿使用，淡紅質劣的印泥以不用為宜。

(4) 「金石篆刻學」已獨立成專門藝術學問，可與其他中國藝術美學並列。

(5) 古代流傳的名家真跡，除作者名章外，歷代帝王、書家及收藏者大多喜愛蓋印於作品上以誌紀念。如此多的印章，是否會破壞名跡的美感呢？其實美感畢竟只是一種均衡的感覺，其間或有庸俗美感者用過印，但只要最後一印能夠印得其所，蓋得恰當，平衡整體行氣，則名跡作品之美感不但沒有被破壞，反而可謂一新氣象，增添另一種美感。

（七）裱裝：書法作品在書寫主文並落款用印後可算完成，若再加以裱裝，將更增添作品的藝術價值與美感，亦使作品更易收藏及保存久遠。裱裝一般以使用軸頭軸桿與否或不同，大致區分為卷軸（橫幅作品用）、冊頁（小幅連貫或獨立的作品用）及立軸等三種方式，亦有去除軸頭軸桿加框加鏡者。裱裝工藝，與中國書畫藝術可謂密不可分。無裱裝的作品，可謂仍無藝術價值。裱裝技術亦成為中國工藝的一門獨特學問。

67

三、創作書法藝術作品不成文的法則：

（一）所有作品仍是由上而下、自右至左的方式書寫，亦即作品最後的落款（下款）及用印，必在主文的左方或左下方。（龍門對為特例）

（二）所有作品的佈局均需留天地、左右格。天格可稍大，但不可小於地格及左右格。

（三）書法藝術作品，起不空格、文不分段，亦不加標點。唯主文中若有二相同字相連時，第二字可用「〃」書寫，以不礙美感為原則。

（四）單字不成行。全幅作品或是多行款識，最後一行應至少二字以上，不宜以一字佔用一行，佈局時應預作安排。

（五）落款的字應比本文為小。主文為何種書體，落款亦可使用該書體。本文與落款所用書體若不同，現今多以行、楷體落款較多；篆、隸、魏碑、草體落款者幾乎少見。本文與落款字相當，略大略小可視全幅作品行氣美感而定。

（六）字無雙飛。尤其楷、隸書，每一單字只能有一筆捺法。例如楷書的「黍」字及隸書的「善」字。

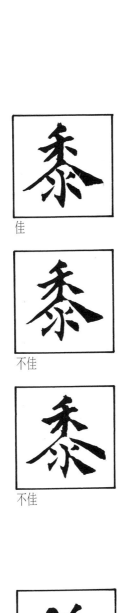

佳

不佳

不佳

佳

不佳

（七）相同的字在書法藝術作品中，應書寫成不同風貌。如東晉王羲之著名的蘭亭序，其中有近廿個「之」字，皆呈不同神態風韻，可謂功夫高深，值得學習倣效。以下再以楷書「正」字為例，試寫出十種不同的神韻風貌，並藉以強調書法的表現方式，實可無限無盡發揮。

篆、隸、魏碑、楷體仍以正方界格為原則，行草書則多界行不界格。以正方格而言，楷書、魏碑以書寫格中間八分滿為原則，較為優美。隸體以書寫呈扁長形八分滿；篆體以書寫呈立長形八分滿為原則，如下例。

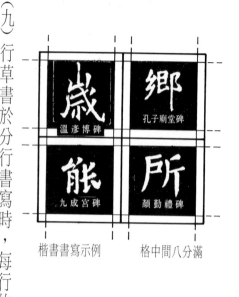

格中間八分滿　楷書書寫示例

（九）

行草書於分行書寫時，每行的最後一字應齊平。行草作品的佈局應於下筆之前，早在胸中，一筆呵成，行氣方可完整連貫。如運筆中途需提筆沾墨時，最後筆劃並無接續，應以收筆為宜。

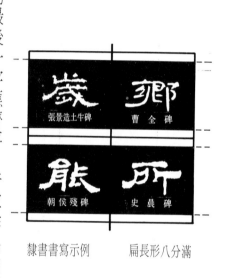

扁長形八分滿　隸書書寫示例

立長形八分滿　篆書書寫示例

四、如何欣賞書法藝術作品

當我們看到一幅書法作品時，如何判定作品的「優劣好壞」呢？書法藝術作品應當講求的是整體美。作品的完整性與全篇的美感較字的好壞更為重要。每個人對藝術的美感、好壞程度的區分認知觀感均不同，並無肯定及固定的法則來判斷作品的優劣。本章所述書藝概要內容及若干基本原則，或可提供作為習者完成一幅完整的書法作品之參考。然而藝術美感、神韻行氣及書寫功力都是無界限、無止境的，如何增強書寫功力，並由庸俗美感漸變為典雅美感，亦值得我們無止境的追求與學習。

下次當我們再看到一幅書法作品時，我們可先觀察這幅作品是否完整？是否具有整體美。或許我們可以不必再以批判的方式說它寫得好或不好；我們或許可用欣賞鑑賞的角度來說：我喜歡這幅作品！或我不喜歡這幅作品！

伍、書寫概要

中國書法的基本定義是用毛筆寫字。如何使用毛筆書寫出一手好字，將是本章論述的重點。

一、習書概述：

(一) 書寫姿態：

書法雖然是一門藝術學問，但學習書法無需以完成課業或工作的心情來書寫，若能以寧靜祥和的姿態，輕鬆自在的心情來學習書法，則書法將會帶給我們更多的收穫。書寫姿態可分為坐姿及立姿二種。

1. 坐姿原則：

(1) 頭部要端正：頭正則字形結構較不易歪斜，書寫較易掌握。下筆起筆，回筆收筆均較易控制。

(2) 身部要直：腰部輕鬆直挺。身直才能與紙面及筆鋒保持適當距離，較能掌握全頁、全篇或全幅的行氣。亦較不傷眼。

(3) 肩鬆臂開：雙肩放鬆，兩臂微開。完全自在輕鬆，可使氣運順暢舒適。

(4) 足穩雙開：雙足略開與肩同寬，自然平穩置於地面。如此書寫重心穩當，筆力可相連貫通。

2. 立姿原則：以身正、足穩，雙臂得以自然靈活、輕鬆自在的伸張為原則即可。

(二) 執筆法：

1. 執筆要領：

執筆法：以四指雙鉤執筆法較為正確及常見。如下圖例。以四指為主力，小指為輔力，以食指、中指呈雙鉤狀，又可稱為鵝頭執筆法。另有所謂三指、五指執筆說法，習者可試執，三指執筆略顯鬆散不穩，使力似顯不足；五指執筆則顯過度，出力緊而不張，不易施展。以四指執筆，正如以四指執筷子的正確方法，感覺較自然順意，力道的掌握控制較穩，可全然發揮。至於使用較大或較粗的毛筆，以三指或握筆方式，可依實際狀況及個人習慣自如應用。

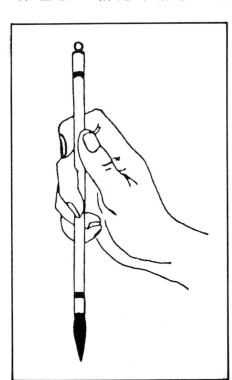

四指雙鉤執筆法

執筆要領大致可分為指實及掌虛。

(1) 指實：即執筆宜緊。各指若均衡輕鬆施力，四指即如四道關卡，必然緊執筆桿，無需刻意施力或緊繃腕部。

(2) 掌虛：掌虛則運筆較靈活，伸展較具彈性。或言掌虛以可容一粒雞蛋大小為佳，習者或可參考。

(3) 另有掌豎、腕平之說法：枕腕運筆時，自然掌豎腕平，懸肘運筆時，則掌不豎腕仍平，此乃書寫自然而成，無需視為定則。

(4) 執筆宜緊，運筆宜鬆：指實則執筆自然緊，掌虛則運筆自然鬆。如同用劍一般，握劍宜緊，使劍宜鬆。至於鬆緊程度應如何，習者可多加試練，心領神會。仍以自然舒適，靈活順意為原則。

(三) 運筆方法：

執毛筆運筆，究竟該用指運、腕運、抑或肘運呢？何者應該為重？另外，習書一定要懸腕、懸肘書寫嗎？事實上，習者無需自限，一切仍以自然順暢為原則，論述如下：

1. 枕腕：當習書小楷時，使用枕腕自然書寫即可，無需以懸腕、懸肘方式自我要求或設限。當枕腕書寫時，腕與肘均較難使力，自然指運為多為重。枕腕時，或直接腕枕於紙上，或以其他物品為枕皆可，常見以左手掌為枕，亦為良法。

2. 提腕：亦即懸腕枕肘。當字體稍大，使用前述枕腕方式書寫時，腕部必感覺使力困難，並略感疼痛，此時自然當提腕書寫。提腕時，肘臂可自然枕於桌面桌延。當懸腕枕肘書寫時，自然指運及腕運增加，肘運較少。

3. 懸腕提肘：亦即懸肘法。懸肘時必懸腕。懸肘書寫時，指、腕、肘、臂交互靈活運用，方能順暢自如。以立姿、或坐姿懸肘書寫均可，並無限制與定則，習者可視實際狀況自行發揮。

4. 運筆說明：

(1) 書寫小字的篆、隸、魏碑、楷體，以枕腕運筆即可；小字行草為求靈活自如及連貫行氣，以懸腕枕肘運筆書寫較佳。中大字的行草書，皆以懸肘書寫為宜。

(2) 初學書法，建議以習大字著手，較能掌握瞭解字的結構與筆法。懸肘書寫雖可練習定力，並增進運筆力道，但初學即用懸肘，必定倍感吃力，筆法亦不易掌握。建議初學者以懸腕枕肘（提腕）方式書寫大字著手，待熟練後，再進階懸肘書寫。

(3) 毛筆筆鋒的方寸之間，可以表現出萬千無盡的神態筆勢，而各種神態間細微的差異，唯有用指運方能表現。因此，指運運筆不熟練的人，可以說是永遠無法進入書法奧妙殿堂。

（四）學習方法：

1. 臨寫：將碑帖置於紙前方或側邊，對照方式書寫。現今市面上字帖常加有十字格、米字格、或九宮格等，可使臨寫對照學習更方便。（本書後附楷書參考字典，為便學習，同時加有九宮格及米字格）。當臨寫字帖時，以一字同時臨寫數遍為佳。臨寫第一、二遍時，可一筆一劃臨寫，而後整字臨寫，即所謂背臨，方能完全吸收及掌握全字結構。

2. 摹寫：將碑帖置於紙下，做照書寫。摹寫方式對字形結構的掌握較有助益，但運筆筆法較不明確，不易掌握。況且紙張紙質的好壞對摹寫的感覺及效果均有影響，不易學得精髓，習者可嘗試書寫，不宜長期學用。

3. 描紅法：市面上或有許多描紅習帖，無論在結構及筆劃筆法上，均較明顯清晰，值得習書者參考運用。多數人認為描紅字帖僅適合初學者或孩童階段學習。事實上，描紅方式正可考驗執筆者是否能完全掌握駕御控制毛筆並書寫出所有的筆劃字形。毛筆運筆筆法只有中鋒一法（筆法詳論於後章）唯有熟練中鋒運筆，方能真正控制駕御毛筆，方能填滿並寫出任何描紅字的筆劃。習者可參考後章筆法學習。

4. 手繪描紅方式：在以毛筆書寫某一字之前，先用筆（鉛筆為佳）將其字形結構的輪廓繪出，如下列永字示例。此種方式可以測驗習者是否能掌握字形結構及運筆筆法。習者試想：假如用鉛筆畫字都畫不出來或畫不好，用毛筆如何能寫出好字？用毛筆寫字，簡而言之，不過是用一支刷子，刷滿不同空間的技術而已。將各種書體描繪譬喻成不同型式的空間，再用毛筆以最簡捷方式描繪填滿的技巧，就是書法。以此方式笑談書法，或可提供習者對書法的另一番感受與認知。

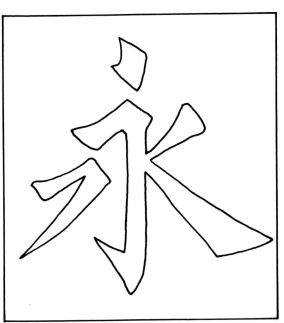

以手繪描紅方式測試自己對字形結構能否掌握

（五）結構論述：

1. 中國書法各單字的書寫，其基本結構上皆有略向右上角度上揚的態勢，亦即所謂「凡豎皆正，無橫不斜」的意思。此種態勢表現在篆、隸體中較不明顯。或有言，此種態勢與自然運腕有關，或是因美學美感自然形成。至於上揚的角度究竟多少，並無規定與標準，亦無需探究，任憑個人美感自由發揮即可。國字印刷體則全無此種態勢。

2. 或有將中國文字的字形結構區分詳述如：上下呼應、陰陽相應、左右對稱、前後相讓、偃仰向背等說法，雖然詳盡，但不易理解，亦難涵括所有中國文字，初學可參考，無需深究。

3. 學習書法各類書體的字形結構，古代碑帖的數量與種類，可謂繁多充實，已足夠選擇習用。習者要掌握字形結構，勤學古代碑帖即可。唯一需注意的是，各類書體及各名家書體，在筆法與結構上均各有特色，不宜參雜互用，如用歐體（歐陽詢）筆法書寫顏體（顏真卿）結構，或用顏書筆法書寫楷書結構等皆不宜。如畫虎或畫犬，卻虎犬相加而不分，可謂美感盡失，初學者宜避免。日後若能熟習筆性及各書體，再予變化創作，自成一格，亦或無不可。

4. 書法字體與國字印刷體仍有極大差異，同一個字的不同書法字形結構表現，習者皆可由古代碑帖累積習得。結構之道無他，勤習美的碑帖範例而已。

（六）如何選擇碑帖：

1. 碑帖的定義：碑與帖二字的意義，現今已成為習書範本的通稱，亦可用「字帖」二字表示。但事實上，碑與帖有別，尤其在古代南北朝之後，產生北碑南帖書風之論，碑與帖更顯不同。碑文可說是石刻文字，以刻石而立為碑，拓印碑文而呈黑底白字者，在書法中通稱為碑，以篆、隸、魏碑、楷體較多，行草較少。帖者，可謂書家直接書寫於布帛、紙面、冊頁、手卷等，如尺牘等作品真跡翻印而成，多呈白底黑字。行草書帖本較多，其他各書體帖本亦不少。尤其宋代以後，書法書風「尚意」，著重個人表現，帖本更漸繁多。無論碑與帖，皆以原碑原帖翻印而成者為佳，後人臨寫或摹寫的字帖，或能形態近似，但絕對無法全然十足的表現原帖拓印的神韻及筆勢。至於究竟黑底白字即為碑、白底黑字即為帖是否正確，因近代印刷技術進步，碑帖可連續翻印，已無法以黑白明顯區分，習者大致上參考即可。

2. 碑帖之選用：臨摹碑帖的首要意義，在學習古人經過考驗，世代流傳下來美的字形架構及各體各家所專擅的筆法（筆法較為次要，詳如下章論述）。究竟應如何選擇習用的碑帖呢？事實上，如果能夠非常熟練的駕御控制毛筆，各體及各家的筆法必定都能臨摹寫出，選用碑帖，僅在學習字形架構而已。初學書法者，可先學習如何駕御控制毛筆（如何學習，如下章論述），並同時選用自己所感覺喜愛的碑帖下筆學習即可。古代碑帖都已經過世代考驗，並各具特色，各有所長，都值得臨摹學習。初學者任選自己喜愛的碑帖，學習較不會乏味，學習興趣較能經久不斷。

3. 建議使用之碑帖：初學書法，應學習瞭解筆性及如何駕御控制毛筆。魏碑的運筆筆法在六種書體中可謂最為複雜難學，字形結構亦在隸楷之間。初學者若從魏碑體著手，可兼收筆法及結構之效。能運魏碑筆法，則隸、楷二體筆法必能大致掌握。現今學習書法，以楷、行體最為實用，隸體尚能常見於工藝術書寫。篆、草體及魏碑則幾乎僅具較深層的藝術書寫價值。以下所列，為學習各書體建議使用之碑帖，供習者參考：

魏碑體—北魏龍門二十品。張猛龍碑。鄭羲下碑。清趙之謙魏碑。

楷書—北魏張黑女墓誌。隋董美人墓誌。隋蘇孝慈墓誌。
歐陽詢：九成宮醴泉銘、皇甫誕碑、化度寺碑等（初唐）。
虞世南：孔子廟堂碑（初唐）。
褚遂良：雁塔聖教序、孟法師碑、倪寬贊等（初唐）。
顏真卿：多寶塔感應碑、顏勤禮碑、麻姑仙壇記、大唐中興頌等（中唐）。
柳公權：玄秘塔碑、金剛經等（晚唐）。

行書—蘭亭集序：定武蘭亭、神龍蘭亭。懷仁集王羲之聖教序。唐褚遂良枯樹賦。宋蘇軾赤壁賦。宋黃庭堅松風閣詩、伏波神祠詩卷。宋米芾苕溪詩卷、蜀素帖。元趙孟頫蘭亭十三跋。明祝允明赤壁賦卷。明文徵明千字文。民國沈尹默行書詩冊。民國張大千行書詩冊等。

隸書—東漢：乙瑛碑。孔廟禮器碑。孔宙碑。西嶽華山廟碑。史晨碑。西狹頌。曹全碑。張遷碑等。

草書—三國皇象急就草（章草）。西晉索靖月儀帖（章草）。東晉王羲之十七帖。唐孫過庭書譜。唐張旭草書古詩卷。唐懷素千字文、自紋帖。宋徽宗草書千字文。元趙孟頫臨急就章。明王鐸草書長卷。民國于右任草書集冊等。

篆書—秦嶧山刻石、泰山刻石、石鼓文。唐李陽冰三墳記、城隍廟碑。清鄧石如篆書般若心經。清趙之謙篆書集。

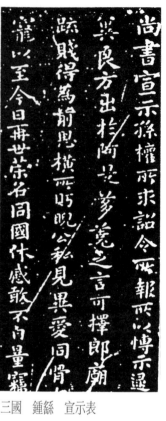

三國 鍾繇 宣示表

元 趙孟頫 老子道德經

賦。元 趙孟頫 老子道德經。

二、筆法新論：

（一）書法的關鍵 —— 毛筆

書法的基本定義是用毛筆書寫中國文字。毛筆可說是中國書法的關鍵。習者或可試想：為何一枝毛筆的筆毫方寸之間，能表現出千變萬化的形態神韻？為何簡單的一枝毛筆，竟然發展創造出書法各種書體及各書家自成一格的書風？其代表的意義究竟為何？古今書家能，難道我們不能？歐陽詢同樣使用毛筆創成歐體楷書；顏真卿也是使用毛筆，創出顏體楷書。難道是因為他們各人使用的毛筆不同？難道使用同樣的一枝毛筆，無法同時寫出以上三人的筆法筆態？不！絕對不是！毛筆軟硬不同的筆性，只會影響筆韻及筆感，不會影響筆法。換句話說，同樣使用一枝毛筆，就應該可以書寫出所有的書體及各種不同的書風筆態。書法的關鍵 —— 就在毛筆。

（二）書寫首要 —— 瞭解筆性，學習駕御控制毛筆：

書法書寫的關鍵在毛筆，學習書法的首要，即在學習如何駕御控制毛筆。不能駕御控制毛筆，則寫出的筆劃形態可謂是毛筆筆毫自然形成，也可說是毛筆在控制我們。使用毛筆可說是方寸之間的大學問，千變萬化的筆法，不過是方寸之間的提按、輕重、長短、方向角度不同表現的結合而已。只要能熟練的駕御控制毛筆，則各種筆劃，各種書體都可以書寫出來。習書者，若只能書寫某一家或某一體，也僅可謂瞭解毛筆方寸之間的一小部份而已。

（三）書法筆法無法，唯中鋒一法——中鋒是毛筆一切書寫問題的答案。

究竟應如何學習駕御控制毛筆？怎樣書寫才能說是已經能夠駕御控制毛筆呢？毛筆和鉛筆、原子筆、簽字筆一樣，都可以全方位書寫，從任何角度方向均可書寫出來，但是毛筆具有彈性的筆鋒，其他筆則無。而鋼筆呢？鋼筆只有一面可以書寫流利順暢，寫出好字，其他面雖然仍可書寫出墨水，但不順暢亦不美。毛筆與鋼筆的運筆方式可說是相通的，鋼筆有一面，毛筆有一鋒，如何運用毛筆筆鋒與如何運用鋼筆轉面與其道理可謂相同。再如功夫好的油漆師父，必定是以油漆刷的寬面或窄面，直線或橫線來回刷漆。毛筆可說是刷子的一種，一種是具有筆鋒的特殊刷子，運毛筆與刷漆的道理更是完全相通的，不同的是毛筆有筆鋒，可以產生細微的千變萬化，更難掌握駕御。只要能運筆鋒如刷，行筆如刷漆，則可謂已能駕御控制毛筆！習者或可用心深切體會。

1．中鋒是毛筆一切書寫問題的答案

（1）中鋒的意義：何謂中鋒？世人皆謂運筆時，筆鋒在筆劃中間稱之。此義固然正確，但似乎並未含括行筆之走向，無方向感，可謂不完整。

（2）中鋒的真義與新義——筆鋒的指向與毛筆運行的走向相反成逆向，稱之為中鋒。即使刷漆的方向改變，刷法仍然相同。運毛筆也是同樣道理。如何在起承轉折收筆處，運筆轉成中鋒，使成筆筆中鋒，可謂中國書法運用毛筆的真正精髓所在。

或許我們可說：中國書法毛筆運筆，若無中鋒法則，則任何人執毛筆隨意點劃書寫即可，何來功夫、功力可言？書法又何必去學習？唯有在運筆行書，細微的起承轉折收筆處，筆筆能運中鋒，才可謂真功夫。

（3）中鋒運筆，絕對不是自古代發明毛筆時即開始規定，而是自然學成。用中鋒不一定寫得出好字好的字則必定是運中鋒寫出。功夫愈深，必定愈能運筆筆中鋒。

不用中鋒運筆，當然仍然可以寫出字形來，正如同不用鋼筆流利的那一面書寫，仍可寫出墨水來；不用平刷來回刷漆方式，也可刷出油漆；但絕對感覺不佳、不順暢，也絕對不美。

（4）運筆使用中鋒，再加上不同角度方向之輕重、長短提按之表現方式，就可產生無數筆態風貌，任何字形筆劃都可書寫出來。能筆筆運中鋒，則所有書法筆劃的筆勢、筆態皆可掌握，隨自己控制發揮。不運中鋒，則寫出來的筆劃形態，可說是筆毫自然造成，是筆在控制書寫。毛筆運筆若能筆筆中鋒，則筆法可無限延伸，任意揮灑自如，隨己意表現，達到書法無法的境界。此即所謂筆法無法唯中

（5）毛筆筆鋒方寸之間可得無限筆法，產生無限筆法的唯一法則就是中鋒。毛筆運筆

鋒一法。

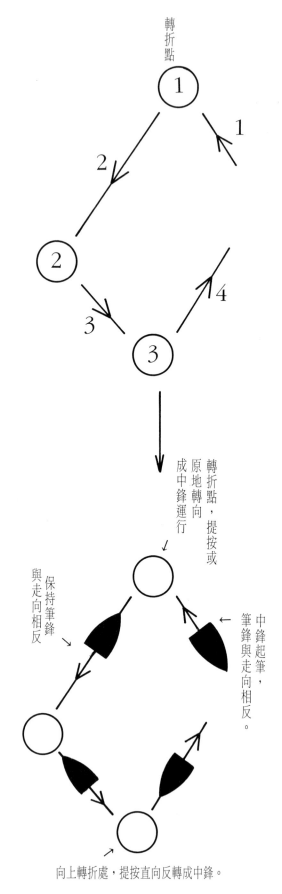

毛筆筆鋒在運行時呈中鋒比較容易，不算學問。在運筆方向改變的轉折處，若能運成、轉成筆中鋒，才是真學問。如以下示例：

如例：左點（放大），運筆可有四個走向及三個轉折點：

轉折點

轉折點，提按或原地轉向成中鋒運行

中鋒起筆，筆鋒與走向相反。

保持筆鋒與走向相反

向上轉折處，提按直向反轉成中鋒。

說明：

(1)運筆轉成筆筆中鋒只有二種方式①提按：運筆提按必能筆筆中鋒，提按動作可說是毛筆用筆最重要的動作，也是筆筆運成中鋒最簡單的方式。毛筆提按方法與刷漆原理相同。②定點原地轉成中鋒。書法真正運筆功夫即在此。能夠定點原地轉向成中鋒，才能說是真正能夠駕御控制毛筆。

(2)中鋒最大的剋敵是筆鋒旋轉運筆，也是初學者，甚至多數習書者最易犯的不佳運筆法。筆若旋轉，則筆的走向與筆鋒的方向均不明確，用筆可謂完全失控，自己無法掌握。

(3)以毛筆書寫橫劃時，筆鋒常略呈所謂的「側鋒」。側鋒的筆向與走向仍呈逆向相反，仍歸為本書中鋒定義之列。

(4)轉折處之提按，無論是全提或半提及再按筆之輕重、長短、方向，皆可自行延伸發揮而產生無限變化。如下示例，所有點均用前述相同中鋒筆法寫成，只是各點的角度、方向、輕重、長短不同而已。

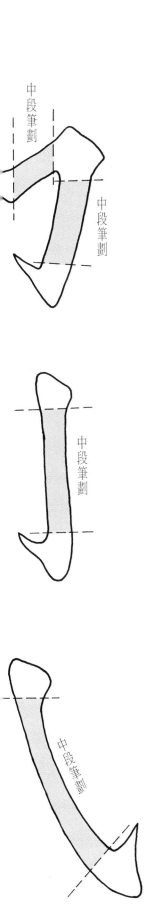

(5)

魏碑體中的尖勾筆劃，可謂中鋒筆法表現之極致。如以下示例。尖勾筆劃，就運筆筆法而言，與其他筆劃筆法大致相同，並不困難（詳如後述），只是不用中鋒，絕對無法寫出尖勾筆劃。用毛筆運筆而無法寫出尖勾筆劃者，仍可謂不會用筆。習者或可自我測試一番。

(6)

為何說筆劃的起始、轉折、結尾處若能運筆中鋒，才是書法真正的學問？的確，所有筆劃只有在起始、轉折、結尾處才能產生較多的變化，也正是各書體及各書家得以發揮獨特差異之處。如以下示例：

中段筆劃

中段筆劃

中段筆劃

中段筆劃

中段筆劃

中段筆劃

隸書

中段筆劃

筆鋒直線反轉
絕不可旋轉

轉折點

中心點

回轉點

中段筆劃

中段筆劃

大部份筆劃的中段部分（如示例紅色中段筆劃部份），無論是你寫、我寫、初學者或是古今書法家來寫，都大致相同，除了粗細或有不同外，很難產生較大差異。換句話說，所有書體及書家只有在起筆、收筆的筆劃首尾處及所有轉折處，才能細微的表現出獨特或差異的書風筆態。使用毛筆已是方寸之間的大學問，由以上論述可知，方寸之內尚有方寸。中國書法學問，實不可謂不深。

3．中鋒運筆練習法：要熟練中鋒筆法，習者應勤練轉折。各種角度輕重粗細不同的直線回轉，以下方式可提供參考學習。

(1)全方位中鋒轉折法

說明：

①由中心點起筆，選擇任一方向以中鋒運筆，直到回轉點，以提按（全提再按）直線回轉成中鋒運筆再回到中心點；在中心點的範圍內，以原地定點方式轉筆成中鋒，再運行其他方向。筆劃粗細、輕重、長短，習者可自行發揮，如此依序練習各角度之中鋒轉折。

②唯需注意的是，在中心點及所有轉折點，轉筆成中鋒時，只能直向反轉筆鋒，如刷子般提按反轉，絕不可旋轉筆鋒。

說明：

① 毛筆筆毫無論呈尖形或平鋪如刷，皆可筆運中鋒。

② 各種書體，篆、隸、魏碑、楷、行草皆可用中鋒筆法寫出。尤其行草書，若能如刷漆方式運筆使成筆中鋒，則行草書必定更縈實有力，更富變化及神韻。如示例。

③ 將毛筆筆鋒假想成具有正反兩面之筆刷，以正反面來回交叉刷寫，再練習各種角度、方向、輕重、長短、不同之刷法。

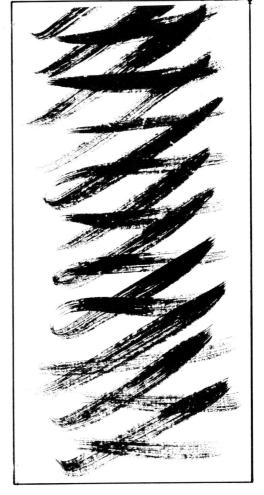

三、各種書體筆法論述：（習者可先參閱前章書學概要之五體書斷相關內容）

如前章所述中國書法若以起筆運筆筆向來區分，可分為篆、隸、楷、魏碑、行草五體，未來絕不可能再產生新的書體。以下再就各書體之筆法及學習法加以論述：

（一）篆書筆法

篆書的筆法較單純易學，起筆、收筆均以直線來回，至於粗細、輕重、方向，習者可配合結構自行發揮。學習篆書較困難的是字形結構及筆劃間距之掌握。以結構而言，篆書對初學者正如新學一種文字；而以筆法而言，篆書不過是以中鋒來回運筆的線條表現而已。雖然如此，若能熟習篆書，則對字的結構以及起中鋒筆法

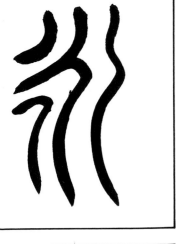

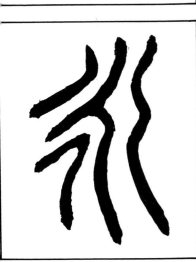

篆書永字二種示例

如前章所述，行草書在筆法上並無絕對固定法則，而行草書的字形結構及運筆筆序，則經過歷史長久洗鍊，可謂已有習慣定則。習者學習行草書，可先熟練行草書的字形結構及運筆筆序（可先用其他筆書寫熟練），再以毛筆中鋒刷筆方式書寫，如此行草書可謂已能入門。行草書的筆法及結構尚不難學，難學的是神氣韻味及連貫行氣，此與個人的個性、價值觀、人生觀、經閱歷及藝術美感等均有關，需經長期培養。習者初學，可多觀臨古人碑帖及古今書法佳作美品，亦可多涉獵其他藝術美學，長期且無止境的累積培養個人美感。

行草書若能習得熟練，最後必將完全是個人美感及性情的表現，可隨己意，自如發揮。

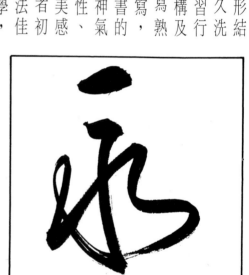

行書永字

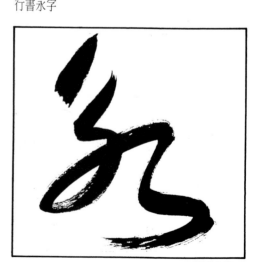

草書永字

(二) 隸書筆法

基本上，隸書運筆起筆、收筆的筆向可謂與楷書相反，如以下示例隸書的橫劃向下起筆，向上收筆；直劃則右向起筆，左向收筆；轉折處則向上回筆，皆與楷書筆向相反。

隸書的字形結構是從篆字演變而來。習者初學隸書，對隸書的字形結構較不熟悉，仍應以學習古代碑帖著手，再以中鋒運行與楷書相反之筆向筆法，如此，隸書的神韻形態當可大致掌握。

1　例：橫劃，隸楷體運筆，起筆、收筆的筆向可謂相反，中段部份則大致相同。

隸書永字

（四）楷書筆法

楷書可謂由魏碑體去除隸筆蛻變而成，字形結構更加工整嚴謹而具法度。中國文字的字形結構，自魏碑及楷體之後，可謂大致定型。及至現代，並無重大改變。（近代大陸推行簡體字，或可謂為改變及破壞）

今日習書者，多以楷書著手，因為字形結構較熟悉，亦較能與日常生活相結合，較具實用性。然而楷書書法字體仍與現今國字印刷體不盡相同（如前章論述）。國字印刷體的結構並非最美，贅筆仍多。習書者既然學習書法，應學習深具藝術美的書法字體，若仍以毛筆書寫國字印刷體結構，充其量只能稱之為寫字而已。本書後附楷書書參考字典，後章亦再詳述楷書實戰實用筆法，習者可參考運用。

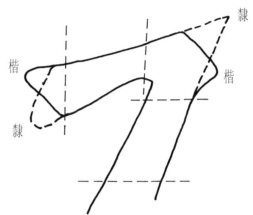

3 例：轉折處，楷隸體亦有相反之筆向，中段部份仍大致相同。

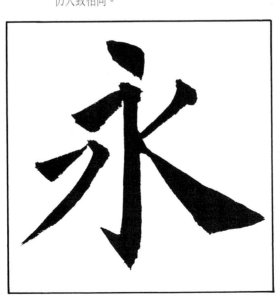

楷書永字

2 例：直劃，楷隸體之起筆、收筆可謂相反，中段部份亦大致相同。

（五）魏碑體筆法

魏碑體是繼隸體衍變而成。其字形結構及運筆筆法皆可謂承隸啟楷，兼具隸楷之法，成為獨特且獨立的書法書體。世人或有將魏碑體歸為楷書者，習者可從本書論述自行參考判斷。

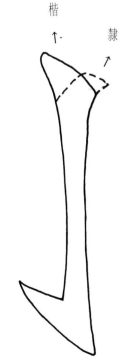

魏碑體起筆，可謂結合楷、隸筆法。勾法亦具獨特風韻。

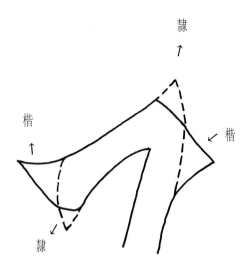

魏碑體在筆劃起始、收尾及轉折處皆可謂合隸楷之運筆，獨立成一書體

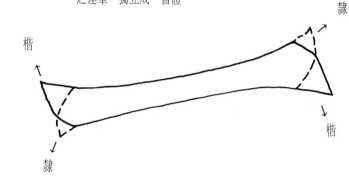

魏碑體具有獨特的骨風及力感。東晉衛夫人作筆陣圖曾言：「善筆力者多骨，不善筆力者多肉」。正與前述內容相符：無法寫出魏碑體的尖勾筆劃者，可謂仍不會用筆。清朝康有為在「廣藝舟雙楫」內盛讚魏碑體「備眾美、道古今、極正變，足為書家極則」，「凡後世所有體格無不備；凡後世之意態亦無不備」。的確，魏碑體在書法各書體中，筆法可謂最為複雜困難，魏碑體若不用筆筆中鋒，無法書寫出來。因此，學習書法若從魏碑體著手，並熟練魏碑體筆法，則對毛筆之掌握駕御控制可謂已達六、七分。學習魏碑體，仍應從臨摹北魏碑帖（以龍門廿品為代表）為先，再以中鋒上下起筆收筆運行之筆法書寫即可。初學魏碑體，運筆必然倍感吃力。但魏碑體仍不失為學習中國書法與駕御控制毛筆的最佳捷徑與基礎紮實功夫，值得初學者勤加學習。

手繪描紅方式

魏碑永字

四、楷書筆法專論：

本書後附楷書參考字典，為便於習者學習，對於楷書之筆法再加以整理論述，其中的論點，皆是筆者多年習書經驗與心得，提供給習者參考應用。

所有書體的筆法，皆是中鋒用筆的延伸而已，楷書亦然。事實上，再次重申，書法筆法無法，唯中鋒一法。

以下的論述雖是筆者個人二十餘年的習書經驗與心得，但也只不過是以中鋒提按延伸表現楷書的某一種方式而已。只要是中鋒運筆，可有無限的表現方向、輕重、長短、提按延伸的一種表現方式而已。以下的論述雖是筆者個人二十餘年的習書經驗與

式。以下論述的「以中鋒書寫楷書的表現方式」，亦可提供習者，作為學習其他書體之參考。

（二）一點起筆、轉折法：

中國文字，所有筆劃之起筆，皆可歸於「一點」。書法楷書亦然。楷書中有大部份筆劃皆由下筆一點後，延伸寫成，如以下示例：

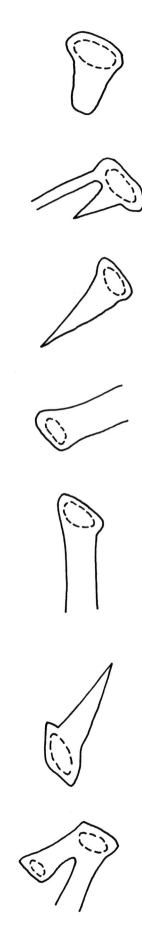

説明：

一點起筆法與前章所述中鋒練習法相結合。當第一筆下筆時，可隨己意寫成粗細、長短不同風貌的點（甚至可細點成線），第二筆由第一點開始延伸，在第一點的範圍內提按或定點原地直向轉向（不可旋轉），提按次數不限，直到感覺筆順並成中鋒時，即可運行第二筆。第二筆無論是任何走向，筆鋒均需與走向相反成中鋒。

由起筆一點延伸出的筆劃可佔楷書字的五成以上，隸書起筆方向與楷書相反，原理相同，或可通用，習者可參考試學。

（二）三筆筆法：——楷書絕無一筆即成的筆劃

如前章所述，書法筆法真正功夫的表現，就在筆劃起首、結尾及轉折處，這也正是各書體及各書家得以表現發揮獨特書風及筆風的空間所在。由筆劃的起首、結尾及轉折處運筆之細微差異，形成楷書所謂「歐體」、「褚體」、「顏體」、「柳體」等「體同筆異」的書風，或許可謂是必然且不得不然如此形成，以下論述可供習者參考。

另外，既然「書法筆法無法，唯中鋒一法」，為何又會有「三筆筆法」之說，其意義究竟為何？事實上，確實只要是筆筆中鋒，筆法即可無限延伸，任意發揮。筆劃的首尾、轉折，使用一筆中鋒、三筆中鋒，甚至十筆中鋒書寫完成皆無不可。然而，書法中並無所謂一筆寫成的筆劃。下筆即提，即使是一筆中鋒，也可謂是筆鋒自然造成，任何人書寫都一樣，沒有表現發揮的空間。因此一筆中鋒下筆後，必定至少要有第二筆中鋒提按延伸，第二筆之後的延伸，更是書法的真功夫及表現發揮的精髓所在。第二筆中鋒延伸之後，無論再用多少筆

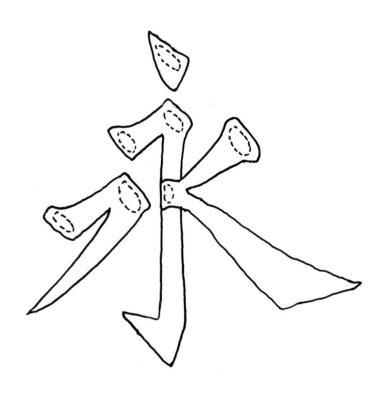

以一點為中心，再以中鋒向各方向運行。

一點起筆法，可適用五成以上楷書筆劃。

85

中鋒延伸書寫可謂均無不可。延伸之後必定要有收筆，才算真正書寫完成，若無收筆，雖有延伸，仍只能說是筆毫自然形成，不算完整。收筆也是延伸的一種。一筆中鋒下筆，再加上二筆中鋒提按延伸及三筆中鋒反轉收筆及延伸，即可產生無限變化。所有筆態字形，即使使用十筆中鋒延伸亦無不可，但是三筆即能完成，何需使用十筆。書法的真功夫應在於用最少及最簡捷的筆法書寫出最佳字形。而要能真正所謂駕御控制毛筆，並隨己意書寫出最佳字形的最簡捷筆法，就是三筆筆法。古人有所謂一筆三折、一點三筆，或皆為同理之論。

1. 三筆點法：

　楷書的點法，除了前述一點起筆法之外的所有點，皆可用三筆點法表現。左右方向的點法道理均相同。

　第一筆中鋒下筆，第二筆提按中鋒延伸，第三筆提按反轉收筆及延伸。

左向點　　　右向點

第三筆反轉收筆延伸不出頭

第三筆收筆再延伸出頭

一、二、三筆的輕重、粗細、角度方向、長短，均可控制隨意表現發揮，產生萬千變化體態。筆鋒延伸及反轉時，仍呈中鋒，絕不可旋轉筆鋒。

2 三筆收筆法：

示例：

以上示例筆劃之起筆，均可用前述「一點起筆法」書寫表現。筆劃的中段部份亦如前述，無論任何人書寫，都大致相同，變化較少。此時習者或可試想：書寫中段筆劃，運筆到最後，該如何延伸、收筆、反轉成勾？此時會有幾種延伸運筆的方向產生？再如以下示例：

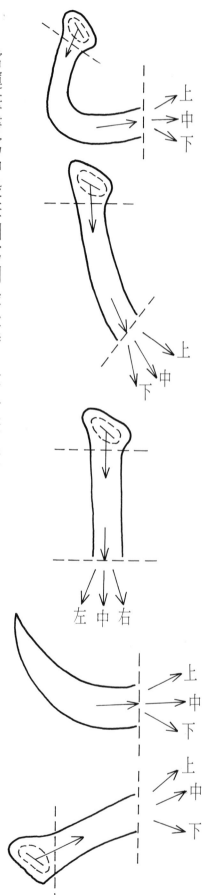

上
中下

上
中
下

左 中 右

上
中
下

上 中
下

當運筆書寫中段筆劃寫到最後時，第一筆延伸的方向只有三種可能：亦即上、中、下或是左、中、右三個方向。這三個運筆延伸方向，正是各書家得以表現獨特互異書風之所在，如以下示例：

87

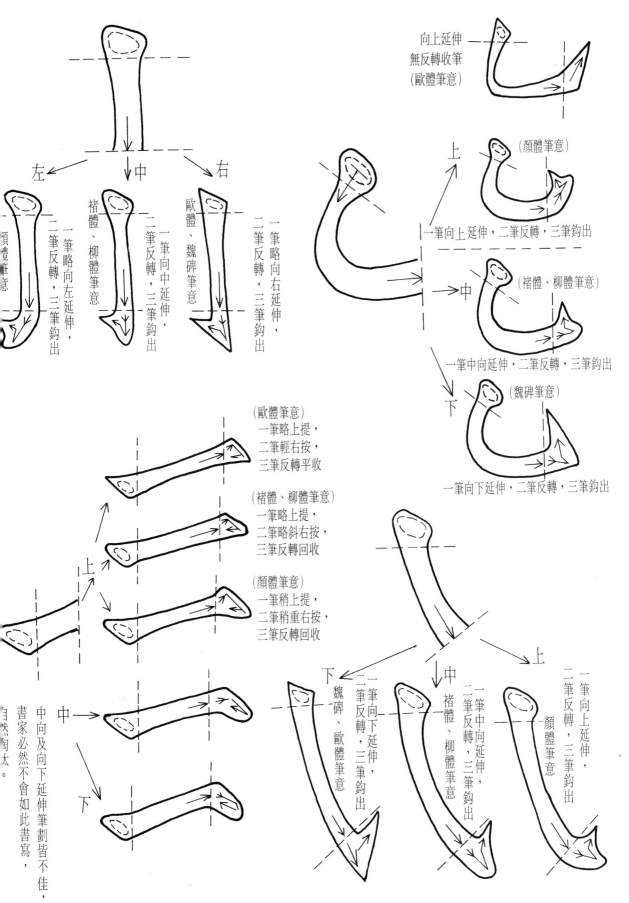

向上延伸
無反轉收筆
（歐體筆意）

左　中　右

（顏體筆意）

一筆略向左延伸，二筆反轉，三筆鈎出

一筆略向右延伸，二筆反轉，三筆鈎出

褚體、柳體筆意

歐體、魏碑筆意

顏體筆意

一筆向中延伸，二筆反轉，三筆鈎出

一筆向上延伸，二筆反轉，三筆鈎出

上

中

下

一筆中向延伸，二筆反轉，三筆鈎出

（褚體、柳體筆意）

一筆向下延伸，二筆反轉，三筆鈎出

（魏碑筆意）

（歐體筆意）
一筆略上提，
二筆輕右按，
三筆反轉平收

（褚體、柳體筆意）
一筆略上提，
二筆略斜右按，
三筆反轉回收

（顏體筆意）
一筆稍上提，
二筆稍重右按，
三筆反轉回收

上

中

下

中向及向下延伸筆劃皆不佳，書家必然不會如此書寫，自然匋太。

下　中　上

一筆向下延伸，二筆反轉，三筆鈎出

魏碑、歐體筆意

一筆中向延伸，三筆鈎出

褚體、柳體筆意

一筆向上延伸，二筆反轉，三筆鈎出

顏體筆意

說明：

(1) 歐陽詢係初唐書家，其運筆仍受魏碑筆風影響，筆勢較銳、骨感較重。

(2) 魏碑筆法雖然較難學難寫，亦不過是其中一種表現方式而已，與其他筆法類似，只是延伸、反轉，角度方向不同而已。

由以上示例可知，各書家之不同書風，似乎可謂是不得不所以然，亦可說是必然如此發展形成，故可斷言，日後書家若想從楷書書筆法上求變化而自成一格，可謂不容易，甚至已無可能。

(3) 三筆收筆法，是從運筆到中段筆劃的最後，再開始起筆三筆。第一筆無論是轉向或提按延伸，第二筆無論是反轉或延伸，第三筆無論是反轉回筆或延伸勾出，三筆均需筆筆中鋒。三筆運筆的輕重、粗細、角度方向、延伸長短，均可控制任意表現發揮。美的筆劃自然將保存，不美的筆劃必

(4) 定自然淘汰。

五、筆法總論：

(一) 由本篇的論述，我們可確實的肯定，簡單的一枝毛筆的方寸之間，竟能產生各種書體及無數古今書家不同的書風，方寸之間確可無限發揮，中國書法的毛筆用法，確實可謂「無法」。而使毛筆方寸之間得以無限發揮的關鍵，即在中鋒運筆。唯有中鋒運筆，才能書寫出所有字形筆劃及真正的佳作好字。也唯有筆筆能運中鋒，才算是真正能駕御控制毛筆，才能隨己意揮灑書寫。中國書法書寫之法，即在以中鋒一法運無限筆法。

(二) 習書之首要，在學習瞭解筆鋒、筆性，學習如何掌握、駕御、控制毛筆使成筆筆中鋒。書法的定義或可重新界定為：「以毛筆運中鋒書寫表現中國文字的藝術與學問」。書法中鋒運筆，絕非既定規則，而是自然形成。但亦不妨將中鋒理論定為中國書法用筆規則。任何比賽都需要規則，否則會亂。中國書法用毛筆亦需以中鋒運筆為基本規則，否則任何人隨意執毛筆任意胡亂書寫即可，何來學問、功夫、功力可言！

一筆向上延伸，二筆反轉，三筆鈎出

（顏體筆意）

（褚體、柳體筆意）

一筆中向延伸，二筆反轉，三筆鈎出

（歐體、魏碑筆意）

一筆略向下延伸，二筆反轉、三筆鈎出

上　中　下

（三）習書者初學書法，當學用筆並臨摹碑帖。學習古人碑帖之意義在學習古人美的字形結構。古代之碑帖，能經長時期歷史的洗鍊考驗留存下來，必然擁有其經久不衰，百看不厭的絕對美感。既然學習書法其目標在追求藝術美感，初學者應以古人碑帖為範本，學習古人之長之美，無需浪費時間自我摸索。習者若不學碑帖，而自我摸索胡亂書寫，字形結構難免庸俗或贅筆繁多。

習者若要早日去除庸俗及贅筆，進入真正書法藝術美的領域，勤加臨摹古代碑帖是最佳捷徑。

（四）書法用筆或可譬諭為舞蹈。舞蹈最基本的舞步是走步。走步的規則必定是左一步完左一步，右一步完右一步，絕不可一腳連續走二步（一腳連走兩步謂之跳）。走步時，重心移轉及腳步輕重、快慢、長短、方向之不同，形成各種不同形態表現的舞蹈舞風。

書法中鋒運筆筆法，正如舞蹈基本舞步走法，由筆鋒之提按、輕重、長短、角度方向不同的表現，產生各種不同形態的書體書風，中國書法與舞蹈可謂同理同趣。

（五）再試舉一例：世界上最神妙的奇蹟——是人類的五官面孔。同樣是基本的五官，竟然能產生出億萬種不同的面孔與面貌。由基本且完整五官的長短、粗細、胖瘦、高低等細微的差異與不同，即可產生千變萬化的面貌，使每個人都「自成一面」。中鋒就是書法用筆基本且完整的五官，用中鋒運不同角度、長短、粗細、輕重提按的細微差異變化，即可產生千變萬化的筆風筆態。當然，即使能運筆中鋒，亦即，即使能具有完整的五官，所寫出的字與所產生的面孔，仍有美醜之分（隨個人觀點而定）。以此例闡釋笑談書法筆法，或許可使習者對毛筆的用筆，更有另一番認知與感受。

（六）書法使用毛筆，除行草書外，可謂絕無所謂「一筆寫成」的筆法。即使是中鋒一筆，仍需至少第二、三筆中鋒之延伸。若下筆一筆即提、無任何延伸之筆，則寫出來的字形是毛筆自然形成。即使用同樣的毛筆，別人寫得也相同：換用另枝毛筆，則無法寫出相同字形。只用一筆，筆劃可謂是「天成」，好壞決定在毛筆，並非由我們駕御控制及掌握書寫出來。下筆一筆後的提按延伸，才是書法運筆中鋒無窮變化的精髓根源。如何一筆中鋒下筆運筆後，再以中鋒作輕重、長短、方向不同的延伸，可謂毛筆用筆的真正學問。

（七）運筆用中鋒，加上行筆提按延伸，則書法之發揮，可謂盡在個人胸中。至於其他所謂藏鋒、逆鋒、迴鋒……等各種名詞說法，與本章所述「一點起筆法」、「三筆筆法」一樣，同樣只是一種值得參考的表現方式，習者可用中鋒運筆法體會，自行發揮。可用，亦可不用；可多用，亦可少用。再次重申「書法無法，唯中鋒一法」。

（八）所有起筆，是否一定要藏鋒迴鋒？常看到書家振筆疾書，運筆流暢，並無所謂每一起筆都藏鋒，迴鋒運鋒。為何如此？其實仍是「書法無法，唯中鋒一法」，只要是運筆中鋒，來回藏鋒、迴鋒。

中鋒是書法用筆的康莊正道

中鋒

↑

中鋒

```
大篆----            禮器碑
                    乙瑛碑
小篆                 曹全碑

草書                 褚楷

行書                 顏楷
                    柳楷
魏碑體                歐楷

        ↑           ↑
       選擇         學習
       學習
```

筆十次、十次均無不可，任隨個人發揮。若真能熟練駕御控制毛筆，則毛筆之運用，全在於個

人的瞬間感覺而已。真正的書家，當前一筆劃完成時，必定有順勢收筆筆勢，此種收筆筆勢及

對筆鋒的感覺，正符合下一筆劃的起筆藏鋒筆勢及下筆的感覺，故可連貫流暢書寫，無需每一

筆劃重新起筆藏鋒。當然，只要是中鋒運筆，每一筆劃的起始收尾都有明顯的藏鋒、迴鋒筆

法，亦無不可，不可謂為「習書過度或學而不化」。只要是用中鋒運筆，習者大可隨意發揮書

寫。當然，全部使用中鋒運筆，未必一定能寫出好字。可以確實肯定的是：無論是否使用中

鋒，不好的字必定會遭自然淘汰，而沒有遭到淘汰的好字，用中鋒運筆都可以寫得出來。

筆者習書二十餘年，對中鋒筆法一直未曾深切領悟。直到近年，為了教授指導學生，開始整理

教材，並仔細觀察運筆的筆向，才開始發現，凡是較順暢優美的字形筆劃都是用中鋒（筆鋒的

方向與行筆方向相反呈逆向）寫出，較不佳及不順暢的筆劃都是用筆鋒旋轉（習書者最常見的

不佳筆法）畫成。從此運筆更加注重筆筆中鋒，用筆的感覺也因此更加順暢自如，更能隨己意

發揮表現，字形結構更具力道與美感，也更能深切體會各書體及書家間細微不同差異之筆法書

風。本書所有的論述內容，皆可謂基於「中鋒理論」引發延伸而來。願提供給習書者參考，並

與所有中國書法的愛好者共賞共享。以下圖例，或可提供習書者些許啟示：初學書法，選擇學習

任何書體或書家均無不可。當學習日久，能確實真正掌握某一體或某一家的精髓時，則必定已

能運筆筆中鋒。亦即，學習任何一體或任何一家，到最後均殊歸同途，筆法歸於中鋒一法。中

鋒是書法用筆的康莊大道，各體及各家均僅是中鋒用筆的某一分支，亦即某一種表現方式而

已。學習中國書法，應可先學習駕御控制毛筆，使成筆筆中鋒，並選擇美的字形結構（自己感

覺喜愛的碑帖）臨摹學習即可。謹以此心得，與習者同好共勉，早日步入，並堅持書法真正唯

一的康莊大道與正道——中鋒。

六、你也可以自成一格、自成一家——學習中國書法的新概念與新方法。

學習中國書法，進入中國書法實用與藝術領域，甚至自成一格，自成一家，其實並不困難。如前所述可知，古今所有不同的書體與各書家獨特互異的筆風，皆僅可說是毛筆方寸之間提按角度方向、輕重、長短不同的某一種表現方式而已。各體及各家只是毛筆千變萬化表現的其中一種方式罷了。一枝毛筆絕對可以產生千萬變化，要有自成一格的表現方式及筆風，絕對不是困難的事。

如何駕御控制毛筆書寫表現出千變萬化，並掌握毛筆，使其完全隨己心意書寫表現，可說是學習中國書法重新建立的新觀念與新方法。學習各書體與各書家的筆法並不困難，因為筆法只是毛筆的一種表現方式而已。真正困難學習的是，各書家在其熟練駕御控制毛筆後，完全隨其個人性情發揮，所展現出的獨特字形結構與書風筆態。真正困難學習的是，各書家在其熟練駕御控制毛筆後，完全隨其個人性情發揮，所展現出的獨特字形結構與書風筆態。初學中國書法、筆法難學，筆意亦難求。然而筆法容易進步，可隨個人累積功夫日漸精進。筆意書風則屬個人藝術美感之表現，無固定標準。然而筆法容易進境，只要能完全掌握駕御毛筆，並長期且無止境的累積充實個人的藝術修養與美感，能完全隨個人的意念書寫表現，就可謂自成一格，自成一家。

學習中國書法要能自成一格，首先要學習駕御控制毛筆。而真正達到完全駕御控制毛筆，就是筆筆中鋒運筆。不用中鋒，當然也能書寫出變化與筆劃，但是這些變化或筆劃，絕非自己駕御控制毛筆寫成，而是毛筆毫自然表現形成。不能筆筆中鋒，則最多只能成為「共同筆格」，或「自成一筆格」，難入自成一家之列。因此，如何駕制毛筆使成筆筆中鋒，是學習中國書法並自成一格的基本首要法則。

當然，使用毛筆，絕對不一定要筆筆中鋒，才能使書法的表現產生獨特美。不用筆筆中鋒，任意胡亂點畫書寫，只要符合藝術美感，當然亦無不可。然而藝術美感本無標準，無界限亦無止境。即使整體結構尚稱符合藝術美感，亦難謂自成一格。

無筆筆中鋒…〈

1. 寫出不美的字…難為多數人接受，將自然淘汰。

2. 寫出美的字…是毛筆筆毫自然寫成，可謂率隨筆筆意書寫，自成筆格。用筆可謂失控，功夫再深，亦難突破進步。即使自成一格，無章法，亦無累積學習，即謂自成一格，則「自成一格」論為草率無義，絕非本書所要闡述「自成一格」之真正意義。以下區分或可參考…

筆筆中鋒…〈

1. 寫成不美的字…即使筆筆能運中鋒，仍需學習古人碑帖美的字形結構並充實累積個人藝術美感，否則雖能自成一格，但仍不能接受考驗，終將淘汰。

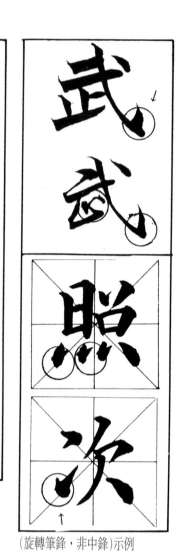

（旋轉筆鋒，非中鋒）示例

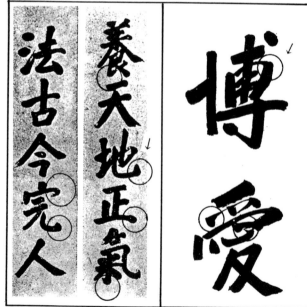

（非中鋒）示例

2. 寫出美的字：能熟運筆筆中鋒，則每一筆，每一劃皆可由自己掌握控制寫出，完全隨己意發揮，再配合累積古今名家碑帖字形結構的美學美感，則自成一格之書風表現，當能接受考驗，為後世肯定。

書法無法，可無限變化表現發揮。學習中國書法，任何人皆能自成一格，自成一家。本章論述的旨意，並非胡亂書寫，任意表現即可稱為自成一格，而是能真正完全掌握駕御控制書寫的工具——毛筆，並隨自己的藝術意念與美感，自由抒發表現，發揮創作之意。本書後附參考字典，因無法歸類為任何其他體的楷書，故自稱為「修體楷書」，其基本用意亦在闡釋驗證此道理。再次重中：學習中國書法，唯有運毛筆成筆筆中鋒（即使細微的轉筆），才算是真正能駕御、掌握、控制毛筆。也唯有熟練筆筆中鋒運筆，才能完全隨己意書寫出各種不同角度、方向、長短、輕重等千變萬化的筆劃，才能無限發揮，表現出真正屬於自己的風格——而自成一家。

「陸⋯中國書法藝術之傳承與發揚」

中國書法發展演變至今，已成為中國與世界藝術領域中的一種特有專門藝術學問。中國書法與其他藝術最大的差異，在於其表現於應用文字的實用性。中國文字是中華文化的最佳表徵，而中國書法則正是中國文字藝術美與實用應用性相結合的極致表現。任何人學習中國文字，都應該對中國書法加以認識瞭解，並學習研究。

由於中國文字的獨特性，中國書法可說是中華民族所獨有並專擅。日、韓等國雖然倡行所謂的「書道」或「書藝」，其意義無非在表現其本國文字的藝術美。然而，由於彼等二國文字結構之所限，其倡行的「書道」或「書藝」，充其量不過是用毛筆表現簡單線條藝術美的方式罷了。日本的「書道」與韓國的「書藝」皆源自中國「書法」，中國書法的內涵亦較「書道」及「書藝」更精更廣更博。「書道」、「書藝」這項中國特有的藝術瑰寶，真值得炎黃子孫珍惜與珍視。而日、韓等國倡行「書道」之精神與風氣，則值得我們警惕反省。

近來年，中國大陸推行簡體文字，將中國文字省改簡化，對中國書法藝術正統古典的風貌與精神具有極大的影響與衝擊。以毛筆書寫簡體文字，終將淪為簡單線條的表現，中國書法藝術的意義從此何在？身為炎黃子孫，怎能不憂心自警！

中國書法是完完全全屬於中華民族炎黃子孫的，中國書法藝術的真善美也是全體中華兒女所能獨享與共賞的。享受中國書法藝術的價值與樂趣，是炎黃子孫專有的權利；中國書法藝術之傳承、維護與發揚，更是全體中華兒女責無旁貸、永遠的責任與義務。謹以此書與全體中華兒女共勉⋯讓中國書法永遠傳承於炎黃子孫的血脈中，世世代代，無止無盡。

一部○~八畫　　一部○~二畫

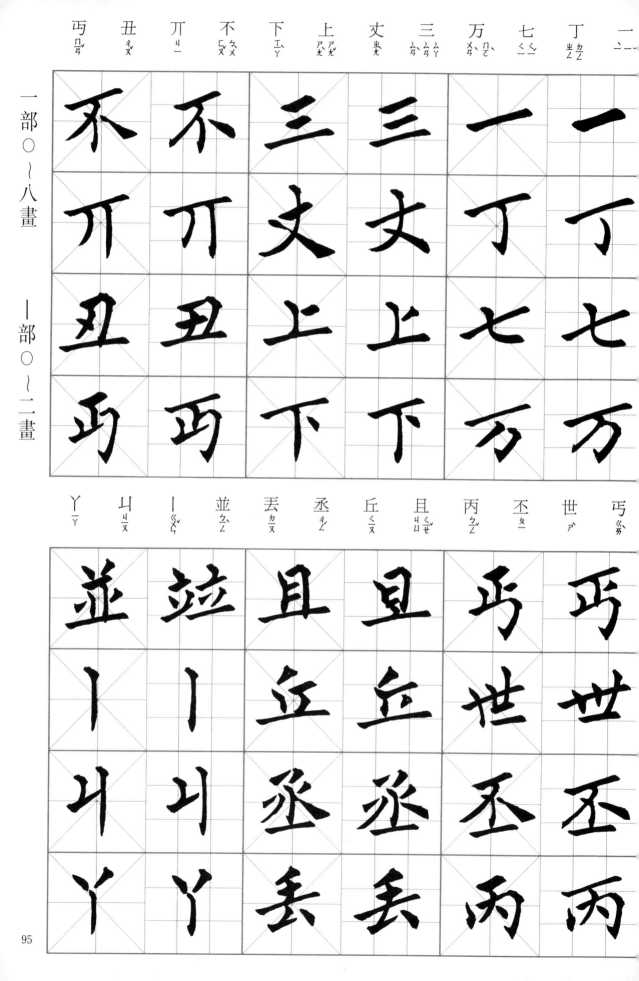

丫 ㄧㄚ　ㄐ ㄐㄩㄝˊ　| ㄍㄨㄣˇ　並 ㄅㄧㄥˋ　丟 ㄉㄧㄡ　丞 ㄔㄥˊ　丘 ㄑㄧㄡ　且 ㄐㄩˇ　丙 ㄅㄧㄥˇ　不 ㄆㄧ　世 ㄕˋ　丐 ㄍㄞˋ

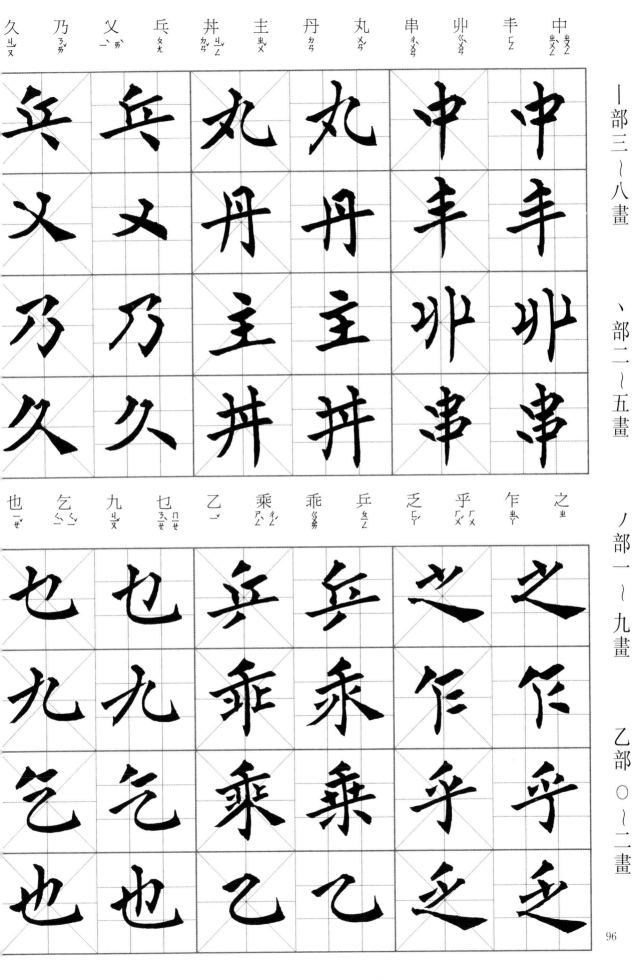

久（ㄐㄧㄡ）　乃（ㄋㄞ）　乂（ㄞ）　兵（ㄅㄧㄥ）　丼（ㄐㄧㄥ）　主（ㄓㄨ）　丹（ㄉㄢ）　丸（ㄨㄢ）　串（ㄔㄨㄢ）　丱（ㄍㄨㄢ）　丯（ㄑㄧㄢ）　中（ㄓㄨㄥ）

也（ㄧㄝ）　乞（ㄑㄧ）　九（ㄐㄧㄡ）　乜（ㄇㄧㄝ）　乙（ㄧ）　乘（ㄔㄥ）　乖（ㄍㄨㄞ）　乒（ㄅㄧㄥ）　乏（ㄈㄚ）　乎（ㄏㄨ）　乍（ㄓㄚ）　之（ㄓ）

乙部五～十二畫　　亅部〇～七畫

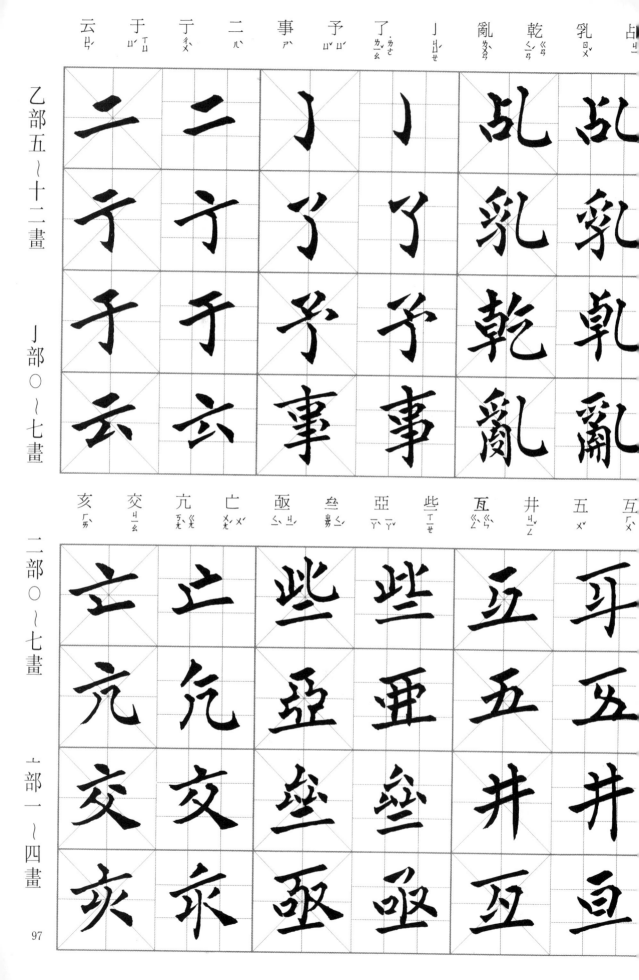

亥 交 亢 亡 亟 叄 亞 些 互 井 五 亙

二部〇～七畫　　亠部一～四畫

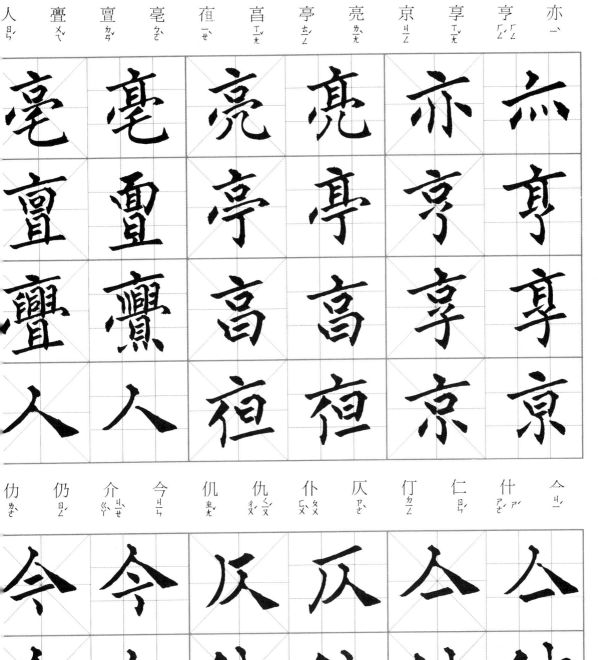

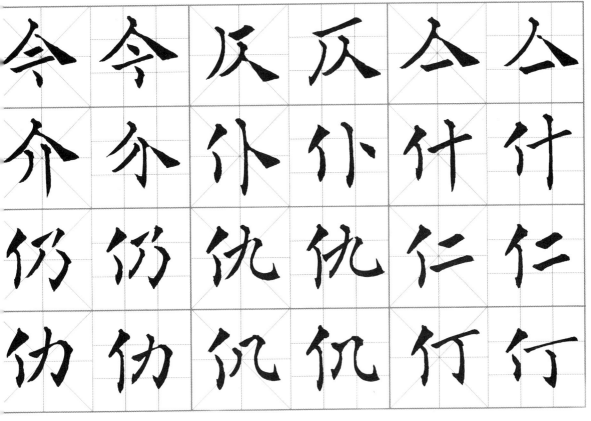

以　令　代　仡　伆　仙　付　仗　他　仕　仔　人

仡	仡	仗	仗	从	从
代	代	付	付	仔	仔
令	令	仙	仙	仕	仕
以	以	伆	伆	他	他

任　价　件　作　休　仲　仰　仟　仏　仪　全　仝

作	作	仟	仟	仨	仨
件	件	仰	仰	全	全
价	价	仲	仲	仪	仪
任	任	休	休	仏	仏

伎	仙	仳	伐	伏	伍	伋	伊	伉	企	仿	份
伐	伐	伊	伊	份	份						
仳	似	伋	伋	仿	仿						
仙	仙	伍	伍	企	企						
伎	伎	伏	伏	伉	伉						

似	伻	伺	伸	伶	伴	估	伯	夾	伙	佛	仔
伸	伸	伯	伯	仔	仔						
伺	伺	估	估	佛	佛						
伻	伻	伴	伴	伙	伙						
似	似	伶	伶	夾	夾						

人部五畫

伽 ㄐㄧㄝ / ㄑㄧㄝ	佃 ㄉㄧㄢˋ	佇 ㄓㄨˋ	佈 ㄅㄨˋ	位 ㄨㄟˋ	但 ㄉㄢˋ	低 ㄉㄧ	住 ㄓㄨˋ	佐 ㄗㄨㄛˇ	佑 ㄧㄡˋ	何 ㄏㄜˊ	佗 ㄊㄨㄛˊ

伽　佃
佇　佈
佈　佇
佈　佈

但　位
位　低
低　俓
住　住

伽　伽
佃　佃
佇　佇
佈　佈

余 ㄩˊ	佛 ㄈㄛˊ	作 ㄗㄨㄛˋ / ㄗㄨㄛ	佟 ㄊㄨㄥˊ	佉 ㄑㄩ	佔 ㄓㄢˋ	佌 ㄘˇ	佉 ㄑㄩ	佘 ㄕㄜˊ	你 ㄋㄧˇ	佣 ㄩㄥ / ㄩㄥˋ

余　余
佟　佟
你　你
佣　佣

佉　佉
佌　佌
佔　佔
佔　佔

余　余
佛　佛
作　作
佟　佟

侃 ㄎㄢˇ｜使 ㄕˇ ㄕˇ｜佾 ㄧˋ｜佽 ㄘˋ｜佻 ㄊㄧㄠ｜佳 ㄐㄧㄚ｜伴 ㄤ｜佩 ㄆㄟˋ｜佚 ㄧˋ｜体 ㄊㄣˋ｜伲 ㄋㄧˇ｜佝 ㄍㄡˋ

佽	佽	佩	佩	佝	佝
佾	俏	伴	佯	伲	促
使	使	佳	佳	体	体
侃	倡	佻	佻	佚	佚

依 ㄧ｜供 ㄍㄨㄥˋ｜侂 ㄊㄨㄛ｜侁 ㄕㄣ｜侑 ㄧㄡˋ｜侏 ㄓㄨ｜侍 ㄕˋ｜例 ㄌㄧˋ｜侔 ㄇㄡˊ｜侈 ㄔˇ｜來 ㄌㄞˊ｜佶 ㄐㄧˊ ㄐㄧˊ

侁	侁	例	例	佶	佶
侂	侂	侍	待	來	来
供	供	侏	侏	侈	俊
依	依	侑	侑	侔	侔

人部六～七畫

侮	侄	佰	俌	佬	侘	侗	侖	佼	侻	佴	侉
ㄨˇ	ㄓˊ	ㄅㄞˇ	ㄈㄨˇ	ㄌㄠˇ	ㄔㄚˋ	ㄊㄨㄥˊ	ㄌㄨㄣˊ	ㄐㄧㄠˇ	ㄊㄨㄟˋ	ㄦˋ	ㄎㄨㄚ

侯	侵	侶	便	係	促	俄	俅	俊	俎	俏	俑
ㄏㄡˊ	ㄑㄧㄣ	ㄌㄩˇ	ㄅㄧㄢˋ	ㄒㄧˋ	ㄘㄨˋ	ㄜˊ	ㄑㄧㄡˊ	ㄐㄩㄣˋ	ㄗㄨˇ	ㄑㄧㄠˋ	ㄩㄥˇ

103

俐	俍	俔	俣	信	俠	俟	保	傗	俚	俘	俗
ㄌㄧ	ㄌㄤ	ㄒㄧㄢ	ㄩ	ㄒㄧㄣ	ㄒㄧㄚ	ㄙˋ	ㄅㄠˇ	ㄊㄥ	ㄌㄧ	ㄈㄨˊ	ㄙㄨˊ

俐	俍	俔	俣
俍	俍	俠	俠
俐	俐	信	信

俗	俗
俟	俟
俚	俚
傗	傗

倅	倀	俾	俺	捧	俳	俱	俯	修	備	俛	偏
ㄘㄨㄟˋ	ㄔㄤ	ㄅㄧˇ	ㄢˇ	ㄆㄥˇ	ㄆㄞˊ	ㄐㄩˋ	ㄈㄨˇ	ㄒㄧㄡ	ㄅㄟˋ	ㄇㄧㄢˇ	ㄆㄧㄢ

俺	俺	俯	俯	偈	偈
俾	俾	俱	俱	俛	俛
倀	倀	俳	俳	備	備
倅	倅	捧	捧	修	修

104

人部八畫

併 ㄅㄧㄥ　倉 ㄘㄤ　倍 ㄅㄟ　個 ㄍㄜ　倒 ㄉㄠ　倔 ㄐㄩㄝ　倖 ㄒㄧㄥ　候 ㄏㄡ　倚 ㄧ　倜 ㄊㄧ　借 ㄐㄧㄝ

值 ㄓ　倦 ㄐㄩㄢ　倨 ㄐㄩ　倩 ㄑㄧㄢ　倪 ㄋㄧ　倫 ㄌㄨㄣ　倭 ㄨㄛ　倮 ㄌㄨㄛ　俶 ㄔㄨ　倓 ㄊㄢ　倘 ㄊㄤ　倞 ㄌㄧㄤ ㄐㄧㄥ

假 ㄐㄧㄚˇ	偃 ㄧㄢˇ	倢 ㄐㄧㄝˊ	倣 ㄈㄤˇ	倈 ㄌㄞˊ	倏 ㄕㄨ	倌 ㄍㄨㄢ	們 ㄇㄣ	俵 ㄅㄧㄠˋ	倬 ㄓㄨㄛ	倥 ㄎㄨㄥ	倡 ㄔㄤ ㄔㄤˋ
倣	倣	們	們	倡	倡						
倢	倢	倌	倌	倥	倥						
偃	偃	倏	倏	倬	倬						
假	假	倈	倈	俵	俵						

偷 ㄊㄡ	偶 ㄡˇ	偵 ㄓㄣ	側 ㄘㄜˋ	偲 ㄙㄞ	偰 ㄒㄧㄝˋ	健 ㄐㄧㄢˋ	停 ㄊㄧㄥˊ	偕 ㄒㄧㄝˊ	偏 ㄆㄧㄢ	偉 ㄨㄟˇ	偈 ㄐㄧㄝˊ ㄐㄧ
側	側	停	停	偈	偈						
偵	偵	健	健	偉	偉						
偶	偶	偰	偰	偏	偏						
偷	偷	偲	偲	偕	偕						

106

傍 ㄅㄤ ㄅㄤˋ　傅 ㄈㄨˋ　傀 ㄎㄨㄟˇ　偺 ㄗㄢˊ　偬 ㄗㄨㄥˇ　偪 ㄅㄧ　做 ㄗㄨㄛˋ　偌 ㄖㄨㄛˋ　偭 ㄇㄧㄢˇ　偎 ㄨㄟ　僭 ㄐㄧㄢˋ

| 偺 | 偬 | 偪 | 做 | 偌 | 偭 | 偎 | 僭 |

傍 ㄩㄥ　催 ㄘㄨㄟ　傲 ㄒㄧㄠ　傢 ㄐㄧㄚ　傘 ㄙㄢˇ　傞 ㄙㄨㄛ　催 ㄑㄧㄝ　傔 ㄑㄧㄢ　備 ㄅㄟˋ　傖 ㄔㄤ　傒 ㄒㄧ　傑 ㄐㄧㄝˊ

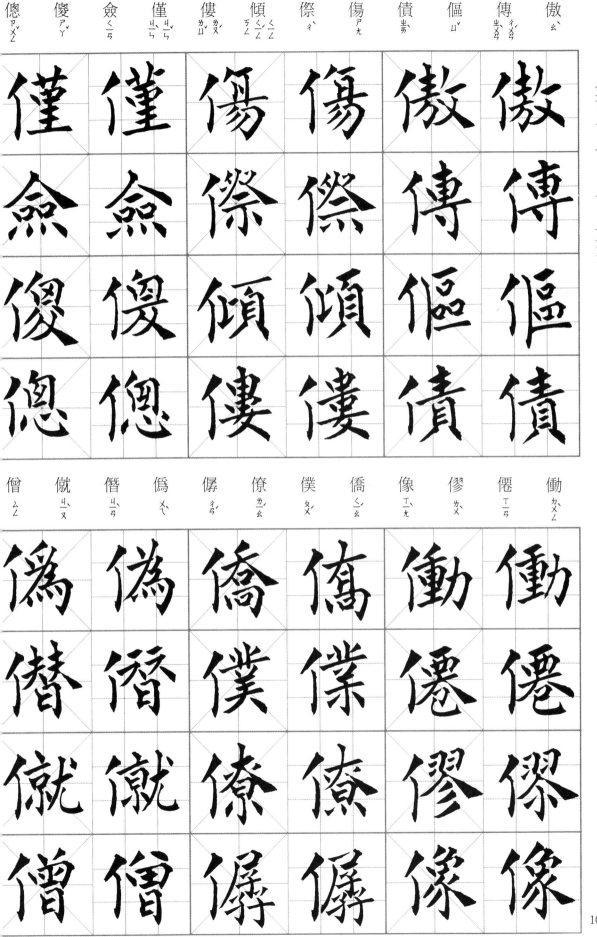

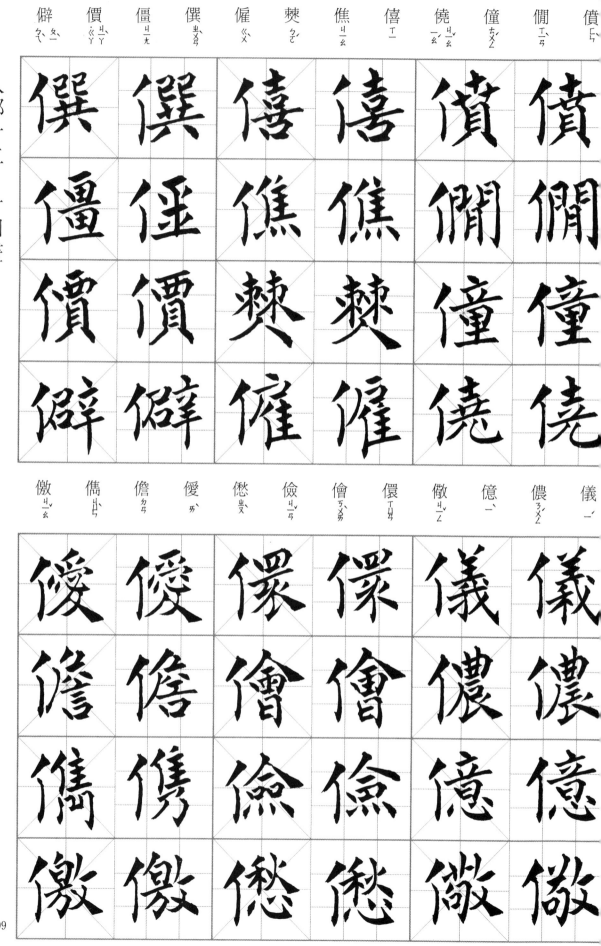

僻 ㄆㄧˋ
價 ㄐㄧㄚˋ
僵 ㄐㄧㄤ
僎 ㄓㄨㄢˋ
催 ㄘㄨ
僰 ㄅㄛˊ
僬 ㄐㄧㄠ
僖 ㄒㄧ
僥 ㄐㄧㄠˇ
僮 ㄊㄨㄥˊ
僩 ㄒㄧㄢˋ
僨 ㄈㄣˋ

傲 ㄐㄧㄠ
儁 ㄐㄩㄣˋ
儋 ㄉㄢ
優 ㄌㄞ
懘 ㄓˋ
儉 ㄐㄧㄢˇ
儈 ㄎㄨㄞˋ
儇 ㄒㄩㄢ
儆 ㄐㄧㄥˇ
億 ㄧˋ
儂 ㄋㄨㄥˊ
儀 ㄧˊ

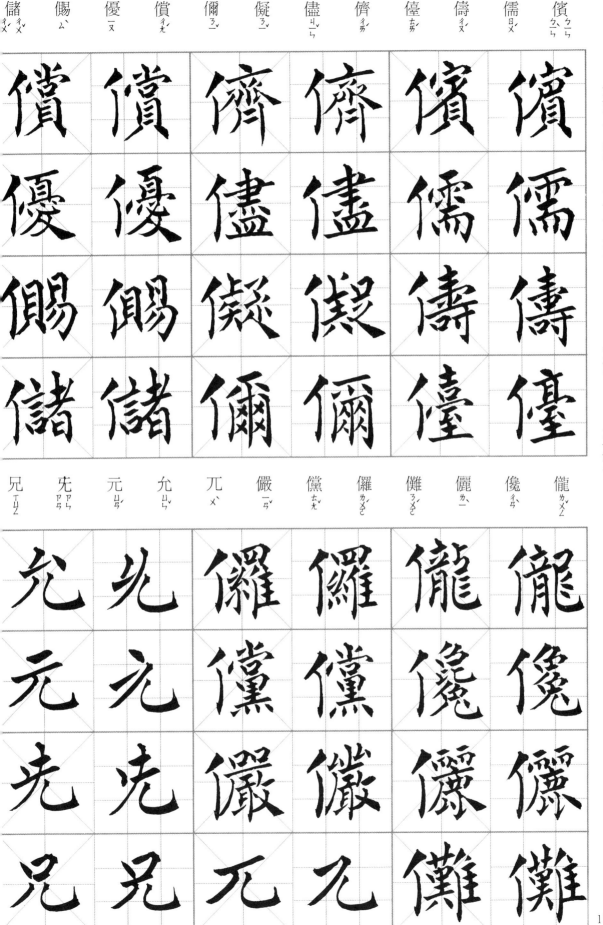

儿部三～十四畫　入部〇～二畫

| 充 ㄔㄨㄥ | 兆 ㄓㄠ | 兇 ㄒㄩㄥ | 先 ㄒㄧㄢ | 兗 ㄧㄢ | 克 ㄎㄜ | 光 ㄍㄨㄤ | 免 ㄇㄧㄢ | 兒 ㄦ | 兔 ㄊㄨ | 兕 ㄙ | 兒 ㄋㄧ |

兒	兒	光	光	亮	亮
兔	兔	堯	亮	兆	兆
兒	兒	兒	兒	兒	兒
亮	亮	免	免	先	先

| 內 ㄋㄟ | 凶 ㄒㄩ | 入 ㄖㄨ | 龜 ㄍㄨㄟ | 兢 ㄐㄧㄥ | 兢 ㄐㄧㄥ | 兜 ㄉㄡ | 兢 ㄙㄨㄥ | 兢 ㄐㄧㄥ | 兗 ㄧㄢ | 党 ㄉㄤ | 兗 ㄒㄩㄢ |

龜	龜	兢	兢	兗	兗
入	入	兜	兜	党	党
凶	凶	兗	兗	兗	兗
尖	內	競	競	兗	兗

具ㄐㄩˋ	其ㄑㄧˊ	兵ㄅㄧㄥ	关ㄍㄨㄢ	共ㄍㄨㄥˋ	兮ㄒㄧ	六ㄌㄧㄡˋ	公ㄍㄨㄥ	八ㄅㄚ	俞ㄩˊ	兩ㄌㄧㄤˇ	全ㄑㄩㄢˊ
关	关	公	公	全	全						
兵	兵	六	六	兩	兩						
其	其	兮	兮	俞	俞						
具	具	共	共	八	八						

冑ㄓㄡˋ	再ㄗㄞˋ	同ㄊㄨㄥˊ	回ㄏㄨㄟˊ	冊ㄘㄜˋ	冉ㄖㄢˇ	冇ㄇㄡˇ	冂ㄐㄩㄥ	冀ㄐㄧˋ	兼ㄐㄧㄢ	冡ㄇㄥˊ	典ㄉㄧㄢˇ
同	同	冂	冂	典	典						
同	同	冇	冇	冡	冡						
再	再	冉	冉	兼	無						
冑	冑	冊	冊	冀	冀						

112

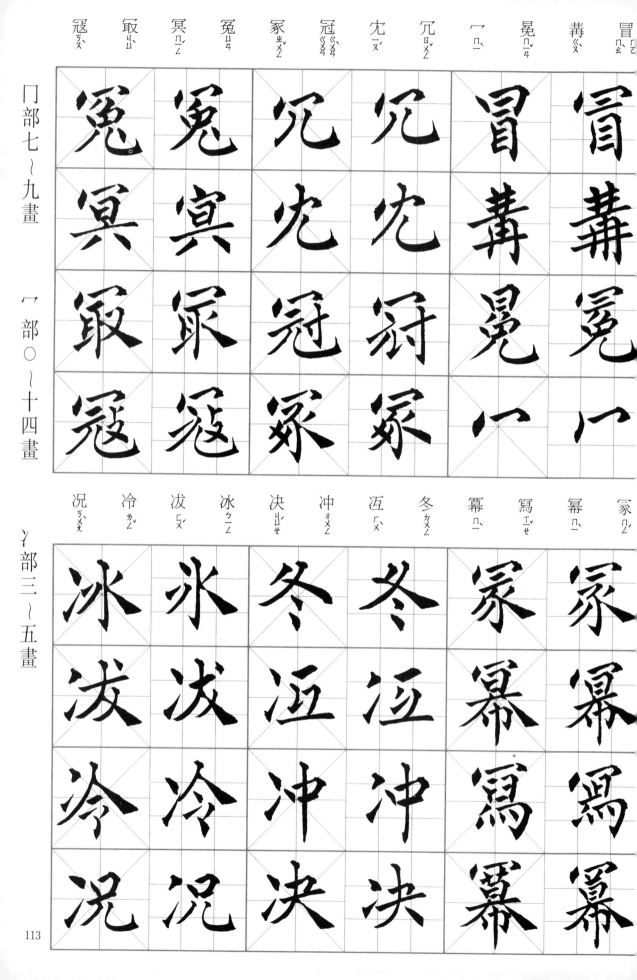

冂部七～九畫　冖部○～十四畫

冫部三～五畫

113

冶ㄧㄝˇ　冽ㄌㄧㄝˋ　凋ㄉㄧㄠ　凌ㄌㄧㄥˊ　凍ㄉㄨㄥˋ　准ㄓㄨㄣˇ　清ㄑㄧㄥ　涼ㄌㄧㄤˊ　凄ㄑㄧ　淨ㄐㄧㄥˋ　浼ㄇㄟˇ　減ㄐㄧㄢˇ

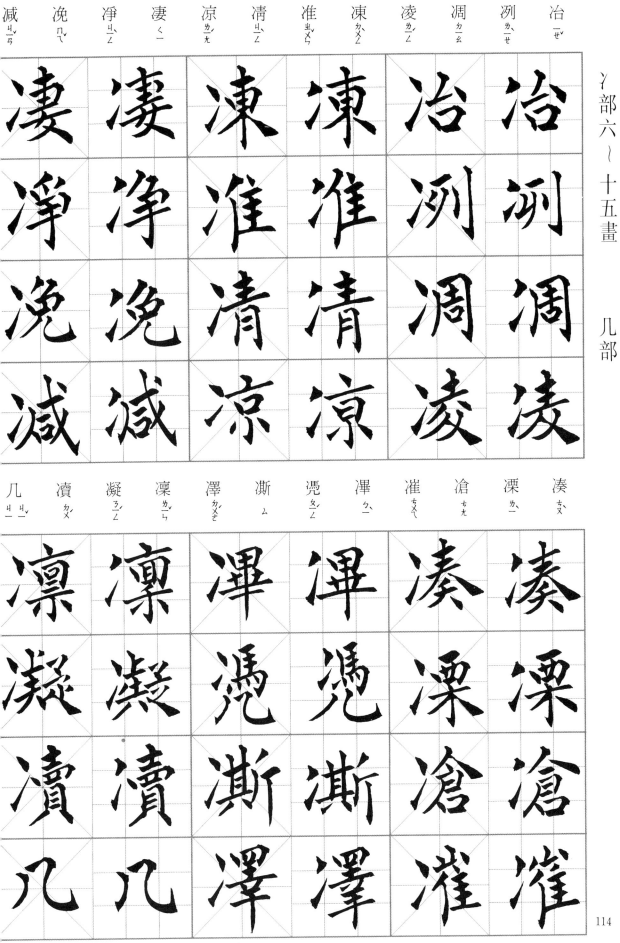

湊ㄘㄡˋ　溧ㄌㄧˋ　滄ㄘㄤ　漼ㄘㄨㄟˇ　澤ㄗㄜˊ　馮ㄆㄧㄥˊ　漸ㄐㄧㄢˋ　澤ㄗㄜˊ　凜ㄌㄧㄣˇ　凝ㄋㄧㄥˊ　瀆ㄉㄨˊ　几ㄐㄧ

114

几部 一～十二畫　凵部 ○～六畫

刀部 ○～四畫

刟 ㄨㄢˇ　划 ㄏㄨㄚˊ　刑 ㄒㄧㄥˊ　刎 ㄨㄣˇ　刋 ㄔㄢˋ　刊 ㄎㄢ　刈 ㄧˋ　切 ㄑㄧㄝ ㄑㄧㄝˋ　分 ㄈㄣ ㄈㄣˋ　刃 ㄖㄣˋ　刁 ㄉㄧㄠ　刀 ㄉㄠ

到 ㄉㄠˋ	刮 ㄍㄨㄚ	刧 ㄐㄧㄝˊ	刨 ㄆㄠˊ	利 ㄌㄧˋ	別 ㄅㄧㄝˊ	判 ㄆㄢˋ	刪 ㄕㄢ	初 ㄔㄨ	列 ㄌㄧㄝˋ	刉 ㄐㄧ	删 ㄕㄢ
刨	刨	删	删	刪	刪						
刧	刧	判	判	气	气						
刮	刮	別	別	列	列						
到	到	利	利	初	初						

則 ㄗㄜˊ	刹 ㄔㄚˋ	㓟 ㄔㄨㄤ	券 ㄑㄩㄢˋ	剁 ㄉㄨㄛˋ	刻 ㄎㄜˋ	刺 ㄘˋ	刷 ㄕㄨㄚ	制 ㄓˋ	耵 ㄦˊ	刳 ㄎㄨ	封 ㄈㄥ
券	券	刷	刷	封	封						
㓟	㓟	刺	刺	刳	刳						
刹	刹	刻	刻	耵	耵						
則	則	剁	剁	制	制						

刀部七～九畫

剗	剷	剖	剔	剟	剉	剄	剃	前	剌	剋	肖
ㄕㄢ	ㄔㄢˇ	ㄆㄡ	ㄊㄧ	ㄔㄨㄛ	ㄘㄨㄛˋ	ㄐㄧㄥˇ	ㄊㄧˋ	ㄑㄧㄢˊ	ㄌㄚˋ／ㄌㄚ	ㄎㄜˋ	ㄒㄧㄠ

副	剪	剮	剟	荆	剡	剳	剟	剞	剝	剜	剛
ㄈㄨˋ	ㄐㄧㄢˇ	ㄍㄨㄚˇ	ㄓㄨㄛˊ	ㄐㄧㄥ	ㄧㄢˇ	ㄔㄚˊ	ㄌㄚˋ	ㄐㄧ	ㄅㄛ／ㄅㄠ	ㄨㄢ	ㄍㄤ

117

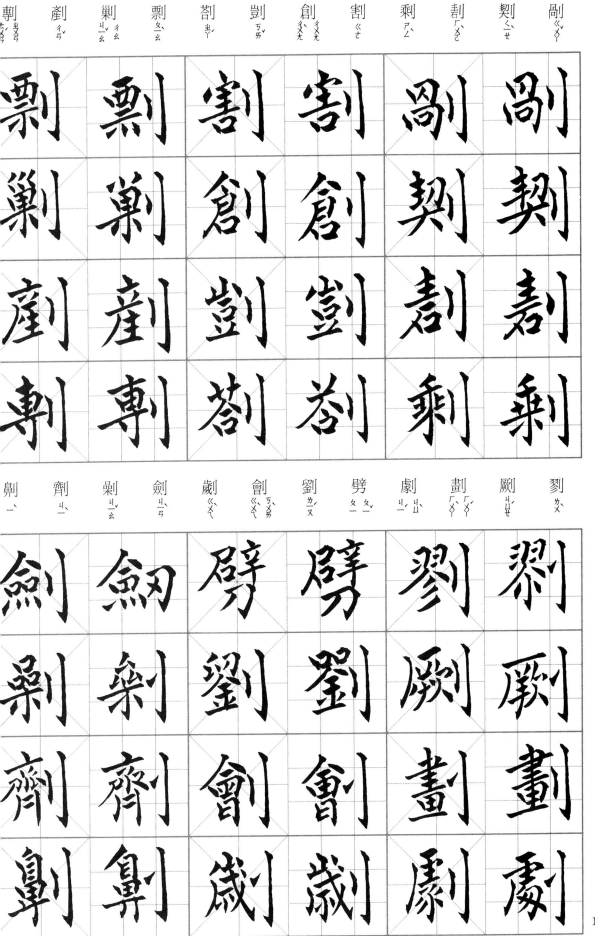

刀部十四～廿一畫　力部〇～七畫

| 努 | 助 | 劦 | 劣 | 加 | 功 | 力 | 劚 | 劙 | 劘 | 劖 | 劗 |
| ㄋㄨˇ | ㄓㄨˋ | ㄒㄧㄝˊ | ㄌㄧㄝˋ | ㄐㄧㄚ | ㄍㄨㄥ | ㄌㄧˋ | ㄓㄨˊ | ㄌㄧˊ | ㄇㄛˊ | ㄔㄢˊ | ㄐㄧㄢ |

劣　劣　劚　劚　劗　劗
劦　劦　力　力　劙　劙
助　助　功　切　劘　劘
努　努　加　加　劖　劖

| 勉 | 勃 | 勇 | 勁 | 効 | 劼 | 勀 | 劾 | 劭 | 劬 | 劫 |
| ㄇㄧㄢˇ | ㄅㄛˊ | ㄩㄥˇ | ㄐㄧㄣˋ | ㄒㄧㄠˋ | ㄐㄧㄝˊ | ㄎㄜˋ | ㄏㄜˊ | ㄕㄠˋ | ㄑㄩˊ | ㄐㄧㄝˊ |

勁　勁　効　効　劫　劼
勇　勇　勖　勖　劬　劬
勃　勃　劼　劼　劭　劭
勉　勉　効　効　劾　劾

119

勝 ㄕㄥ	勗 ㄒㄩ	勔 ㄇㄧㄢ	務 ㄨ	勘 ㄎㄢ	勖 ㄒㄩ	動 ㄉㄨㄥ	勒 ㄌㄜ ㄌㄟ	勌 ㄐㄩㄢ	勍 ㄑㄧㄥ	勅 ㄔ
務	務	勒	勒	勃	勅					
勔	勔	動	動	勃	勍					
勗	勗	勖	勖	勅	勅					
勝	勝	勘	勘	勌	勌					

勱 ㄇㄞ	勰 ㄒㄧㄝ	勘 ㄧ	勩 ㄐㄧ	勦 ㄐㄧㄠ (ㄔㄠ)	勠 ㄉㄨ	勤 ㄑㄧㄣ	勢 ㄕ	募 ㄇㄨ	勛 ㄒㄩㄣ	勞 ㄌㄠ
勛	勛	勤	勤	勞	勞					
勸	勸	勠	勠	勛	勛					
勰	勰	勦	勦	募	募					
勱	勱	勤	勤	勢	勢					

120

力部十三～十七畫　勹部〇～九畫

上段（右至左）：
曺 | 勛 ㄒㄩㄣ | 勵 ㄌㄧ | 勱 ㄇㄞ | 勸 ㄑㄩㄢ | 勞 ㄌㄠ | 勻 ㄩㄣ | 勾 ㄐㄡ | 勿 ㄨ | 夗

下段（右至左）：
包 ㄅㄠ | 匆 ㄘㄨㄥ | 句 ㄍㄡ | 匈 ㄒㄩㄥ | 年 ㄋㄧㄢ | 糾 ㄐㄧㄡ | 匋 ㄊㄠ | 匐 ㄈㄨ | 匍 ㄆㄨ | 匏 ㄆㄠ | 匐 ㄈㄨ

匪 ㄈㄟˇ	匣 ㄒㄧㄚˊ	匡 ㄎㄨㄤ	匠 ㄐㄧㄤˋ	匝 ㄗㄚ	匜 一	匚 ㄈㄤ	匙 ㄕˊ/ㄔˊ	北 ㄅㄟˇ	化 ㄏㄨㄚˋ	匕 ㄅㄧˇ

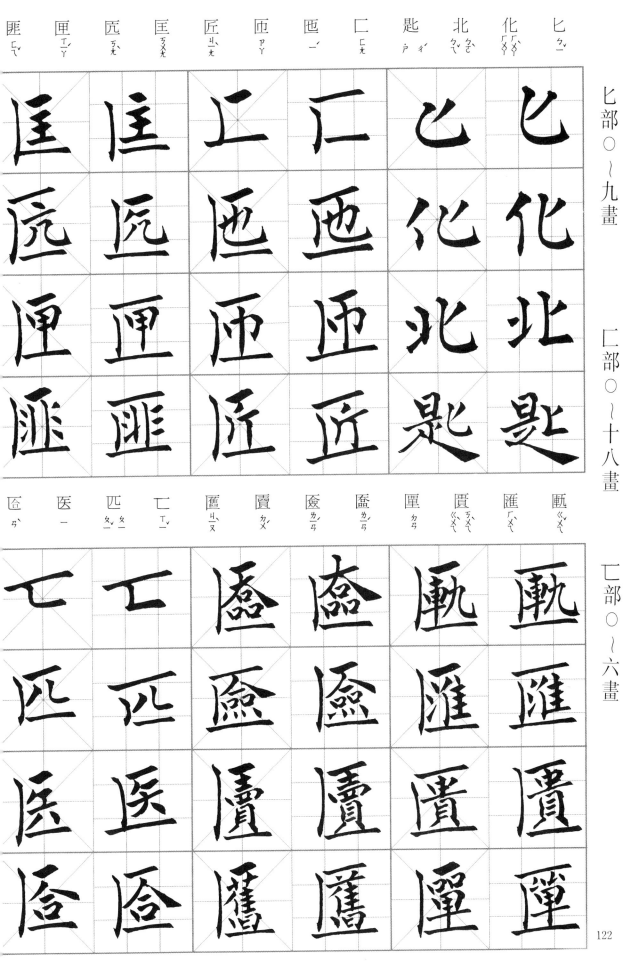

匽 ㄢˇ	医 一	匹 ㄆㄧ	匸 ㄒㄧ	匶 ㄐㄧㄡˋ	匵 ㄉㄨˊ	匳 ㄌㄧㄢˊ	匲 ㄌㄧㄢˊ	匰 ㄉㄢ	匱 ㄍㄨㄟˋ	匯 ㄏㄨㄟˋ	甌 ㄡ

匜	匾	匿	區	十	千	午	卅	升	半	卉	卅
ㄧˊㄢ	ㄅㄧㄢˇ	ㄋㄧ	ㄑㄩ ㄡ	ㄕˊ	ㄑㄧㄢ	ㄨˇㄛ	ㄙㄚ	ㄕㄥ	ㄅㄢˋ	ㄏㄨㄟˋ	ㄒㄧˋ

區	匾	十	十	升	升
匾	匾	千	千	半	半
歷	歷	午	午	卉	卉
區	區	卅	卅	卅	卅

卣	卡	占	卞	卜	準	博	南	協	卓	卒	卑
ㄧㄡˇ	ㄎㄚˇ ㄑㄧㄚˇ	ㄓㄢˋ ㄓㄢ	ㄅㄧㄢˋ	ㄅㄨˇ	ㄓㄨㄣˇ	ㄅㄛˊ	ㄋㄢˊ ㄋㄚ	ㄒㄧㄝˊ	ㄓㄨㄛˊ	ㄘㄨˋ ㄗㄨˊ	ㄅㄟ

卞	卞	南	南	卓	卑
占	占	博	博	卒	卒
卡	卡	準	準	卓	卓
卣	卣	卜	卜	協	協

123

卜部六～九畫

| 卲 ㄕㄠˋ | 即 ㄐㄧˊ | 卵 ㄌㄨㄢˇ | 危 ㄨㄟˊ | 卬 ㄤˊ | 卮 ㄓ | 印 ㄧㄣˋ | 卪 ㄐㄧㄝˊ | 髙 ㄒㄧㄝ | 卦 ㄍㄨㄚˋ |

危　危　卬　卬　卦　卦
卵　卵　危　危　髙　髙
即　即　卯　卯　卬　巴
卲　卻　印　印　印　印

厂部〇～五畫

| 底 ㄉㄧˇ | 厓 | 厈 ㄏㄢˋ | 厄 ㄜˋ | 厂 ㄏㄢˇ | 卿 ㄑㄧㄥ | 脆 ㄨ | 卻 ㄑㄩㄝˋ | 卹 ㄒㄩˋ | 卸 ㄒㄧㄝˋ | 叠 ㄐㄩㄢˇ | 卷 ㄐㄩㄢˇ |

厄　厄　御　却　卷　卷
厈　厈　瑰　瑰　叠　叠
屝　厇　卿　卿　卸　卸
屜　屜　厂　厂　卹　卹

厂部五～十七畫　厶部〇～二畫

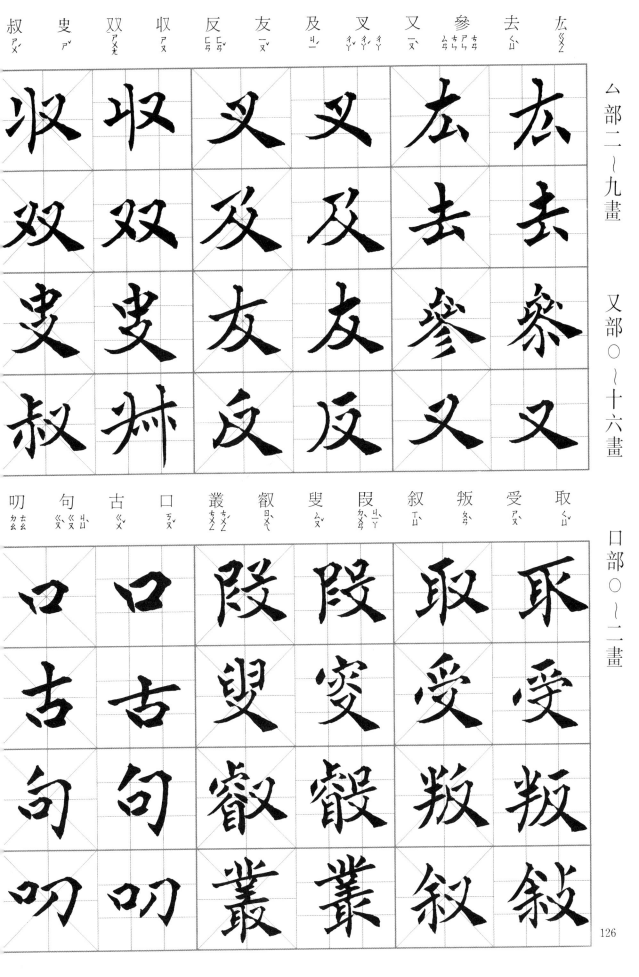

叔 ㄕㄨˊ　史 ㄕˇ　双 ㄕㄨㄤ　收 ㄕㄡ　反 ㄈㄢˇ　友 ㄧㄡˇ　及 ㄐㄧˊ　叉 ㄔㄚ ㄔㄚˇ ㄔㄚˊ　又 ㄧㄡˋ　參 ㄘㄢ ㄕㄣ ㄔㄣ　去 ㄑㄩˋ　左 ㄗㄨㄛˇ

厶部二～九畫　又部〇～十六畫

叨 ㄉㄠ　句 ㄍㄡ ㄐㄩˋ　古 ㄍㄨˇ　口 ㄎㄡˇ　叢 ㄘㄨㄥˊ　叡 ㄖㄨㄟˋ　叟 ㄙㄡˇ　段 ㄉㄨㄢˋ ㄐㄩˋ　叙 ㄒㄩˋ　叛 ㄆㄢˋ　受 ㄕㄡˋ　取 ㄑㄩˇ

口部〇～二畫

叵 ㄆㄛ	右 ㄧㄡ	史 ㄕ	叱 ㄔ	台 ㄊㄞ	可 ㄎㄜ	叮 ㄉㄥ	召 ㄓㄠ	叫 ㄐㄠ	只 ㄓ	叩 ㄎㄡ	叨 ㄉㄠ
叱	叱	名	名	叨	叨						
史	史	叮	叮	叩	叩						
右	右	可	可	只	只						
叵	叵	台	台	叫	叫						

同 ㄊㄨㄥ	吉 ㄐㄧ	合 ㄏㄜ	各 ㄍㄜ	吃 ㄐㄧ	吁 ㄒㄩ	叺 ㄐ	叻 ㄌㄜ	叭 ㄅㄚ	另 ㄌㄧㄥ	叶 ㄒㄧㄝ	司 ㄙ
各	各	叻	叻	司	司						
合	合	叺	叺	叶	叶						
吉	吉	吁	吁	另	另						
同	同	吃	吃	叭	叭						

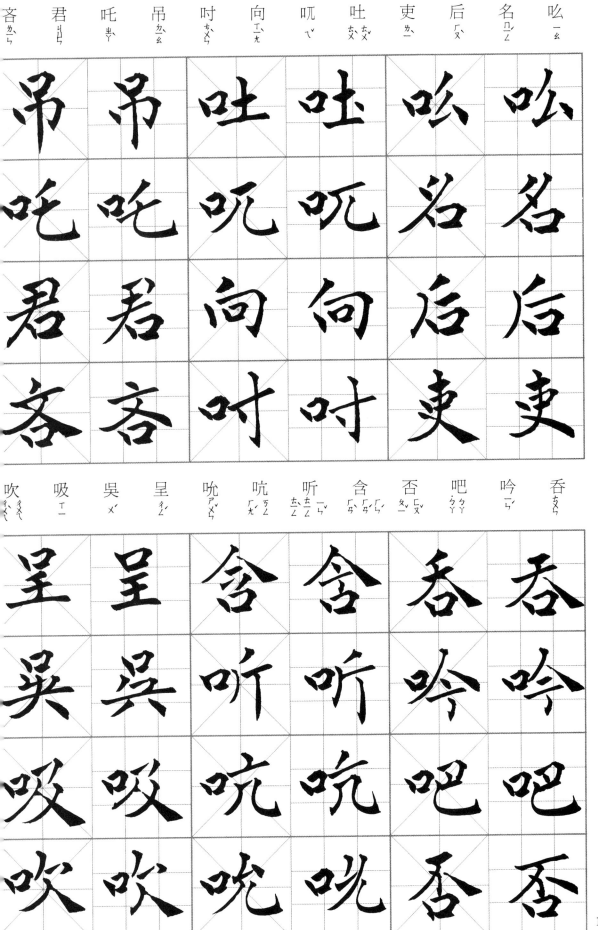

口部四～五畫

呃 ㄜ　吵 ㄔㄠ　呀 ㄧㄚ　吽 ㄏㄡ　呐 ㄋㄚ　吩 ㄈㄣ　吠 ㄈㄟ　呂 ㄌㄩ　告 ㄍㄠ　吾 ㄨ　吼 ㄏㄡ　吻

吽 吽 呂 呂 吻 吻
呀 呀 吠 吠 吼 吼
吵 吵 吩 吩 吾 吾
呃 呃 吠 呐 告 告

呫 ㄓㄢ　呪 ㄓㄡ　周 ㄓㄡ　呦 ㄧㄡ　呢 ㄋㄜ　叫 ㄐㄧㄠ　呷 ㄧ　启 ㄑㄧ　呎 ㄔ　呍 (ㄍㄨㄥ/ㄐㄩㄣ)　吱 ㄓ　呆 ㄉㄞ

呦 呦 启 启 呆 呆
周 周 呷 呷 吱 吱
呪 呪 叫 叫 呎 呎
呫 呫 呢 呢 呎 呎

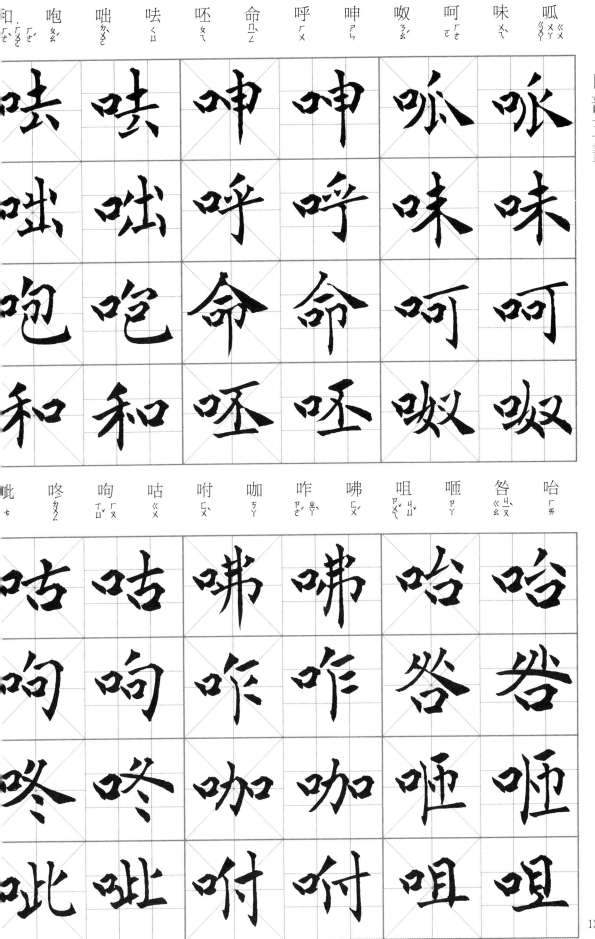

| 咬 | 咫 | 咨 | 咥 | 咤 | 哏 | 咧 | 咼 | 咢 | 咱 | 咏 | 哅 |
| ㄐㄧㄠ | ㄓ | ㄗ | ㄒㄧ | ㄓㄚ | ㄍㄣ | ㄌㄧㄝ | ㄍㄨㄞ | ㄜ | ㄆㄚ | ㄩㄥ | ㄒㄩㄥ |

咫	咫	咼	咼	呷	呷
咨	咨	咧	咧	咏	咏
咥	咥	哏	哏	咱	咱
咬	咬	咤	咤	咢	咢

| 咦 | 哇 | 哆 | 哂 | 品 | 哀 | 咿 | 咽 | 咸 | 咷 | 咮 | 哉 |
| ㄦ | ㄨㄚ | ㄉㄨㄛ | ㄕㄣ | ㄆㄧㄣ | ㄞ | ㄧ | ㄧㄢ/ㄧㄝ/ㄧㄢ | ㄒㄧㄢ | ㄊㄠ | ㄓㄨ | ㄗㄞ |

哂	哂	咽	咽	哉	哉
哆	咳	咿	咿	咮	咮
哇	哇	哀	哀	咷	咷
咦	咦	品	品	咸	咸

哎 ㄞ　哅 ㄒㄩㄥ　咭 ㄐㄧ　哈 ㄏㄚ ㄏㄚˊ　咱 ㄗㄢ　咪 ㄇㄧㄝ　哄 ㄏㄨㄥ　咵 ㄏㄨㄚ　咻 ㄒㄧㄡ　咳 ㄏㄞˊ ㄎㄞ　咯 ㄌㄨㄛ　咦 一′

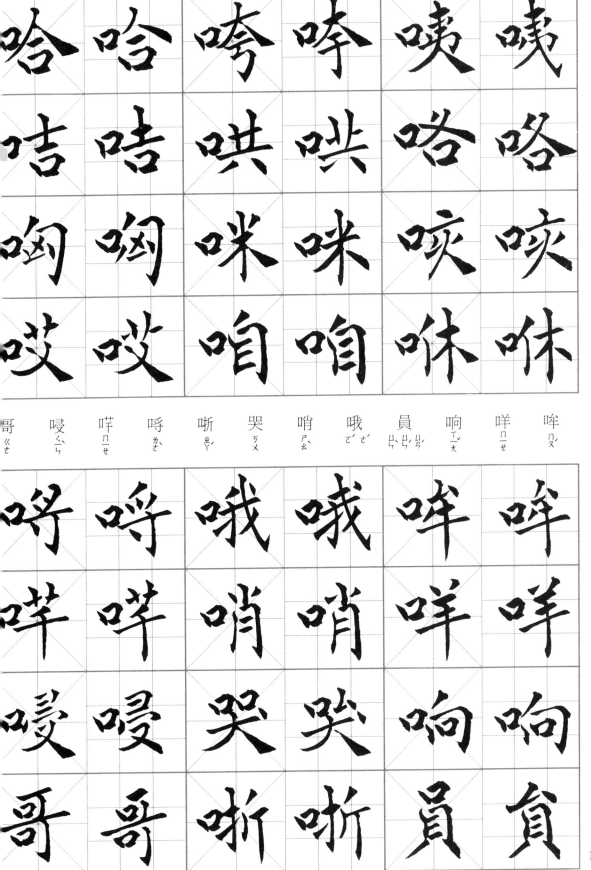

哥 ㄍㄜ　嗲 ㄌㄢ　哶 ㄇㄝ　呼 ㄌㄛ　哳 ㄓㄚ　哭 ㄎㄨ　哨 ㄕㄠ　哦 ㄜˊㄜˊ　員 ㄩㄣˊ ㄩㄢˊ ㄩㄣ　响 ㄒㄧㄤ　咩 ㄇㄧㄝ　哞 ㄇㄡ

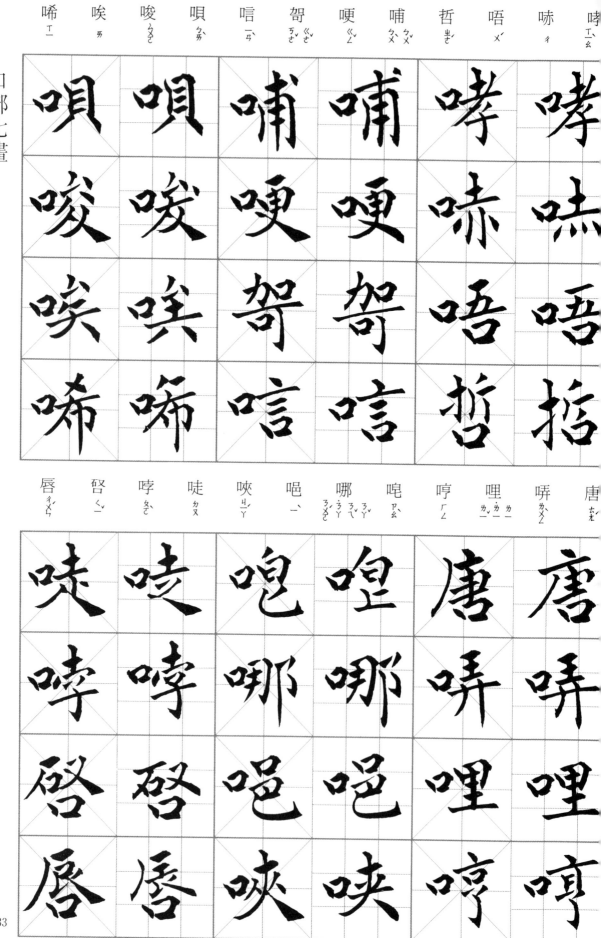

唏 ㄒㄧ　唉 ㄞ　唆 ㄙㄨㄛ　唄 ㄅㄞ　唁 ㄧㄢ　哿 ㄍㄜ　哽 ㄍㄥ　哺 ㄅㄨ　哲 ㄓㄜ　唔 ㄨ　哧 ㄔ　哮 ㄒㄧㄠ

唇 ㄔㄨㄣ　唘 ㄑㄧ　哼 ㄊㄥ　唗 ㄉㄡ　唊 ㄐㄧㄚ　唈 ㄧ　哪 ㄋㄚˇ ㄋㄟ ㄋㄚ ㄋㄨㄛ　唕 ㄗㄠ　哼 ㄏㄥ　唎 ㄌㄧˇ ㄌㄧ　唎 ㄌㄧㄥ　唐 ㄊㄤ

啤 ㄆㄧˊ	啈	商 ㄕㄤ	啄 ㄓㄨㄛˊ	啅 ㄓㄠˋ	唾 ㄊㄨㄛˋ	喉 ㄏㄡˊ	唱 ㄔㄤˋ	唯 ㄨㄟˊ ㄨㄟˇ	售 ㄕㄡˋ	啛 ㄐㄩ	啾 ㄐㄧㄡ

啄 啄　唱 唱　啾 啾

商 商　唼 唼　啈 啈　售 售

啍 啍　唾 唾　嗓 嗓　售 售

啤 啤　啈 啈　喟 喟　唯 唯

奄 ㄢˇ	唪 ㄈㄥˇ	哑 ㄧㄚˇ	啜 ㄔㄨㄛˋ	啙 ㄗ	啓 ㄑㄧˇ	啐 ㄘㄨㄟˋ	問 ㄨㄣˋ	嘷 ㄊㄢˊ	啥 ㄕㄚˊ	嗚 ㄏㄨ	唸 ㄋㄧㄢˋ

啜 啜　問 問　唸 唸

哑 哑　啐 啐　唸 唸

唪 唪　啓 啟　啥 啥

奄 奄　啙 啙　嘷 嘷

134

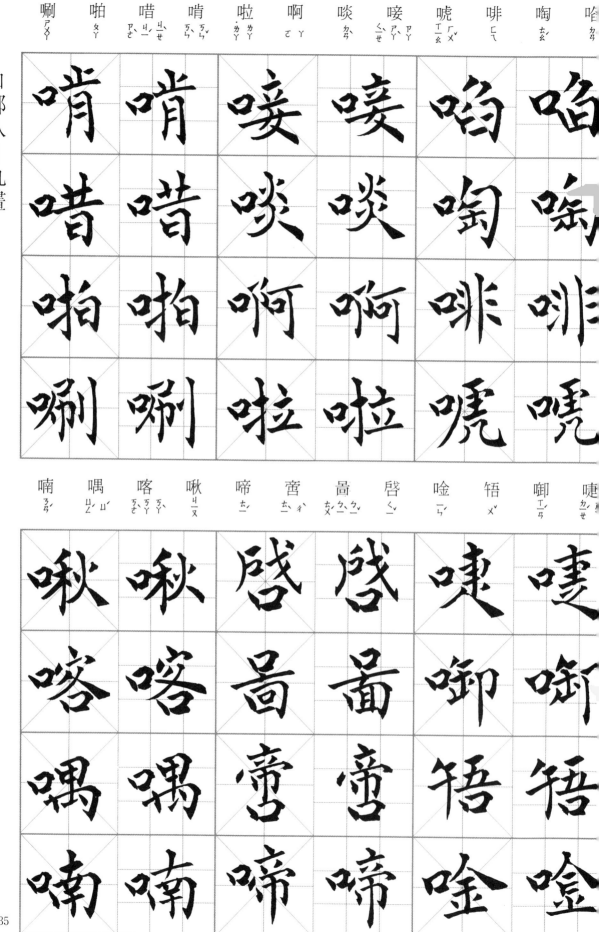

口部八～九畫

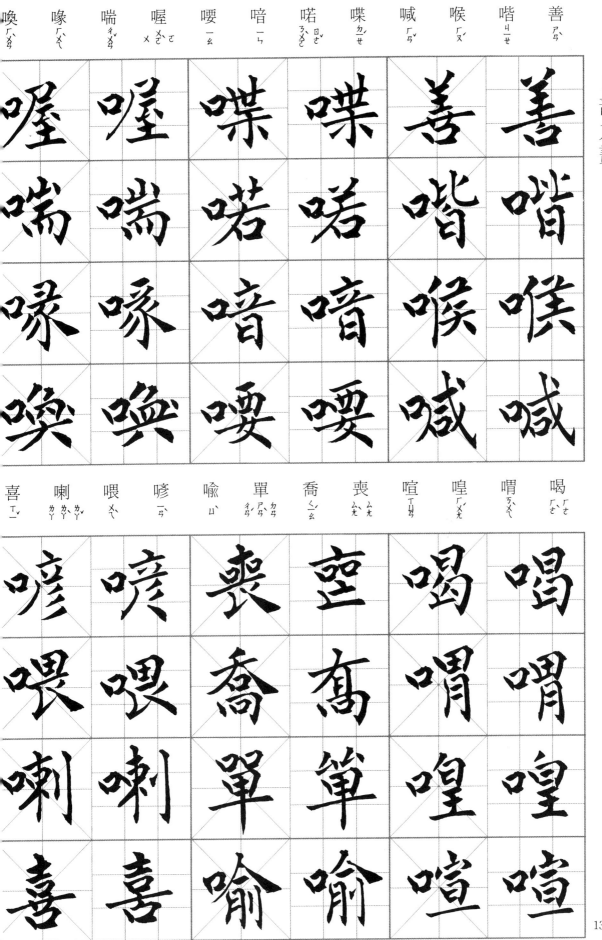

善
ㄕㄢ

喈
ㄐㄧㄝ

喉
ㄏㄡ

喊
ㄏㄢ

喋
ㄉㄧㄝ

喏
ㄖㄨㄛ

喑
ㄧㄣ

喓
ㄧㄠ

喔
ㄨㄛ

喘
ㄔㄨㄢ

喙
ㄏㄨㄟ

喚
ㄏㄨㄢ

喝
ㄏㄜ

喟
ㄎㄨㄟ

喤
ㄏㄨㄤ

喧
ㄒㄩㄢ

喪
ㄙㄤ

喬
ㄑㄧㄠ

單
ㄉㄢ ㄕㄢ

喻
ㄩ

嗒
ㄊㄚ

喂
ㄨㄟ

喇
ㄌㄚ ㄌㄚˊ

喜
ㄒㄧ

口部九～十畫

嗔 ㄔㄣ　嗒 ㄊㄚ　嗑 ㄎㄜˊ　嗌 ㄧˋㄞ　嗇 ㄙㄜˋ　喍 ㄒㄧㄚˊ　喫 ㄑㄧ　喆 ㄓㄜˊ　嗃 ㄏㄚ　喲 ㄧㄛ　喵 ㄇㄧㄠ　喳 ㄓㄚ

嗔	嗒	嗑	嗌	嗇	喍	喫	喆	嗃	喲	喵	喳

嗡 ㄨㄥ　嗉 ㄙㄨˋ　嗤 ㄔ　嗅 ㄒㄧㄡˋ　嗩 ㄙㄨㄛˇ　嗄 ㄏㄚˋㄚˋ　嗣 ㄙˋ　嗊 ㄍㄨㄥˋ　嗟 ㄐㄧㄝ　嗲 ㄉㄧㄚˇ　嗜 ㄕˋ　嗛 ㄑㄧㄢˊ

嗡	嗉	嗤	嗅	嗩	嗄	嗣	嗊	嗟	嗲	嗜	嗛

嗚ㄨ
嗙ㄆㄤ
嘈ㄞ
嗷ㄙㄡ
嗝ㄍㄜ
嗎ㄇㄚ
唰ㄕㄨㄚ
嗓ㄙㄤ
嗦ㄙㄛ
嗥ㄏㄠ
嗃ㄏㄜ

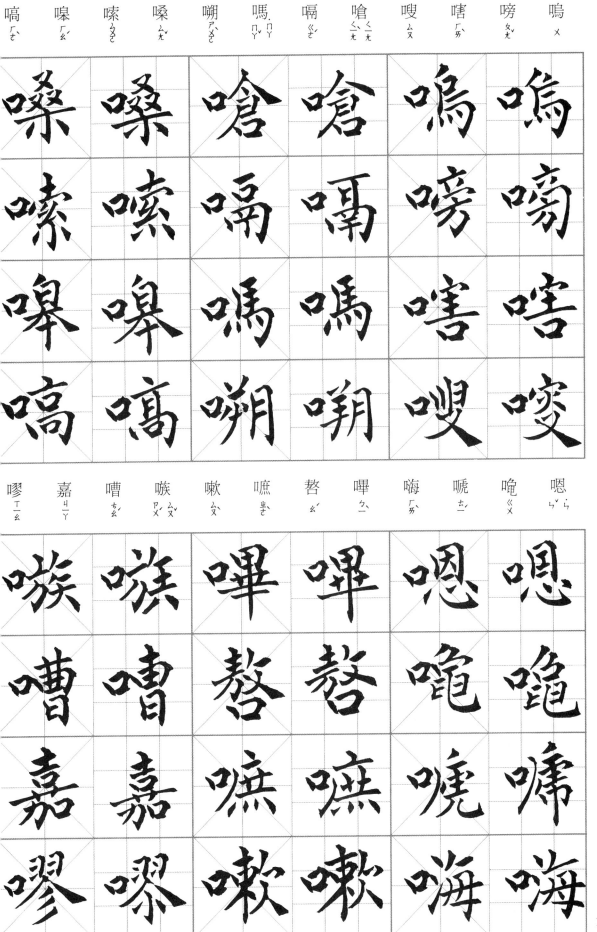

嗯ㄣ
嘓ㄍㄨ
嘛ㄊㄧ
嗨ㄏㄞ
嘩ㄆㄧ
嗸ㄠ
嗺ㄓ
嗽ㄘㄡ
嚄ㄙㄨ
嗷ㄠ
嘉ㄐㄧㄚ
嘹ㄒㄧㄠ

嘑 (ㄅ ㄕ ㄆㄛ)	嘛 ㄇㄚ	嘑 ㄏㄨ	嘎 ㄍㄚ	嘍 ㄌㄡ ㄌㄡ	嘓 ㄍㄜ	嘗 ㄔㄤ	嘞 ㄌㄜ	嘖 ㄗㄜ	嘔 ㄡ ㄡ	嘏 ㄐㄧㄚ	嘄 ㄍㄠ
嘎	嘎	嘞	嘞	嘗	嘗			嗑	嗑		
嘑	嘑	嘗	嘗	嘏	嘏						
嘛	嘛	嘓	嘓	嘔	嘔			嘖	嘖		
嘺	嘺	嘍	嘍	嘖	嘖						

嘽 ㄔㄢ	嘻 ㄒㄧ	嘶 ㄙ	嘵 ㄒㄧㄠ	嘲 ㄔㄠ	嘬 ㄔㄨㄞ	嘆 ㄊㄢ	嘅 ㄎㄞ	嘀 ㄉㄧ	嘽 ㄉㄧㄢ	嘁 ㄑㄧ	曒 ㄐㄧㄠ
嘵	嘵	嘅	嘅	曒	曒						
嘶	嘶	嘆	嘆	嘁	嘁						
嘻	嘻	嘬	嘬	嘽	嘽						
嘽	嘽	嘲	嘲	嘀	嘀						

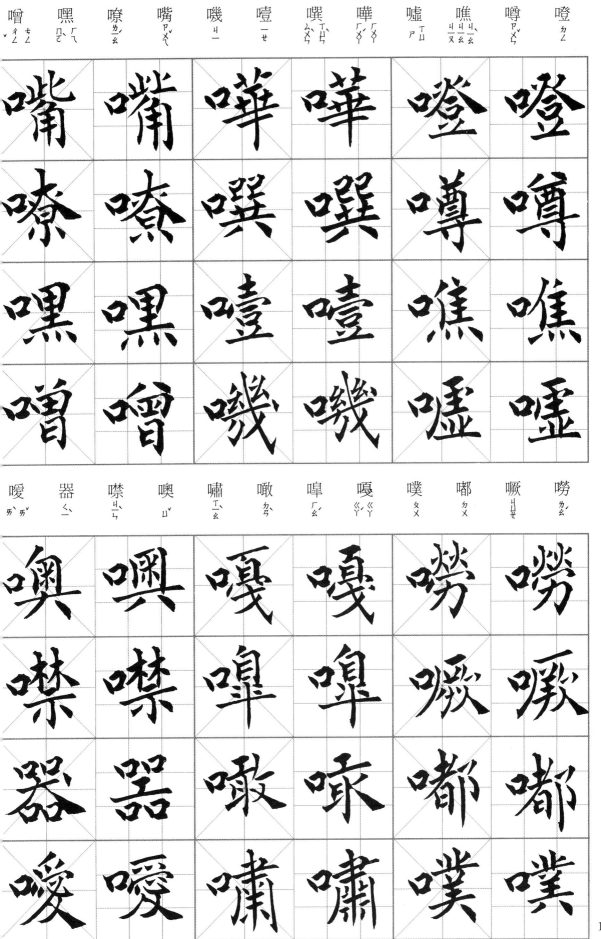

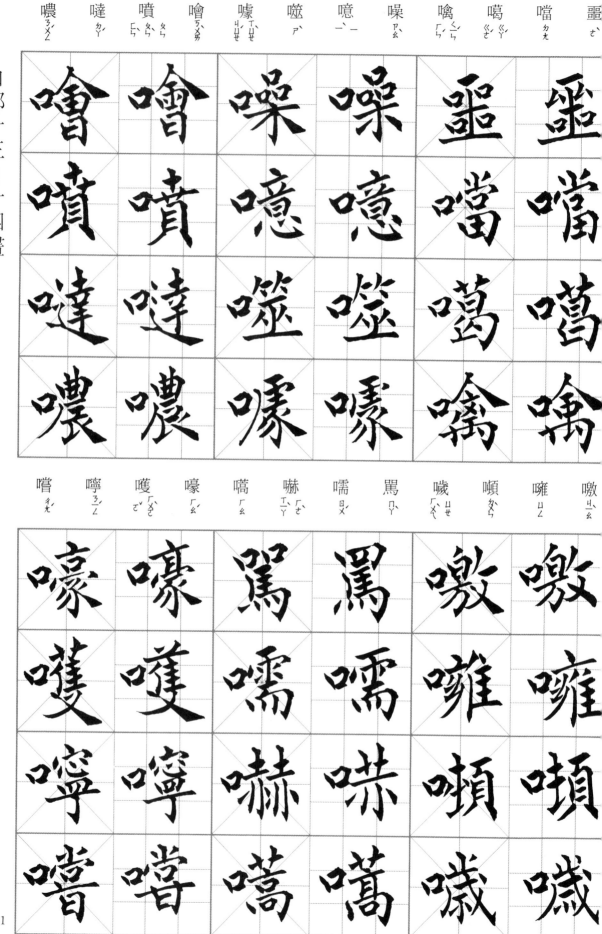

噥 ㄋㄨㄥˊ　噠 ㄉㄚˊ　噴 ㄆㄣ／ㄆㄣˋ　噱 ㄐㄩㄝˊ　噓 ㄒㄩㄝ　噬 ㄕˋ　噫 ㄧ　噪 ㄗㄠˋ　噙 ㄑㄧㄣˊ　噶 ㄍㄚˊ　噹 ㄉㄤ　噩 ㄜˋ

嚐 ㄔㄤˊ　嚀 ㄋㄧㄥˊ　嚄 ㄏㄜˋ　嚎 ㄏㄠˊ　嚆 ㄏㄠ　嚇 ㄒㄧㄚˋ／ㄏㄜˋ　嚅 ㄖㄨˊ　罵 ㄇㄚˋ　噦 ㄩㄝˋ　噸 ㄉㄨㄣ　嚕 ㄩ　噭 ㄐㄧㄠˋ

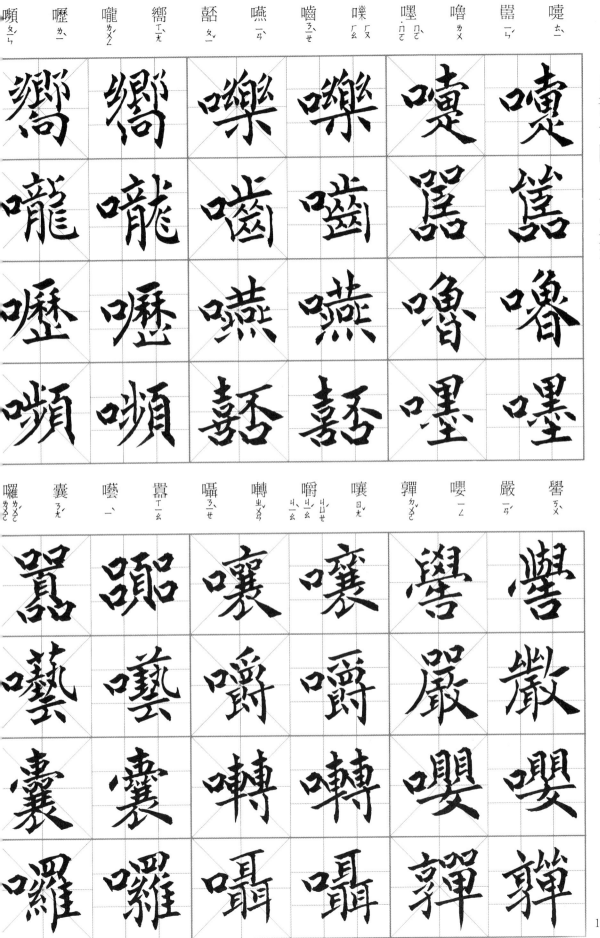

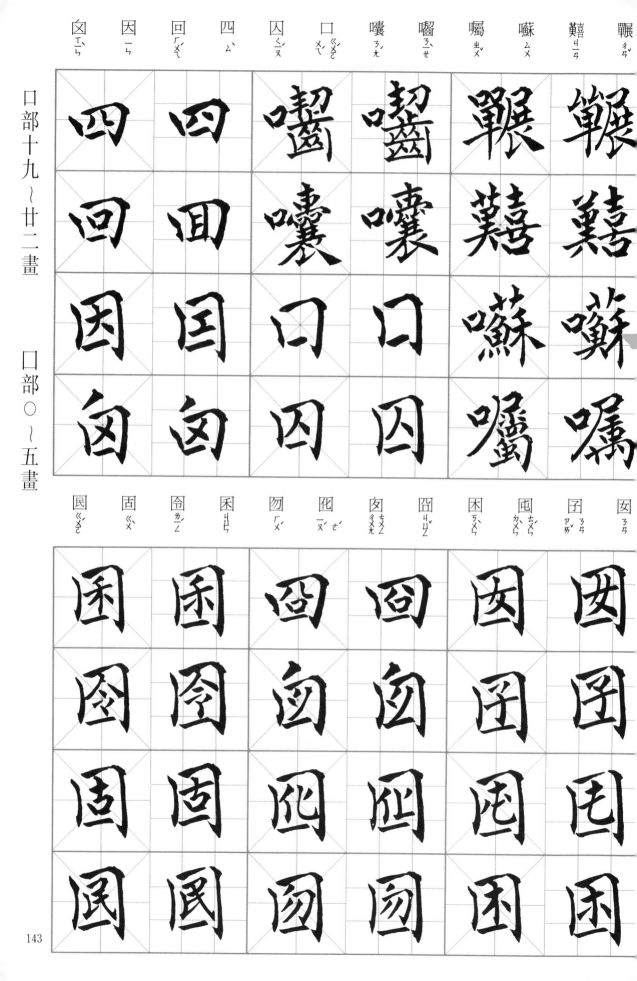

口部十九～廿二畫（右至左）

鞭 ㄅㄧㄢ	囍 ㄒㄧ	囌 ㄙㄨ	囑 ㄓㄨˇ	囓 ㄋㄧㄝˋ	囔 ㄋㄤ	囗 ㄍㄨㄛ	囚 ㄑㄧㄡˊ	四 ㄙ	回 ㄏㄨㄟˊ	因 ㄧㄣ	囟 ㄒㄧㄣˋ

口部〇～五畫（右至左）

囡 女 ㄋㄢ	囝 子 ㄐㄧㄢˇ ㄋㄢˊ	囤 屯 ㄊㄨㄣˊ ㄉㄨㄣˋ	困 木 ㄎㄨㄣˋ	囮 化 ㄜˊ	囫 勿 ㄏㄨˊ	囷 夋 ㄑㄩㄣ	囹 令 ㄌㄧㄥˊ	固 古 ㄍㄨˋ	囻 民 ㄇㄧㄣˊ

圖	圍	圇	或	圃	幸	圈	南	圉	圃	冢	有
ㄔㄨㄟ	ㄨㄟˊ	ㄌㄨㄣˊ	ㄏㄨㄛˋ	ㄆㄨˇ	ㄒㄧㄥˋ	ㄐㄩㄢˋ ㄐㄩㄢˉ ㄑㄩㄢ	ㄋㄢˊ	ㄩˇ	ㄆㄨˇ	ㄏㄨㄥˇ	ㄧㄡˇ



地	在	土	藥	繰	圜	專	圖	晝	柬	圓	園
ㄉㄧˋ	ㄗㄞˋ	ㄊㄨˇ	ㄌㄨㄢˊ	ㄌㄨㄢˊ	ㄏㄨㄢˊ	ㄊㄨㄢˊ	ㄊㄨˊ	（ㄍㄨㄚˋ ㄗㄨㄣˋ ㄊㄨˊ）	ㄌㄨㄢˊ	ㄩㄢˊ	ㄩㄢˊ

址 坑 坐 坏 坎 坊 圳 坊 圩 坦 圮 圭

坏 坏 圬 圬 圭 圭

坐 坐 圳 圳 圮 圮

坑 坑 坊 坊 圮 圮

址 址 坎 坎 圩 圩

峒 站 坦 坤 坡 圳 坌 坍 坂 圾 圻 坫

坤 坤 坍 坍 均 均

坦 坦 坌 坌 圻 圻

站 站 圳 圳 圾 圾

峒 峒 坷 坷 坡 坡 坂 坂

坷 ㄎㄜ
坳 ㄠㄠ
坻 ㄉㄧ
坼 ㄔㄜ
垂 ㄔㄨㄟ
坩 ㄍㄢ
坪 ㄆㄧㄥ
坯 ㄆㄧ
坊 ㄈㄤ
坱 一ㄤ
坲 ㄈㄛ
坿 ㄈㄨ

坵 ㄑㄧㄡ
型 ㄒㄧㄥ
垓 ㄍㄞ
塊 ㄍㄨㄞˋ
垠 一ㄣˊ
垢 ㄍㄡˋ
垣 ㄩㄢˊ
垤 ㄉㄧㄝˊ
垞 ㄔㄚˊ
垜 ㄉㄨㄛˇ
垮 ㄎㄨㄚˇ
朵 ㄉㄨㄛˇ

屋 ㄨ
堊 ㄜˋ
垚 ㄠˊ
埃 ㄞ
埋 ㄇㄞˊ ㄇㄢˊ
城 ㄔㄥˊ
埒 ㄌㄜˋ
埂 ㄍㄥˇ
埆 ㄑㄩㄝˋ
埏 ㄧㄢˊ
埔 ㄆㄨˇ ㄅㄨˋ
埲 ㄈㄥˊ

土部六～八畫

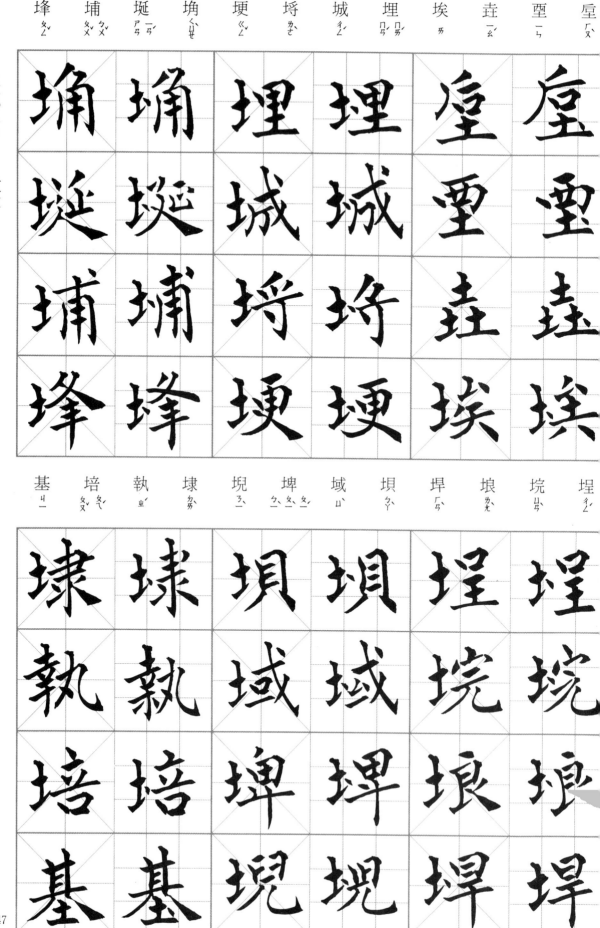

埕 ㄔㄥˊ
垸 ㄩㄢˋ
埌 ㄌㄤˋ
埠 ㄅㄨˋ
域 ㄩˋ
垻 ㄅㄚˋ
埤 ㄅㄟˋ ㄆㄧˊ ㄆㄧˊ
埝 ㄋㄧㄢˋ
埭 ㄉㄞˋ
執 ㄓˊ
培 ㄆㄟˊ
基 ㄐㄧ

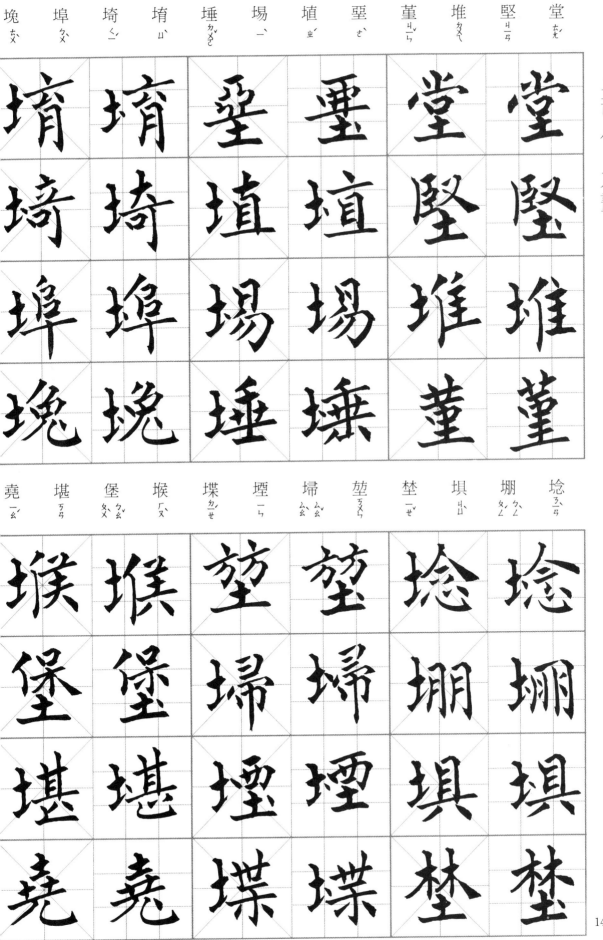

148

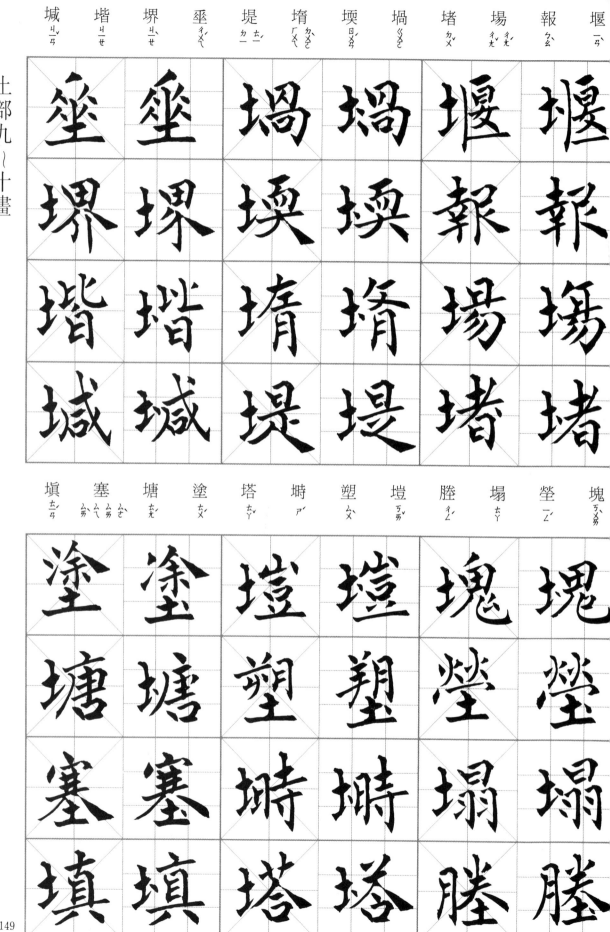

土部九～十畫

149

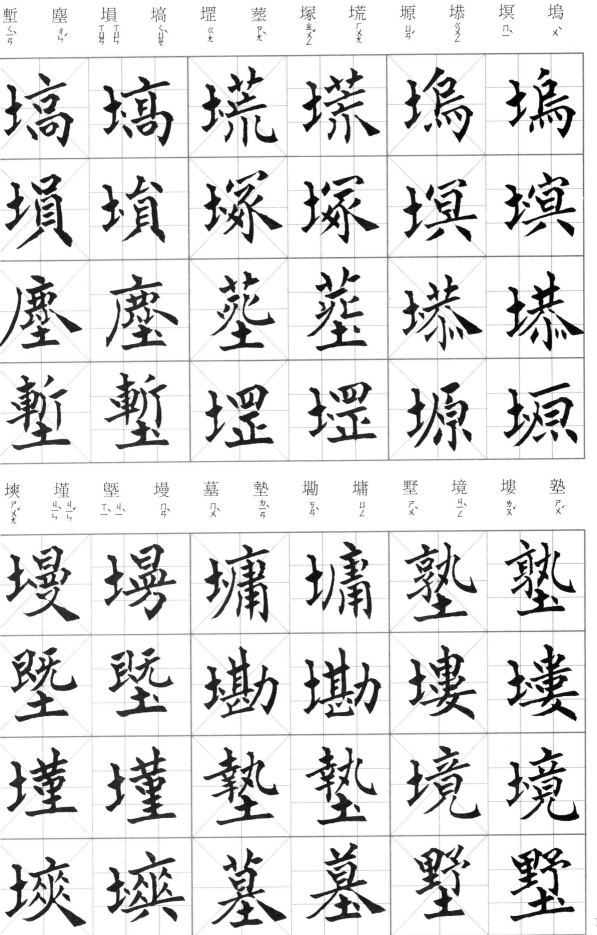

墡 ㄕㄢˋ　墠 ㄕㄢˋ　墳 ㄈㄣˊ　墮 ㄏㄨㄟ　墩 ㄉㄨㄣ　墨 ㄇㄛˋ　墦 ㄈㄢˊ　墟 ㄒㄩ　增 ㄗㄥ　墜 ㄓㄨㄟˋ　博 ㄅㄛˊ　增

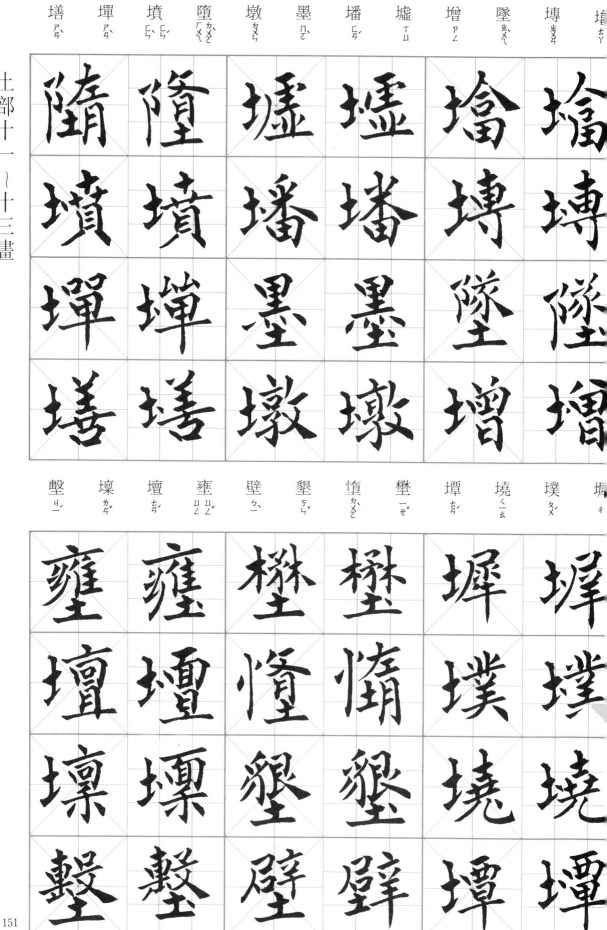

擊 ㄐㄧ　壈 ㄌㄢˇ　壇 ㄊㄢˊ　壅 ㄩㄥ　壁 ㄅㄧˋ　墾 ㄎㄣˇ　憨 ㄆㄨˊ　墲 ㄧㄝ　墰 ㄊㄢˊ　墝 ㄑㄧㄠ　墣 ㄆㄨˊ　墀

151

上段（右→左）字頭：
墻 ㄑㄧㄤ　壎 ㄒㄩㄣ／塙 ㄑㄩㄝ　墾 ㄎㄣ／壈 ㄌㄢ　壓 ㄧㄚ　壕 ㄏㄠ／壎 ㄒㄩㄣ　壔 ㄉㄠ　壔／壎　壙 ㄎㄨㄤ／壄 ㄎㄨㄟ　壚 ㄌㄨ　壘 ㄌㄟ／疊 ㄉㄧㄝ

下段（右→左）字頭：
壞 ㄏㄨㄞ　壟 ㄌㄨㄥ／龔 ㄍㄨㄥ　壤 ㄖㄤ　壩 ㄅㄚ　士 ㄕ　壬 ㄖㄣ　壯 ㄓㄨㄤ　壹 ㄧ　壺 ㄏㄨ　壻 ㄒㄩ　壼 ㄎㄨㄣ　壽 ㄕㄡ

夂部 ○～四畫　夊部 ○～十八畫

夐	夐	夌	夌	夋	夋
夔	夔	复	复	夆	夆
夕	夕	夏	夏	夊	夊
外	外	夏	夏	夂	夂

夕部 ○～十一畫　大部 ○～一畫

夥	夥	㗭	㗭	夙	夙
大	大	夠	夠	多	多
天	天	夢	夢	夜	夜
太	太	夤	夤	姓	姓

奇 ㄐㄧ	奄 ㄢˇ	夾 ㄐㄧㄚˊㄐㄧㄚ	夸 ㄎㄨㄚ		夷 ㄧˊ	本 ㄅㄣˇ	夯 ㄏㄤ	失 ㄕ		央 ㄧㄤ	夭 ㄧㄠˇㄧㄠ		夬 ㄍㄨㄞˋ	夫 ㄈㄨˊㄈㄨ

| 套 ㄊㄠˋ | 奚 ㄒㄧ | 奘 ㄓㄨㄤˋㄗㄤˋ | 奓 ㄓ | | 奕 ㄧˋ | 奔 ㄅㄣ | 契 ㄑㄧˋㄒㄧㄝ | 奐 ㄏㄨㄢˋ | | 奏 ㄗㄡˋ | 奎 ㄎㄨㄟˊㄎㄨㄟ | | 奈 ㄋㄞˋ | 奉 ㄈㄥˋ |
|---|---|---|---|---|---|---|---|---|---|---|---|---|---|

奠 ㄉㄧㄢ	冪 ㄠ	奢 ㄕㄜ	奥 ㄠ	奬 ㄐㄧㄤ	奪 ㄉㄨㄛ	齋 ㄐㄩ	奩 ㄌㄧㄢ	獎 ㄐㄧ	奭 ㄕ	奮 ㄈㄣ	女 ㄋㄩˇ ㄋㄩˇ
奠	冪	奢	奥	奬	奪	齋	奩	獎	奭	奮	女
冪	冪	奬	奬	奬	獎	奬	獎	獎	奭	奮	女
奢	奢	奢	奥	奩	奩	齋	齋	齋	獎	奮	女
奭	奥	奩	奩			奩	奩				女

妒 ㄉㄨ	妊 ㄖㄣˋ ㄖㄣ	妊 ㄔˊ	她 ㄊ一	妄 ㄨㄤ	妃 ㄈㄟ ㄈㄟ	如 ㄖㄨ	妁 ㄕㄨㄛ	好 ㄏㄠˇ ㄏㄠ	奸 ㄐㄧㄢ	奶 ㄋㄞˇ	奴 ㄋㄨ
她	她	妁	妁	奴	奴						
妊	妊	如	如	奶	奶						
妊	妊	妃	妃	奸	奸						
妒	妒	妄	妄	好	好						

妞 妘 妠 妨 妥 好 姒 妝 妙 妗 妖 妓
ㄋㄧㄡ ㄩㄣˊ ㄓㄨㄥ ㄈㄤˊ ㄊㄨㄛˇ ㄩˇ ㄙˋ ㄓㄨㄤ ㄇㄧㄠˋ ㄐㄧㄣ 一ㄠ ㄐㄧˋ

妨 妨 妝 妝 妓 妓
妠 妠 姒 姒 妖 妖
妘 妘 好 好 妗 妗
妞 妞 妥 妥 妙 妙

妠 姍 始 姊 姆 姁 妾 妻 妹 妲 妯 柿
ㄋㄚˋ ㄕㄢ ㄕˇ ㄐㄧㄝˇ ㄇㄨˇ ㄒㄩ ㄑㄧㄝˋ ㄑㄧ ㄇㄟˋ ㄉㄚˊ ㄓㄡˊ ㄐㄧㄝˊ

姊 姊 妻 妻 姊 姊
始 始 妾 妾 妯 妯
姍 姍 姁 姁 妲 妲
妠 妠 姆 姆 妹 妹

156

女部五～六畫

妹	妹	委	委	姐	姐
妸	妸	妯	妯	姑	姑
妸	妸	妮	妮	姒	姒
姥	姥	娿	娿	姓	姓

姪	姪	姤	姤	姚	姚
妍	妍	姥	姥	姜	姜
姺	姺	姦	姦	姝	姝
姻	姻	姨	姨	姣	姣

姿 ㄗ　娥 ㄜ　威 ㄨㄟ　娃 ㄨㄚ　娉 ㄆㄧㄥ　姱 ㄎㄨㄚ　娩 ㄇㄧㄢ　姮 ㄏㄥ　姘 ㄆㄢ　姬 ㄐㄧ　娉 ㄆㄧㄥ　姿 ㄗㄛ

姿	姿	姱	婷	姿	姿
姬	姬	姮	姮	娥	娥
娉	娉	娩	娩	威	威
娑	娑	姞	姞	娃	娃

娿 ㄜ　娩 ㄇㄧㄢ　娥 ㄜ　娣 ㄉㄧ　娠 ㄕㄣ　娟 ㄐㄩㄢ　娪 ㄩㄨ　娜 ㄋㄨㄛ　娛 ㄩ　娌 ㄌㄧ　娘 ㄋㄧㄤ　娓 ㄨㄟ

娣	娣	娜	娜	娓	娓
娥	娥	娪	娪	娘	娘
娩	娩	娟	娟	娌	娌
娿	娿	娠	娠	娛	娛

娼 婀 姘 婭 娑 婦 婢 婕 婉 婆 妻 娶
ㄔㄤ ㄜˋ ㄆㄧㄣ ㄧㄚ ㄙㄨㄛ ㄈㄨˋ ㄅㄧˋ ㄐㄧㄝˊ ㄨㄢˇ ㄆㄛˊ ㄑㄧ ㄐㄩˋ

娼 娼 娑 娑 婉 婉
娸 娸 婦 婦 婆 婆
婀 嫛 婦 婦 婆 婆
娼 娼 娑 娑 婉 婉

女部八～九畫

婴 媒 嬶 娑 婷 婞 嫻 姪 斌 嫋 媗 婚
ㄒㄧ ㄇㄟˊ ㄩˊ ㄨ ㄊㄧㄥˊ ㄒㄧㄥˊ ㄒㄧㄢˊ ㄓˊ ㄨˇ ㄋㄠˇ ㄋㄢˊ ㄏㄨㄣ

娑 娑 姪 姪 婚 婚
婾 婾 嫻 嫻 媗 媗
媒 媒 婞 婞 嫋 嫋
嬰 嬰 婷 婷 斌 斌

159

嫣 ㄢ	婿 ㄒㄩ	娺 ㄙㄨ	媾 ㄍㄡ	媟 ㄒㄧㄝˋ	婷 ㄢ	婼 ㄔㄨㄛ	媧 ㄨㄚ	媢 ㄠ	媛 ㄩㄢ	媚 ㄇㄟ

嫈 ㄧㄥ	嫩 ㄋㄨㄣ	嫌 ㄒㄧㄢ	嬈 ㄋㄧㄠˇ	嫉 ㄐㄧˊ	嫄 ㄩㄢ	嫂 ㄙㄠ	嫁 ㄐㄧㄚˋ	媾 ㄍㄡ	媼 ㄠˇ	嬙 ㄔ	媵 ㄧㄥ

嫡 ㄉㄧ　嫠 ㄌㄧ　嫜 ㄓㄤ　嫚 ㄇㄢ　嫥 ㄓㄨㄢ　嫗 ㄩㄩ　媿 ㄎㄨㄟ　婆 ㄆㄛ　嫏 ㄌㄤ　媽 ㄇㄚ　媳 ㄒㄧ　嫇 ㄇㄥ

嫚	嫷	婆	嫂	媜	嫇
嫜	嫜	媿	媿	媳	媳
嫠	嫠	嫗	嫗	媽	媽
嫡	嫡	嫥	嫥	嫏	嫏

嬃 ㄒㄩ　嫵 ㄍㄨㄟ　嫻 ㄒㄧㄢ　嫺 ㄒㄧㄢ　嫵 ㄨ　嫦 ㄔㄤ　嫘 ㄌㄟ　嫖 ㄆㄧㄠ　嫫 ㄇㄛ　嫪 ㄌㄠ　嫩 ㄋㄣ　嫣 ㄧㄢ

嫺	嫻	嫖	嫖	嫣	嫣
嫻	嫺	嫘	嫘	嫩	嫩
嬌	嬌	嫦	嫦	嫪	嫪
嬃	嬃	嫵	�	嫫	嫫

嬉 ㄒㄧ ・ 嬋 ㄔㄢ ・ 嬌 ㄐㄧㄠ ・ 嬝 ㄋㄧㄠ ・ 嬈 ㄖㄠ ・ 嬅 ㄏㄨㄚ ・ 嬴 ㄧㄥ ・ 嬖 ㄅㄧ ・ 嬙 ㄑㄧㄤ ・ 嫒 ㄞˋ ・ 嬗 ㄕㄢ

嫐 ㄋㄠ ・ 嬰 ㄧㄥ ・ 嬛 ㄒㄩㄢ ・ 孃 ㄋㄧㄤ ・ 嬲 ㄋㄧㄠ ・ 嬤 ㄇㄚ ・ 嬻 ㄉㄨ ・ 嬭 ㄋㄞ ・ 嬴 ㄧㄥ ・ 嬪 ㄆㄧㄣ ・ 孀 ㄧㄢ ・ 嬾 ㄌㄢ

存	字	柔	孕	孔	孑	子	子	變	孅	孃	孀
ㄘㄨㄣˊ	ㄗˋ	ㄖㄡˊ	ㄩㄣˋ	ㄎㄨㄥˇ	ㄐㄩㄝˊ	ㄐㄩㄝ	ㄗˇ	ㄅㄧㄢˋ	ㄒㄧㄢ	ㄋㄧㄤ	ㄕㄨㄤ

孕　柔　字　存
孑　孔
孅　孃　孀
變

孫	孩	孢	孥	孤	季	孟	孝	孜	孛	孚	孖
ㄙㄨㄣ	ㄏㄞˊ	ㄅㄠ	ㄋㄨˊ	ㄍㄨ	ㄐㄧˋ	ㄇㄥˋ	ㄒㄧㄠˋ	ㄗ	ㄅㄛˊ	ㄈㄨˊ	ㄗ

子部七～十九畫（上段標目，右至左）：

| 孨 ㄓㄨㄢˇ | 孰 ㄕㄨˊ | 孱 ㄔㄢˊ | 孱 ㄐㄧㄢˋ | 孵 ㄈㄨ | 學 ㄒㄩㄝˊ | 孺 ㄖㄨˊ | 孽 ㄋㄧㄝˋ | 孌 ㄌㄩㄢˊ | 宁 ㄓㄨˋ | 宀 ㄇㄧㄢˊ | 宂 ㄖㄨㄥˇ |

宀部〇～五畫（下段標目，右至左）：

| 宄 ㄍㄨㄟˇ | 它 ㄊㄚ | 宅 ㄓㄞˊ | 宇 ㄩˇ | 守 ㄕㄡˇ | 安 ㄢ | 宋 ㄙㄨㄥˋ | 完 ㄨㄢˊ | 宏 ㄏㄨㄥˊ | 宎 ㄉㄧㄠ | 宓 ㄇㄧˋ | 宕 ㄉㄤˋ |

164

宗 ㄗㄨㄥ　官 ㄍㄨㄢ　宙 ㄓㄡ　定 ㄉㄧㄥ　宛 ㄨㄢ　宜 ㄧ　客 ㄎㄜ　宣 ㄒㄩㄢ　室 ㄕ　宥 ㄧㄡ　宦 ㄏㄨㄢ　窔 ㄧㄠ

宋 ㄐㄩ　宧 ㄧ　宮 ㄍㄨㄥ　宰 ㄗㄞ　害 ㄏㄞ　宴 ㄧㄢ　宵 ㄒㄧㄠ　家 ㄐㄧㄚ　宸 ㄔㄣ　容 ㄖㄨㄥ　宬 ㄔㄥ　宭 ㄑㄩㄣ

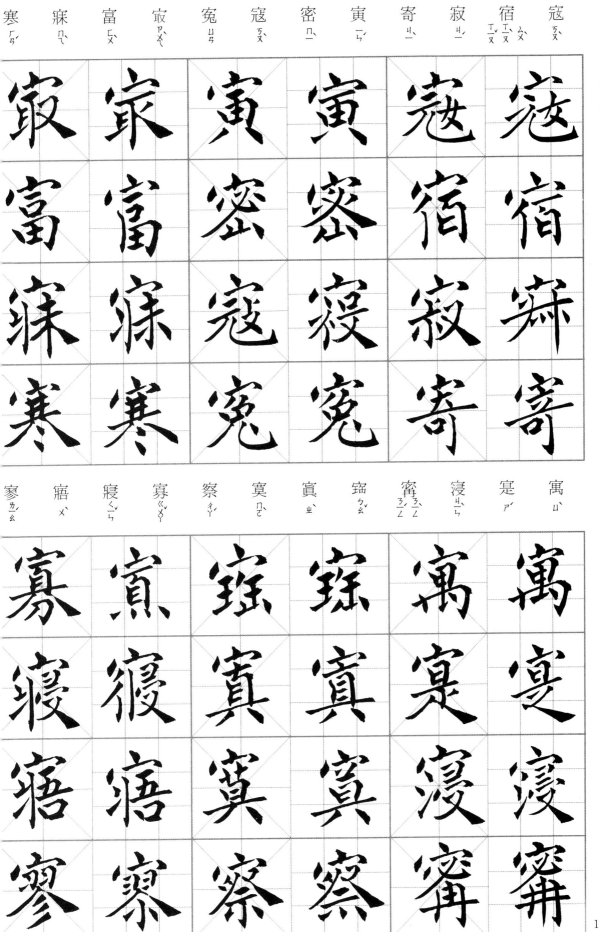

寯 ㄐㄩㄣ	寰 ㄏㄨㄢ	寫 ㄒㄧㄝ	寮 ㄌㄧㄠ	寬 ㄎㄨㄢ	寫 ㄒㄧㄝ	審 ㄕㄣ	潯 ㄐㄩㄣ	宿 ㄏㄨ	寨 ㄓㄞ	寧 ㄋㄧㄥ	實 ㄕ
寮	寮	潯	潯	賓	賓						
寫	寫	審	審	寧	寧						
寰	寰	寫	寫	寨	寨						
寫	寰	寬	寬	宿	宿						

尊 ㄗㄨㄣ	尉 ㄨㄟ	專 ㄓㄨㄢ	將 ㄐㄧㄤ／ㄑㄧㄤ	尅 ㄎㄜ	射 ㄧㄝ／ㄕㄜ	封 ㄈㄥ	尅 ㄉㄨㄟ	寺 ㄙ	寸 ㄘㄨㄣ	寶 ㄅㄠ	寵 ㄔㄨㄥ
將	將	尅	尅	寵	寵						
專	專	封	封	寶	寶						
尉	尉	射	射	寸	寸						
尊	尊	尅	尅	寺	寺						

尋 ㄒㄩㄣˊ　對 ㄉㄨㄟˋ　導 ㄉㄠˇ　小 ㄒㄧㄠˇ　少 ㄕㄠˇ　尔 ㄦˇ　尖 ㄐㄧㄢ　尚 ㄕㄤˋ　寮 ㄌㄧㄠˊ　尠 ㄒㄧㄢˇ　尠 ㄒㄧㄢˇ　尢 ㄨㄤ

尋	對	導	小	少	尔	尖	尚	寮	尠	尢
尋	對	導	小	少	尔	尖	尚	寮	尠	尢
對	對	尔	尔	尋	尋			尠	尠	
導	導	尖	尖					尠	尠	
小	小	尚	尚					尢	尢	

尤 ㄧㄡˊ　尥 ㄌㄧㄠˋ　尪 ㄨㄤ　尨 ㄇㄤˊ　尷 ㄐㄧㄢ　就 ㄐㄧㄡˋ　尲 ㄐㄧㄢ　尸 ㄕ　尹 ㄧㄣˇ　尺 ㄔˇ　尻 ㄎㄠ

尤	尥	尪	尷	就	尲	尸	尹	尺	尻
尤	尥	尪	尷	就	尲	尸	尹	尺	尻
尥	尥	尪	尷	就	尷	尸	尹	尺	尻
尪	尪	尨	尷	尷	尷	尹	尹	尺	尻
尨	尨	尷	尷	尷	尷	尻	尻	尻	尻

屉 屄 屈 届 居 届 屍 屁 局 尿 尾 尼

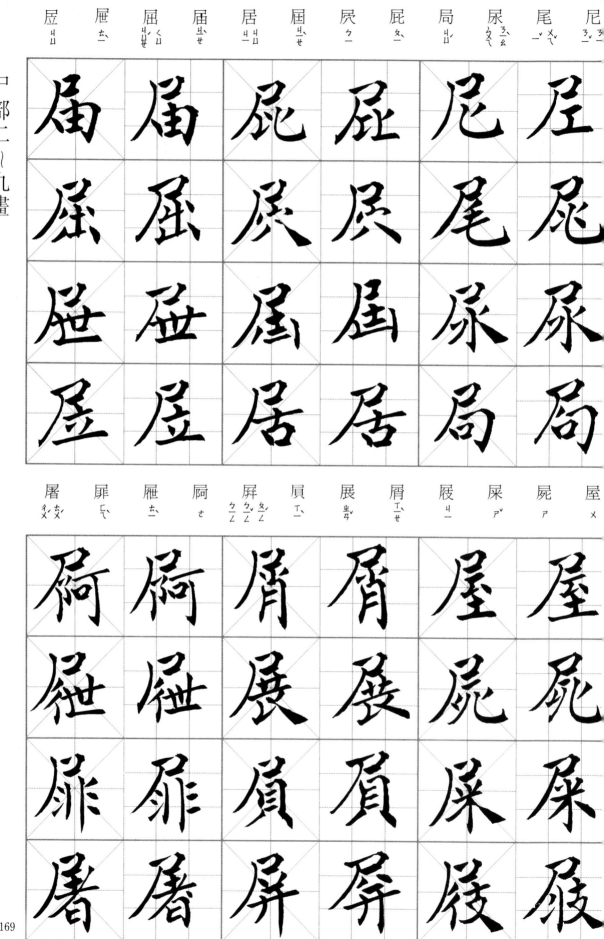

屠 屝 屜 屙 屏 屓 展 屑 屐 屎 屍 屋

屬 屬 屩 履 屧 層 屐 屣 屢 屈 屣
ㄕㄨˇ ㄐㄩ ㄐㄩㄝ ㄌㄩˇ ㄒㄧㄝˋ ㄘㄥ ㄒㄧ ㄒㄧˇ ㄌㄩˇ ㄑㄩ ㄒㄧㄝˋ

屭 屺 屾 屼 屹 屵 屴 屮 屯 屭
ㄒㄧ ㄑㄧˇ ㄕㄢ ㄨˋ ㄧˋ ㄙˋ ㄌㄧˋ ㄔㄜˋ ㄊㄨㄣˊ ㄒㄧ
山 岌
ㄕㄢ ㄐㄧˊ

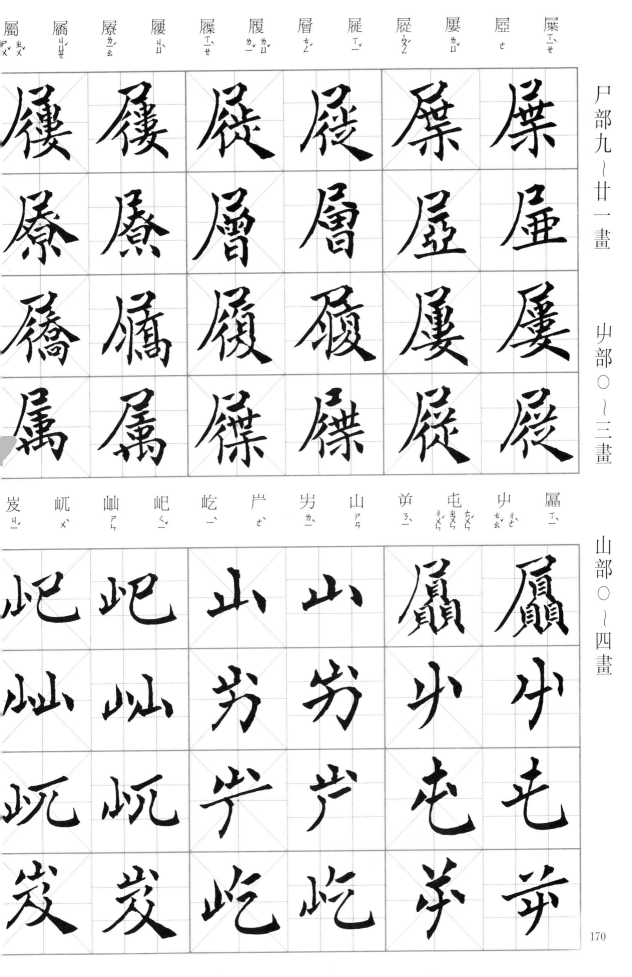

岱 ㄉㄞˋ　岫 ㄒㄧㄡˋ　岣 ㄍㄡˇ　岡 ㄍㄤ　岊 ㄐㄩㄢˇ　岊 ㄐㄩㄝˊ　岈 ㄒㄧㄚ　岊 ㄐㄩㄝ　岑 ㄘㄣˊ　岍 ㄇㄞ　岐 ㄑㄧˊ

岋	岎	岊	岐
岣	岣	岈	岐
岫	岫	岊	岑
岱	岱	岊	岑

峒 ㄉㄨㄥˋ　峋 ㄒㄩㄣˊ　岺 ㄌㄧㄥˊ　岩 ㄧㄢˊ　岠 ㄐㄩˋ　岧 ㄊㄧㄠˊ　岬 ㄐㄧㄚˇ　岢 ㄎㄜˇ　岸 ㄢˋ　岷 ㄇㄧㄣˊ　岵 ㄏㄨˋ　岳 ㄩㄝˋ

岩	岩	岢	岢	岳	岳
岺	岺	岬	岬	岵	岵
峋	峋	岩	岩	岷	岷
峒	峒	岠	岠	岸	岸

岍 く一ㄢ
峙 ㄓˋ
岐 ㄑ一ˊ
峨 ㄜˊ
峭 く一ㄠˋ
峰 ㄈㄥ
峽 ㄒ一ㄚˊ
峪 ㄩˋ
峴 ㄒ一ㄢ
晤 ㄨˋ
島 ㄉㄠˇ

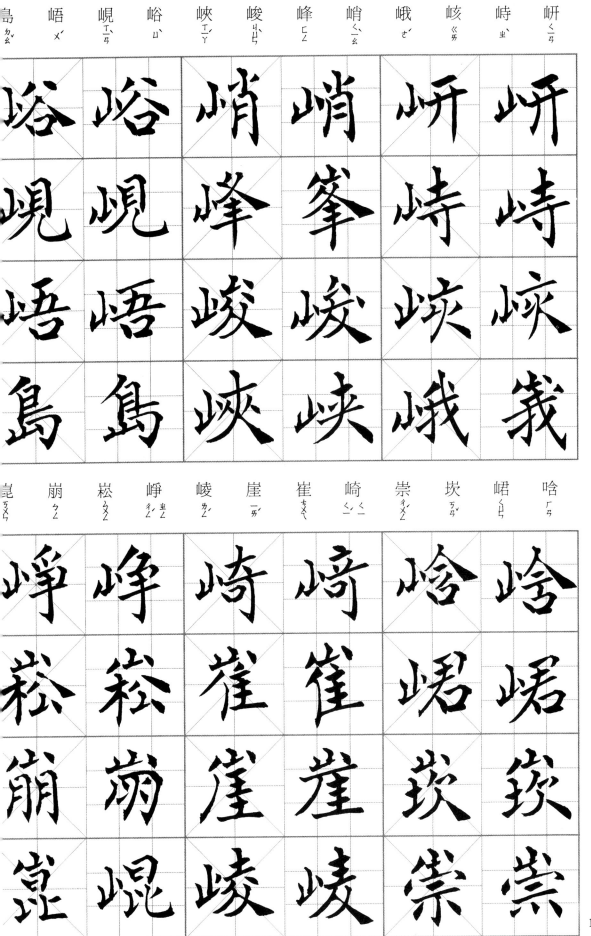

唅 ㄏㄢ
崌 ㄐㄩ
崁 ㄎㄢ
崇 ㄔㄨㄥˊ
崎 く一
崔 ㄘㄨㄟ
崖 一ㄞˊ
崚 ㄌㄥˊ
崢 ㄓㄥ
崧 ㄙㄨㄥ
崩 ㄅㄥ
崑 ㄎㄨㄣ

山部八〜九畫

173

嶇 ㄑㄩ	嶁 ㄌㄡˇ	嵬 ㄨㄟˊ	嶊 ㄗ	嵩 ㄙㄨㄥ	嵊 ㄕㄥˋ	嵯 ㄘㄨㄛˊ	嶨 ㄩㄝˋ	崷 ㄑㄧㄡˊ	嵌 ㄎㄢ	嵁 ㄎㄢ	崼 ㄐㄧㄝ
嶽	嶒	嵩	嶅	崲	嵑	嵯	嶨	崷	嵌	嵁	崼
嵬	嵬	嵯	嵯	嵁	嵁						
嶁	嶁	嵊	嵊	嶄	嶄						
嶇	嶇	嵩	嵩	嵋	嵋						

嶢 ㄧㄠˊ	嶝 ㄉㄥˋ	嶞 ㄉㄨㄛˋ	嶓 ㄅㄛ	嶒 ㄘㄥˊ	嶠 ㄐㄧㄠˋ	嶙 ㄌㄧㄣˊ	嶌 ㄉㄠˇ	嵸 ㄗㄨㄥ	嶍 ㄒㄧ	嶃 ㄓㄢˇ	嶂 ㄓㄤˋ
嶓	嶍	嶌	嶌	嶂	嶂						
嶞	嶞	嶙	嶙	嶃	嶃						
嶝	嶝	嶠	嶠	嶍	嶍						
嶢	嶢	嶒	嶒	嶝	嶝						

174

嶔ㄑㄧㄣ　巖ㄐㄧㄢ　嶧ㄧˋ　嶰ㄒㄧㄝˊ　嶮ㄒㄧㄢˇ　嶅ㄠˋ　嶷ㄋㄧˊ　嶸ㄖㄨㄥˊ　嶺ㄌㄧㄥˇ　嶼ㄩˇ　嶽ㄩㄝˋ　嶴ㄌㄧㄢˊ

嶺　嶺　嶮　嶮　嶔　嶽

嶼　嶼　嶅　嶅　巖　巖

嶽　嶽　嶷　嶷　嶧　嶧

嶴　嶴　嶸　嶸　嶰　嶰

巛ㄍㄨㄥ　岍ㄑㄩㄢ　巖ㄧㄢˊ　巇ㄧㄢˊ　巔ㄉㄧㄢ　巑ㄘㄨㄢˊ　巒ㄌㄨㄢˊ　巍ㄨㄟ　巉ㄔㄢˊ　嵿ㄉㄨㄟ　巇ㄒㄧ　巃ㄌㄨㄥˊ

巇　巇　巍　巍　巃　巃

巖　巖　巒　巒　巇　巇

く　く　巑　巑　巋　巋

巛　巛　巔　巔　巇　巇

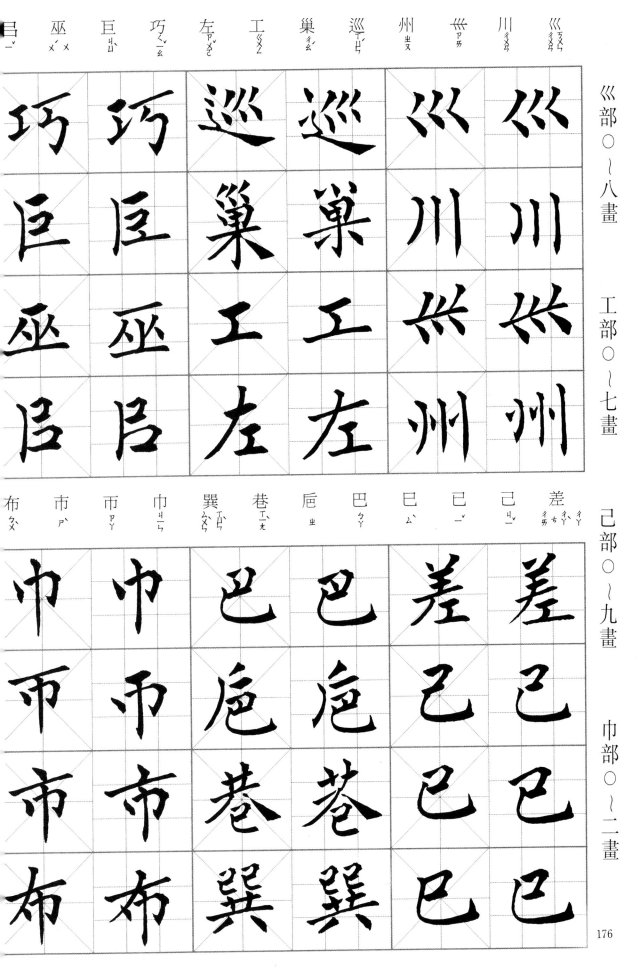

巛部〇~八畫　工部〇~七畫

己部〇~九畫　巾部〇~一畫

巛　川　巛　巡　巢　工　左　巧　巨　巫　呂

差　己　已　巳　巴　厄　巷　巽　巾　帀　市　布

176

帨 ㄇㄛ
帕 ㄆㄚ
帛 ㄅㄛˊ
帚 ㄓㄡˇ
帙 ㄓˋ
帘 ㄌㄧㄢˊ
帖 ㄊㄧㄝ ㄊㄧㄝˊ ㄊㄧㄝˋ
帔 ㄆㄟ
帑 ㄊㄤ ㄋㄨˊ
帕 ㄆㄚˊ
希 ㄒㄧ
帆 ㄈㄢ ㄈㄢˊ

帚　帛　帙　帘　帖　帖　帔　帑　帕　希　帆

帛　帛　帖　帖　希　希

帕　帕　帘　帘　帔　帔

帨　帨　帙　帙　帑　帑

帬 ㄑㄩㄣˊ
帤 ㄖㄨˊ
希 ㄐㄧㄢˋ
帩 ㄑㄧㄠˋ
席 ㄒㄧˊ
師 ㄕ
帨 ㄏㄨㄢˋ
帢 ㄑㄧㄚˋ
帕 ㄇㄛˋ
帟 ㄧˋ
帥 ㄕㄨㄞˋ ㄕㄨㄛˋ
帝 ㄉㄧˋ

帩　帩　帢　帢　帝　帝

希　希　帨　帨　帥　帥

帤　帤　師　師　帝　帝

帬　帬　席　席　帕　帕

幄 帪 幅 幃 帽 帵 常 帷 帶 帳 帡
ㄨㄛˋ ㄓㄥˋ ㄈㄨˊ ㄨㄟˊ ㄇㄠˋ ㄇㄢˇ ㄔㄤˊ ㄨㄟˊ ㄉㄞˋ ㄓㄤˋ ㄆㄧㄥˊ

幄 帪 常 常 帡 帡
幅 幅 帴 帴 帳 帳
幀 幀 帵 帵 帶 帶
幄 幄 帽 帽 帷 帷

微 幣 幘 幛 幗 幕 幔 幫 幌 幌 幀 幝
ㄨㄟ ㄅㄧˋ ㄗㄜˊ ㄓㄤˋ ㄍㄨㄛˊ ㄇㄨˋ ㄇㄢˋ ㄅㄤ ㄏㄨㄤˇ ㄏㄨㄤˇ ㄓㄣ ㄔㄢ

幛 幛 幫 幫 幝 幝
幘 幘 幔 幬 幀 幀
幣 幣 幕 幬 幌 幌
微 微 幗 幗 幌 幟

178

| 幟 ㄓˋ | 幡 ㄢ | 幢 ㄔㄨㄤˊ | 幪 ㄇˊ | 幩 ㄈㄣˊ | 幮 ㄓㄨˊ | 幭 ㄇㄧㄝˋ | 幰 ㄒㄧㄢˇ | 幱 ㄌㄢˊ | 幞 ㄈㄨˊ | 幯 ㄐㄧㄝˊ | 幠 ㄏㄨ | 幝 ㄔㄢˇ | 幖 ㄅㄧㄠ | 幬 ㄔㄡˊ | 幬 ㄉㄠˇ | 幫 ㄅㄤ | 幨 ㄓㄢ | 幬 ㄔㄡˊ | 幢 ㄔㄨㄤˊ |

（第一部分：巾部十二～十六畫）

幟	幡	幢	幪	幩	幮
戦	幡	幢	幪	幣	幣
幬	幬	幯	幯	幢	幢
幭	幭	幨	幨	幞	幞

| 幹 ㄍㄢˋ | 幸 ㄒㄧㄥˋ | 幷 ㄅㄧㄥ | 年 ㄋㄧㄢˊ | 秆 ㄐㄧㄢˋ | 平 ㄆㄧㄥˊ | 干 ㄍㄢ | 幰 ㄒㄧㄢˇ | 幱 ㄌㄢˊ | 幬 ㄔㄡˊ | 戀 ㄌㄧㄢˋ | 幪 ㄇㄥˊ |

年	年	幰	幰	幱	幱
幷	幷	干	干	戀	戀
幸	幸	平	平	幬	幬
幹	幹	秆	秆	幱	幱

179

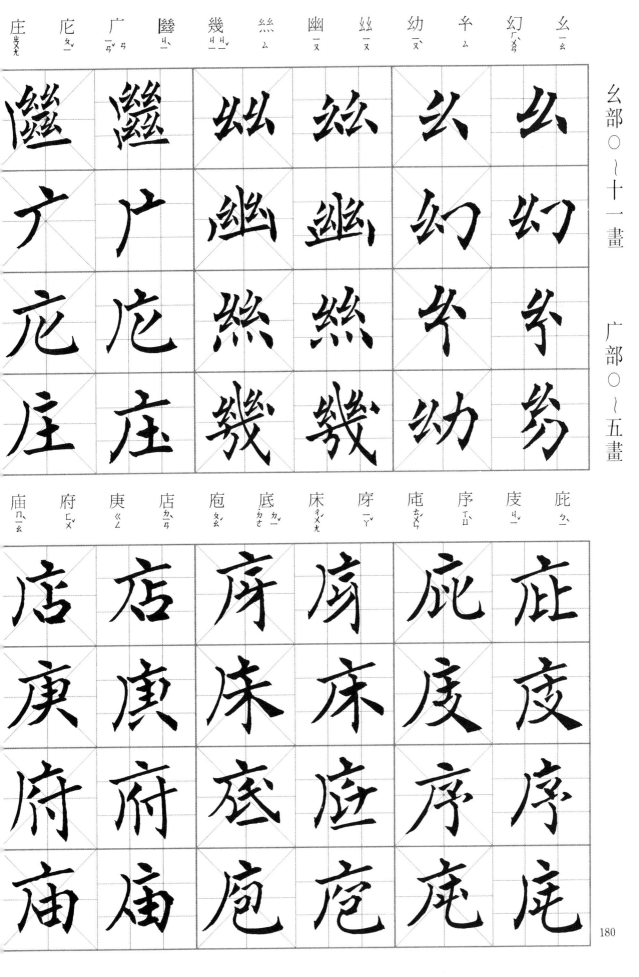

庄 ㄓㄨㄤ　庀 ㄆㄧ　广 ㄧㄢ　彎 ㄐㄧ　幾 ㄐㄧ　絲 ㄙ　幽 ㄧㄡ　絲 ㄙ　幼 ㄧㄡ　幺 ㄧㄠ　幻 ㄏㄨㄢ　幺 ㄧㄠ

幺部〇～十一畫　广部〇～五畫

庿 ㄇㄧㄠ　府 ㄈㄨ　庚 ㄍㄥ　店 ㄉㄧㄢ　庖 ㄆㄠ　底 ㄉㄧ　床 ㄔㄨㄤ　序 ㄧㄚ　庵 ㄢ　序 ㄒㄩ　度 ㄐㄧ　庀 ㄆㄧ

180

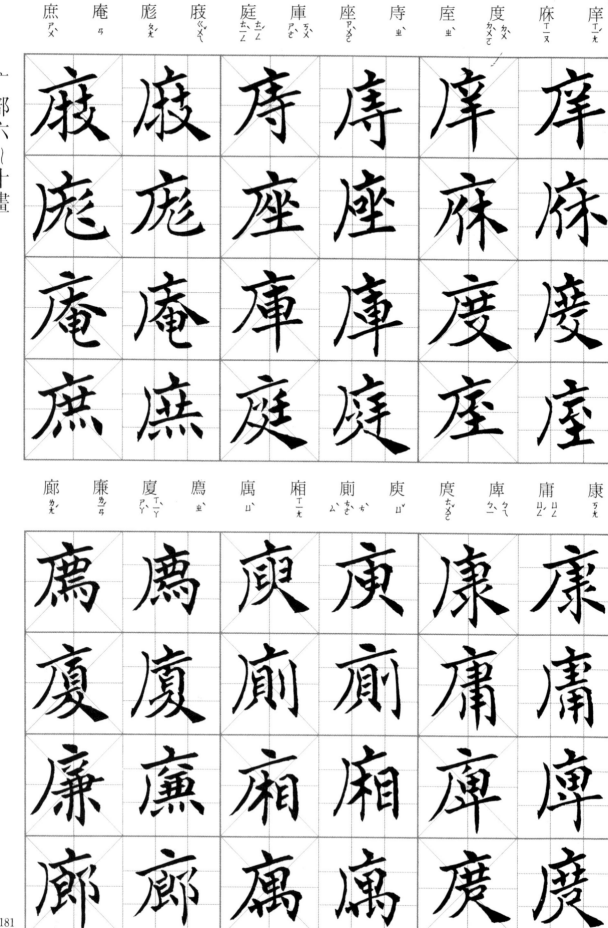

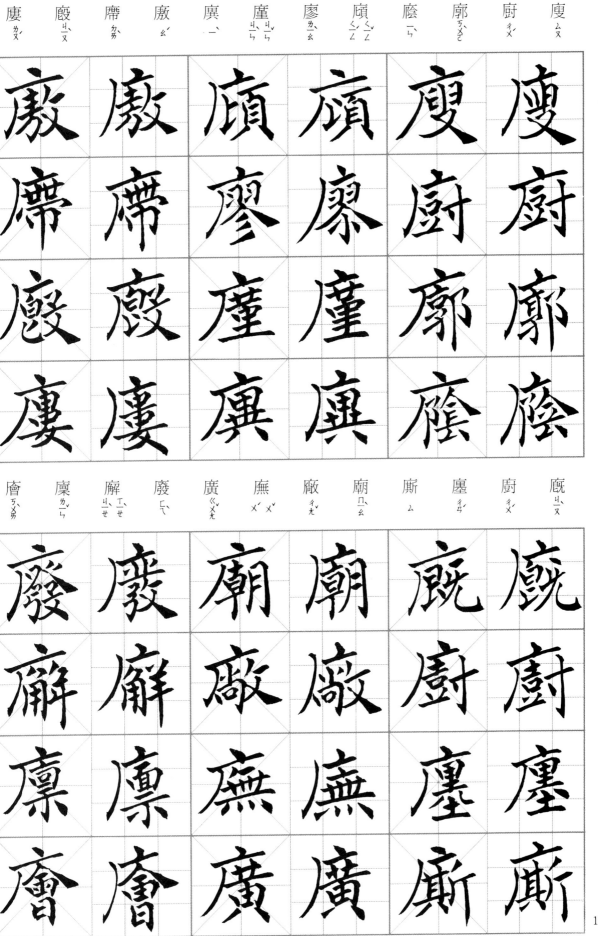

广部十三～廿二畫　　又部〇～六畫

廸ㄉㄧˊ	廷ㄊㄧㄥˊ	延ㄧㄢˊ	巡ㄒㄩㄣˊ	廴ㄧㄣˇ	廳ㄊㄧㄥ	廨ㄒㄧㄝˋ	廡ㄨˇ	廬ㄌㄨˊ	廩ㄌㄧㄣˇ	廣ㄍㄨㄤˇ	廖ㄌㄧㄠˊ
巡	巡	廨	廨	廡	廡						
延	延	廳	廳	廬	廬						
廷	廷	廴	廴	廩	廩						
廸	廸	又	又	廬	廬						

廾部〇～六畫

弈ㄧˋ	舁ㄩˊ	弄ㄐㄩㄥˋ	弃ㄑㄧˋ	弄ㄋㄨㄥˋ	异ㄧˋ	弁ㄅㄧㄢˋ	廿ㄋㄧㄢˋ	廾ㄋㄧㄢˋ	廻ㄏㄨㄟˊ	建ㄐㄧㄢˋ	迊ㄋㄢˊ
弃	弃	廿	廿	廻	廸						
弄	弄	弁	弁	建	建						
舁	舁	异	异	廻	廻						
弈	弈	弄	舁	廾	廾						

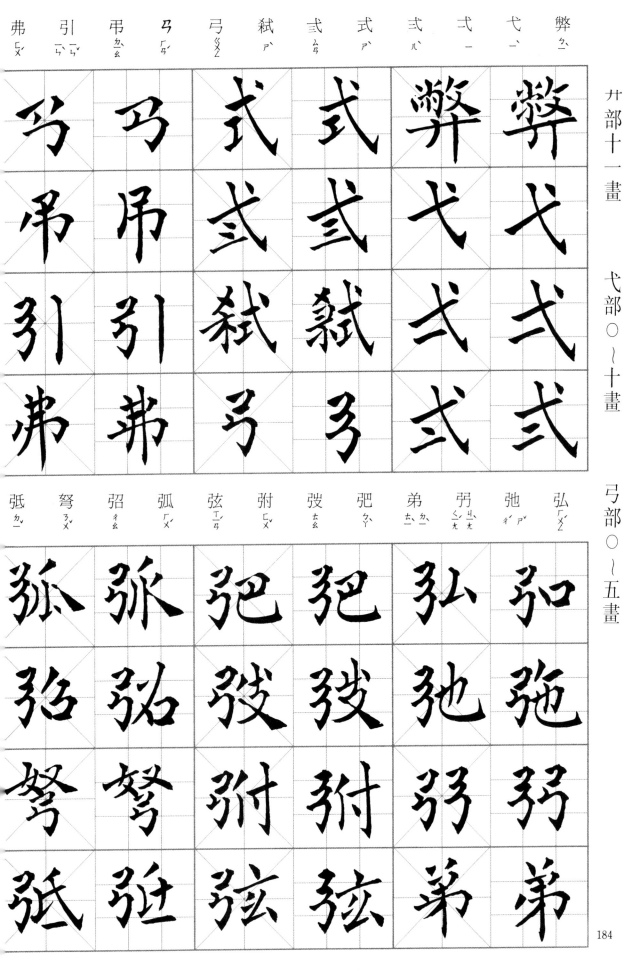

184

彀 ㄍㄡˋ	發 ㄈㄚ	弼 ㄅㄧˋ	弼 ㄅㄧˋ	絽 (㸲 ㄈㄨˊ)	彌 ㄇㄧˊ	強 ㄐㄧㄤˋ ㄑㄧㄤˊ	張 ㄓㄤ	弱 ㄖㄨㄛˋ	弰 ㄕㄠ	弮 ㄐㄩㄢˋ	彈 ㄉㄢˊ
彌	發	張	張	彈	彈						
弼	彌	強	強	弮	弮						
彀	彀	彌	彌	弰	弰						
彀	彀	絽	絽	弱	弱						

彗 ㄏㄨㄟˋ	彖 ㄊㄨㄢˋ	彖 ㄊㄨㄢˋ	彐 ㄐㄧˋ	彏 ㄐㄩㄝˊ	彎 ㄨㄢ	彍 ㄎㄨㄛˋ	彌 ㄇㄧˊ	彊 ㄐㄧㄤˋ ㄑㄧㄤˊ	彆 ㄅㄧㄝˋ	彈 ㄊㄢˊ ㄉㄢˋ	彄 ㄎㄡ
彐	彐	彌	彌	彄	彄						
彔	彔	彍	彍	彈	彈						
彖	彖	彎	彎	彆	彆						
彗	彗	彏	彊	彊	彄						

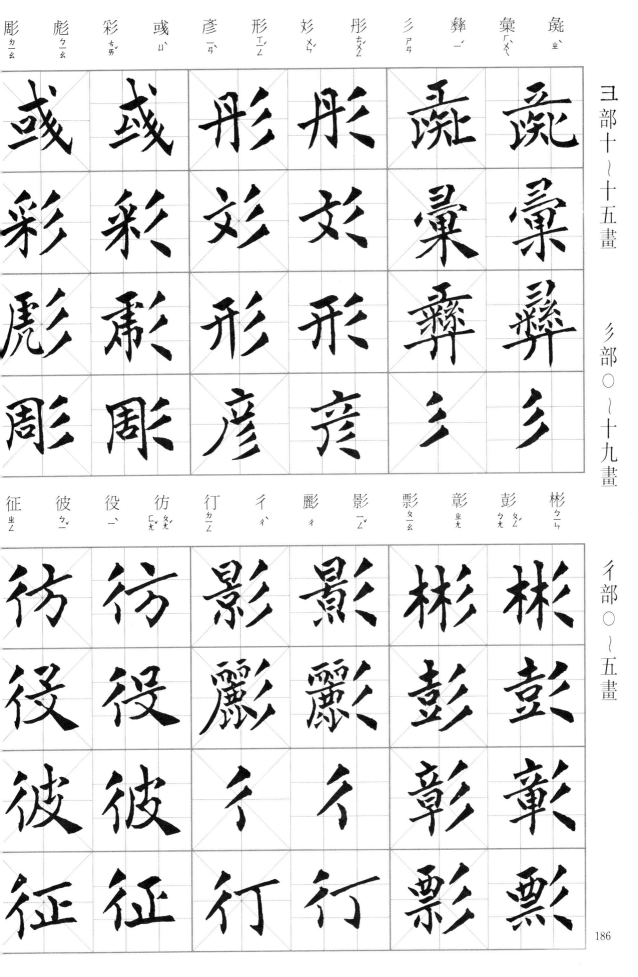

彘 ㄓˋ
彙 ㄏㄨㄟˋ
彝 一ˊ
彡 ㄕㄢ
彤 ㄊㄨㄥˊ
彣 ㄨㄣˊ
形 ㄒㄧㄥˊ
彥 一ㄢˋ
彧 ㄩˋ
彩 ㄘㄞˇ
彪 ㄅㄧㄠ
彫 ㄉㄧㄠ

彬 ㄅㄧㄣ
彭 ㄆㄥˊ
彰 ㄓㄤ
影 一ㄥˇ
彲 ㄔ
彳 ㄔˋ
行 ㄏㄤˊ
彷 ㄆㄤˊ
役 一ˋ
彼 ㄅㄧˇ
征 ㄓㄥ

186

徐 ㄒㄩ　後 ㄏㄡ　律 ㄌㄩ　徊 ㄏㄨㄞ　徉 ㄧㄤ　很 ㄏㄣ　徇 ㄒㄩㄣ　待 ㄉㄞ　徃 ㄨㄤ　往 ㄨㄤ　彿 ㄈㄨ　徍 ㄓ

徊	徊	待	待	徂	徍
律	律	徇	徇	彿	彿
後	後	很	很	往	往
徐	徐	徉	徉	徃	徍

徨 ㄏㄨㄤ　徧 ㄆㄧㄢ ㄅㄧㄢ　徥 ㄊㄧㄥ　御 ㄩ　徠 ㄌㄞ　從 ㄘㄨㄥ ㄗㄨㄥ　徜 ㄔㄤ　徙 ㄒㄧ　徘 ㄆㄞ　得 ㄉㄜ ㄉㄟ ㄉㄞ　徒 ㄊㄨ　徑 ㄐㄧㄥ

御	御	徙	徙	徑	徑
徥	徥	徜	徜	徒	徒
徧	徧	從	從	得	得
徨	徨	徠	徠	徘	徘

復 ㄈㄨˋ
循 ㄒㄩㄣˊ
微 ㄨㄟˊ
徯 ㄒㄧ
徬 ㄆㄤˊ
徭 ㄧㄠˊ
徵 ㄓ
德 ㄉㄜˊ
徹 ㄔㄜˋ
徼 ㄐㄧㄠ／ㄐㄧㄠˋ
徽 ㄏㄨㄟ
襄 ㄒㄧㄤ

心 ㄒㄧㄣ
必 ㄅㄧˋ
忉 ㄉㄠ
忌 ㄐㄧˋ
忍 ㄖㄣˇ
忒 ㄊㄜˋ
忖 ㄘㄨㄣˇ
志 ㄓˋ
忘 ㄨㄤˋ
忙 ㄇㄤˊ
忑 ㄊㄜˋ
忐 ㄊㄢˇ

188

忝 ㄊㄧㄢ	忽 ㄏㄨ	忸 ㄋㄧㄡˇ	念 ㄋㄧㄢˋ	忱 ㄔㄣˊ	忮 ㄓˋ	忖 ㄘㄨㄣˇ	快 ㄎㄨㄞˋ	忤 ㄨˋ	忡 ㄔㄨㄥ	忠 ㄓㄨㄥ	忝 ㄊㄧㄢˇ
念	念	快	快	忝	忝						
忸	忸	忱	忱	忠	忠						
忽	忽	忮	忮	忡	忡						
忩	忩	忱	忱	忤	忤						

怕 ㄆㄚˋ	怖 ㄅㄨˋ	快 ㄧㄤ	怒 ㄋㄨˋ	怍 ㄗㄨㄛˋ	怀 ㄏㄨㄞˊ	抗 ㄎㄤˋ	忻 ㄒㄧㄣ	忿 ㄈㄣˋ	忨 ㄨㄢˊ	忪 ㄓㄨㄥ	忝 ㄧㄣˋ
怒	怒	忻	忻	忿	忿						
快	快	忨	忨	忪	忪						
怖	怖	怀	怀	忨	忨						
怕	怕	怍	怍	忿	忿						

恢 ㄋㄠ	怨 ㄩㄢ	性 ㄒㄧㄥ	怦 ㄆㄥ	急 ㄐㄧ	怡 ㄧ	怠 ㄌㄞ	思 ㄙ	怛 ㄉㄚ	怙 ㄏㄨ	怗 ㄊㄧㄝ	恢 ㄋㄠ

怦	怦	思	思	恢	恢
性	性	怠	怠	怗	怗
怨	怨	怡	怡	怙	怙
怩	怩	急	急	怛	怛

恂 ㄒㄩㄣ	悅 ㄩㄝ	怱 ㄘㄨㄥ	怹 ㄊㄢ	怎 ㄗㄣ ㄗㄜ	怔 ㄓㄥ	怦 ㄆㄧ ㄇㄢ	怜 ㄌㄧㄥ ㄌㄧㄢ	恍 ㄏㄨ	怯 ㄑㄧㄝ	怫 ㄈㄟ ㄈㄨ	怪 ㄍㄨㄞ

怹	怹	怜	怜	怪	怪
怱	怱	怔	怔	怫	怫
悅	悅	怔	怔	怯	怯
恂	恂	怎	怎	怵	怵

190

恣 ㄗˋ ㄘˋ ㄗˇ　恢 ㄏㄨㄟ　恝 ㄐㄧㄚˊ　恚 ㄏㄨㄟˋ　羔 ㄧㄤ　恕 ㄕㄨˋ　恔 ㄐㄧㄠ ㄒㄧㄠ　恐 ㄎㄨㄥˇ　恓 ㄒㄧ　恌 ㄊㄧㄠ　恆 ㄏㄥˊ　恃 ㄕˋ

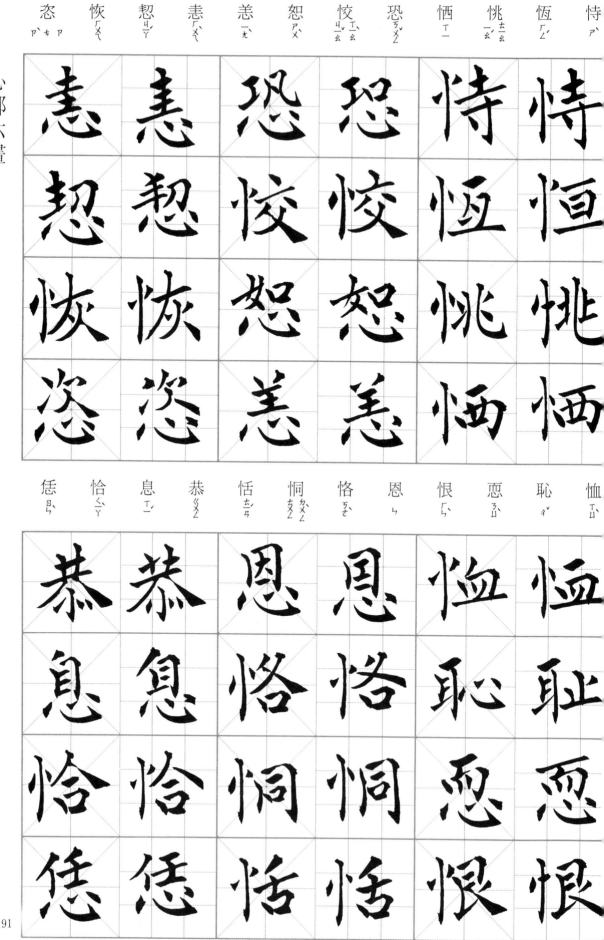

恁 ㄋㄧㄣ　恰 ㄑㄧㄚˋ　息 ㄒㄧ　恭 ㄍㄨㄥ　恬 ㄊㄧㄢˊ　恫 ㄉㄨㄥˋ　恪 ㄎㄜˋ　恩 ㄣ　恨 ㄏㄣˋ　恧 ㄋㄩˋ　恥 ㄔˇ　恤 ㄒㄩˋ

惟 ㄨㄟ　恍 ㄏㄨㄤ　恂 ㄒㄩㄣ　恊 ㄒㄧㄝ　怔 ㄓㄥ　悁 ㄐㄩㄢ　恦　悢 ㄌㄧㄤ　悄 ㄑㄧㄠ　悅 ㄩㄝ　悉 ㄒㄧ

悌 ㄊㄧ　悍 ㄏㄢ　悒 ㄧ　悔 ㄏㄨㄟ　悖 ㄅㄟ　悚 ㄙㄨㄥ　悛 ㄑㄩㄢ　悝 ㄎㄨㄟ　悟 ㄨ　悠 ㄧㄡ　患 ㄏㄨㄢ　悕 ㄒㄧ

怒 ㄋㄨ	悼 ㄉㄠ	悻 ㄒㄧㄥ	悸 ㄐㄧ	悶 ㄇㄣ	悵 ㄔㄤ	悴 ㄘㄨㄟ	悲 ㄅㄟ	惆 ㄔㄡ	惹 ㄖㄜ	惠 ㄏㄨㄟ	您 ㄋㄧㄣ

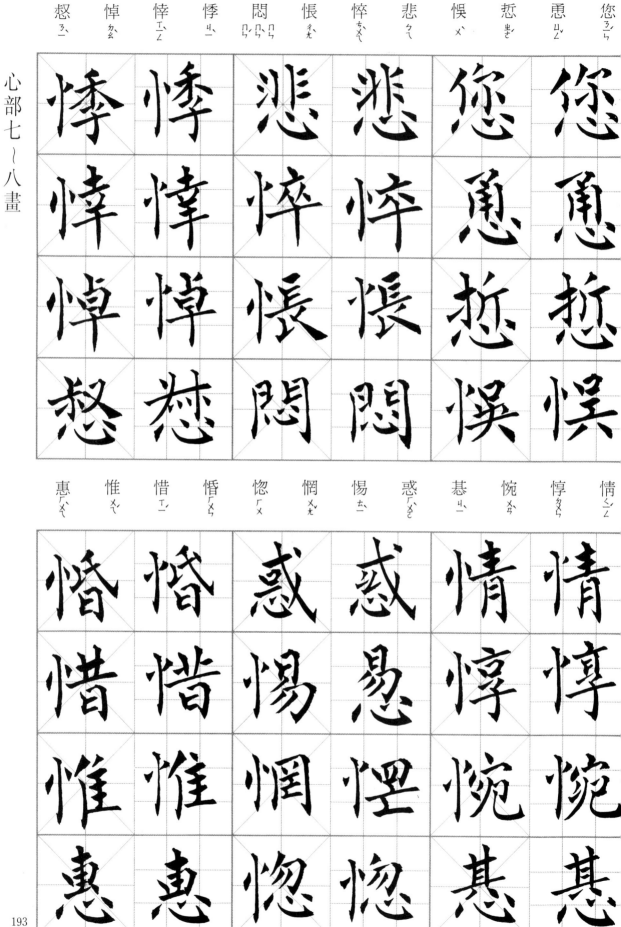

惠 ㄏㄨㄟ	惟 ㄨㄟ	惜 ㄒㄧ	惛 ㄏㄨㄣ	惚 ㄏㄨ	惘 ㄨㄤ	惕 ㄊㄧ	惑 ㄏㄨㄛ	惎 ㄐㄧ	惋 ㄨㄢ	惇 ㄉㄨㄣ	情 ㄑㄧㄥ

惡 ㄜˋ ㄨˋ ㄜ ｜ 悽 ㄑ一 ｜ 悱 ㄈㄟˇ ｜ 悾 ㄎㄨㄥ ｜ 惓 ㄑㄩㄢˊ ｜ 惙 ㄔㄨㄛˋ ｜ 惆 ㄔㄡ ｜ 悰 ㄔㄨㄥ ｜ 惊 ㄐㄧㄥ ｜ 惏 ㄌㄢˊ

悪 惛 悾 悾 惡
惛 惊 惓 惓 惦 惦
惊 惊 惔 惔 悱 悱
惏 惏 惙 惙 悽 悽

怊 ㄔㄠ ㄊㄠ ｜ 惧 ㄐㄩ ｜ 惡 ㄔㄥˊ ｜ 惪 ㄉㄜˊ ｜ 惰 ㄉㄨㄛˋ ｜ 惲 ㄩㄣ ｜ 惱 ㄋㄠˇ ｜ 惰 ㄉㄨㄛ ｜ 想 ㄒㄧㄤˇ ｜ 惴 ㄓㄨㄟˋ ｜ 惶 ㄏㄨㄤˊ ｜ 惇 ㄉㄨㄣ ｜ 惹 ㄖㄜˇ

怊 惧 惱 惰 惴 惴
惶 惧 惶 惶 惱 惰
惇 惇 惶 惶 惡 惡
惹 惹 想 想 惪 惪

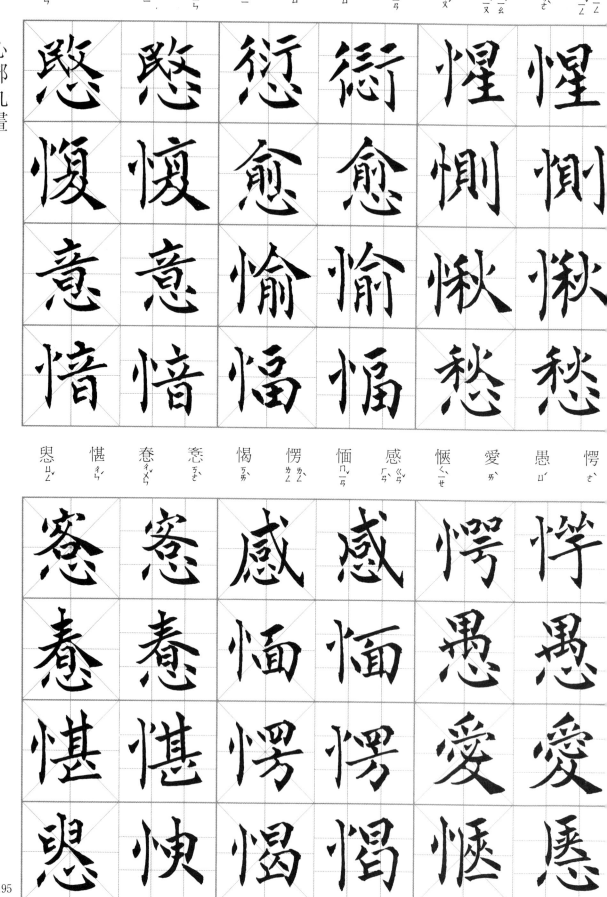

195

慈 ㄘ
愍 ㄇㄧㄣ
惱 ㄊㄠ
慄 ㄌㄧ
漹 ㄩㄥ
愿 ㄩㄢ
愶 ㄒㄧㄝ
慎 ㄕㄣ
愴 ㄔㄨㄤ
愴 ㄔㄨㄤ
愫 ㄙㄨ
慍 ㄩㄣ

慄	慄	慎	慎	慍	慍
惱	惱	愶	愶	愫	愫
憨	愍	愿	愿	愴	愴
慈	慈	漹	漹	愷	愷

慚 ㄘㄢ
慘 ㄘㄢ
慕 ㄇㄨ
慤 ㄑㄩㄝ
愳 ㄐㄩ
博 ㄅㄛ
愧 ㄎㄨㄟ
愿 ㄏㄨㄣ
愬 ㄙㄨ
慌 ㄏㄨㄤ
態 ㄊㄞ
慊 ㄑㄧㄢ ㄑㄧㄝ

慤	慤	愿	愿	慊	憮
慕	慕	愧	愧	態	態
慘	憐	博	博	慌	慊
慚	慙	愳	愳	愬	愬

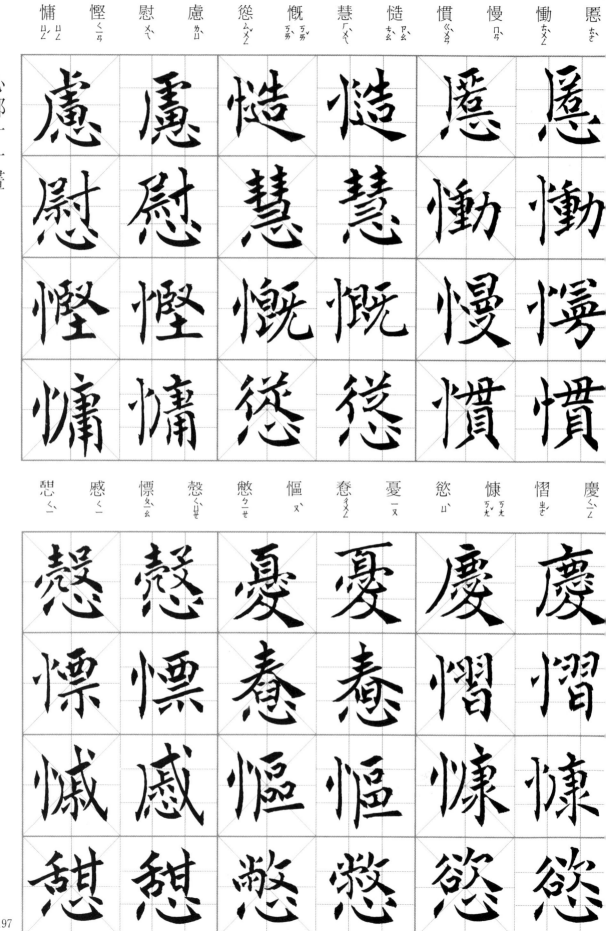

愿 ㄜˋ　慟 ㄉㄨㄥˋ　慢 ㄇㄢˋ　慣 ㄍㄨㄢˋ　慥 ㄗㄠˋ　慧 ㄏㄨㄟˋ　慨 ㄎㄞˇ　慫 ㄙㄨㄥˇ　慮 ㄌㄩˋ　慰 ㄨㄟˋ　慳 ㄑㄧㄢ　慵 ㄩㄥ

慶 ㄑㄧㄥˋ　憎 ㄗㄥ　慷 ㄎㄤ　慾 ㄩˋ　憂 ㄧㄡ　惷 ㄔㄨㄣ　慪 ㄡˋ　憋 ㄅㄧㄝ　慼 ㄑㄩㄝˋ　慓 ㄆㄧㄠˋ　感 ㄍㄢˇ　憇 ㄑㄧˋ

憲 ㄒㄧㄢ	憮 ㄨˇ	憬 ㄐㄧㄥˇ	憫 ㄇㄧㄣˇ	憩 ㄑㄧ	憨 ㄏㄢ	憨 ㄎㄨㄟˋ	憚 ㄉㄢ	憔 ㄑㄧㄠˊ	憑 ㄆㄧㄥˊ	憐 ㄌㄧㄢˊ	憎 ㄗㄥ

憫	憮	憚	憚	憎	憎
憬	憬	憨	憨	憐	憐
憮	憮	憨	憨	憑	憑
憲	憲	憩	憩	憔	憔

憾 ㄏㄢˋ	憶 ㄧˋ	懀 ㄒㄧㄣ	懃 ㄌㄧㄣ	懆 ㄘㄠˇ	憍 ㄐㄧㄠ	憭 ㄌㄧㄠ ㄌㄧㄠˇ	憧 ㄔㄨㄥ	熹 ㄒㄧ	憨 ㄌㄣ	憒 ㄎㄨㄟ	懂 ㄉㄥ

懃	懃	憧	憧	懂	懂
懀	懀	憭	憭	憒	憒
憶	憶	憍	憍	憨	憨
憾	憾	憭	憭	熹	熹

198

勰 ㄒㄧㄝˊ　懆 ㄘㄠˇ　懈 ㄒㄧㄝˋ　懇 ㄎㄣˇ　應 ㄧㄥ　懊 ㄠˋ　懋 ㄇㄠˋ　懌 ㄧˋ　懍 ㄌㄧㄣˇ　憸 ㄒㄧㄢ　憺 ㄉㄢˋ　懔 ㄌㄧㄣˇ

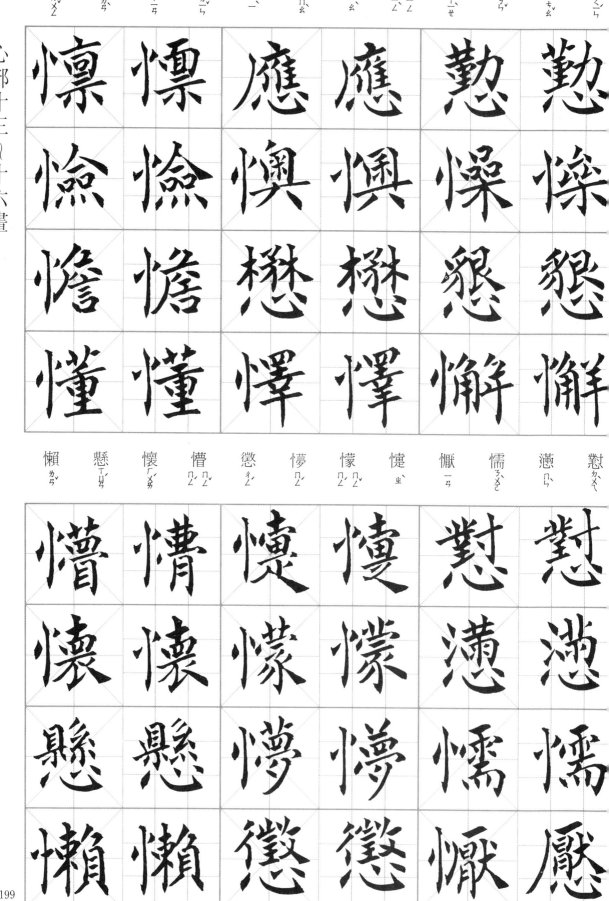

懟 ㄉㄨㄟˋ　瀡 ㄋㄢˋ　懦 ㄋㄨㄛˋ　懨 ㄧㄢ　憃 ㄓ　懞 ㄇㄥˊ　懲 ㄔㄥˊ　懵 ㄇㄥˇ　懷 ㄏㄨㄞˊ　懸 ㄒㄩㄢˊ　懶 ㄌㄢˇ

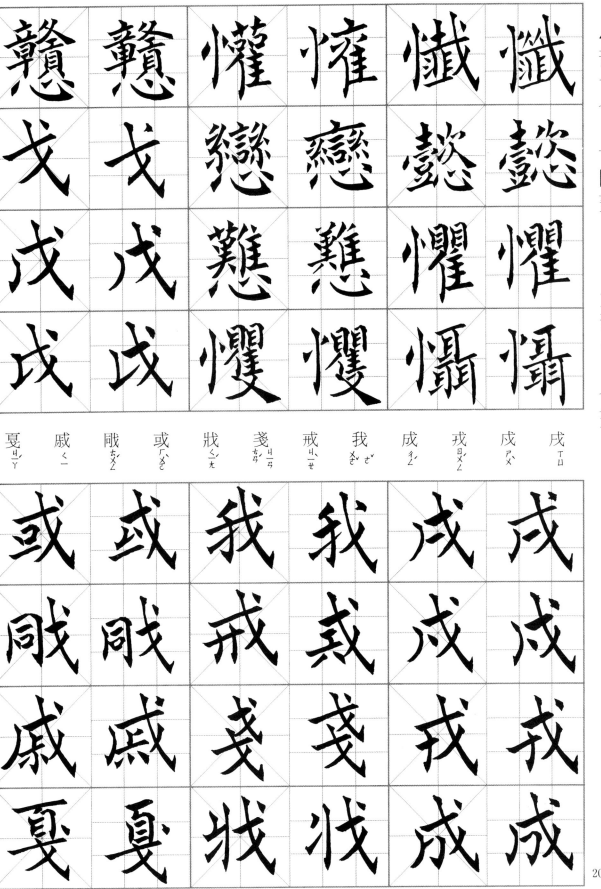

戈部八～十八畫　户部〇～五畫

戲 ㄒㄧˋ　戰 ㄓㄢˋ　戮 ㄌㄨˋ　戳 ㄔㄨㄛ　戤 ㄍㄞˋ　截 ㄐㄧㄝˊ　戧 ㄑㄧㄤ　戥 ㄉㄥˇ　戡 ㄎㄢ　戢 ㄐㄧ　戡 ㄎㄢ　戟 ㄐㄧˇ

扃 ㄐㄩㄥ　扁 ㄅㄧㄢˇ　所 ㄙㄨㄛˇ　房 ㄈㄤˊ　戾 ㄏㄨ　戽 ㄌㄧˋ　戹 ㄜˋ　戹 ㄜ　戶 ㄏㄨˋ　戳 ㄑㄩ　戳 ㄔㄨㄛ　戴 ㄉㄞˋ

扇 ㄕㄢ　展 ㄓㄢˇ　屧 ㄒㄧㄝˋ　扉 ㄈㄟ　屨 ㄐㄩˋ　手 ㄕㄡˇ　才 ㄘㄞˊ　扑 ㄆㄨ　扒 ㄅㄚ　打 ㄉㄚˇ

扇	扇	扇	扇	扎	扎
屨	屨	屧	屧	扑	扑
屨	屧	手	手	扒	扒
扈	扈	才	才	打	打

扶 ㄈㄨˊ　扳 ㄅㄢ　扱 ㄔㄚˋ／ㄒㄧ　扭 ㄋㄧㄡˇ　扦 ㄑㄧㄢ　扠 ㄔㄚ　抖 ㄉㄡˇ　托 ㄊㄨㄛ　扣 ㄎㄡˋ　扞 ㄏㄢˋ　扛 ㄍㄤ／ㄎㄤ　扔 ㄖㄥ／ㄖㄥ

扭	扭	托	托	扔	扔
扱	扱	扠	扠	扛	扛
扱	扳	扦	扦	扞	扞
扶	扶	抖	抖	扣	扣

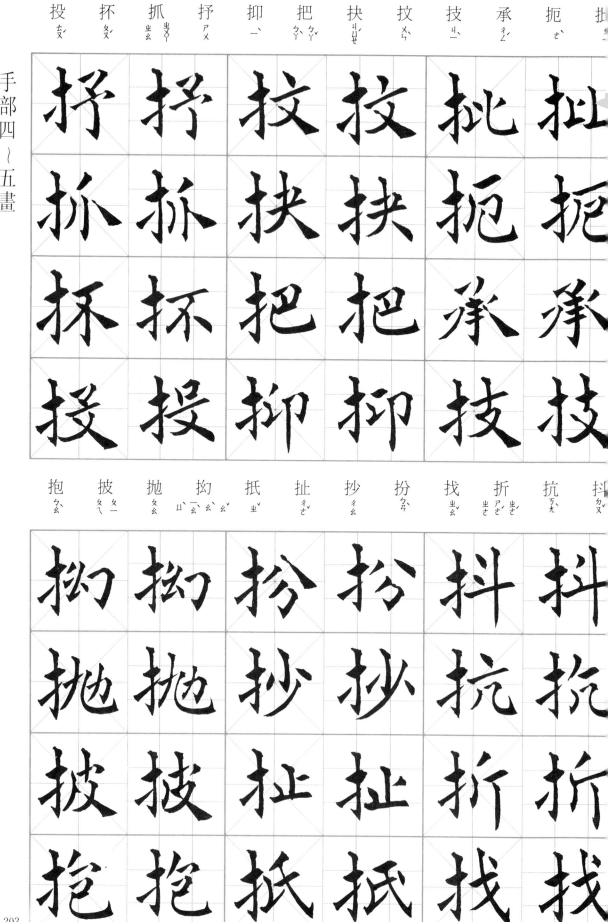

拊 拉 拈 拇 挂 拂 抽 押 抹 抵 抶 拎

拇	拇	押	押	拎	拎
拈	拈	抽	抽	抶	抶
拉	拉	拂	拂	抵	抵
拊	拊	挂	挂	抹	抹

拚 拙 拘 拗 拖 拔 拓 拒 拐 拍 拌 抛

拗	拗	拒	拒	抛	抛
拘	拘	拓	拓	拌	拌
拙	拙	拔	拔	拍	拍
拚	拚	拖	拖	拐	拐

担 ㄉㄢ	抬 ㄊㄞ	拟 ㄋㄧ	拑 ㄑㄧㄢ	挓 ㄓ	怍 ㄗㄨㄛ	抿 ㄇㄧㄣ	押 ㄧㄚ	拆 ㄔㄞ	抨 ㄆㄥ	拜 ㄅㄞ	招 ㄓㄠ
拑	拑	抻	抻	招	招						
拟	拟	抿	抿	拜	拜						
抬	抬	怍	怍	抨	抨						
担	担	挓	挓	拆	拆						

挈 ㄑㄧㄝ	指 ㄓ	挂 ㄍㄨㄚ	持 ㄔ	拾 ㄕㄜ ㄕ	拳 ㄑㄩㄢ	拱 ㄍㄨㄥ	拯 ㄓㄥ	拮 ㄐㄧㄝ	拭 ㄕ	括 ㄎㄨㄛ	拏 ㄋㄚ
持	持	拯	拯	拏	拏						
挂	挂	拱	拱	括	括						
指	指	拳	拳	拭	拭						
挈	挈	拾	拾	拮	拮						

挨 ㄞˊ	挍 ㄐㄧㄠˋ	挌 ㄍㄜˊ	挈 ㄑㄧㄝˋ	拿 ㄋㄚˊ	挖 ㄨㄚ	拴 ㄕㄨㄢ	捜 ㄙㄡ	拷 ㄎㄠˇ	捎 ㄕㄠ ㄕㄠˋ	挑 ㄊㄧㄠ ㄊㄧㄠˋ	按 ㄢˋ

挈 挈 捜 捜 按 按

挌 挌 拴 拴 挑 挑

挍 挍 挖 挖 捎 捎

挨 挨 拿 拿 拷 拷

捐 ㄐㄩㄢ	捏 ㄋㄧㄝ	捌 ㄅㄚ	捋 ㄌㄨㄛ ㄌㄩˇ	捉 ㄓㄨㄛ	捆 ㄎㄨㄣˇ	挾 ㄒㄧㄚˊ ㄐㄧㄚˊ	挼 ㄖㄨㄛˊ ㄖㄨㄟ	挺 ㄊㄧㄥˇ	挹 ㄧˋ	振 ㄓㄣ ㄓㄣˋ	挫 ㄘㄨㄛˋ

捋 捋 捉 捉 挫 挫

捌 捌 挾 挾 振 振

捏 捏 捆 捆 挹 挹

捐 捐 捉 捉 挺 挺

捂 ㄨˇ	挪 ㄋㄜˋ	捄 ㄐㄧㄡˋ	挱 ㄙㄨㄛ	挲 ㄙㄚ	捅 ㄊㄨㄥˇ	挪 ㄋㄨㄛˊ	捎 ㄕㄠ	捃 ㄐㄩㄣ	挽 ㄨㄢˇ	搗 ㄐㄩ	捕 ㄅㄨˇ
挶	挶	捎	捎	捕	捕						
捄	捄	挪	挪	揭	揭						
挪	挪	捅	捅	挽	挽						
捂	捂	挱	挲	捃	捃						

捘 ㄗㄨㄣ	捷 ㄐㄧㄝˊ	捲 ㄐㄩㄢˇ	捭 ㄅㄞˇ	捫 ㄇㄣˊ	捩 ㄌㄧㄝ	捨 ㄕㄜˇ	捧 ㄆㄥˇ	挤 ㄐㄧˇ	挂 ㄐㄩˋ	捂 ㄨˇ	捍 ㄏㄢˋ
捭	捭	捧	捧	捍	捍						
捲	捲	捨	捨	搗	搗						
捷	捷	捩	捩	挂	挂						
捘	捘	捫	捫	挤	挤						

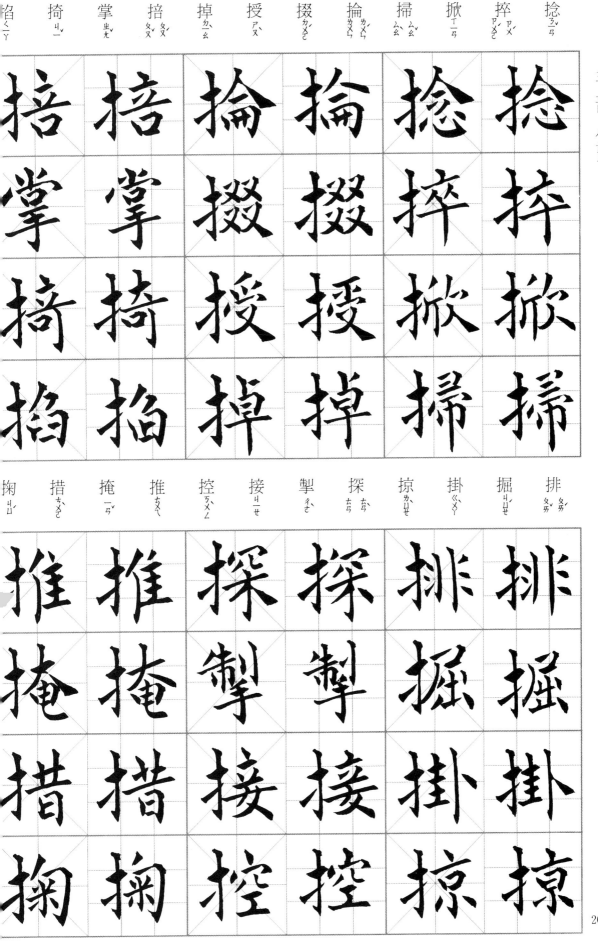

捻 ㄋㄧㄢˇ　捽 ㄗㄨㄛˊ　掀 ㄒㄧㄢ　掃 ㄙㄠˇ　掄 ㄌㄨㄣˊ　掇 ㄉㄨㄛ　授 ㄕㄡˋ　掉 ㄉㄧㄠˋ　掊 ㄆㄡˊ　掌 ㄓㄤˇ　掎 ㄐㄧˇ　掐 ㄑㄧㄚ

排 ㄆㄞˊ　掘 ㄐㄩㄝˊ　掛 ㄍㄨㄚˋ　掠 ㄌㄩㄝˋ　探 ㄊㄢ　掣 ㄔㄜˋ　接 ㄐㄧㄝ　控 ㄎㄨㄥˋ　推 ㄊㄨㄟ　掩 ㄧㄢˇ　措 ㄘㄨㄛˋ　掬 ㄐㄩ

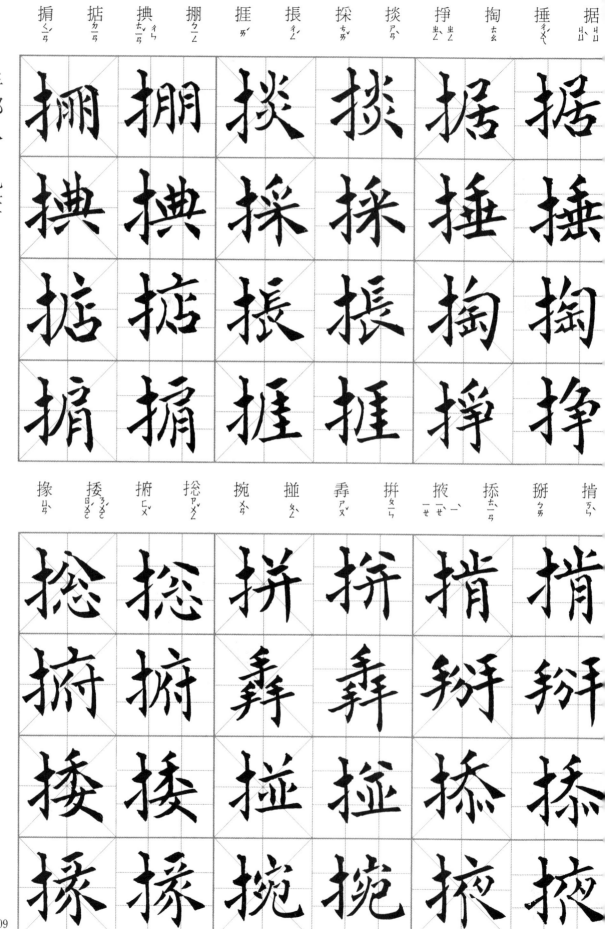

揀ㄐㄧㄢ　揶ㄧㄝ　揄ㄩ　揆ㄎㄨㄟ　揉ㄖㄡ　描ㄇㄠ　插ㄔㄚ　揖ㄧ　揚ㄧㄤ　換ㄏㄨㄢ　握ㄧㄚ

揀　揀　揉　揉　揖　揖
揶　揶　描　描　揚　揚
揄　揄　提　提　換　換
揆　揆　插　插　握　握

揸ㄓㄚ　捯ㄌㄚ　揪ㄐㄧㄡ　揲ㄕㄜ　揕ㄓㄣ　揎ㄒㄩㄢ　援ㄩㄢ　揮ㄏㄨㄟ　揩ㄎㄞ　揭ㄑㄧㄝ　揣ㄔㄨㄞ　握ㄨㄛ

揲　揲　揮　揮　握　握
揪　揪　援　援　揣　揣
捯　捯　揕　揕　揭　揭
揸　揸　揎　揎　揩　揩

210

揍 ㄗㄡ｜揌 ㄏㄨㄟ｜摳 ㄎㄡ｜搯 ㄊㄠ｜揃 ㄐㄧㄢ ㄐㄩㄢ｜揔 ㄗㄨㄥ ㄘㄨㄥ｜捏 ㄋㄧㄝ｜揙 ㄧㄢ｜搭 ㄊㄚ｜構 ㄍㄡ｜損 ㄙㄨㄣ｜搏 ㄅㄛ

揍	揌	揃	揃	揔	揔
揔	揔	揔	揔	構	構
揃	揃	捏	捏	損	損
搭	搭	揙	揙	搏	搏

搔 ㄙㄠ｜搖 ㄧㄠ｜搜 ㄙㄡ｜揝 ㄐㄧㄢ｜搦 ㄋㄨㄛ｜搨 ㄊㄚ｜搭 ㄉㄚ｜搴 ㄑㄧㄢ｜搶 ㄑㄧㄤ ㄑㄧㄤ｜搵 ㄨㄣ｜摧 ㄘㄨㄟ｜搊 ㄔㄡ

摍	搵	搦	搦	搔	搖
搶	搶	搨	搨	搖	搖
摧	摧	搭	搭	搜	搜
搊	揝	搴	搴	揝	摣

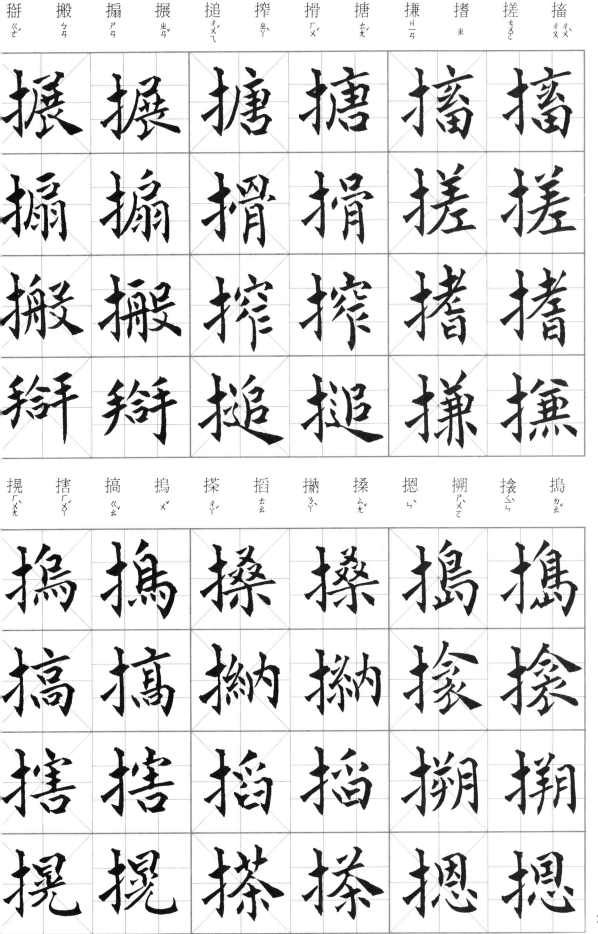

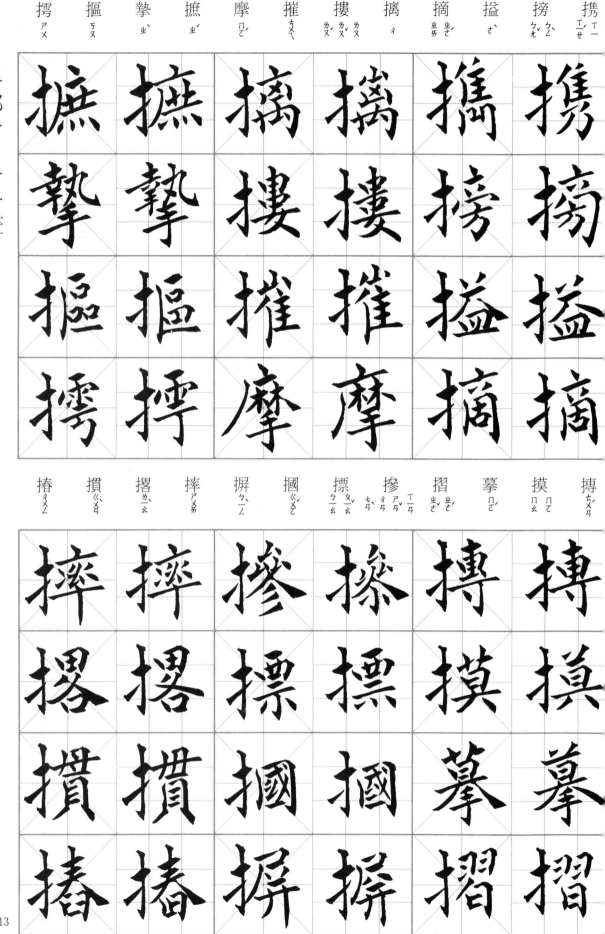

手部十～十一畫

撢ㄊㄨㄛˋ 播ㄅㄛ 撞ㄓㄨㄤ 撟ㄐㄧㄠˇ 撚ㄋㄧㄢˇ 撙ㄗㄨㄣˇ 撕ㄙ 撓ㄋㄠˊ 撇ㄆㄧㄝ 撐ㄔㄥ 攄ㄕㄨ 攣ㄌㄩㄢˊ

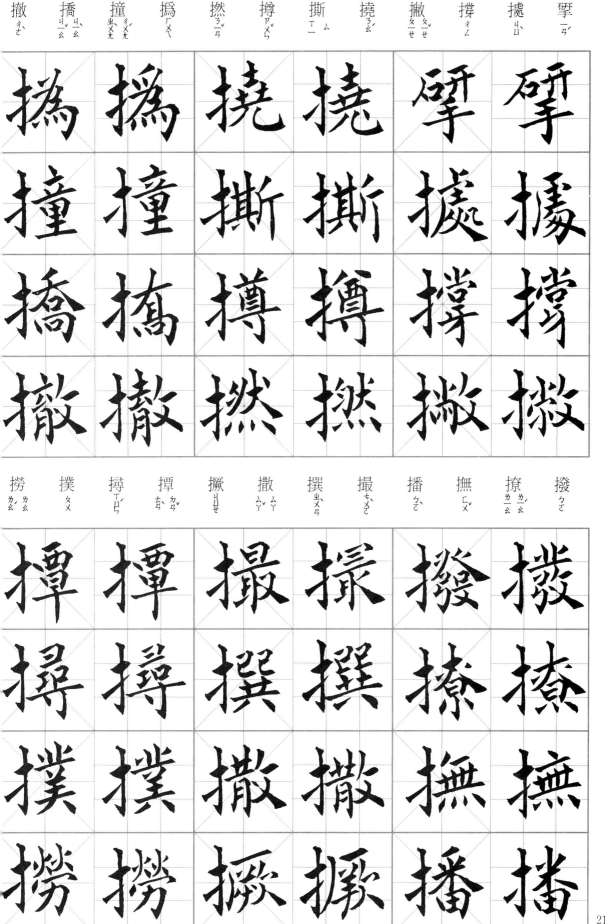

撈ㄌㄠ 撲ㄆㄨ 撏ㄒㄧㄢˊ 撢ㄊㄢˇ 撅ㄐㄩㄝ 撒ㄙㄚ 撰ㄓㄨㄢˋ 撮ㄘㄨㄛ 播ㄅㄛ 撫ㄈㄨˇ 撩ㄌㄧㄠ 撥ㄅㄛ

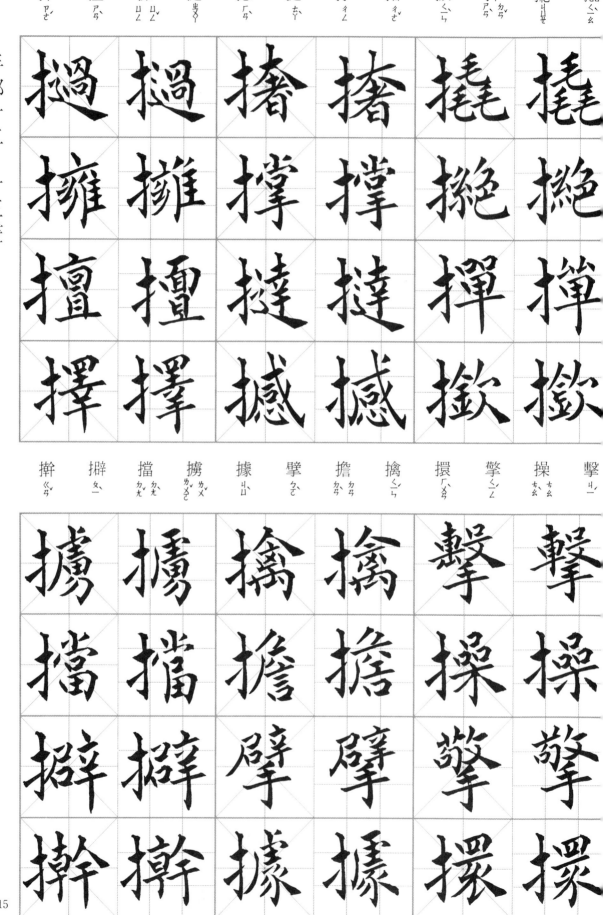

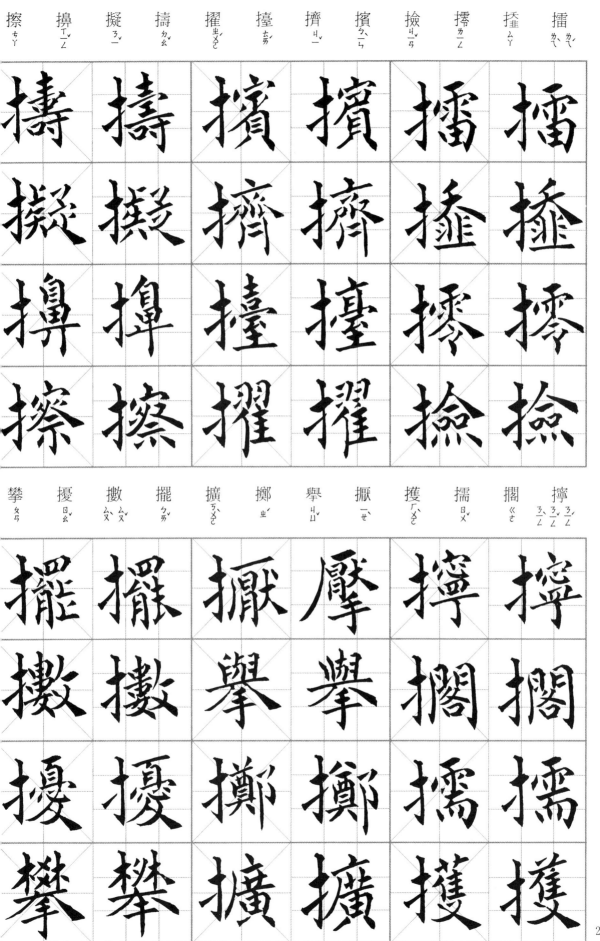



手部十五～廿二畫　支部

217

敏	故	故	政	放	攻	改	攸	攷	收	攴	敲
ㄇㄧㄣ	ㄍㄨ	ㄍㄨ	ㄓㄥ	ㄈㄤ	ㄍㄨㄥ	ㄍㄞ	ㄧㄡ	ㄎㄠ	ㄕㄡ	ㄆㄨ	ㄑㄧ

敞	敝	敗	敖	敕	敔	救	敏	敎	敘	敉	效
ㄔㄤ	ㄅㄧ	ㄅㄞ	ㄠ	ㄔ	ㄩ	ㄐㄧㄡ	ㄇㄧㄣ	ㄐㄧㄠ	ㄒㄩ	ㄇㄧ	ㄒㄧㄠ

攴部（上段）

頂端字目（由右至左）：

敢	散	敦	毅	救	敬	敲	敵	敷	數	歐	夐
ㄍㄢˇ	ㄙㄢˋ ㄙㄢˇ	ㄉㄨㄟ ㄉㄨㄣ	ㄍㄨㄛˊ	彳	ㄐㄧㄥˋ	ㄑㄧㄠ	ㄉㄧˊ	ㄈㄨ	ㄕㄨˇ ㄕㄨˋ ㄕㄨㄛˋ	ㄡ ㄩ	ㄒㄩㄥ

字帖（每字以兩種字體書寫，由右至左、由上而下）：

- 敢　散　敦　毅
- 救　敬　敲　敵
- 敷　數　歐　夐

文部



整	斁	斂	斃	斅	文	斈	斌	斐	斑	斒	斕
ㄓㄥˇ	ㄉㄨˋ ㄧˋ	ㄌㄧㄢˇ	ㄅㄧˋ	ㄒㄧㄠˋ	ㄨㄣˊ	ㄗ ㄒㄧㄠˋ	ㄅㄧㄣ	ㄈㄟˇ	ㄅㄢ	ㄅㄢ	ㄌㄢˊ



- 整　斁　斂　斃
- 斅　文　斈　斌
- 斐　斑　斒　斕

斗部 ○～十畫

斡 ㄨㄛˋ	斠 ㄐㄧㄠˋ 𣀎	斠 ㄐㄧㄠˋ	戽 ㄏㄨˋ	斝 ㄐㄧㄚˇ	斟 ㄓㄣ	斜 ㄒㄧㄚˊ ㄒㄧㄝˊ	斛 ㄏㄨˊ	料 ㄌㄧㄠˋ	斗 ㄉㄡˇ

斤部 ○～廿一畫

斥 ㄔ	斤 ㄐㄧㄣ



斗　斗　料　料　斛　斛　斜　斜
戽　戽　斝　斝　斟　斟　斠　斠
斡　斡　斠　斠　斤　斤　斥　斥

斸 ㄓㄨˊ	斷 ㄉㄨㄢˋ	斵 ㄓㄨㄛˊ	斳 ㄑㄧㄣˊ	斶 ㄔㄨˋ	斲 ㄓㄨㄛˊ	新 ㄒㄧㄣ	斮 ㄓㄨㄛˊ	斯 ㄙ	斬 ㄓㄢˇ	斫 ㄓㄨㄛˊ	斧 ㄈㄨˇ

大字（右至左、上至下）：

斧　斧　斫　斫　斬　斬
所　所　新　新　斬　斬
斷　斷　斷　斷　斬　斬
斸　斸　斶　斶　斯　斯

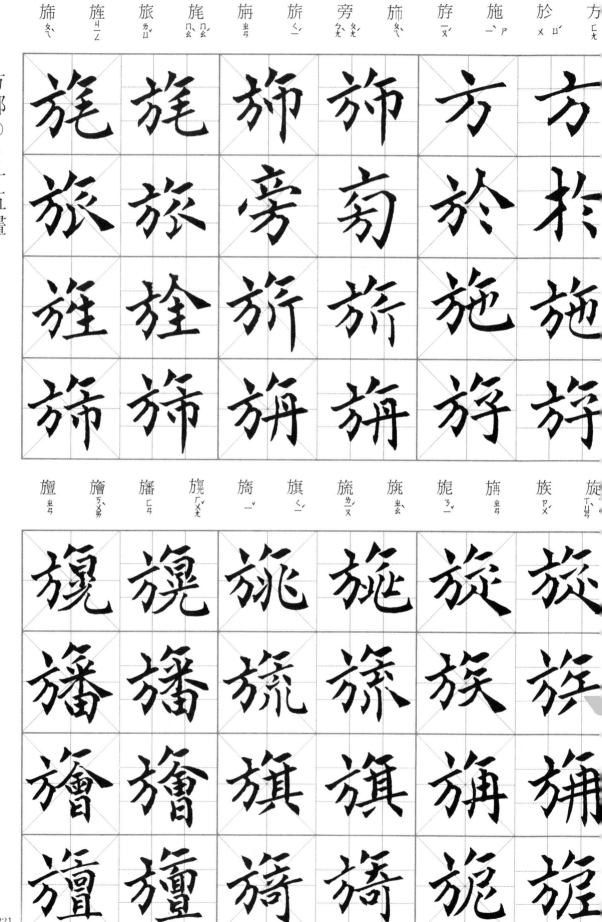

方部〇～十五畫

旭 ㄒㄩ	旬 ㄒㄩㄣ	早 ㄗㄠ	旨 ㄓ	旦 ㄉㄢ	日 ㄖ	既 ㄐㄧ	旡 ㄐㄧ	无 ㄨ	旗 ㄑㄧ	旚 ㄌㄩ
旮	旯	旰 ㄍㄢ	旱 ㄏㄢ	旴 ㄒㄩ	旺 ㄨㄤ	昂 ㄤ	昃	昇 ㄕㄥ	昆 ㄎㄨㄣ	昉

昊 ㄏㄠˋ	昌 ㄔㄤ	明 ㄇㄧㄥˊ	昏 ㄏㄨㄣ	易 ㄧˋ	昔 ㄒㄧˊ	昕 ㄒㄧㄣ	昀 ㄩㄣˊ	星 ㄒㄧㄥ	映 ㄧㄥˋ	春 ㄔㄨㄣ	昧 ㄇㄟˋ

昊 昊
昌 昌
明 明
昏 昏

易 易
昔 昔
昕 昕
昀 昀

星 星
映 映
春 春
昧 昧

昨 ㄗㄨㄛˊ	昭 ㄓㄠ	是 ㄕˋ	昰 ㄒㄧㄚˋ	昂 ㄤˊ	昶 ㄔㄤˇ	昫 ㄒㄩ	映 ㄉㄧㄝˊ	昝 ㄗㄢˇ	昱 ㄩˋ	昵 ㄋㄧˋ	暃 ㄆㄨㄥˊ

暃 暃
昱 昱
昵 昵
暈 暈

昝 昝
昱 昱
昵 昵
暈 暈

昂 昂
昶 昶
昫 昫
映 映

昂 昂
昶 昶
昫 昫
映 映

昨 昨
昭 昭
是 是
昰 昰

昨 昨
昭 昭
是 是
昰 昰

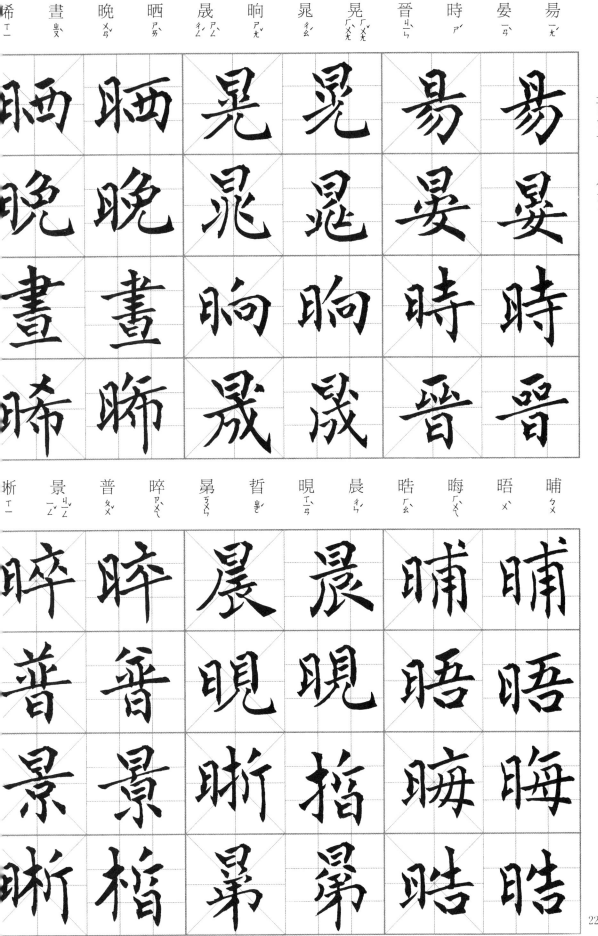

易 一ㄤˋ 　晏 一ㄢˋ 　時 ㄕˊ 　晉 ㄐㄧㄣˋ 　晃 ㄏㄨㄤˇ ㄏㄨㄤˋ 　晁 ㄔㄠˊ 　晌 ㄕㄤˇ 　晟 ㄕㄥˋ 　晒 ㄕㄞˋ 　晚 ㄨㄢˇ 　晝 ㄓㄡˋ 　晞 ㄒㄧ

晡 ㄅㄨ 　晤 ㄨˋ 　晦 ㄏㄨㄟˋ 　晧 ㄏㄠˋ 　晨 ㄔㄣˊ 　晛 ㄒㄧㄢˋ 　晢 ㄓˋ 　晬 ㄗㄨㄟˋ 　普 ㄆㄨˇ 　景 ㄐㄧㄥˇ 　晰 ㄒㄧ

暑 ㄕㄨˇ　暍 ㄏㄜˋ　暉 ㄏㄨㄟ　暈 ㄩㄣ／ㄩㄣˋ　暇 ㄒㄧㄚˊ　暄 ㄒㄩㄢ　晾 ㄌㄧㄤˋ　晻 ㄧㄢˇ／ㄢˇ／ㄧㄢ　智 ㄓˋ　晷 ㄍㄨㄟˇ　晶 ㄐㄧㄥ　晴 ㄑㄧㄥˊ

暈	暈	晻	晻	晴	晴
暉	暉	晾	晾	晶	晶
暍	暍	暄	暄	晷	晷
暑	暑	暇	暇	智	智

暮 ㄇㄨˋ　暬 ㄒㄧㄝˋ　暠 ㄏㄠˇ　暠 ㄏㄠˇ　暢 ㄔㄤˋ　暝 ㄇㄧㄥˊ　暎 ㄧㄥˋ　暌 ㄎㄨㄟˊ　睴 ㄨㄟˋ　暖 ㄋㄨㄢˇ　暘 ㄧㄤˊ　暗 ㄢˋ

暠	暠	暌	暌	暗	暗
暴	暴	暎	暎	暘	暘
暬	暬	暝	暝	暖	暖
暮	暮	暢	暢	睴	睴

225

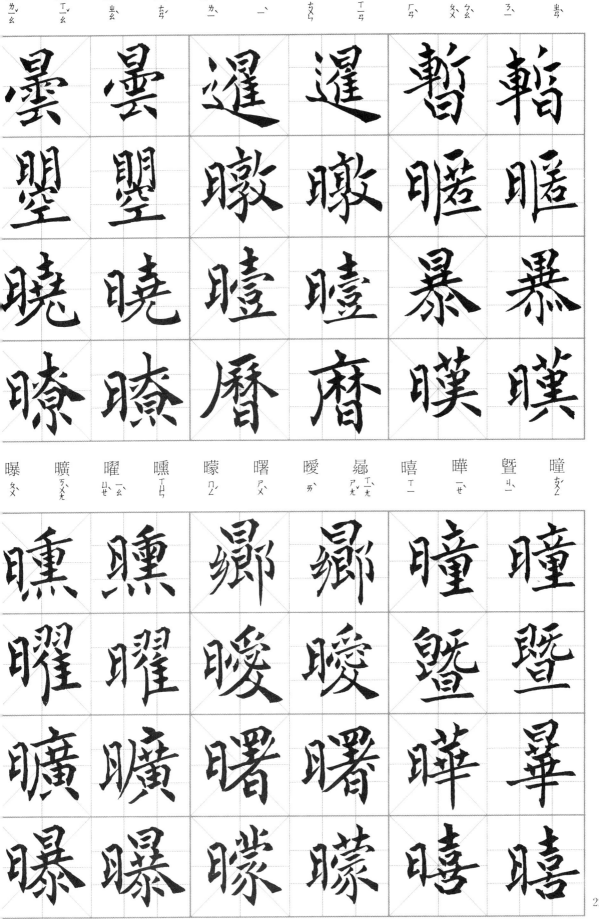

暫 ㄓㄢˋ
暳 ㄖˋ
暴 ㄆㄠˋ
暵 ㄏㄢˋ
暹 ㄒㄧㄢ
暾 ㄊㄨㄣ
曀 ㄧˋ
曆 ㄌㄧˋ
曇 ㄊㄢˊ
曌 ㄓㄠˋ
曉 ㄒㄧㄠˇ
暸 ㄌㄧㄠˊ

曈 ㄊㄨㄥˊ
暨 ㄐㄧˋ
曄 ㄧㄝˋ
曦 ㄒㄧ
曭 ㄕㄤˇ
曙 ㄕㄨˇ
曖 ㄞˋ
曛 ㄒㄩㄣ
曜 ㄧㄠˋ
曠 ㄎㄨㄤˋ
曝 ㄆㄨˋ

日部 十五～十九畫　日部 ○～十二畫　月部 ○～四畫

書 ㄕㄨ
曷 ㄏㄜˊ
更 ㄍㄥ ㄍㄥˋ
曳 一ˋ
曲 ㄑㄩ
曰 ㄩㄝ
曬 ㄕㄞˋ
曩 ㄋㄤˇ
曨 ㄌㄨㄥˊ
曦 ㄒㄧ
晨 ㄔㄣˊ
疊 ㄉㄧㄝˊ

服 ㄈㄨˊ
朋 ㄆㄥˊ
有 一ㄡˇ
月 ㄩㄝˋ
朅 ㄑㄧㄝˋ
揭 ㄐㄧㄝ
會 ㄎㄨㄞˋ ㄏㄨㄟˋ
最 ㄗㄨㄟˋ
替 ㄊㄧˋ
曾 ㄗㄥ ㄘㄥˊ
曼 ㄇㄢˋ
曹 ㄘㄠˊ

227

望	期	菁	朝	朙	望	朗	朓	胸	朕	朔	胐
ㄨㄤˋ	ㄐㄧ ㄑㄧˊ	ㄐㄧㄥ	ㄓㄠ	ㄇㄧㄥˊ	ㄨㄤˋ	ㄌㄤˇ	ㄊㄧㄠˇ	ㄒㄩㄥ	ㄓㄣˋ	ㄕㄨㄛˋ	ㄈㄟ

朝　朝　朓　朓　朓　胡
暮　暮　朝　朗　朔　翔
期　期　望　望　朕　朕
望　望　朙　明　胸　朕

杇	朴	朱	朮	札	本	末	未	木	朧	朦	朣
ㄨ	ㄆㄛˋ ㄆㄨˊ	ㄓㄨ	ㄓㄨˊ	ㄓㄚˊ	ㄅㄣˇ	ㄇㄛˋ	ㄨㄟˋ	ㄇㄨˋ	ㄌㄨㄥˊ	ㄇㄥˊ	ㄊㄨㄥˊ

朮　朮　未　未　朣　朣
朱　朱　末　末　朦　朦
朴　朴　本　本　朧　朧
杇　杇　札　札　木　木

柏 ㄅㄛˊ	柎 ㄈㄨ	柄 ㄅㄧㄥˋ	枹 ㄈㄨˊㄅㄠ	柷 ㄓㄨˋㄓㄨ	枷 ㄐㄧㄚ	架 ㄐㄧㄚˋ	枴 ㄍㄨㄞˇ	柝 ㄒㄧㄠˊ	枳 ㄓˇ	枲 ㄒㄧˇ	柸 ㄆㄟ
枹	枹	柷	柷	枰	枰						
柎	柎	架	架	枲	枲						
柎	柎	枷	枷	枳	枳						
柏	柏	枴	枴	柝	柝						

查 ㄔㄚˊ	柢 ㄉㄧˇ	柞 ㄗㄨㄛˋ	柝 ㄊㄨㄛˋ	柚 ㄓㄡˋ	柙 ㄒㄧㄚˊ	柘 ㄓㄜˋ	柔 ㄖㄡˊ	染 ㄖㄢˇ	柳 ㄌㄧㄡˇ	柑 ㄍㄢ	某 ㄇㄡˇ
柝	柝	柔	柔	某	某						
柞	柞	柘	柘	柑	柑						
柢	柢	柙	柙	柳	柳						
查	查	柚	柚	染	染						

柩	柷	柵	柜	柒	柵	柴	柱	柰	柯	柬	柩

柩 柩 柱 柱 柩 柩

柷 柷 柴 柴 柬 柬

柷 柷 柵 柵 柯 柯

柵 柵 柒 柒 柰 柰

格	根	核	株	栩	栝	校	栗	栓	柁	栟	柏

株 株 栗 栗 柏 柏

核 核 校 校 栟 栟

根 根 栝 栝 柁 柁

格 格 栩 栩 栓 栓

桓 桑 桐 桎 案 栫 桄 桃 桂 桁 桀 栽

栀 桐 桃 桃 栽 栽
桐 桐 栫 栫 桀 桀
桑 桑 桄 桄 桁 桁
桓 桓 案 案 桂 桂

栻 梳 桉 栱 桌 柏 框 栵 栴 栳 栲 桔

栱 栱 栵 栵 桔 桔
桉 桉 框 框 栲 栲
梳 栝 栴 柚 栳 栲
栻 栻 桌 桌 栴 栴

栭	栞	栖	桴	桶	梁	梃	梅	梆	梓	栀
ㄦ	ㄎㄢ	ㄒㄧ	ㄈㄨ	ㄊㄨㄥ	ㄌㄧㄤ	ㄊㄧㄥ	ㄇㄟ	ㄅㄤ	ㄗ	ㄓ

梗	條	梟	梢	梧	梭	梯	械	梲	梵	梱
ㄍㄥ	ㄊㄧㄠ	ㄒㄧㄠ	ㄕㄠ	ㄨˊ ㄨˋ	ㄙㄨㄛ	ㄊㄧ	ㄐㄧㄝ ㄒㄧㄝ	ㄓㄨㄛ	ㄈㄢ	ㄎㄨㄣ

木部七～八畫

程 ㄔㄥˊ　桿 ㄍㄢˇ　梣 ㄘㄣˊ　梧 ㄨˊ　椹 ㄓㄣ　梨 ㄌㄧˊ　棉 ㄇㄧㄢˊ　棋 ㄑㄧˊ　棍 ㄍㄨㄣˋ　棒 ㄅㄤˋ　根 ㄍㄣ　棗 ㄗㄠˇ

棍	棍	椹	椹	程	程
棒	棒	梨	梨	桿	桿
根	根	棉	棉	梣	梣
棗	棗	棋	棋	梧	梧

棲 ㄒㄧ　森 ㄙㄣ　棬 ㄑㄩㄢ　棫 ㄩˋ　椒 ㄐㄧㄠ　棨 ㄑㄧˇ　棧 ㄓㄢˋ　棣 ㄉㄧˋ　棠 ㄊㄤˊ　棟 ㄉㄨㄥˋ　棚 ㄆㄥˊ　棘 ㄐㄧˊ

棫	棫	棣	棣	棘	棘
棬	棬	棧	棧	棚	棚
森	森	棨	棨	棟	棟
棲	棲	椒	椒	棠	棠

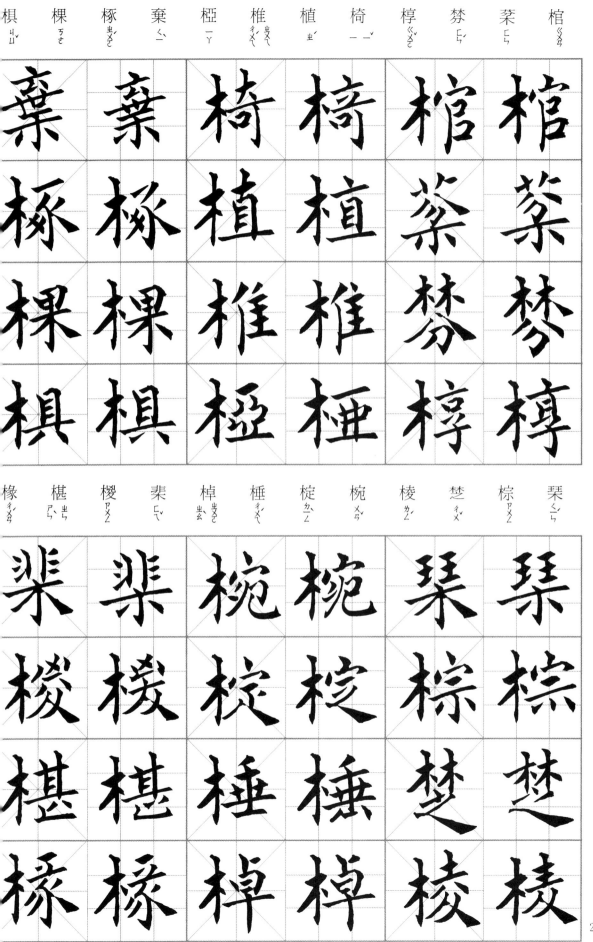

楬 ㄐㄧㄝ | 楫 ㄐㄧ | 楨 ㄓㄣ | 楣 ㄇㄟ | 榆 ㄩ | 楚 ㄔㄨ | 楔 ㄒㄧㄝ | 楓 ㄈㄥ | 楊 ㄧㄤ | 福 ㄅㄧ | 楂 ㄓㄚ | 椿 ㄔㄨㄣ

楣 楣 楓 楓 椿 椿
楨 楨 楔 楔 楂 楂
楫 楫 楚 楚 福 福
楬 楬 榆 榆 楊 楊

棟 ㄌㄨㄢ | 梏 ㄏㄨ | 楙 ㄇㄡ | 械 ㄐㄧㄝ | 椰 ㄧㄝ | 楹 ㄧㄥ | 楸 ㄑㄧㄡ | 楷 ㄐㄧㄝ | 極 ㄐㄧ | 楯 ㄕㄨㄣ | 楮 ㄔㄨ | 業 ㄧㄝ

械 械 楷 楷 業 業
槤 槤 楸 楸 楮 楮
楛 楛 楹 楹 楯 楯
棟 棟 椰 椰 極 極

楞 檀 樺 椸 楢 楠 楳 榕 榔 榛 榜

榭 榮 榷 楊 槃 構 槍 槎 槐 榴 榦 榧

上排（由右至左）：

字	楂	楷	樺	榱	楣	槃	槁	槌	槓	榖	槕
注音	ㄓㄚ	ㄎㄞˇ	ㄏㄨㄚˋ	ㄔㄨㄟ	ㄇㄟˊ	ㄆㄢˊ	ㄍㄠˇ	ㄔㄨㄟˊ	ㄍㄨㄥˋ	ㄍㄨˇ	ㄓㄨㄛˊ

上方字格（楷書範例）：

榨　榕　榨　楉　槙　槙　槌　槌　槓　榖　槕
榛　榵　槁　槁　榱　榱　槙　槙　槓　槓　槕
毂　毂　槃　滕　樺　樺　槌　槌　榖　榖　
榑　榑　楠　楠　楣　楣　榨　榨　

下排（由右至左）：

字	楢	楗	槖	楬	槑	樹	楙	槧	概	槳	槽
注音	ㄧㄡˊ	ㄐㄩㄢ	ㄊㄨㄛˊ	ㄓㄨㄛˊ	ㄇㄧˇ	ㄕㄨˋ	ㄇㄠˋ	ㄑㄧㄢˋ	ㄍㄞˋ	ㄐㄧㄤˇ	ㄘㄠˊ

下方字格（楷書範例）：

槧　槧　樹　樹　榣　榣
槩　槩　槑　槑　楗　楗
槳　槳　槊　槊　槖　槖
槽　槽　槽　槽　楺　楺

樣	模	樟	樞	樛	標	樗	樊	樓	樂	椿	槿
ㄧㄤˋ	ㄇㄛˊ ㄇㄨˊ	ㄓㄤ	ㄕㄨ	ㄐㄧㄡ	ㄅㄧㄠ	ㄔㄨ	ㄈㄢˊ	ㄌㄡˊ	ㄌㄜˋ ㄧㄠˋ ㄩㄝˋ	ㄔㄨㄣ	ㄐㄧㄣ
樞	樞	樊	樊	槿	槿						
樟	樟	樗	標	椿	椿						
模	模	標	標	樂	樂						
樣	樣	樛	樛	樓	樓						

樵	樲	樰	槨	樑	植	槻	槷	槭	槲	樅	橀
ㄑㄧㄠˊ	ㄦˋ	ㄌㄨˊ	ㄍㄨㄛ	ㄌㄧㄤˊ	ㄓˊ	ㄍㄨㄟ	ㄧ	ㄑㄧ	ㄏㄨˊ	ㄘㄨㄥ	ㄧㄡ
槨	槨	槷	槷	槲	槲						
樰	樰	槻	槷	樅	樅						
樲	樲	樑	植	槲	槲						
樵	樵	槨	槨	槭	槭						

字頭（上段，右起）與注音

樸 ㄆㄨˊ	樹 ㄕㄨˋ	樷 ㄘㄨㄥˊ	橄 ㄍㄢˇ	橇 ㄑㄧㄠ	橈 ㄖㄠˊ	橋 ㄑㄧㄠˊ	橐 ㄊㄨㄛˊ	橘 ㄐㄩˊ	橙 ㄔㄥˊ	機 ㄐㄧ	橡 ㄒㄧㄤˋ

上段字帖（每字兩種書體）：

- 橘　橙　機　橡
- 橇　橈　橋　橐
- 樸　樹　樷　橄

字頭（下段，右起）與注音

橢 ㄊㄨㄛˇ	檜 ㄍㄨㄟˋ	橫 ㄏㄥˊ	樺 ㄏㄨㄚˋ	樽 ㄗㄨㄣ	樨 ㄒㄧ	橦 ㄔㄨㄤˊ	檠 ㄑㄧㄥˊ	橛 ㄐㄩㄝˊ	榮 ㄖㄨㄥˊ	橱 ㄔㄨˊ	橆 ㄇㄨˇ

下段字帖（每字兩種書體）：

- 橛　榮　橱　橆
- 樽　樨　橦　檠
- 橢　檜　橫　樺

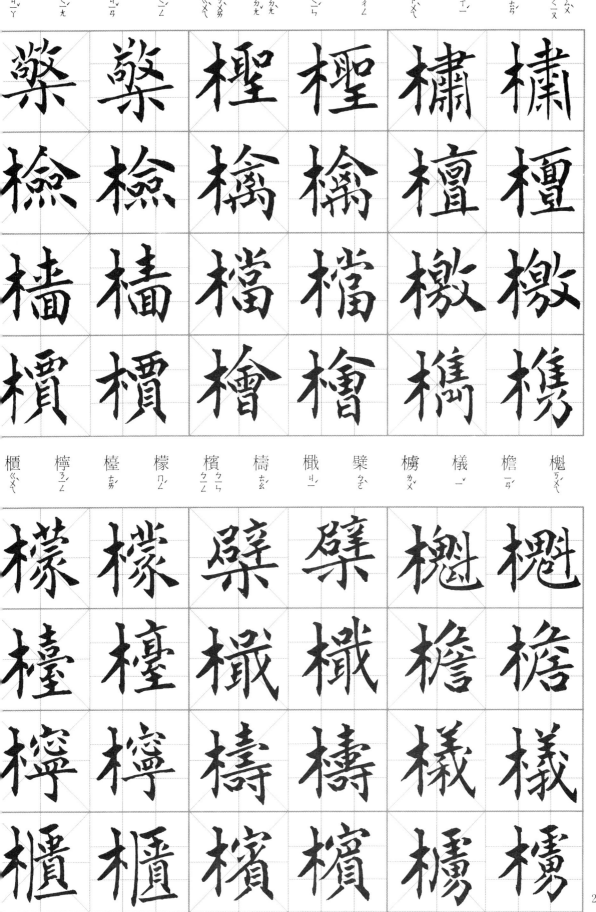

櫺 ㄌㄧ	櫥 ㄔㄨˊ	櫟 ㄌㄧˋ	櫞 ㄩㄢ	櫝 ㄉㄨˊ	櫜 ㄍㄠ	檻 ㄐㄧㄢˋ	櫛 ㄐㄧㄝˊ	櫚 ㄌㄩˊ	櫓 ㄌㄨˇ	橙 ㄉㄥˋ	櫂 ㄓㄠˋ

權 ㄑㄩㄢˊ	櫼 ㄔㄢˊ	欅 ㄐㄩˋ	欄 ㄌㄢˊ	櫻 ㄧㄥ	櫨 ㄌㄨˊ	櫧 ㄓㄨ	櫨 ㄌㄨˊ	蘗 ㄋㄧㄝˋ	櫳 ㄌㄨㄥˊ	欐 ㄌㄧˊ	欒 ㄓㄨˊ

243

欻ㄒㄩ　欸ㄞ　欲ㄩ　欷ㄒㄧ　欮ㄐㄩㄝ　欣ㄒㄧㄣ　次ㄘ　欠ㄑㄩㄢ　欝ㄩ　欖ㄌㄢ　欔ㄌㄧ　欒ㄌㄨㄢ

欲	欲	欠	欠	欒	欒
欷	欷	次	次	欖	欖
欸	欸	欣	欣	欔	欔
欻	欻	欮	欮	欝	欝

歎ㄊㄢ　歌ㄍㄜ　歔ㄒㄩ　歈ㄩ　歇ㄒㄧㄝ　歆ㄒㄧㄣ　歃ㄕㄚ　欿ㄎㄢ　歘ㄒㄩ　欽ㄑㄧㄣ　款ㄎㄨㄢ　欺ㄑㄧ

歈	歈	欿	欿	欺	欺
歔	歔	歃	歃	款	款
歌	歌	歆	歆	欽	欽
歎	歎	歇	歇	歘	歘

正	止	歡	歠	歔	歛	歙	歌	歟	歍	歐	歡
ㄓㄥ	ㄓˇ	ㄏㄨㄢ	ㄔㄨㄛ	ㄒㄩ	ㄍㄨㄥ	ㄒㄧ	ㄍㄜ	ㄩˊ	ㄒㄩ	ㄡ	ㄏㄨㄢ

歡　歡　歠　歠　歌　歎
歡　歡　斂　斂　歐　歐
止　止　歔　歔　歐　歐
正　正　歟　歟　歙　歙

歹	歸	歷	澀	暉	歲	歸	歪	歧	武	步	此
ㄉㄞ	ㄍㄨㄟ	ㄌㄧˋ	ㄙㄜˋ	ㄓㄨㄟ	ㄙㄨㄟ	ㄍㄨㄟ	ㄨㄞ	ㄑㄧˊ	ㄨˇ	ㄅㄨ	ㄘˇ

澀　澀　歪　歪　此　此
歷　歷　歸　歸　步　步
歸　歸　歲　歲　武　武
歹　歹　暉　暉　歧　歧

245

殘 ㄘㄢ	殍 ㄆㄧㄠˇ	殣 ㄐㄧㄣ	殊 ㄕㄨ	殉 ㄒㄩㄣ	殆 ㄉㄞˋ	殃 ㄧㄤ	殂 ㄘㄨˊ	殄 ㄊㄧㄢˇ	殀 ㄧㄠˇ	殁 ㄇㄛˋ	死 ㄙˇ

殊　殊　殂　殂　死　死

殣　殣　殃　殃　殁　殁

殍　殍　殆　殆　殀　殀

殘　殘　殉　殉　殄　殄

殯 ㄅㄧㄣ	殫 ㄊㄢˊ	殢 ㄊㄧ	殣 ㄐㄧㄣ	殤 ㄕㄤ	殞 ㄩㄣˇ	殛 ㄐㄧˊ	殯 ㄅㄧㄣ	殘 ㄘㄢˊ	殖 ㄓˊ

殣　殣　殖　殖　殖　殖

殫　殫　殛　殛　殘　殘

殢　殢　殞　殞　殘　殘

殯　殯　殤　殤　殖　殖

246

殷	投	段	殳	殲	殰	殯	殮	殭	殨	殫	殤
ㄧㄣ	ㄊㄡ	ㄉㄨㄢ	ㄕㄨ	ㄐㄧㄢ	ㄉㄨ	ㄅㄧㄣ	ㄌㄧㄢ	ㄐㄧㄤ		ㄉㄢ	ㄕㄤ

毐	毋	毈	毆	毅	毀	殿	殽	殺	殹	殺	殼
	ㄨ	ㄉㄨㄢ	ㄡ	ㄧ	ㄏㄨㄟ	ㄉㄧㄢ	ㄒㄧㄠ	ㄕㄚ	ㄧ	ㄕㄚ	ㄎㄜ

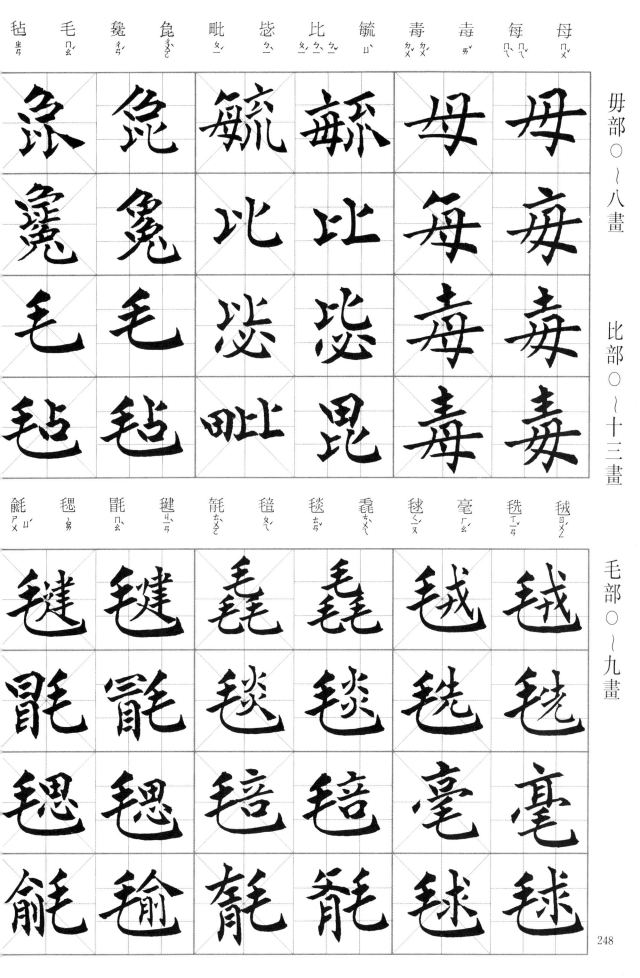

248

毛部十一～廿一畫　氏部〇～四畫

气部〇～四畫

氫 ㄩㄥ　氕 ㄑㄧㄝ　氬 ㄒㄧ　氨 ㄢ　氦 ㄏㄞ　氧 ㄧㄤ　氝 ㄌㄢ　氣 ㄑㄧ　氟 ㄈㄨˊ　氡 ㄉㄨㄥ　氟 ㄈㄨˊ　氘 ㄉㄠ

氫	氨	氣	氣	氮	氘
氫	氚	氬	氤	氟	氟
氪	氙	氧	氧	氮	氡
氫	氫	氡	氡	氟	氟

永 ㄩㄥˇ　水 ㄕㄨㄟˇ　氳 ㄌㄢ　氳 ㄌㄩ　氳 ㄩㄣ　氲 ㄧㄤ　氯 ㄌㄩ　氰 ㄑㄩㄥ　氥 ㄑㄩㄥ　氩 ㄧㄚ　氮 ㄉㄢ

氳	氳	氣	氣	氮	氣
氳	氳	氫	氫	氫	氳
水	水	氳	氳	氣	氣
永	永	氳	氳	氣	氣

水部 二～四畫

| 汐 ㄒㄧ | 汎 ㄈㄢ | 池 ㄔ | 汉 ㄏㄢ | 汜 ㄙ | 汉 ㄏㄢ | 氽 ㄊㄨㄣ | 求 ㄑㄧㄡ | 氿 ㄐㄧㄡ | 汁 ㄓㄜ | 汀 ㄊㄧㄥ | 汙 |

汉　汉　求　求　氷　氷
池　池　氽　氽　汀　汀
汎　氿　汉　汉　汁　汁
沙　沙　氾　氾　沈　沈

| 江 ㄐㄧㄤ | 浮 ㄈㄡ | 汰 ㄊㄞ | 汛 ㄒㄩㄣ | 汕 ㄕㄢ | 汔 ㄑㄧ | 決 ㄐㄩㄝ | 汞 ㄍㄨㄥ | 汝 ㄖㄨ | 氾 ㄙ | 污 ㄨ | 汗 ㄏㄢ |

汎　汛　汞　汞　汗　汗
決　決　汕　汕　污　污
浮　浮　汔　汔　氾　氾
江　江　汕　汕　汝　汝

汙 ㄨˊ　汩 ㄍㄨˇ　汨 ㄇ一ˋ　汪 ㄨㄤ　汰 ㄊㄞˋ　汲 ㄐ一ˊ　決 ㄐㄩㄝˊ　汾 ㄈㄣˊ　沁 ㄑ一ㄣˋ　沂 一ˊ　沃 ㄨㄛˋ

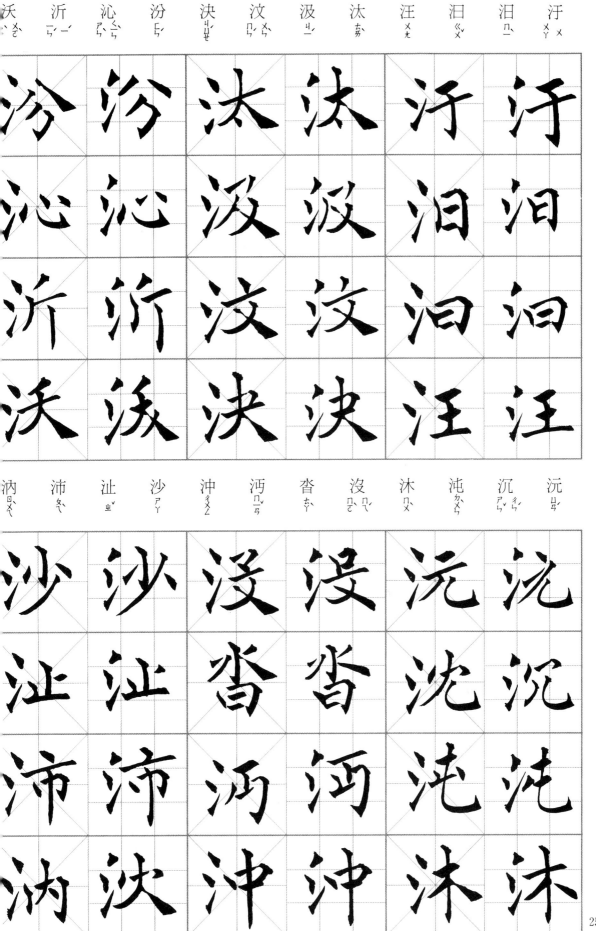

汭 ㄖㄨㄟˋ　沛 ㄆㄟˋ　沚 ㄓˇ　沙 ㄕㄚ　沖 ㄔㄨㄥ　洒 ㄒ一ˇ　沓 ㄊㄚˋ　沒 ㄇㄟˊ　沐 ㄇㄨˋ　沌 ㄉㄨㄣˋ　沉 ㄔㄣˊ　沅 ㄩㄢˊ

水部四～五畫

沮	沫	沫	沪	汹	洹	汽	沕	洳	沈	沇	汴

沪　沪　沕　沕　汴　汴
沫　沫　汽　汽　沈　沈
沫　沫　洹　洹　沇　沇
沮　沮　汹　汹　洳　洳

洞	况	沿	沾	沽	沼	治	油	沸	渗	河	沱

沾　沾　油　油　沱　沱
沿　浴　治　治　河　河
况　况　沼　沼　渗　弥
洞　洞　沽　沽　沸　沸

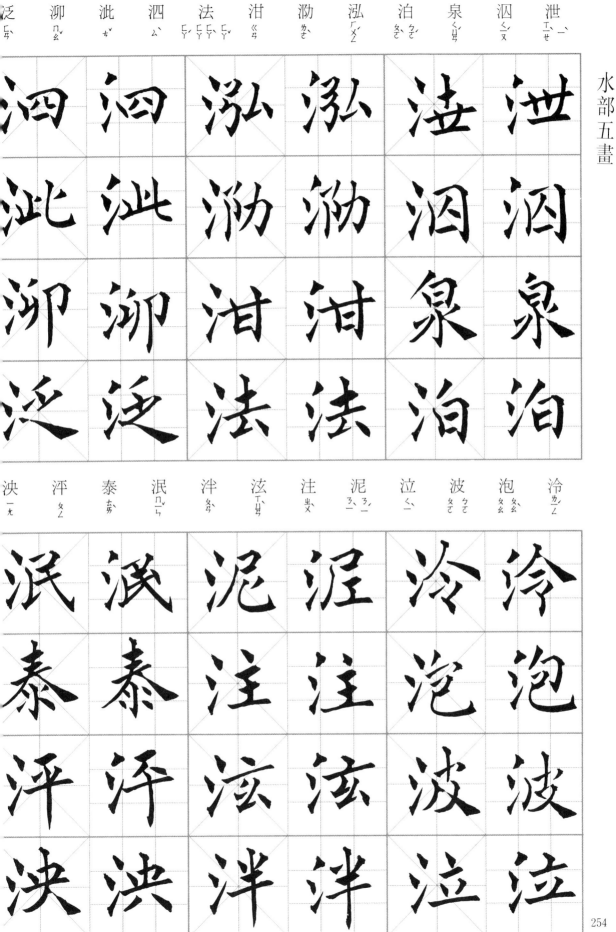

洚 ㄐㄧㄤ ／ 洙 ㄓㄨ ／ 泊 ㄐㄩ ／ 洋 ㄧㄤ ／ 洄 ㄏㄨㄟ ／ 泝 ㄙㄨ ／ 泪 ㄌㄟ ／ 泌 ㄅㄧ ㄇㄧ ／ 洗 ㄒㄧ ／ 沬 ㄕㄨ ／ 泳 ㄩㄥ ／ 沸

洋	洋	泌	泌	沸	沸
泊	泊	泪	洄	泳	泳
洙	洙	泝	泝	沬	沬
洚	洚	洄	洄	洗	洗

洽 ㄒㄧㄚ ／ 活 ㄏㄨㄛ ／ 洹 ㄏㄨㄢ ／ 洸 ㄍㄨㄤ ／ 洶 ㄒㄩㄥ ／ 洲 ㄓㄡ ／ 洫 ㄒㄩ ／ 洪 ㄏㄨㄥ ／ 洧 ㄨㄟ ／ 津 ㄐㄧㄣ ／ 洞 ㄉㄨㄥ ㄊㄨㄥ ／ 洛 ㄌㄨㄛ

洸	洸	洪	洪	洛	洛
洹	洹	洫	洫	洞	洞
活	活	洲	洲	津	津
洽	洽	洶	洶	洧	洧

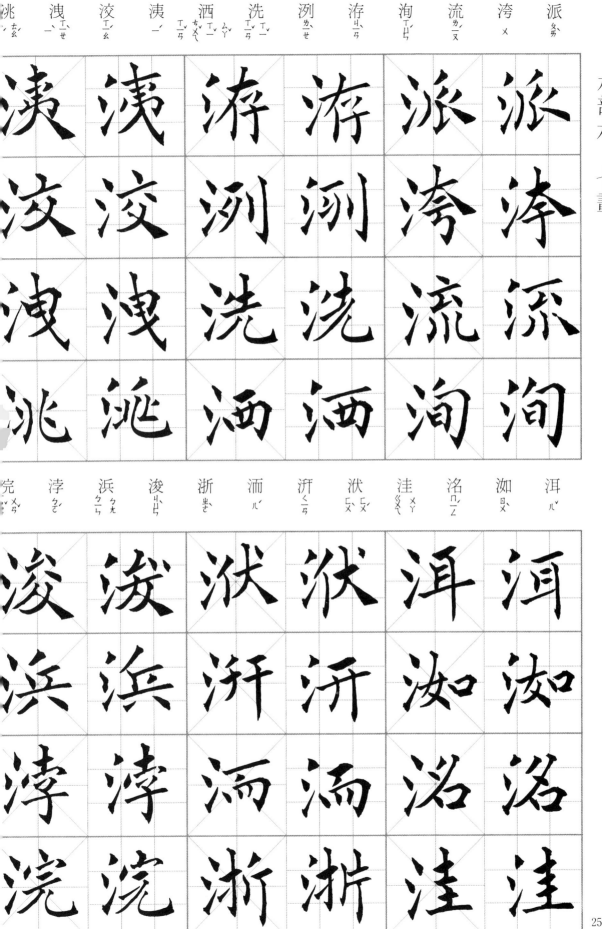

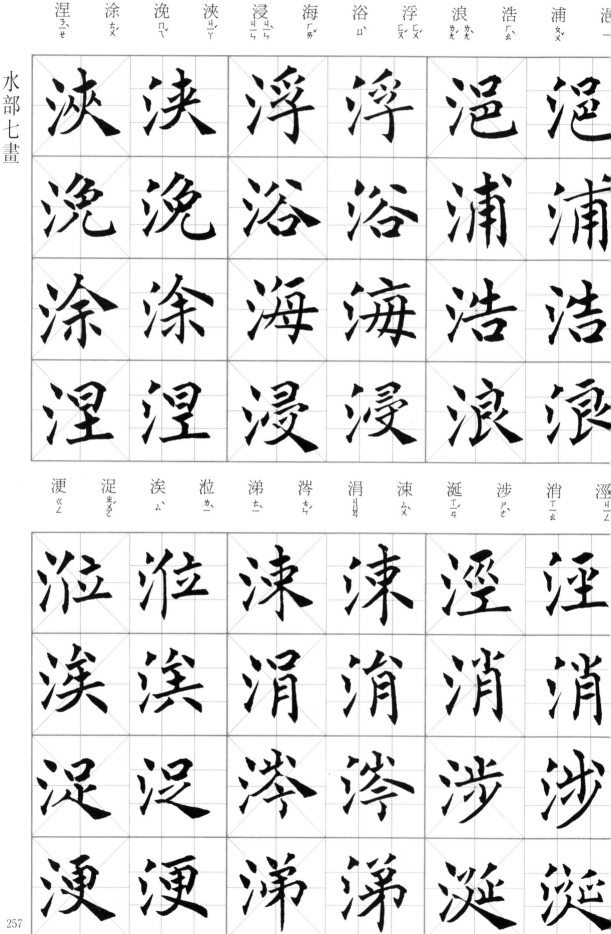

水部七畫

涅ㄋㄧㄝ 涂ㄊㄨ 浼ㄇㄟ 浹ㄐㄧㄚ 浸ㄐㄧㄣ 海ㄏㄞ 浴ㄩ 浮ㄈㄨ 浪ㄌㄤ 浩ㄏㄠ 浦ㄆㄨ 泡一

浭ㄍㄥ 浞ㄓㄨㄛ 淶ㄙ 涖ㄌㄧ 涕ㄊㄧ 涔ㄘㄣ 涓ㄐㄩㄢ 涑ㄆㄨ 涎ㄒㄧㄢ 涉ㄕㄜ 消ㄒㄧㄠ 涇ㄐㄧㄥ

257

浯 ㄨˊ
淰 ㄖㄢˇ
浬 ㄌㄧˇ
淯 ㄐㄩㄣ
涌 ㄩㄥˇ
涯 ㄧㄚˊ
液 ㄧㄝˋ
涵 ㄏㄢˊ
涸 ㄏㄜˊ
涼 ㄌㄧㄤˊ
涑 ㄙㄨˋ
淯 ㄒㄧㄠ

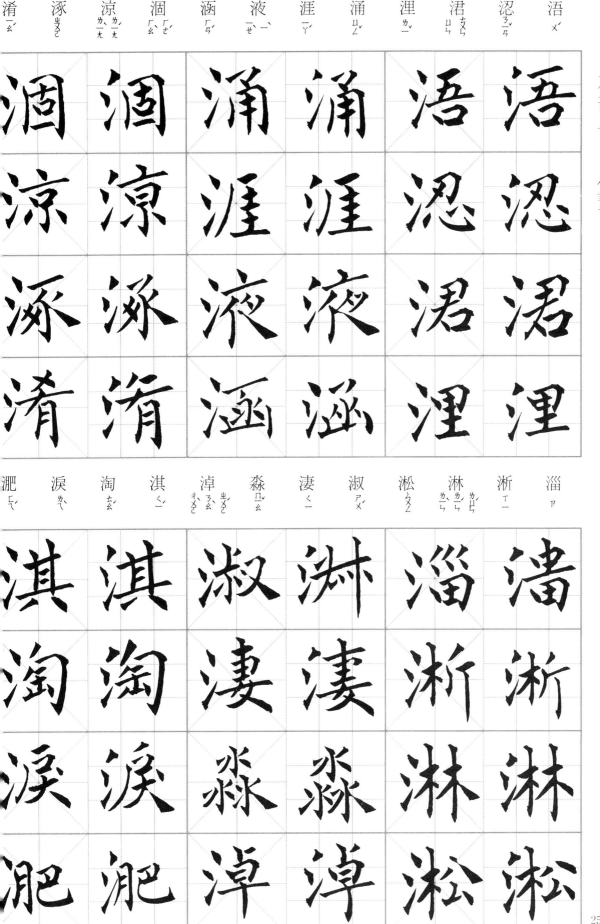

淄 ㄗ
淅 ㄒㄧ
淋 ㄌㄧㄣˊ
淞 ㄙㄨㄥ
淑 ㄕㄨˊ
凄 ㄑㄧ
淼 ㄇㄧㄠˇ
淖 ㄔㄠˋ
淇 ㄑㄧˊ
淘 ㄊㄠˊ
淚 ㄌㄟˋ
淝 ㄈㄟˊ

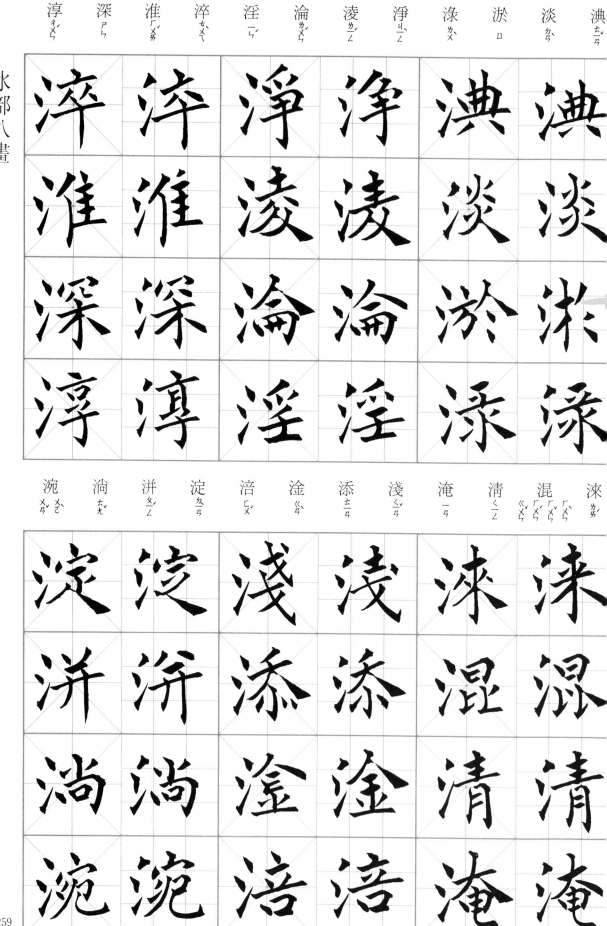

水部八畫

淙 ㄘㄨㄥ　渟 ㄊㄧㄥ　渝 ㄩ　減 ㄐㄧㄢˇ　渚 ㄓㄨˇ　渙 ㄏㄨㄢˋ　湍 ㄊㄨ　淵 ㄩㄢ　得 ㄉㄜˊ　忽 ㄏㄨ　涮 ㄕㄨㄢˋ　渠 ㄑㄩˊ

減　減　淵　淵　淙　淙
渝　渝　涮　涮　涮　涮
渟　渟　渙　渙　忽　忽
渠　渠　渚　渚　得　得

渾 ㄏㄨㄣˊ　渺 ㄇㄧㄠˇ　游 ㄧㄡˊ　渴 ㄎㄜˇ　港 ㄍㄤˇ　測 ㄘㄜˋ　渦 ㄍㄨㄛ　渥 ㄨㄛˋ　渤 ㄅㄛˊ　渣 ㄓㄚ　渡 ㄉㄨˋ　湞 ㄒㄩㄣ

渴　渴　渥　渥　湞　湞
游　游　渦　渦　渡　渡
渺　渺　測　測　渣　渣
渾　渾　港　港　渤　渤

湲 ㄩㄢˊ	湯 ㄕㄤ ㄊㄤ	湮 ㄧㄢ	湫 ㄐㄧㄠ ㄐㄧㄡ	湜 ㄕˊ	湛 ㄓㄢ ㄔㄣ	湘 ㄒㄧㄤ	湖 ㄏㄨ	湍 ㄊㄨㄢ	湍 ㄊㄨㄢ	湊 ㄘㄡ

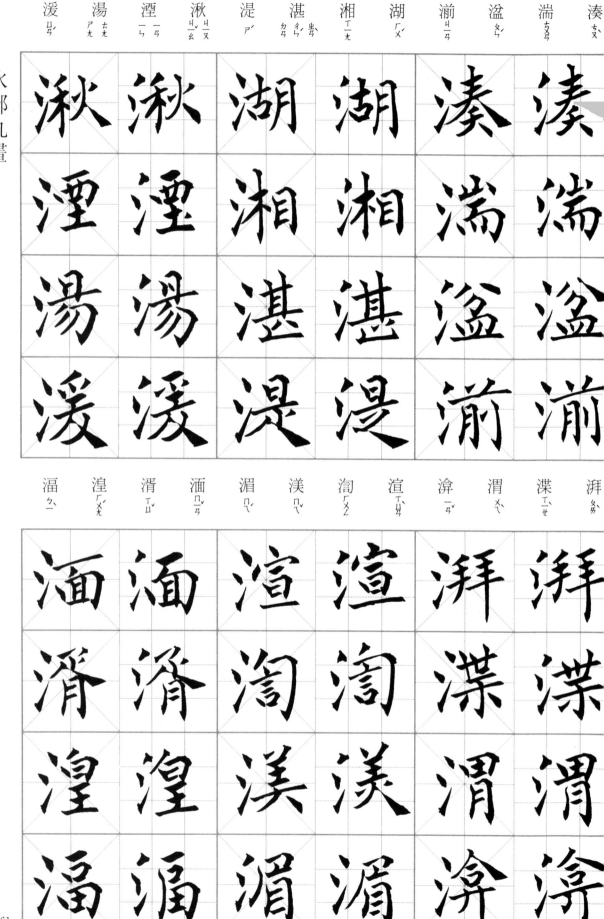

湢 ㄅㄧˋ	湟 ㄏㄨㄤˊ	滑 ㄒㄩˊ	湎 ㄇㄧㄢˇ	湄 ㄇㄟˊ	渙 ㄏㄨㄢˋ	湞 ㄓㄣ	渲 ㄒㄩㄢˋ	渼 ㄇㄟˇ	渭 ㄨㄟˋ	渫 ㄒㄧㄝˊ	湃 ㄆㄞ

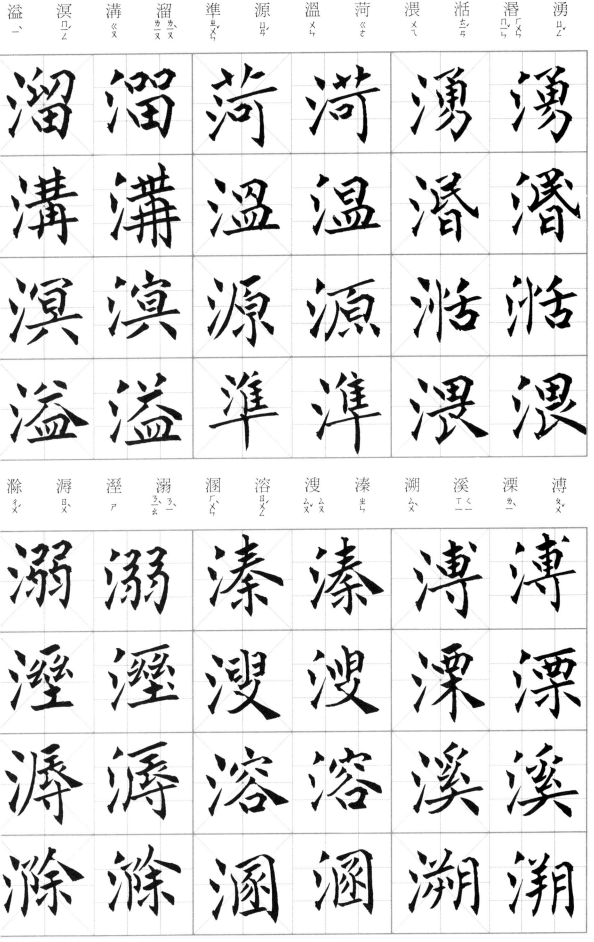

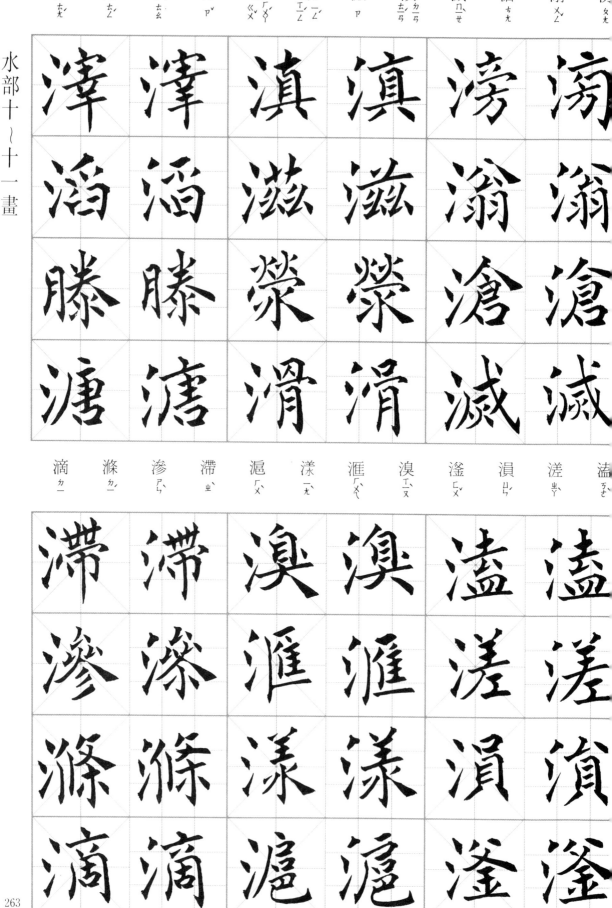

潒ㄆㄤ　漷ㄇㄛ　滄ㄘㄤ　滅ㄇㄧㄝ　滇ㄉㄧㄢ　滋ㄗ　縈ㄌㄥ　滑ㄍㄨ　滓ㄗ　滔ㄊㄠ　滕ㄊㄥ　溥ㄊㄨ

滴ㄉㄧ　滌ㄉㄧ　滲ㄕㄣ　滯ㄓ　滬ㄏㄨ　漾ㄧㄤ　滙ㄏㄨ　溴ㄒㄧㄡ　滏ㄈㄨ　損ㄩㄣ　溚ㄔㄚ　溢ㄎㄜ

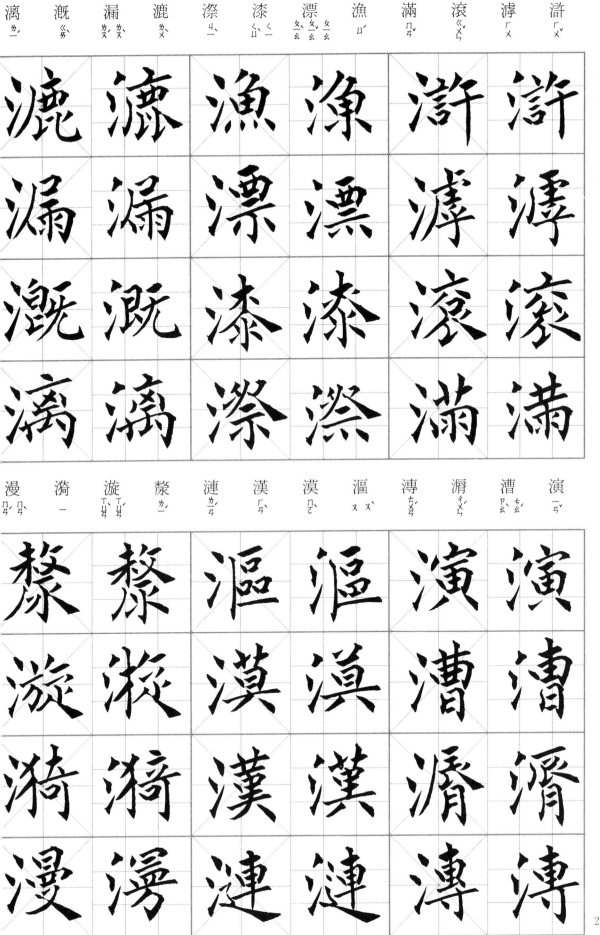

漓	溉	漏	漉	漈	漆	漂		漁	滿	滾	滹	滸
ㄌㄧˊ	ㄍㄞˋ	ㄌㄡˋ	ㄌㄨˋ	ㄐㄧˋ	ㄑㄩ	ㄆㄧㄠˋ	ㄆㄧㄠ	ㄩˊ	ㄇㄢˇ	ㄍㄨㄣˇ	ㄏㄨ	ㄏㄨˋ

漫	漪	漩	漦	漣	漢	漠	漚	溥	潺	漕	演
ㄇㄢˋ	ㄧ	ㄒㄩㄢˊ	ㄌㄧˊ	ㄌㄧㄢˊ	ㄏㄢˋ	ㄇㄛˋ	ㄡˋ	ㄆㄨˇ	ㄔㄢˊ	ㄘㄠˊ	ㄧㄢˇ

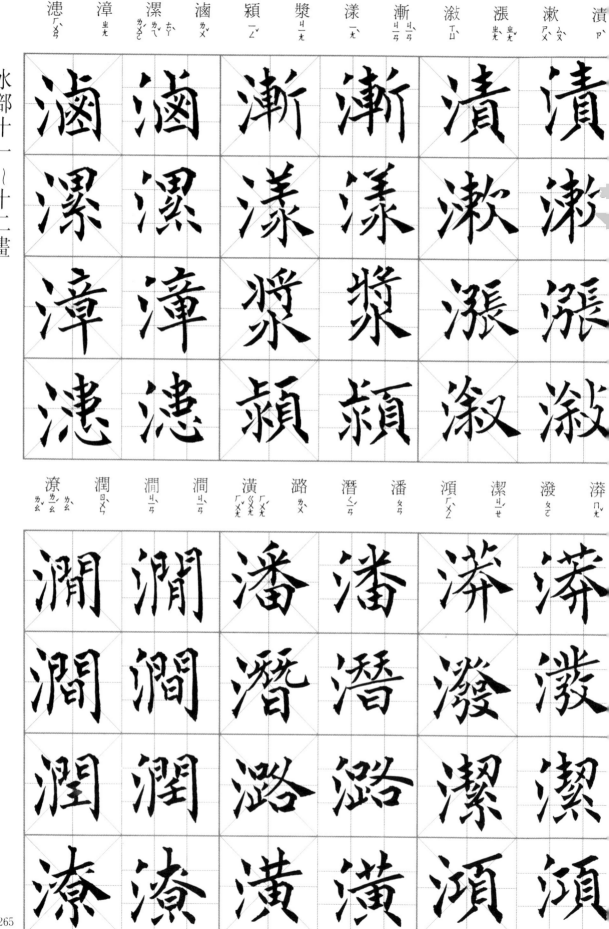

水部十一〜十二畫

265

潭 ㄊㄢˊ
潮 ㄔㄠˊ
潰 ㄏㄨㄟˋ
潛 ㄑㄧㄢˊ
潺 ㄔㄢˊ
潼 ㄊㄨㄥˊ
澄 ㄔㄥˊ
澆 ㄐㄧㄠ
澇 ㄌㄠˋ
澈 ㄔㄜˋ
漸 ㄐㄧㄢ
澍 ㄕㄨˋ

澎 ㄆㄥˊ
潟 ㄒㄧˋ
潯 ㄒㄩㄣˊ
濡 ㄖㄨˊ
澐 ㄩㄣˊ
澈 ㄔㄜˋ
潠 ㄒㄩㄢˋ
潾 ㄌㄧㄣˊ
潔 ㄐㄧㄝˊ
潘 ㄆㄢ
潟 ㄒㄧˋ
澈 ㄔㄜˋ

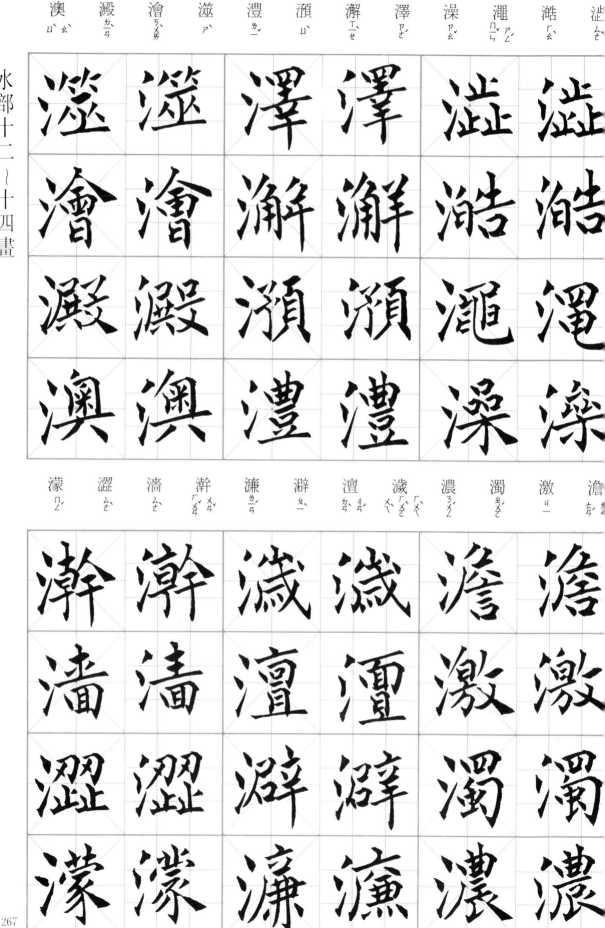

水部 十二～十四畫

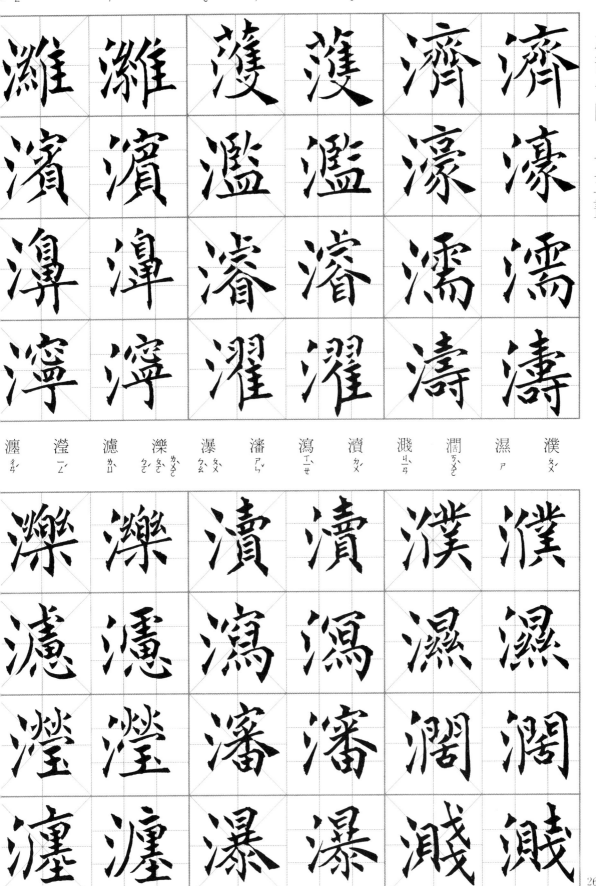

瀏 瀁 瀕 瀛 瀝 瀣 瀦 瀨 瀚 瀧 瀠

瀟 瀰 瀹 瀼 瀾 瀲 瀵 灃 灌 灘 瀿 灑

上段（右至左）：
灘 ㄊㄢ　灤 ㄌㄞ　灞 ㄅㄚ　瀨 ㄌㄞ　灣 ㄨㄢ　灤 ㄌㄨㄢ　灣 ㄧㄢ　火 ㄏㄨㄛ　灰 ㄏㄨㄟ　灯 ㄉㄥ　灸 ㄐㄧㄡ　災 ㄗㄞ

下段（右至左）：
灼 ㄓㄨㄛ　灶 ㄗㄠ　灾 ㄗㄞ　炊 ㄔㄨㄟ　炎 ㄧㄢ　炒 ㄔㄠ　炔 ㄑㄩㄝ　炕 ㄎㄤ　炙 ㄓ　炅 ㄐㄩㄥ　炖 ㄉㄨㄣ　炘 ㄒㄧㄣ

270

炁ㄒˋ　炉ㄌㄨˊ　炫ㄒㄩˋ　炬ㄐㄩˋ　炭ㄊㄢˋ　炮ㄅㄠˋ　炯ㄐㄩㄥˇ　炳ㄅㄧㄥˇ　炷ㄓㄨˋ　炰ㄅㄠˊ　炸ㄓㄚˋ

烤ㄎㄠˇ　煊ㄒㄩㄢ　烊ㄧㄤˊ　烝ㄓㄥ　烙ㄌㄠˋ　烘ㄏㄨㄥ　烏ㄨ　烋ㄒㄧㄡ　烈ㄌㄧㄝˋ　炤ㄓㄠˋ　烌ㄑㄧㄡ　点ㄉㄧㄢˇ

烟 ㄧㄢ　烛 ㄓㄨˊ　烹 ㄆㄥ　焄 ㄒㄩㄣ　烽 ㄈㄥ　烺 ㄌㄤˇ　焉 ㄧㄢ　焐 ㄨˋ　烷 ㄨㄢˊ　烴 ㄐㄧㄥ　烯 ㄒㄧ　焗 ㄐㄩㄥ

烟	烟	烽	焄	烟	烟
烴	烴	烺	烺	烛	烛
烯	烯	焉	焉	烹	烹
焗	焗	焐	焐	烹	烹

焊 ㄏㄢˋ　焙 ㄆㄟˋ　焚 ㄈㄣˊ　焜 ㄎㄨㄣˋ　無 ㄨˊ　焦 ㄐㄧㄠ　焮 ㄒㄧㄣ　然 ㄖㄢˊ　焠 ㄘㄨㄟˋ　焱 ㄧㄢˋ　焯 ㄓㄨㄛˊ　焰 ㄧㄢˋ

焠	焠	無	無	焊	焊
焱	焱	焦	焦	焙	焙
焯	焯	焮	焮	焚	焚
焰	焰	然	然	焜	煜

火部九～十畫

熄 ㄒㄧ
熊 ㄒㄩㄥˊ
熏 ㄒㄩㄣ ㄒㄩㄣˋ
熒 ㄧㄥˊ
煽 ㄕㄢ
熔 ㄖㄨㄥˊ
熇 ㄏㄜˋ
熅 ㄩㄣ ㄩㄣˋ
熗 ㄑㄧㄤˋ
熠 ㄧˋ

熄 熄
熊 熊
熏 熏
熒 熒

熗 熗
煒 熔
熔 熔
煽 煽

熱 熱
熇 熇
熇 熇
熏 熏

熠 熠
熅 熅
熅 熅
熒 熒

熨 ㄩㄣˋ
熬 ㄠˊ ㄠ
熱 ㄖㄜˋ
熯 ㄏㄢˋ
熲 ㄐㄩㄥˇ
熟 ㄕㄡˊ ㄕㄡˊ
熾 ㄔˋ
燄 ㄧㄢˋ ㄧㄢˋ
燈 ㄉㄥ
燎 ㄌㄧㄠˊ ㄌㄧㄠˊ
燐 ㄌㄧㄣˊ
燒 ㄕㄠ

燈 燈
熲 熲
熨 熨

燎 燎
熟 熟
熬 熬

燐 燐
熾 熾
熱 熱

燒 燒
燄 燄
熯 熯

274

燔 ㄈㄢˊ　燕 一ㄢ　燻 ㄒㄩㄣ　燃 ㄖㄢˊ　燉 ㄉㄨㄣ　燜 ㄇㄣˋ　燙 ㄊㄤˋ　燏 ㄩˋ　熺 ㄒㄧ　燊 ㄕㄣ　爗 ㄧㄝˋ　營 一ㄥˊ

燠 ㄩˋ ㄠˋ　燥 ㄗㄠˋ　燴 ㄏㄨㄟˋ　燦 ㄘㄢˋ　燧 ㄙㄨㄟˋ　燬 ㄏㄨㄟˇ　燭 ㄓㄨˊ　燮 ㄒㄧㄝˋ　點 ㄉㄧㄢˇ　燹 ㄒㄧㄢˇ　燼 ㄐㄧㄣˋ　燾 ㄉㄠˋ ㄊㄠˊ

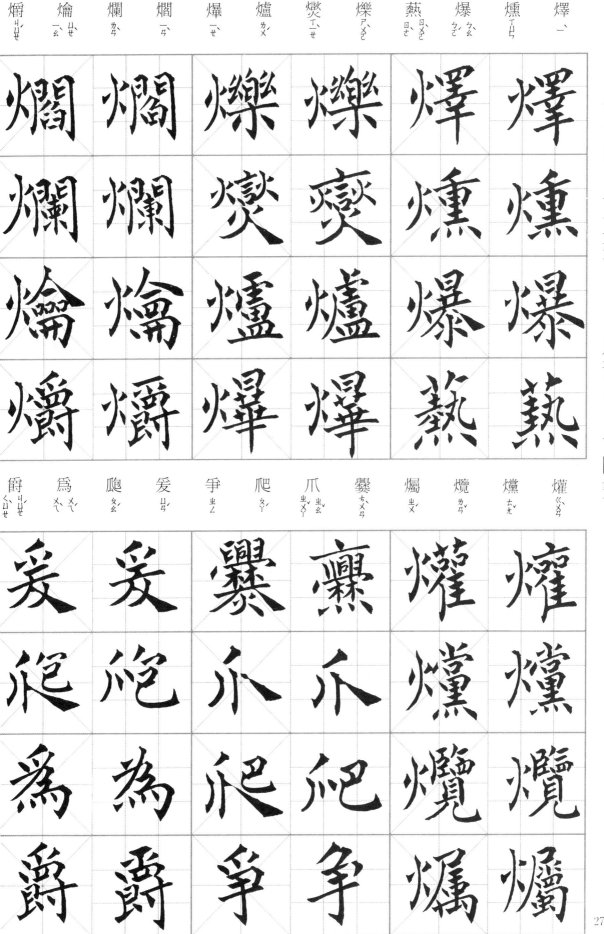

火部十四～廿五畫　爪部〇～十四畫

276

父部 ○～九畫

爻部 ○～十畫

爿	爿	爺	爺	父	父
牀	牀	爻	父	爸	爸
牁	牁	爽	爽	爹	爹
牂	牂	爾	爾	爺	爺

爿部 ○～十三畫

牓	牕	牋	牏	牆	牆
牖	牖	牒	牒	片	片
牕	牕	牏	牏	版	版
牘	牘	牏	牏	牌	牌

片部 ○～十五畫

277

牯 ㄍㄨˇ	物 ㄨˋ	牧 ㄇㄨˋ	牠 ㄊㄚ	牣 ㄖㄣˋ	牢 ㄌㄠˊ	牡 ㄇㄨˇ	牝 ㄆㄧㄣˋ	牟 ㄇㄡˊ	牛 ㄋㄧㄡˊ	嘗 ㄔㄤˊ	牙 ㄧㄚˊ
牠	牠	牝	牝	牙	牙						
牧	牧	牡	牡	嘗	嘗						
物	物	牢	牢	牛	牛						
牯	牯	牣	牣	牟	牟						

犄 ㄐㄧ	犀 ㄒㄧ	犁 ㄌㄧˊ	牿 ㄍㄨˋ	牾 ㄨˋ	牽 ㄑㄧㄢ	牼 ㄎㄥ	牷 ㄑㄩㄢˊ	特 ㄊㄜˋ	牮 ㄐㄧㄢ	牴 ㄉㄧˇ	牲 ㄕㄥ
牿	牿	牷	牷	牲	牲						
犁	犁	牼	牼	牴	牴						
犀	犀	牽	牽	牮	牮						
犄	犄	牾	牾	特	特						

犉 牛牛牛ㄓㄨㄣ 犍ㄐㄧㄢ 犖ㄌㄨㄛ 犒ㄎㄠ 犥ㄉㄚ 犢ㄉㄨ 犧ㄒㄧ 犨ㄔㄡ 犉

犉	犢	犧	犒	犖	犉
犧	犧	犖	犒	犇	犇
犨	犨	犥	犥	犓	犓
犬	犬	犢	犢	犍	犍

狐ㄏㄨ 狎ㄒㄧㄚ 狖ㄊㄨㄛ 狖ㄎㄡ 狄ㄉㄧ 狃ㄋㄡ 狂ㄎㄨㄤ 狖ㄐㄩ 狀ㄓㄨㄤ 犰ㄙ 犴ㄏㄢ 犯ㄈㄢ

狐	狎	狖	狖	犯	犯
狝	狝	狂	狂	犴	犴
狎	狎	狙	狙	犰	犰
狝	狝	狄	狄	狀	狀

| 独 ㄉㄨˊ | 狡 ㄐㄧㄠˇ | 狩 ㄕㄡˋ | 狡 ㄐㄧㄠˇ | 狠 ㄏㄣˇ | 狌 ㄕㄥ | 狽 ㄅㄟˋ | 狄 ㄧˋ | 狂 ㄊㄨㄥˊ | 狙 ㄐㄩ | 狗 ㄍㄡˇ | 狒 ㄈㄟˋ |

狡	狡	狄	狄	狒	狒
狩	狩	狽	狽	狗	狗
猇	猇	狌	狌	狙	狙
独	独	狼	狼	狴	狴

| 狮 ㄕ | 猁 ㄌㄧˋ | 狻 ㄙㄨㄢ | 猫 ㄇㄠ | 猓 ㄍㄨㄛˇ | 狦 ㄕㄢ | 狼 ㄌㄤˊ | 狧 ㄒㄧㄣ | 狹 ㄒㄧㄚˊ | 狸 ㄌㄧˊ | 狷 ㄐㄩㄢˋ | 狴 ㄅㄧˋ |

猛	猛	猖	猖	狴	狴
猇	猇	狼	狼	狷	猾
猁	猁	狽	狽	狸	狸
猻	猻	㹴	㹴	狹	狹

280

猓 ㄍㄨㄛˇ	猻 ㄙㄨㄣ	猗 一	猊 ㄋㄧˊ	猇 ㄒㄧㄠ	猝 ㄘㄨˋ	猜 ㄘㄞ	猛 ㄇㄥˇ	猙 ㄓㄥ	獅 ㄕ	猞 ㄕㄜ	猖 ㄔㄤ
猊	猊	猗	猗	猇	猇	猊	猊	猞	猞	猖	猖
猗	猗	猗	猗	猜	猜	獅	獅	猞	猞	猞	猞
猻	猻	猝	猝	獅	獅	猙	猙	獅	獅	獅	獅
猓	猓	猇	猇	猙	猙	猙	猙	猙	猙	猙	猙

猪 ㄓㄨ	獌 ㄩㄢ	猾 ㄏㄨㄚ	猗 ㄍㄡˇ	猲 ㄒㄧㄝ	獸 ㄕㄡˋ	猶 ㄧㄡˊ	猴 ㄏㄡˊ	猱 ㄋㄠˊ	猩 ㄒㄧㄥ	猥 ㄨㄟˇ	猢 ㄏㄨˊ
猗	猗	猴	猴	猢	猢						
猾	猾	猶	猶	猥	猥						
猨	猨	獸	獸	猩	猩						
猪	猪	獌	獌	猱	猱						

獒 ㄠˊ	獄 ㄩˋ	獁 ㄇㄚˇ	猻 ㄙㄨㄣ	猿 ㄩㄢˊ	猱 ㄋㄠˊ	猾 ㄏㄨㄚˊ	獸 ㄕㄡˋ	獅 ㄕ	獉 ㄓㄣ	献 ㄒㄧㄢˋ	猫 ㄇㄠ
猻	猻	獁	猻	猿	猺	猾	獸	獸	猫	猫	猫
獁	獁	獁	獁	猾	猾	献	献				
獄	獄	猱	猱	獉	獉	獅	獅				
獒	獒	猿	猿	獅	獅						

獪 ㄎㄨㄞˋ	獨 ㄉㄨˊ	獷 ㄍㄨㄤˇ	獝 ㄒㄩ	獞 ㄓㄨㄤˋ	獗 ㄐㄩㄝˊ	獢 ㄒㄧㄠ	獠 ㄌㄧㄠˊ ㄌㄠˊ	獎 ㄐㄧㄤˇ	獐 ㄓㄤ	獘 ㄅㄧˋ	獍 ㄐㄧㄥˋ
獪	獨	獠	獠	獍	獍						
獷	獷	獢	獢	獎	獎						
獨	獨	獝	獝	獐	獐						
獪	獨	獞	獞	獎	獎						

獺 ㄊㄚˇ	獷 ㄍㄨㄤˇ	獸 ㄕㄡˋ	獬 ㄒㄧㄝˋ	獱 ㄅㄧㄣ	獲 ㄏㄨㄛˊ	獰 ㄋㄧㄥˊ	獯 ㄒㄩㄣ	獮 ㄒㄧㄢˇ	獧 ㄐㄩㄢˋ	獫 ㄒㄧㄢˇ	獬 ㄒㄧㄝˋ
獺	獵	獯	獷	獬	獱						

甡 ㄕㄣ	玨 ㄨㄤˋ	玉 ㄩˋ	玅 ㄇㄧㄠˋ	玆 ㄉㄨ	率 ㄌㄩˋ	玄 ㄒㄩㄢˊ	獾 ㄏㄨㄢ	玁 ㄒㄧㄢˇ	玀 ㄌㄨㄛˊ	玂 ㄇㄧˊ	獻 ㄒㄧㄢˋ

283

玗 ㄈㄨ	玥 ㄐㄩㄝ	玨 ㄐㄩㄝ	玟 ㄇㄣ	玫 ㄇㄟ	玩 ㄨㄢ	玦 ㄐㄩㄝ	玠 ㄐㄧㄝ	玓 ㄉㄧ	玕 ㄍㄢ	玖 ㄐㄧㄡ	玎 ㄉㄧㄥ

玟 玟 玠 玠 玎 玎

玨 玨 玦 玦 玖 玖

玥 玥 玩 玩 玕 玕

玗 玗 玫 玫 玓 玓

坤 ㄕㄣ	珍 ㄓㄣ	珊 ㄕㄢ	珉 ㄇㄧㄣ	珈 ㄐㄧㄚ	珂 ㄎㄜ	珀 ㄆㄛ	玻 ㄆㄛ	玷 ㄉㄧㄢ	玳 ㄉㄞ	玲 ㄌㄧㄥ	环 ㄏㄨㄢ

珉 珉 玻 玻 环 环

珊 珊 珀 珀 玲 玲

珍 弥 珂 珂 玳 玳

坤 坤 珈 珈 玷 玷

| 珮 ㄆㄟˋ | 珩 ㄏㄥˊ | 珣 ㄒㄩㄣˊ | 珙 ㄍㄨㄥˇ | 玟 ㄐㄧㄠˇ | 班 ㄅㄢ | 珥 ㄦˇ | 琉 ㄌㄧㄡˊ | 珠 ㄓㄨ | 珞 ㄌㄨㄛˋ | 珏 ㄐㄩㄝ | 珐 ㄈㄚ |

珙 珙 琉 珠 珐 珐
珣 珣 珥 珥 珏 珏
珩 珩 班 班 珞 珞
珮 珮 玟 玟 珠 珠

| 斌 ㄨ | 珨 ㄒㄧㄢ | 珋 ㄧㄝˊ | 琇 ㄒㄧㄡˋ | 理 ㄌㄧˇ | 琅 ㄌㄤˊ | 球 ㄑㄧㄡˊ | 現 ㄒㄧㄢ | 珧 ㄧㄠˊ | 玭 ㄅㄧˇ | 珦 ㄒㄧㄤ | 珪 ㄍㄨㄟ |

琇 琇 現 現 珪 珪
珋 珋 球 球 珣 珣
玲 玲 琅 琅 玭 玭
斌 斌 理 理 珧 珧

285

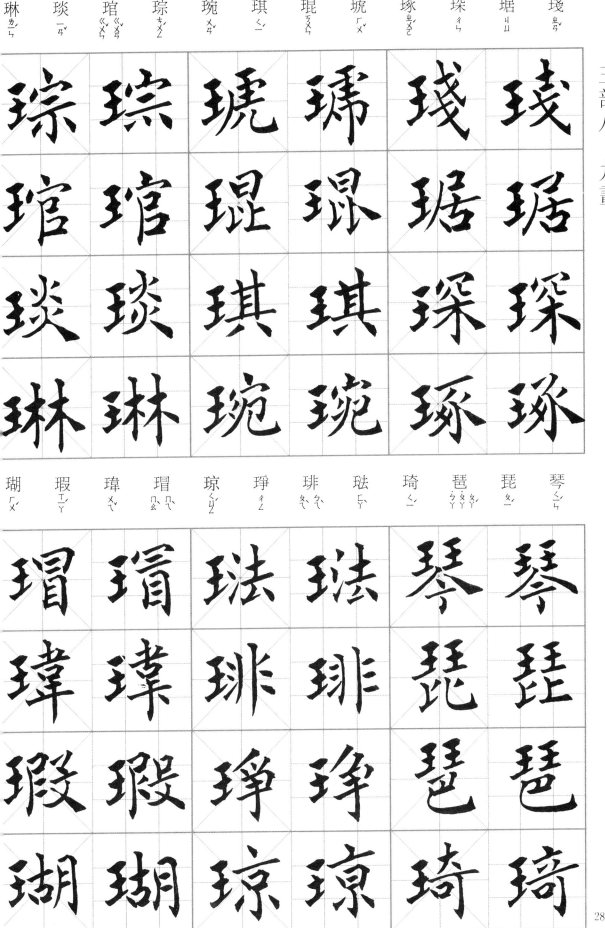

琳 ㄌㄧㄣ　琰 ㄧㄢ　琯 ㄍㄨㄢ　琮 ㄘㄨㄥ　琬 ㄨㄢ　琪 ㄑㄧ　琨 ㄎㄨㄣ　琥 ㄏㄨ　琢 ㄓㄨㄛ　琛 ㄔㄣ　琚 ㄐㄩ　琖 ㄓㄢ

瑚 ㄏㄨ　瑕 ㄒㄧㄚ　瑋 ㄨㄟ　瑁 ㄇㄠ　瓊 ㄑㄩㄥ　琤 ㄔㄥ　琲 ㄅㄟ　琺 ㄈㄚ　琦 ㄑㄧ　琶 ㄅㄚ　琵 ㄆㄧ　琴 ㄑㄧㄣ

瑜 ㄩˊ 　瑞 ㄖㄨㄟˋ 　瑟 ㄙˋ 　瑗 ㄩㄢˋ 　瑛 ㄧㄥ 　瑄 ㄒㄩㄢ 　瑑 ㄓㄨㄢˋ 　琿 ㄏㄨㄣˊ 　璹 ㄉㄠˇ 　瑙 ㄋㄠˇ 　瑣 ㄙㄨㄛˇ

琿	琿	瑗	瑗	瑜	瑜
瑙	瑙	瑛	瑛	瑞	瑞
璹	璹	瑄	瑄	瑟	瑟
瑣	瑣	瑀	瑀	瑑	瑑

瑾 ㄐㄧㄣˇ 　瑠 ㄌㄧㄡˊ 　瑭 ㄊㄤˊ 　瑨 ㄐㄧㄣˋ 　瑯 ㄌㄤˊ 　瑪 ㄇㄚˇ 　瑳 ㄘㄨㄛˇ 　瑲 ㄑㄧㄤ 　瑱 ㄊㄧㄢˋ 　瑰 ㄍㄨㄟ 　瑩 ㄧㄥˊ 　瑤 ㄧㄠˊ

瑨	瑨	瑲	瑲	瑤	瑤
瑭	瑭	瑳	瑳	瑩	瑩
瑠	瑠	瑪	瑪	瑰	瑰
瑾	瑾	瑯	瑯	瑱	瑱

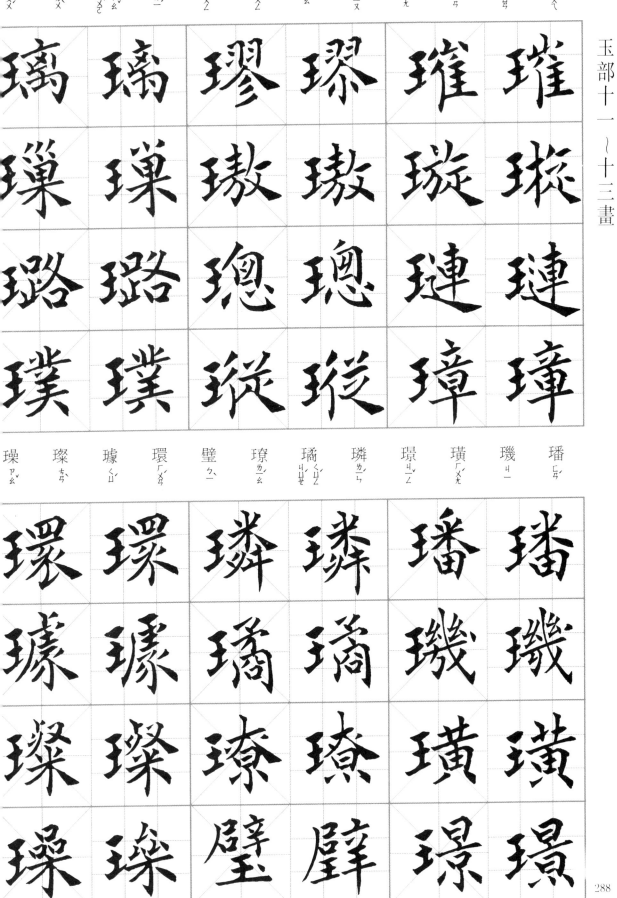

玉部十三～廿畫　瓜部○～十四畫

瓌 ㄍㄨㄟ	瓏 ㄌㄨㄥ	璨 ㄘㄢ	玀 ㄇㄧㄣ	瓅 ㄌㄧ	瓊 ㄑㄩㄥ	璿 ㄒㄩㄢ	璽 ㄒㄧ	璵 ㄩ	瓔 ㄨ	璱 ㄙㄜ	瑺 ㄔㄤ
瓗	瓗	璽	璽	瑺	瑺						
璱	璱	璿	璿	璵	璵						
瓏	瓏	瓊	瓊	瓔	瓔						
瓌	瓌	瓅	瓅	璵	璵						

瓦部○～四畫

瓷 ㄘ	瓦 ㄨㄚ	瓟 ㄆㄠ	瓣 ㄅㄢ	瓢 ㄆㄧㄠ	瓠 ㄏㄨ	瓞 ㄉㄧㄝ	瓜 ㄍㄨㄚ	瓛 ㄏㄨㄢ	瓚 ㄗㄢ	瓘 ㄍㄨㄢ	瓔 ㄧㄥ
瓣	瓣	瓝	瓝	瓛	瓛						
瓤	瓤	瓞	瓞	瓘	瓘						
瓦	瓪	瓠	瓠	瓚	瓚						
瓷	瓷	瓢	瓢	瓛	瓛						

瓯（ㄡˋ）　甏（ㄆㄥˊ）　甄（ㄓㄣ）　甃（ㄓㄡˋ）　瓿（ㄆㄡˇ）　瓻（ㄔ）　瓶（ㄆㄧㄥˊ）　瓷（ㄘˊ）　瓴（ㄌㄧㄥˊ）　瓵（ㄩˋ）　瓮（ㄨㄥˋ）

甃	甃	瓷	瓷	瓮	瓮
甄	甄	瓶	瓶	甆	甆
甕	甕	瓻	瓻	甍	甍
甌	甌	瓿	瓿	瓴	瓵

甜（ㄊㄧㄢˊ）　甚（ㄕㄣˋ　ㄕㄣˊ）　甘（ㄍㄢ）　甗（ㄧㄢˇ）　甖（ㄧㄥ）　甕（ㄨㄥˋ）　甓（ㄆㄧˋ）　甒（ㄨˇ）　甏（ㄅㄥˋ）　甑（ㄗㄥˋ）　甍（ㄇㄥˊ）　甎（ㄓㄨㄢ）

甗	甗	甒	甒	甑	甑
甘	甘	甓	甓	甍	甍
甚	甚	甕	甕	甎	甎
甜	甜	甖	甖	甏	甏

甘部八～十畫　生部○～七畫

用部○～七畫　田部一～二畫

甫 ㄈㄨ	角 ㄐㄩㄝ	甩 ㄕㄨㄞ	用 ㄩㄥ	甥 ㄕㄥ	甦 ㄙㄨ	產 ㄔㄢ	牲 ㄕㄥ	生 ㄕㄥ	嫪 ㄒㄧㄢ	當 ㄉㄤ	魁 ㄏㄨㄟ
用	用	牲	牲	魁	魁						
甩	甩	產	產	嵩	嵩						
角	角	甦	甦	甦	甦						
甫	甫	甥	甥	生	生						

畝 ㄇㄨ	男 ㄋㄢ	旬 ㄒㄩㄣ	町 ㄊㄧㄥ	田 ㄊㄧㄢ	由 ㄧㄡ	申 ㄕㄣ	甲 ㄐㄧㄚ	田 ㄊㄧㄢ	甯 ㄋㄧㄥ	甫 ㄈㄨ	甬 ㄩㄥ
町	町	甲	甲	甬	甬						
旬	旬	申	申	甫	甫						
男	男	由	由	甯	甯						
畝	畝	由	甸	田	田						

畀　阤　畇　畋　界　畎　畏　畈　畊　畔　畛　畜

畊　畔　畛　畜

畈　畎　界　畋　畇　阤　畀

畝　留　畚　畢　時　畦　略　異　番　畫　畯　畬

畬　畯　畫　番　異　略　畦　時　畢　畚　留　畝

田部七～十七畫　疋部〇～九畫　疒部〇～三畫

疇	瞵	畹	畿	畷	畺	畷	畹	畸	當	畲	晦
ㄔㄡˊ	ㄌㄧㄣˊ	ㄊㄨㄥˊ	ㄐㄧ	ㄊㄨㄥˊ	ㄐㄧㄤ	ㄓㄨㄟˋ	ㄨㄢˇ	ㄐㄧ	ㄉㄤ ㄉㄤˋ	ㄕㄜ	ㄇㄟˋ

畿　畿　畹　畹　晦　晦
疃　疃　畷　畷　畲　畲
瞵　瞵　畺　畺　當　當
疇　疇　睡　睡　畸　畸

疙	疔	疒	寲	疑	疎	疏	疋	疋	疊	疊	疆
ㄍㄜ	ㄉㄧㄥ	ㄔㄨㄤˊ	ㄓㄨˇ	ㄧˊ	ㄕㄨ ㄙㄨ ㄆㄨ	ㄕㄨ ㄙㄨ ㄆㄨ	ㄓㄨˋ ㄕㄨ ㄆㄧ	ㄆㄧˇ ㄧㄚˇ	ㄉㄧㄝˊ	ㄉㄧㄝˊ	ㄐㄧㄤ

寲　寲　疋　疋　疆　疆
疒　疒　疏　疋　疊　疊
疔　疔　疎　疎　疊　疊
疙　疙　疑　疑　疋　疋

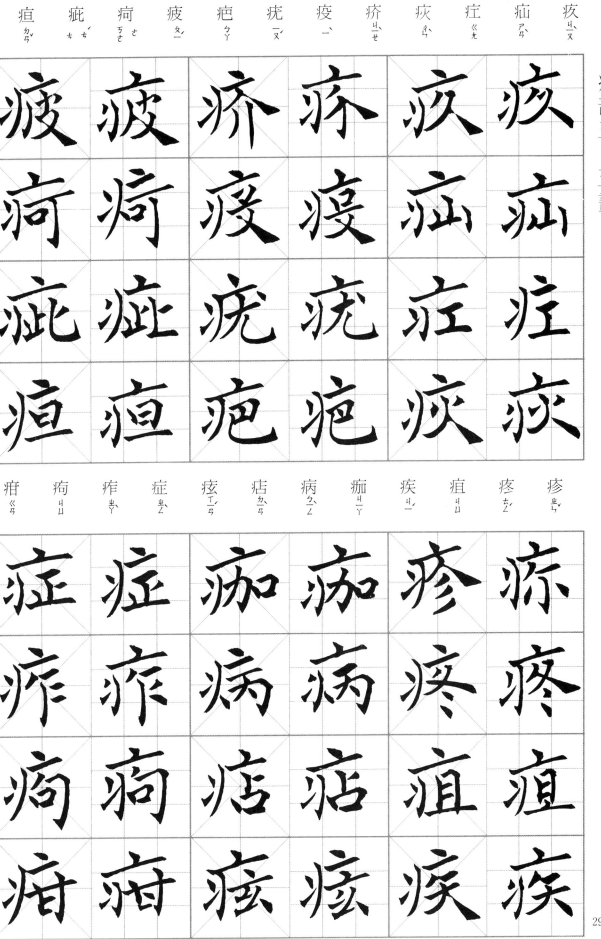

疿 ㄈㄟˋ | 疱 ㄆㄠˋ | 痏 ㄨㄟˇ | 痓 ㄓˋ | 痕 ㄏㄣˊ | 痔 ㄓˋ | 痍 ㄧˊ | 痙 ㄐㄧㄥˋ | 痒 ㄧㄤˇ | 疴 ㄎㄜ | 痍 ㄧˊ | 痌 ㄊㄨㄥ | 痊 ㄑㄩㄢˊ | 痙 ㄓㄥˋ

痛 ㄊㄨㄥˋ | 痞 ㄆㄧˇ | 痢 ㄌㄧˋ | 痣 ㄓˋ | 痛 ㄊㄨㄥˋ | 痧 ㄕㄚ | 痘 ㄉㄡˋ | 痠 ㄙㄨㄢ | 痤 ㄘㄨㄛˊ | 痰 ㄊㄢˊ | 痼 ㄍㄨˋ | 痿 ㄨㄟˇ

| 瘏 ㄊㄨ | 瘍 ㄧㄤˊ | 痲 ㄇㄛˊ | 痴 ㄔ | 痼 ㄍㄨˋ | 痙 ㄐㄧㄥˋ | 痹 ㄅㄧˋ | 痳 ㄌㄚˊ ㄌㄧㄣ | 痱 ㄈㄟˋ | 瘁 ㄘㄨㄟˋ | 瘀 ㄩ |

痴　痴　痹　瘅　瘀　瘀
痲　痲　痼　痹　瘁　痹
瘍　瘍　痙　痤　痳　痳
瘏　瘏　痴　痴　麻　麻

| 瘩 ㄉㄚ | 瘠 ㄐㄧˊ | 瘟 ㄨㄣ | 瘉 ㄩˋ | 瘊 ㄏㄡˊ | 瘧 ㄋㄩㄝˋ | 瘌 ㄌㄚˋ | 瘋 ㄈㄥ | 瘖 ㄧㄣ | 瘓 ㄏㄨㄢˋ | 瘐 ㄩˇ | 瘐 ㄓㄨ ㄐㄩ |

瘉　瘉　瘋　瘋　瘓　瘐
瘟　瘟　瘌　瘌　瘊　瘊
瘠　瘠　瘧　瘧　瘓　瘓
瘩　瘩　瘊　瘊　瘖　瘖

疒部十一～十二畫

瘡 ㄔㄨㄤ
癆 ㄌㄠˊ
癬 ㄒㄩㄢˇ
瘵 ㄓㄞˋ
瘦 ㄕㄡˋ
瘞 ㄧˋ
瘰 ㄌㄨㄛˇ
瘝 ㄍㄨㄢ
癇 ㄒㄧㄢˊ
癉 ㄉㄢ

瘥 ㄘㄨㄛˊ
瘸 ㄑㄩㄝˊ
癆 ㄌㄠˊ
癍 ㄅㄢ
癇 ㄒㄧㄢˊ
癆 ㄌㄠˊ
癌 ㄞˊ
癉 ㄉㄢˋ
瘻 ㄌㄡˋ
瘼 ㄇㄛˋ
瘼 ㄇㄛˋ
瘶 ㄘㄨㄣˋ

疒部 十二～廿三畫

癴	癪	癢	癥	癟	癩	癖	癒	癆	
一ㄌㄟ	ㄐㄧㄝ	一ㄤ	ㄓㄥ	ㄅㄧㄝ	ㄌㄢ	ㄆㄞ	ㄆㄧ	ㄩ	ㄌㄠ

癴	癥	癩	癟	癆	癢
癢	癢	癧	癧	癒	癒
癩	癪	癡	癡	癖	癖
癧	癬	癤	癤	癘	癘

癶部 〇～四畫

癸	癶	癟	癲	癱	癯	癮	癭	癬	癩	癘
ㄍㄨㄟ	ㄅㄛ	ㄅㄧㄝ	ㄉㄧㄢ	ㄊㄢ	ㄐㄩ	一ㄣ	一ㄥ	ㄒㄧㄢ	ㄌㄞ	ㄌㄧ

癲	癲	癮	癮	癧	癧
癟	癟	癱	癱	癩	癩
癶	癶	癯	癯	癬	癬
癸	癸	癱	癱	癬	瘦

癶部七畫　白部 ○～十三畫

皎 ㄐㄧㄠˇ	皋 ㄍㄠ	皈 ㄍㄨㄟ	皇 ㄏㄨㄤˊ	皆 ㄐㄧㄝ	的 ㄉㄧˋ ㄉㄜ˙	皃 ㄇㄠˋ	皂 ㄗㄠˋ	百 ㄅㄞˇ	白 ㄅㄞˊ	發 ㄈㄚ	登 ㄉㄥ
皇	皇	皂	皃	登	登						
皈	皈	皃	皃	發	發						
皋	皋	的	的	白	白						
皎	皎	皆	皆	百	百						

皦 ㄐㄧㄠˇ	皤 ㄆㄛˊ	皝 ㄏㄨㄤˇ	皜 ㄏㄠˇ	皚 ㄞˊ	皞 ㄏㄠˋ	皙 ㄒㄧ	皛 ㄐㄧㄠˇ	皓 ㄏㄠˋ	皕 ㄅㄧˋ	皖 ㄏㄨㄢˇ	皐 ㄍㄠ
皜	皜	敫	敫	皐	皐						
皞	皞	皙	皙	皖	皖						
皤	皤	皝	皝	皕	皕						
皦	皦	皚	皚	皓	皓						

蠱	盂	皿	皽	皺	鼓	鞁	皴	皰	皮	皭	皪
ㄍㄨˇ	ㄩˊ	ㄇㄧㄣˇ	ㄓㄢˇ	ㄓㄡˋ	ㄍㄨˇ	ㄅㄟˋ	ㄘㄨㄣ	ㄆㄠˋ	ㄆㄧˊ	ㄐㄧㄠˋ	ㄌㄧˋ

盍	盔	盒	盇	盎	盌	盇	盈	盇	盃	盈	盆
ㄍㄞˋ	ㄎㄨㄟ	ㄏㄜˊ	ㄆㄛˊ	ㄤˋ	ㄨㄢˇ	ㄏㄜˊ	ㄧ	ㄏㄜˊ	ㄅㄟ	ㄧㄥˊ	ㄆㄣˊ

盪 ㄉㄤˋ　盨 ㄓㄨ　盧 ㄌㄨˊ　盒 ㄏㄜˊ　盥 ㄍㄨㄢˋ　盤 ㄆㄢˊ　盡 ㄐㄧㄣˋ　監 ㄐㄧㄢ　盞 ㄓㄢˇ　盟 ㄇㄥˊ　盜 ㄉㄠˋ　盛 ㄔㄥˊ

盒	盒	監	監	盛	盛
盧	盧	盡	盡	盜	盜
盨	盨	盤	盤	盟	盟
盪	盪	盥	盥	盞	盞

眇 ㄇㄧㄠˇ　省 ㄒㄧㄥˇ　盾 ㄉㄨㄣˋ　盼 ㄆㄢˋ　相 ㄒㄧㄤ　直 ㄓˊ　盲 ㄇㄤˊ　盰 ㄒㄩ　盯 ㄉㄧㄥ　目 ㄇㄨˋ　盬 ㄍㄨˇ　監 ㄍㄨㄢ

眇	眇	相	相	盬	盬
盾	盾	盲	盲	盪	盪
省	省	直	直	目	目
眇	眇	相	相	盯	盯

眠 ㄇㄧㄢ	眞 ㄓㄣ	眅 ㄆㄢ	眙 ㄔ／胎 ㄊ	眄 ㄇㄧㄢ	眊 ㄇㄠ	眊 ㄇㄠ	盼 ㄒㄧ	看 ㄎㄢ	眉 ㄇㄟ	眈 ㄉㄢ
眙	眙	眄	眄	眊	眈					
眚	眚	眅	眅	眉	眉					
眞	眞	眊	眊	看	看					
眠	眠	眠	眠	盼	盼					

眩 ㄒㄩㄢ	睯 ㄇㄧㄣ	眨 ㄓㄚ	眛 ㄇㄟ	眥 ㄗ	眹 ㄓ	眺 ㄊㄧㄠ	眯 ㄇㄧ	眶 ㄎㄨㄤ	眷 ㄐㄩㄢ	睅 ㄇㄡ	眼 ㄧㄢ
眶	眶	眥	眥								
眷	眷	眹	眹	眩	眩						
睅	睅	眺	眺	睯	睯						
眼	眼	眯	眯	眛	眛						

睏 ㄎㄨㄣˋ	睍 ㄒㄧㄢˋ	睎 ㄒㄧ	睧 ㄐㄩㄣ	睇 ㄉㄧˋ	睅 ㄏㄢˋ	眽 ㄇㄛˋ	眵 ㄔ	眣 ㄧˋ	眴 ㄒㄩㄣˋ	睦 ㄇㄨˋ	眾 ㄓㄨㄥˋ
睏	睍	眵	睃	眾	眾						
睎	睎	眽	眽	睦	睦						
睍	睍	睅	睅	眴	眴						
睏	睏	睇	睇	睒	睒						

睥 ㄆㄧˋ	睫 ㄐㄧㄝˊ	睨 ㄋㄧˋ	睦 ㄇㄨˋ	督 ㄉㄨ	睢 ㄙㄨㄟ	睡 ㄕㄨㄟˋ	睞 ㄌㄞˋ	睜 ㄓㄥ	睞 ㄌㄞˋ	着 ㄓㄨㄛˊ ㄓㄠ ㄓㄜ˙	頰 ㄐㄧㄚˊ
睦	睦	睞	睞	睞	睞						
睨	睨	睡	睡	着	着						
睫	睫	睢	睢	睜	睜						
睥	睥	督	督	睛	睛						

303

睺 ㄏㄡˊ	睹 ㄉㄨˇ	瞀 ㄇㄠˋ	睿 ㄖㄨㄟˋ	睽 ㄎㄨㄟˊ	睊 ㄐㄩㄢ	睬 ㄘㄞˇ	睜 ㄓㄥ	睦 ㄇㄨˋ	罩 ㄓㄠˋ	睟 ㄙㄨㄟˋ	睒 ㄕㄢˇ
睺	睹	瞀	睿	睽	睊	睬	睜	睦	罩	睟	睒
睺	睹	瞀	睿	睬	睬	睞	睞	睟	睟	睟	睟
睹	睹	睠	睠	罩	罩	睖	睖				
睺	睺	睽	睽	睦	睦						

瞠 ㄔㄥ	瞥 ㄆㄧㄝ	瞖 ㄧˋ	瞞 ㄇㄢˊ	瞌 ㄎㄜ	瞇 ㄇㄧ	瞑 ㄇㄧㄥˊ	瞍 ㄙㄡˇ	瞎 ㄒㄧㄚ	瞋 ㄔㄣ	瞄 ㄇㄧㄠˊ	瞅 ㄑㄧㄡ
瞞	瞞	瞍	瞍	瞅	瞅						
瞖	瞖	瞑	瞑	瞄	瞄						
瞥	瞥	瞇	瞇	瞋	瞋						
瞠	瞠	瞌	瞌	瞎	瞎						

304

瞶 ㄍㄨㄟ	瞧 ㄑㄧㄠ	瞰 ㄎㄢ	瞯 ㄐㄧㄢ	瞳 ㄊㄨㄥ	瞭 ㄌㄧㄠ	瞬 ㄕㄨㄣ	瞪 ㄉㄥ	瞜 ㄌㄡ	瞘 ㄡ	瞟 ㄆㄧㄠ	瞢 ㄇㄥ

瞯　瞯　瞪　瞪　瞢　瞢
瞰　瞤　瞬　瞬　瞟　瞟
瞧　瞧　瞭　瞯　瞘　瞘
瞶　瞶　瞳　瞳　瞜　瞜

矚 ㄓㄨ	矗 ㄔㄨ	矓 ㄌㄨㄥ	矍 ㄐㄩㄝ	瞴 ㄆㄣ	矇 ㄇㄥ	瞵 ㄔㄡ	瞿 ㄑㄩ	瞽 ㄍㄨ	瞼 ㄐㄧㄢ	瞻 ㄓㄢ	瞾 ㄓㄨㄛ

矍　矍　瞿　瞿　瞽　瞾
矓　矓　瞵　瞵　瞻　瞻
矗　矗　矇　矇　瞼　瞼
矚　矚　瞴　矇　瞽　瞽

矚 ㄓㄨˇ　矛 ㄇㄠˊ　矜 ㄐㄧㄣ　喬 ㄐㄩ　矟 ㄕㄨㄛˋ　矢 ㄕˇ　矣 ㄧˇ　知 ㄓ　矩 ㄐㄩˇ　短 ㄉㄨㄢˇ　矬 ㄘㄨˊ

矚 矚
矩 矩
短 短
矬 矬

矟 矟
矢 矢
矣 矣
知 知

矜 矜
喬 喬

矬 矬
短 短
矩 矩
矬 矬

矮 ㄞˇ　矯 ㄐㄧㄠ　矰 ㄗㄥ　钂 ㄏㄨㄛˋ　玃 ㄉㄨㄛ　石 ㄕˊ　矼 ㄍㄤ　矸 ㄍㄢ　矴 ㄉㄨㄥˋ　砑 ㄒㄧㄚˋ　砉 ㄏㄨㄛˋ　砇 ㄉㄡˋ

矮 矮
矯 矯
矰 矰
钂 钂

玃 玃
石 石
矼 矼
矴 矴

砇 砇
砉 砉
砑 砑
矸 矸

砮	砝	砑	砦	砥	砷	砆	砂	砍	砒	砑	砌
ㄋㄨ	ㄈㄚˇ	ㄎㄢ	ㄓㄞˋ	ㄓˇ	ㄕㄣ	ㄈㄨ	ㄕㄚ	ㄎㄢˇ	ㄅㄧ	ㄧㄚˊ	ㄑㄧˋ

砦　砦　砂　砂　砌　砌

砝　砝　砆　砆　砑　砌

砝　砝　砷　砷　砒　砒

砮　砮　砥　砥　砍　砍

硫	研	硇	硃	砲	砸	砢	砢	砧	砠	破	砰
ㄌㄧㄡˊ	ㄧㄢˊ	ㄋㄠˊ	ㄓㄨ	ㄆㄠˋ	ㄗㄚˊ	ㄎㄜˇ	ㄎㄜ	ㄓㄢ	ㄐㄩ	ㄆㄛˋ	ㄆㄥ

砃　砃　砢　砢　砰　砰

硇　硇　砧　砧　破　破

研　研　砸　砸　砠　砠

硫　砾　砲　砲　砧　砧

硤 ㄒㄧㄚˊ	碑 ㄔㄣ	硝 ㄒㄧㄠ	硬 ㄧㄥ	硅 ㄍㄨㄟ	硒 ㄒㄧ
硤	碑	硝	硝	硒	硒
碑	碑	硬	硬	硍	硍
确	确	硜	硜	硅	硅
碎	碎	硯	硯	硜	硜

硐 ㄒㄧㄥ	碰 ㄆㄥˋ	碘 ㄉㄧㄢˇ	碉 ㄉㄧㄠ	碇 ㄉㄧㄥˋ	磋 ㄑㄩㄝ	碓 ㄉㄨㄟˋ	碎 ㄙㄨㄟˋ	碌 ㄌㄨˋ	硼 ㄆㄥˊ	碌 ㄌㄤˊ
硐	硐	碑	碑	碎	碎					
碘	碘	碓	碓	硼	硼					
碰	碰	碏	碏	碌	碌					
研	研	碇	碇	碎	碎					

碍 ㄞˋ　砥 ㄇ一　碁 ㄑ一ˊ　碗 ㄨㄢˇ　碩 ㄕㄨㄛˋ　碴 ㄔㄚˊ　罷 一ㄚ　碣 ㄐ一ㄝˊ　碧 ㄅ一ˋ　碆 ㄆㄨㄛ　碭 ㄉㄤˋ　碟 ㄉ一ㄝˊ

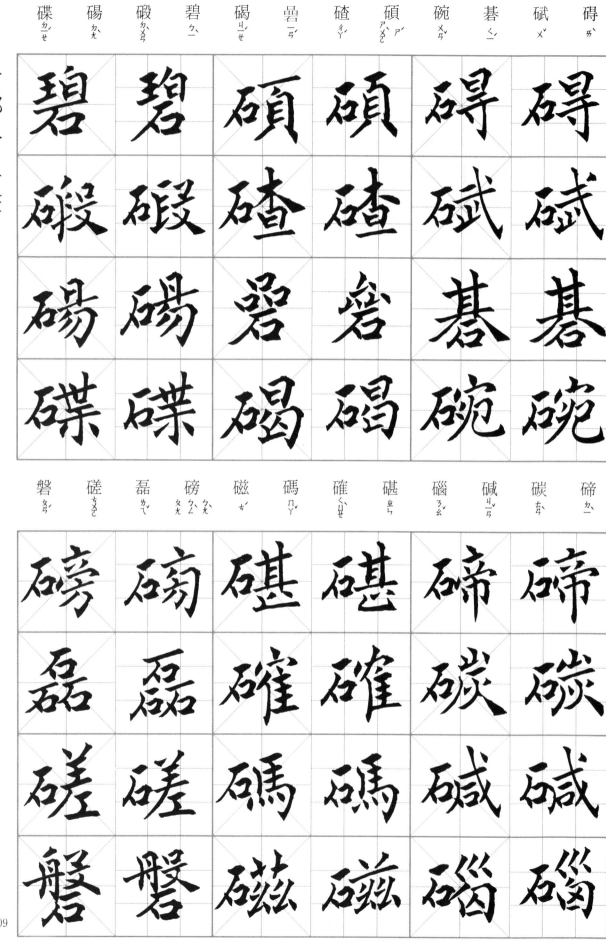

碲 ㄉ一　碳 ㄊㄢˋ　鹼 ㄐ一ㄢˇ　碯 ㄋㄠˇ　碪 ㄓㄣ　確 ㄑㄩㄝˋ　碼 ㄇㄚˇ　磁 ㄘˊ　磅 ㄆㄤ　磊 ㄌㄟˇ　磋 ㄘㄨㄛ　磐 ㄆㄢˊ

碙 ㄋㄠˊ　磬 ㄑㄧㄥˋ　磨 ㄇㄛˊ　磧 ㄑㄧˋ　碩 ㄕㄨㄛˋ　碻 ㄑㄩㄝˋ　磈 ㄎㄨㄟˇ　磴 ㄉㄥˋ　磉 ㄙㄤˇ　磔 ㄓㄜˊ　磓 ㄉㄨㄟ　碾 ㄋㄧㄢˇ

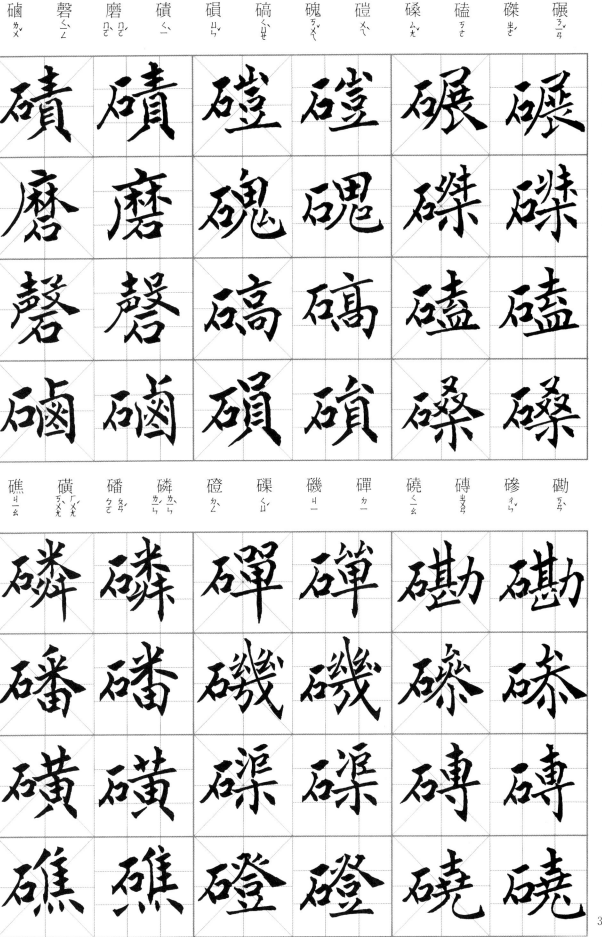

礁 ㄐㄧㄠ　磺 ㄏㄨㄤˊ　磻 ㄆㄢˊ　磷 ㄌㄧㄣˊ　磴 ㄉㄥˋ　磲 ㄑㄩˊ　磯 ㄐㄧ　碑 ㄅㄟ　磽 ㄑㄧㄠ　磚 ㄓㄨㄢ　磣 ㄔㄣˇ　勘 ㄎㄢ

礬 ㄈㄢˊ	礫 ㄌㄧˋ	礩 ㄓˋ	礎 ㄔㄨˇ	礮 ㄆㄠˋ	礦 ㄍㄨㄤˇ	礙 ㄞˋ	礙 ㄞˊ	礐 ㄩㄝˋ	礄 ㄑㄧㄠˊ	磽 ㄑㄧㄠ
礩	礩	礫	礫	礮	礦					
礫	礫	礦	礦	礎	礎					
礬	礬	礨	礨	礞	礞					

祆 ㄒㄧㄢ	礿 ㄩㄝ	祁 ㄑㄧˊ	祀 ㄙˋ	社 ㄕㄜˋ	礽 ㄖㄥˊ	礼 ㄌㄧˇ	示 ㄕˋ	礴 ㄅㄛˊ	礱 ㄌㄨㄥˊ	礳 ㄇㄛˋ	礤 ㄘㄚˇ
祀	祀	示	示	礴	礴						
祁	祁	礼	礼	礳	礳						
礽	礽	礽	礽	礱	礱						
祆	祆	社	社	礴	礴						

祉 ㄓˇ　祇 ㄑㄧˊ　祓 ㄈㄨˊ　祈 ㄑㄧˊ　祐 ㄧㄡˋ　祆 ㄒㄧㄢ　祕 ㄇㄧˋ　祖 ㄗㄨˇ　祚 ㄗㄨㄛˋ　祜 ㄏㄨˋ　祝 ㄓㄨˋ

祖　祖　祐　祐　祉　祉
祚　祚　祆　祆　祇　祇
祜　祜　祔　祔　祓　祓
祝　祝　祕　祕　祈　祈

祗 ㄓ　神 ㄕㄣˊ　祟 ㄙㄨㄟˋ　祠 ㄘˊ　祥 ㄒㄧㄤˊ　祏 ㄕˊ　祛 ㄑㄩ　祢 ㄇㄧˊ　祧 ㄊㄧㄠ　票 ㄆㄧㄠˋ　祭 ㄐㄧˋ　袷 ㄒㄧㄚˊ

桃　桃　祥　祥　祗　祗
票　票　祐　祐　神　神
祭　祭　祛　祛　祟　祟
袷　袷　祢　祢　祠　祠

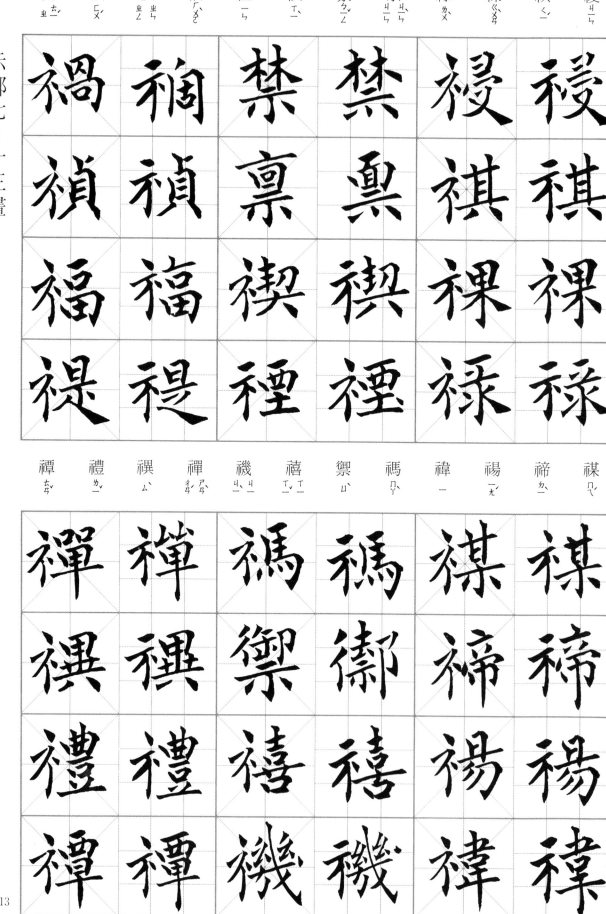

示部七～十三畫

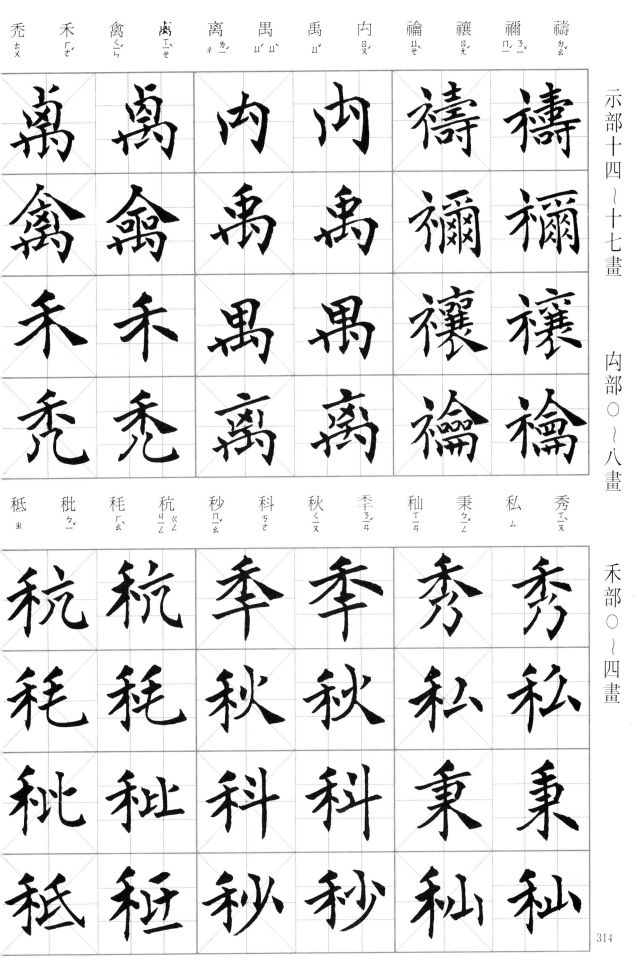

示部十四～十七畫　内部○～八畫

| 禱
ㄉㄠˇ | 禰
ㄋㄧˇ | 禳
ㄖㄤˊ | 禴
ㄩㄝˋ | 内
ㄖㄨˋ | 禹
ㄩˇ | 禺
ㄩˊ | 离
ㄌㄧˊ | 禼
ㄒㄧㄝˋ | 禽
ㄑㄧㄣˊ | 禾
ㄏㄜˊ | 秃
ㄊㄨ |

禾部○～四畫

| 秀
ㄒㄧㄡˋ | 私
ㄙ | 秉
ㄅㄧㄥˇ | 秈
ㄒㄧㄢ | 秊
ㄋㄧㄢˊ | 秋
ㄑㄧㄡ | 科
ㄎㄜ | 秒
ㄇㄧㄠˇ | 秔
ㄐㄧㄥ | 耗
ㄏㄠˋ | 秕
ㄅㄧˇ | 秖
ㄓ |

314

禾部四～七畫

上半部（自右至左）

種 ㄓㄨㄥ / ㄓㄨㄥˇ	種 ㄓㄨㄥˋ / ㄓㄨㄥ	秏 ㄏㄠ	秖 ㄓ	秦 ㄑㄧㄣˊ	秤 ㄔㄥˋ / ㄆㄧㄥ	秣 ㄇㄛˋ	租 ㄗㄨ	秬 ㄐㄩˋ	秔 ㄐㄧㄥ	秭 ㄗˇ	秘 ㄇㄧˋ / ㄅㄧˋ
种	种	秤	秤	种	秣	租	租	秋	秋	秤	秤
秪	秪	秦	秦	秏	秏	稙	稙	稇	稇	秦	秦
秪	秪	秩	秩	租	租	种	种	秤	秤	秩	秩
秧	秧	秣	秣	秘	秘	秧	秧	秘	秘	秧	秧

下半部（自右至左）

梗 ㄍㄥˇ	稌 ㄊㄨ	稃 ㄈㄨ	稍 ㄕㄠ	程 ㄔㄥˊ	稊 ㄊㄧ	稈 ㄍㄢˇ	稅 ㄕㄨㄟˋ	粮 ㄌㄧㄤˊ	稀 ㄒㄧ	移 ㄧˊ	稱 ㄔㄥ
稍	稍	稅	稅	稱	稱						
稃	稃	稈	稈	移	秘						
稌	稌	稀	稀	稀	稀						
梗	梗	程	程	粮	稹						

稔 稗 稙 稟 稠 稚 稜 稞 楷 種

稞
稟 稠 稚 稜 稞 楷 稙 稗 稔

穄 稱
稷 稹 稻 稼 稽 稿 穀 穆 糜
釋

稞 楷 稙 稗 稔 稠 稚 稜

禾部八～十一畫

316

禾部

穄 ㄐㄧˋ	穖 ㄐㄧ	檣 ㄑㄧㄤˊ	穠 ㄋㄨㄥˊ	檡 ㄓˊ	種 ㄓㄨㄥˇ	穗 ㄙㄨㄟˋ	穅 ㄎㄤ	穆 ㄇㄨˋ	穎 ㄧㄥˇ	積 ㄐㄧ	鯀
穄	穖	檣	穠	檡	種	穗	穅	穌	鯀		
穡	穡	穗	穗	積	積						
穢	穢	穜	穜	穎	穎						
檖	檖	檡	檡	穆	穆						

穴部

究 ㄐㄧㄡ	窮 ㄑㄩㄥˊ	穵 ㄨㄚ	穴 ㄒㄩㄝˊ/ㄒㄩㄝ	穬 ㄑㄧㄡ	穰 ㄖㄤˊ/ㄖㄤ	穮 ㄅㄛ	穩 ㄨㄣˇ	穧 ㄐㄧˋ	穫 ㄏㄨㄛˋ	穠 ㄋㄢ	穩 ㄨㄣˇ
穴	穴	贙	贙	穩	穩						
穵	穵	穰	穰	穣	穣						
窮	窮	穰	穰	穧	穧						
究	究	龝	龝	穤	穤						

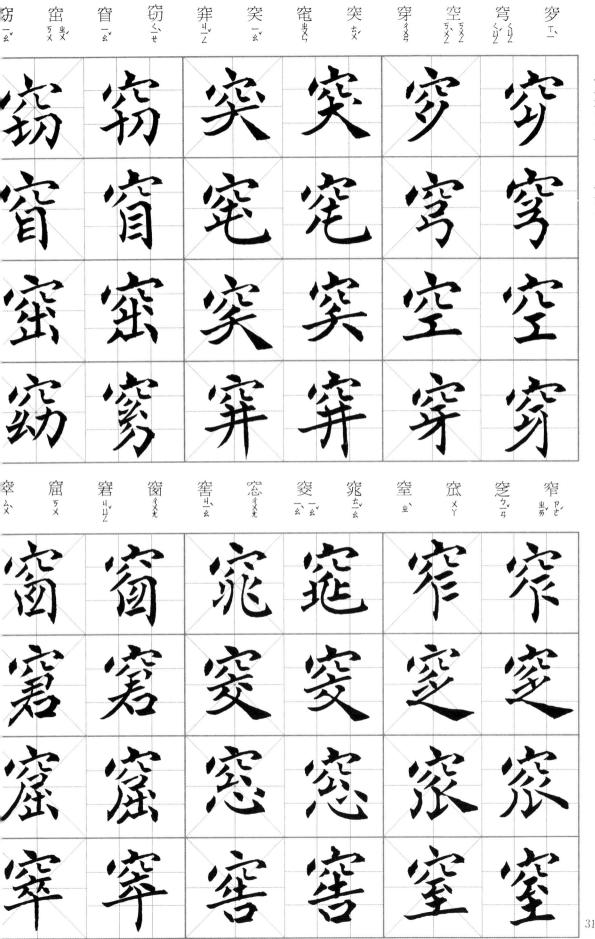

窠ㄎㄜ　窩ㄨㄛ　窪ㄨㄚ　窨ㄒㄩㄣ　窳ㄩ　窮ㄑㄩㄥ　窬ㄩ　窣ㄙㄨ　窯ㄠ　窠ㄎㄜ

竄ㄘㄨㄢ　竅ㄑㄧㄠ　竇ㄉㄡ　竈ㄗㄠ　竊ㄑㄧㄝ　計（ㄉㄡ　ㄐㄧ）　計（ㄉㄡ　ㄐㄧ）　竂ㄐㄩ　竂ㄒㄩㄥ

章	竟	竝	竘	竚	站	竛	竕	竑	竝	斜	約
ㄓㄤ	ㄐㄧㄥ	ㄅㄧㄥ	(ㄉㄡ)	ㄓㄨ	ㄓㄢ	ㄔ(ㄍㄜ)	(ㄍㄜ)	(ㄏㄨ)(ㄍㄡ)	ㄈㄨ(ㄍㄡ)	(ㄍㄡ)(ㄅㄡ)	(ㄐㄩ)(ㄍㄡ)

逥	端	竭	竪	竦	竫	竢	竦	竣	童	竛	竡
(ㄙㄢ)(ㄍㄡ)	ㄉㄨㄢ	ㄐㄧㄝ	ㄕㄨ	(ㄏㄠ)(ㄍㄡ)	ㄐㄧㄥ	ㄙ	(ㄙㄨ)(ㄍㄡ)	ㄐㄩㄣ	ㄊㄨㄥ	(ㄍㄜ)(ㄍㄡ)	(ㄉㄡ)(ㄍㄡ)

笑 ㄒㄧㄠˋ	笅 ㄐㄧㄠˇ	笊 ㄓㄠˋ	笮 ㄓㄚˋ	笆 ㄅㄚ	笯 ㄔ	竿 ㄍㄢ	竽 ㄩˊ	竺 ㄓㄨˊ	竹 ㄓㄨˊ	競 ㄐㄧㄥˋ	蠶 ㄘㄢˊ

（上半部各字：笊、笆、竿、竽、蠶／競、竹、竺）

笅 ㄒㄧㄢ	笪 ㄉㄚˊ	笥 ㄙˋ	筹 ㄉㄥˇ	答 ㄊㄚˋ	第 ㄉㄧˋ	笨 ㄅㄣˋ	笛 ㄉㄧˊ	笠 ㄌㄧˋ	笙 ㄕㄥ	笋 ㄙㄨㄣˇ	笔 ㄅㄧˇ

（下半部各字：笅、笥、笛、笨、笔、笋／笥、第、笨、笋、笙、笙／笪、第、笙、笠／笪、答、答、笠）

321

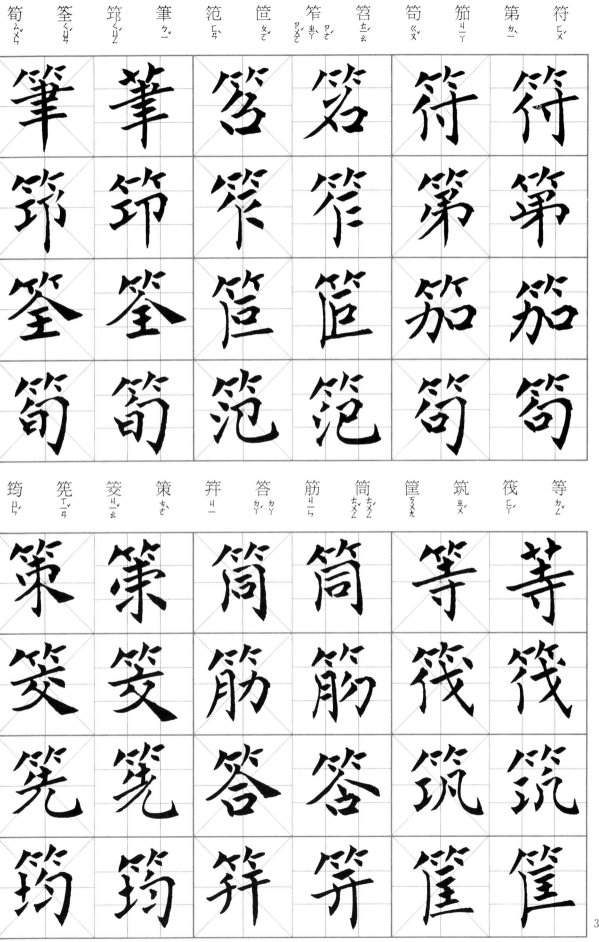

筍 ㄙㄨㄣˇ　筌 ㄑㄩㄢˊ　筇 ㄑㄩㄥˊ　筆 ㄅㄧˇ　笵 ㄈㄢˋ　笪 ㄉㄚˊ　筦 ㄍㄨㄢˇ　筶 ㄍㄠ　筊 ㄐㄧㄠ　筋 ㄐㄧㄣ　第 ㄉㄧˋ　符 ㄈㄨˊ

筠 ㄩㄣ　笘 ㄒㄧㄢ　筊 ㄐㄧㄠ　策 ㄘㄜˋ　笄 ㄐㄧ　答 ㄉㄚ　筒 ㄊㄨㄥˇ　筐 ㄎㄨㄤ　筑 ㄓㄨˊ　筏 ㄈㄚˊ　等 ㄉㄥˇ

竹部七～八畫

323

竹部十～十一畫

適ㄎㄨㄞ　簹ㄉㄤ　籀ㄓㄡ　籔ㄐㄩ　籃ㄌㄢ　籌ㄔㄡ　籍ㄐㄧ　藩ㄈㄢ　籔ㄙㄡ　籐ㄊㄥ　籙ㄌㄨ　籗ㄊㄨㄛ

籟ㄌㄞ　籠ㄌㄨㄥ　籛ㄐㄧㄢ　簬ㄌㄨ　籤ㄑㄧㄢ　籥ㄩ　籥ㄩㄝ　籧ㄑㄩ　籩ㄅㄧㄢ　籪ㄉㄨㄢ　籬ㄌㄧ　籮ㄌㄨㄛ

米部五～九畫

糊 ㄏㄨˊ　糌 ㄗㄢ　糇 ㄏㄡˊ　粳(ㄍㄥ) ㄍㄥ　糒 ㄅㄟˋ　糕 ㄍㄠ　糖 ㄊㄤˊ　糗 ㄑㄧㄡˇ　糠 ㄎㄤ　糝 ㄙㄢˇ　糙 ㄘㄠ

糜 ㄇㄧˊ　糞 ㄈㄣˋ　糟 ㄗㄠ　糨 ㄐㄧㄤˋ　糢 ㄇㄛˊ　糧 ㄌㄧㄤˊ　糭 ㄗㄨㄥˋ　糵 ㄋㄧㄝˋ　糯 ㄋㄨㄛˋ　糰 ㄊㄨㄢˊ　糲 ㄌㄧˋ

米部十六～十九畫　糸部〇～四畫

| 繲 ㄒㄧㄝˊ | 羅 ㄌㄨㄛˊ | 糶 ㄊㄧㄠˋ | 系 ㄒㄧˋ | 糸 ㄇㄧˋ | 糾 ㄐㄧㄡ | 糺 ㄐㄧㄡ | 紀 ㄐㄧˋ | 紆 ㄩ | 紃 ㄒㄩㄣˊ | 約 ㄩㄝ | 紅 ㄏㄨㄥˊ／ㄍㄨㄥ |

| 繲 | 羅 | 糶 | 系 | 糸 | 糾 | 糺 | 紀 | 紆 | 紃 | 約 | 紅 |
| 羅 | 糶 | 糸 | 紀 | 糾 | 糺 | 紀 | 紃 | 約 | 紅 | | |

| 紒 ㄐㄧㄝˋ | 紇 ㄍㄜˊ／ㄏㄜˊ | 級 ㄐㄧˊ | 紈 ㄨㄢˊ | 紓 ㄕㄨ | 紊 ㄨㄣˋ | 紋 ㄨㄣˊ | 納 ㄋㄚˋ | 紐 ㄋㄧㄡˇ | 紓 ㄕㄨ | 純 ㄔㄨㄣˊ | 衿 ㄐㄧㄣ |

| 紒 | 紇 | 級 | 紈 | 紓 | 紊 | 紋 | 納 | 紐 | 紓 | 純 | 衿 |

紽 ㄊㄨㄛˊ ｜ 紿 ㄉㄞˋ ｜ 紬 ㄔㄡˊ ｜ 終 ㄓㄨㄥ ｜ 組 ㄗㄨˇ ｜ 絆 ㄅㄢˋ ｜ 紾 ㄓㄣˇ ｜ 絮 ㄒㄩˋ ｜ 絁 ㄕ ｜ 絅 ㄐㄩㄥ ｜ 絧 ㄊㄨㄥˊ ｜ 絃 ㄒㄧㄢˊ

紽	紿	紬	終	組	絆	紾	絮	絁	絅	絧	絃
紽	紿	紬	終	組	絆	紾	絮	絁	絅	絧	絃
給	絀	絎	終	絆	絆	絵	絵	絅	絅	絅	絃
絆	絅	絲	絲	絥	絥	絲	絲	絅	絅	絅	絃

織 ㄓ ｜ 縼 ㄒㄧㄝˊ ｜ 絏 ㄒㄧㄝˋ ｜ 絓 ㄍㄨㄚˋ ｜ 絕 ㄐㄩㄝˊ ｜ 絜 ㄒㄧㄝˊ ｜ 絞 ㄐㄧㄠˇ ｜ 絡 ㄌㄨㄛˋ ｜ 絢 ㄒㄩㄢˋ ｜ 給 ㄍㄟˇ ｜ 絨 ㄖㄨㄥˊ

絨	給	絢	絡	絞	絜	絕	絓	結	絏	縼	織
絡	絡	絓	絓	織	織	織	織	織	織	織	織
絢	絢	絕	絕	結	絏	絏	絏	縼	縼	縼	縼
給	給	絜	絜	絨	絨	絨	絨	結	結	結	結
絨	絨	絞	絞	結	結	結	結	結	結	結	結

絅 ㄇㄧㄥ	絮 ㄒㄩ	絓 ㄊㄨㄥ	絰 ㄐㄧㄝ	絲 ㄙ	絳 ㄐㄧㄤ	絮 ㄒㄩ	絎 ㄊㄨㄥ	絅 ㄐㄧㄥ	絤 ㄒㄧㄢ	絝 ㄎㄨ	絖 ㄊㄨㄤ	紵 ㄌㄩ	絛 ㄊㄧㄠ

絹 ㄐㄩㄢ	綁 ㄅㄤ	絿 ㄇㄧㄢ	綇 ㄒㄧㄡ	絺 ㄔ	絼 ㄊ	綆 ㄍㄥ	絹 ㄒㄧㄠ	絨 ㄒㄧ	綏 ㄙㄨㄟ	絳 ㄒㄩ	經 ㄐㄧㄥ	綎 ㄧㄢ

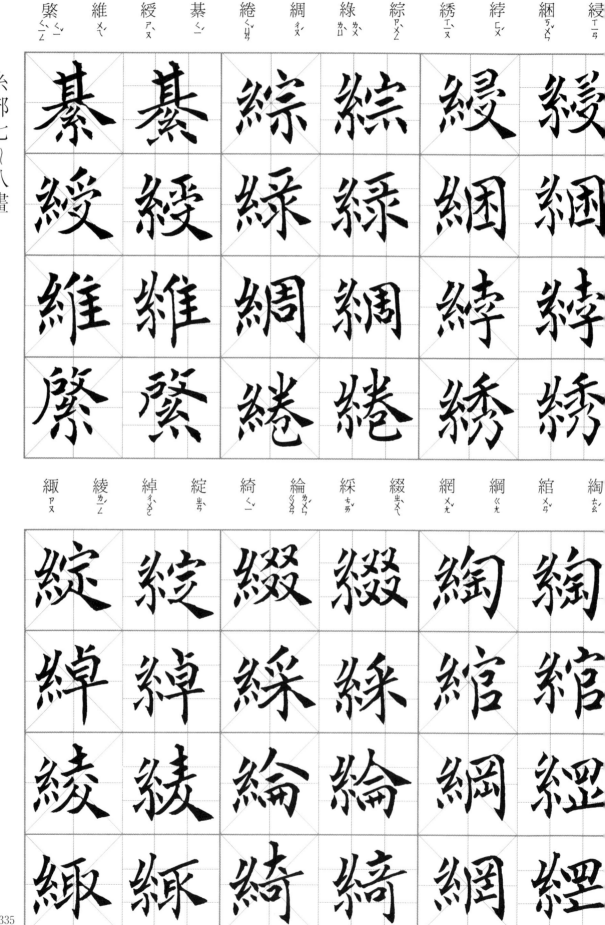

上段（右至左）字頭與注音：

緇 ㄗ ／ 緊 ㄐㄧㄣ ／ 緋 ㄈㄟ ／ 絡 ㄌㄨㄛ ／ 綱 ㄉㄤ ／ 絨 ㄩ ／ 綿 ㄇㄧㄢ ／ 緄 ㄍㄨㄣ ／ 綟 ㄌㄧ ／ 綾 ㄌㄧㄥ ／ 綣 ㄑㄩㄢ ／ 綫 ㄒㄧㄢ

上段字例：

緇　緊　緋　綹　緄　絨　綿　緄　綟　綾　綣　綫
緇　緊　緋　綹　緄　絨　綿　緄　綟　綾　綣　綫

下段（右至左）字頭與注音：

総 ㄗㄨㄥ ／ 綳 ㄅㄥ ／ 緒 ㄒㄩ ／ 緗 ㄒㄧㄤ ／ 緘 ㄐㄧㄢ ／ 線 ㄒㄧㄢ ／ 縣 ㄇㄧㄢ ／ 緝 ㄑㄧ ／ 締 ㄉㄧ ／ 緶 ㄅㄧㄢ ／ 緣 ㄩㄢ ／ 緫 ㄙ

下段字例：

総　緗　緘　緣　緒　緗
緒　緝　線　線　綳　綳
緣　緣　緜　緜　緒　緒
緫　緫　緝　綃　緗　緗

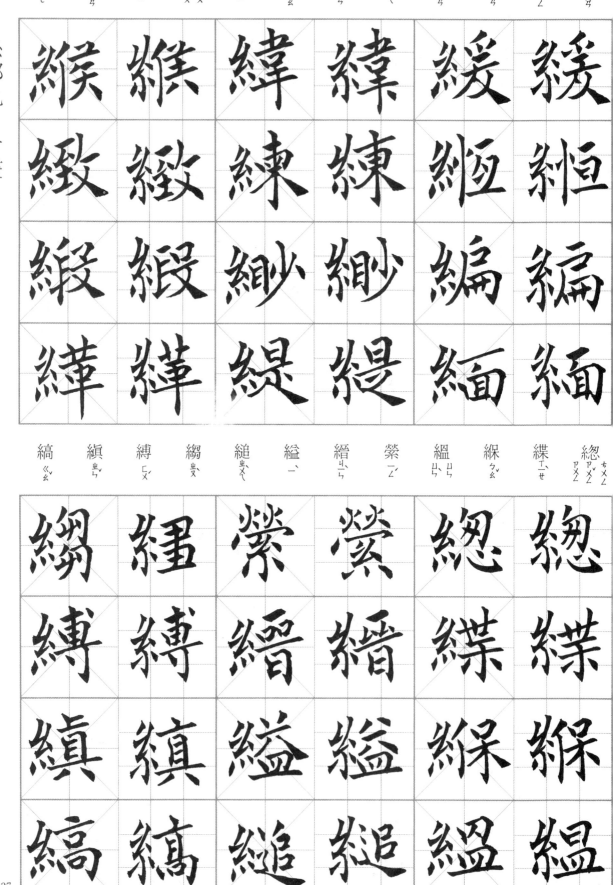

緩 ㄏㄨㄢˇ
緶 ㄅㄧㄢ
緬 ㄇㄧㄢˇ
緯 ㄨㄟˇ
練 ㄌㄧㄢˋ
緲 ㄇㄧㄠˇ
緹 ㄊㄧˊ
緱 ㄍㄡ
緞 ㄉㄨㄢˋ
緯 ㄏㄨㄟ

總 ㄗㄨㄥˇ ㄘㄨㄥ
緤 ㄒㄧㄝˋ
綵 ㄘㄞˇ
緄 ㄩㄣ ㄩㄣˋ
縈 ㄧㄥˊ
緒 ㄐㄩˊ
縊 ㄧˋ
緅 ㄓㄨㄟ ㄨㄟˋ
縛 ㄈㄨˋ
繽 ㄓㄣˋ
縞 ㄍㄠˇ

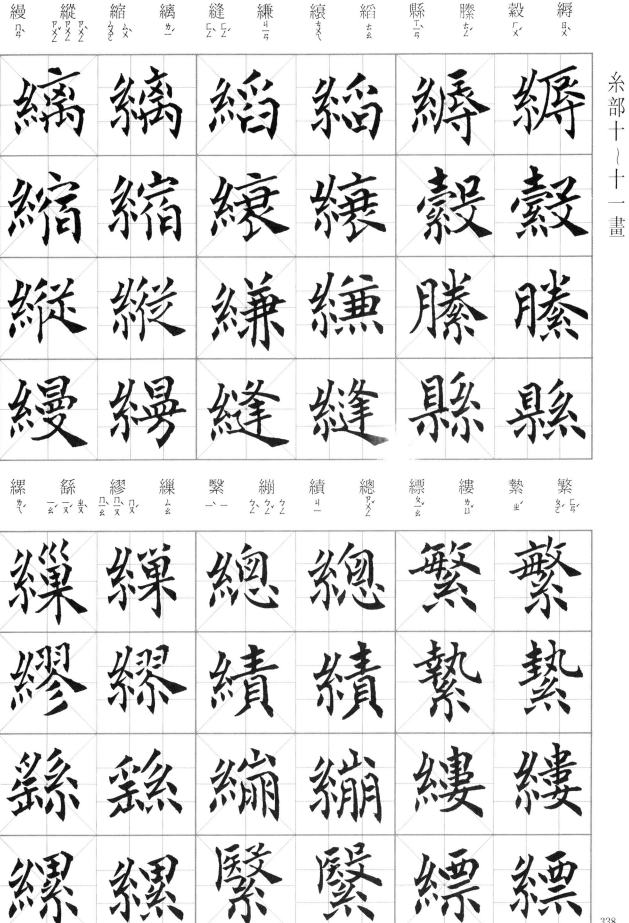

糜 ㄇㄧ	緯 ㄨㄟ	縧 ㄊㄠ	繒 ㄗㄥ ㄗㄥ	織 ㄓ	繊 ㄒㄧㄢ	繚 ㄌㄧㄠ	繕 ㄕㄢ	繞 ㄖㄠ	總 ㄗㄨㄥ	繙 ㄈㄢ	繑 ㄑㄧㄠ
麿	繹	絛	繒	織	纖	繚	繕	繞	繞	繞	繞
緯	緯	緯	繽	纖	纖	纖	織	總	總	總	繞
絛	絛	絛	絛	繚	繚	繚	繚	繙	繙	繙	繞
繒	繒	繕	繕	繕	繕	繕	繕	繑	繑	繑	繑

繘 ㄩ	繡 ㄒㄧㄡ	繢 ㄏㄨㄟ	繩 ㄕㄥ	繪 ㄏㄨㄟ	繫 ㄐㄧ ㄒㄧ	繭 ㄐㄧㄢ	繮 ㄐㄧㄤ	繯 ㄏㄨㄢ	繳 ㄐㄧㄠ ㄓㄨㄛ	繹 ㄧ
繘	繡	繢	繩	繪	繫	繭	繮	繯	経	繮
繘	繡	繢	繩	繪	繫	繭	繮	繯	緣	繮
繘	繡	繢	繩	繪	繫	繭	繮	繯	繳	繮
繘	繡	繢	繩	繪	繫	繭	繮	繯	繹	繹

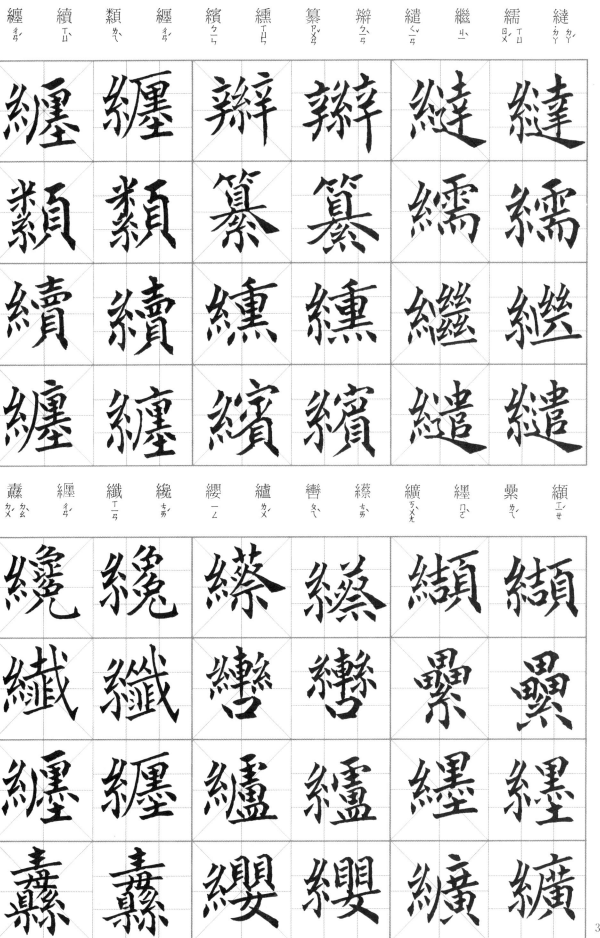

糸部十三～十九畫

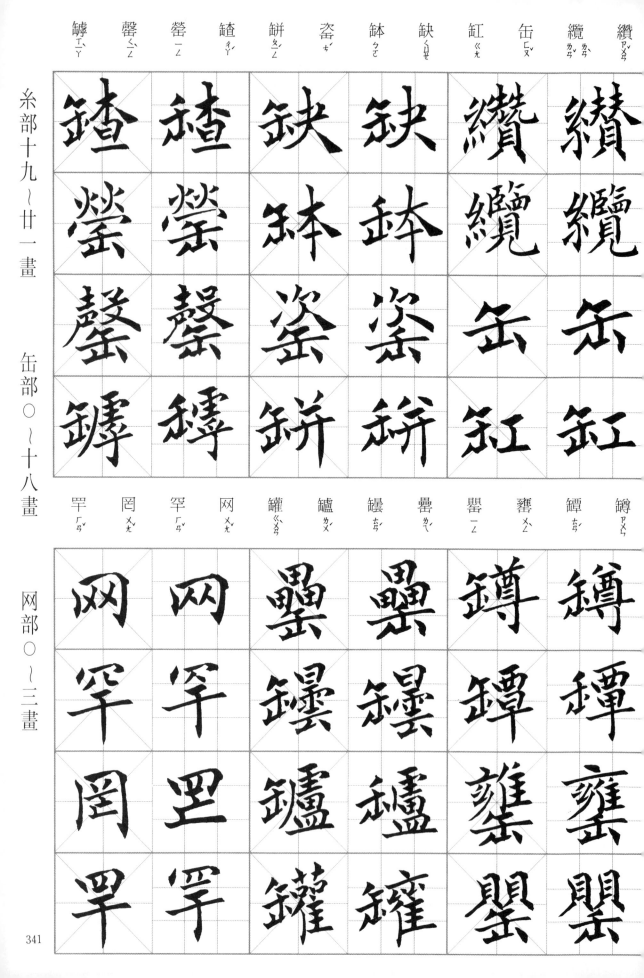

糸部十九～廿一畫　缶部〇～十八畫

网部〇～三畫

罘 ㄈㄨ | 置 ㄓ | 罡 ㄍㄤ | 罟 ㄍㄨ | 眾 ㄓㄨㄥ | 罠 ㄇㄧㄣ | 罣 ㄍㄨㄚ | 罥 ㄐㄩㄢ | 罦 ㄈㄨ | 罪 ㄗㄨㄟ | 罭 ㄩ

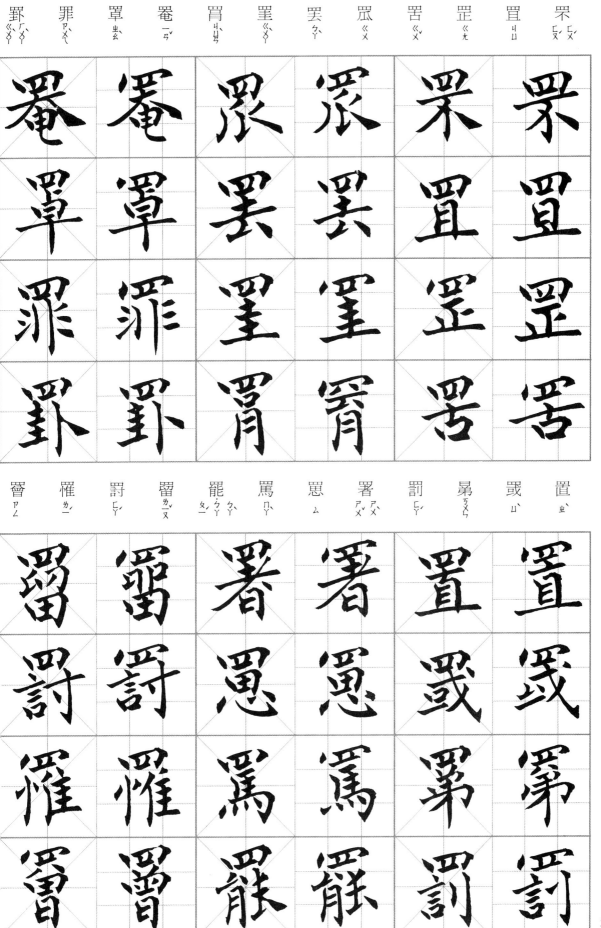

罭 ㄩ | 罹 ㄌㄧ | 罰 ㄈㄚ | 罶 ㄌㄧㄡ | 罷 ㄅㄚˋ ㄆㄧ | 罵 ㄇㄚ | 罳 ㄙ | 署 ㄕㄨ | 罰 ㄈㄚ | 罳 ㄙ | 罵 ㄇㄚ | 罷 ㄅㄚ | 置 ㄓ

网部十二～十九畫　羊部〇～七畫

芈　芈　羃　羃　闕　闕
羌　羌　羈　羈　罿　罿
美　美　羈　羈　羅　羅
羑　羑　羊　羊　罷　羅

羠　羨　羚　羚　羔　羔
群　羣　羞　羞　羖　羖
羨　羨　羕　羕　羌　羌
義　義　羢　羠　羝　羝

343

羯 ㄐㄧㄝˊ	羭 ㄩˊ	義 ㄒㄧ	羱 ㄩㄢˊ	羴 ㄕㄢ	羶 ㄕㄢ	羹 ㄍㄥ	羸 ㄌㄟˊ	羼 ㄔㄢˋ	羽 ㄩˇ	羿 ㄧˋ	翁 ㄨㄥ

翅 ㄔˋ	翃 ㄏㄨㄥˊ	翀 ㄔㄨㄥ	翎 ㄌㄧㄥˊ	翊 ㄧˋ	翌 ㄧˋ	習 ㄒㄧˊ	翋 ㄌㄚˋ	翕 ㄒㄧˋ	翔 ㄒㄧㄤˊ	翛 ㄒㄧㄠ	翟 ㄉㄧˊ ㄓㄞˊ

344

翯 ㄏㄜˋ	翱 ㄠˊ	翰 ㄏㄢˋ	翩 ㄆㄧㄢ	翫 ㄨㄢˋ	翬 ㄏㄨㄟ	翦 ㄐㄧㄢˇ	翥 ㄓㄨˋ	翣 ㄕㄚˋ	翠 ㄘㄨㄟˋ	翡 ㄈㄟˇ
翯	翱	翰	翩	翫	翬	翦	翥	翣	翠	翡
翰	翰	翩	翩					翠	翠	翠
翱	翱	翬	翬					翣	翣	翣
翯	翯	翫	翫					翥	翥	翥

耆 ㄑㄧˊ	考 ㄎㄠˇ	老 ㄌㄠˇ	翿 ㄉㄠˋ	耀 ㄧㄠˋ	翽 ㄏㄨㄟˋ	翾 ㄒㄩㄢ	翹 ㄑㄧㄠˊ	翻 ㄈㄢ	翹 ㄑㄧㄠˊ	翼 ㄧˋ	翳 ㄧˋ
耆	耆		翿	翿			翳	翳			
老	老		翻	翻			翼	翼			
考	考		翿	翿			翹	翹			
耆	耆		耀	耀			翻	翻			

老部（四～六畫）・而部（〇～三畫）

字	注音
耄	ㄇㄠˋ
者	ㄓㄜˇ
耆	ㄑㄧˊ
耊	ㄉㄧㄝˊ
耋	ㄉㄧㄝˊ
耇	ㄍㄡˇ
而	ㄦˊ
耍	ㄕㄨㄚˇ
耐	ㄋㄞˋ
耏	ㄦˊ
耎	ㄖㄨㄢˇ
耑	ㄓㄨㄢ

耒部（〇～九畫）

字	注音
耒	ㄌㄟˇ
耔	ㄗˇ
耙	ㄅㄚˋ
耕	ㄍㄥ
耘	ㄩㄣˊ
耗	ㄏㄠˋ
耝	ㄐㄩ
耜	ㄙˋ
耞	ㄐㄧㄚ
耤	ㄐㄧㄝˊ
耦	ㄡˇ
耡	ㄔㄨˊ
粗	ㄘㄨ

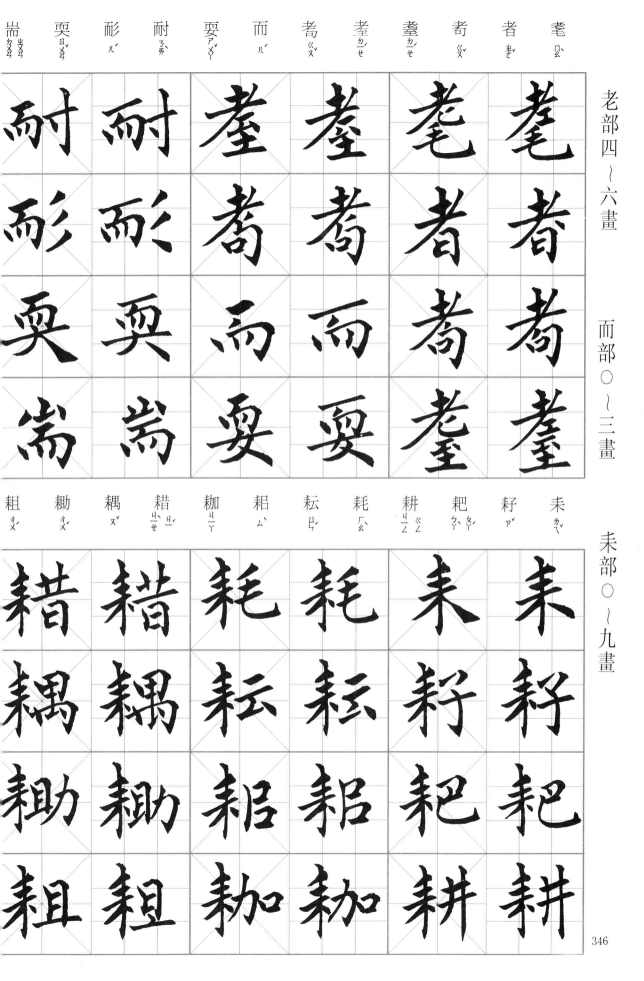

耽	耷	耶	耵	耳	耱	耙	耰	耬	耩	榜	耨
ㄉㄢ	ㄉㄚ	ㄧㄝ	ㄊㄧㄥ	ㄦˇ	ㄇㄛˋ	ㄅㄚ	ㄧㄡ	ㄌㄡˊ	ㄐㄧㄤˇ	ㄆㄤ	ㄋㄡˋ

耒部十～十五畫　耳部〇～八畫

耿	聑	耻	戢	聆	聊	聒	聯	聖	聘	聚	聞
ㄍㄥˇ	ㄅㄧㄢˋ	ㄔˇ	ㄓˊ	ㄌㄧㄥˊ	ㄌㄧㄠˊ	ㄍㄨㄛ	ㄌㄧㄢˊ	ㄕㄥˋ	ㄆㄧㄣˋ	ㄐㄩˋ	ㄨㄣˊ

耳部 八～十六畫　聿部 〇～八畫

（頂欄字頭，由右至左）

字	注音
聝	ㄍㄨㄛˊ
職	ㄓˊ
聵	ㄎㄨㄟˋ
聶	ㄋㄧㄝˋ
聳	ㄙㄨㄥˇ
聲	ㄕㄥ
聱	ㄠˊ
聰	ㄘㄨㄥ
聯	ㄌㄧㄢˊ
聨	ㄌㄧㄢˊ
聘	ㄆㄧㄣˋ
聸	ㄔㄢˊ

（字帖大字，六列四行，由右至左、由上至下）

聝　聘　職　聲　聶　聰
聝　聘　職　聲　聶　聰
職　聯　聱　聲　聳　聰
聸　聨　聱　聳　聳　聯

肉部 〇～二畫

（底欄字頭，由左至右）

字	注音
肏	ㄘㄠ
肌	ㄐㄧ
肋	ㄌㄜˋ／ㄌㄟ
肉	ㄖㄡˋ
肇	ㄓㄠˋ
肅	ㄙㄨˋ
肄	ㄧˋ
肆	ㄙˋ
聿	ㄩˋ
聾	ㄌㄨㄥˊ
聽	ㄊㄧㄥ
聹	ㄋㄧㄥˊ

（字帖大字，六列四行，由右至左、由上至下）

聹　聾　肆　肄　肆　肉
聽　聾　肆　肄　肋　肌
聲　聾　肅　肅　肋　肌
聿　聿　肇　肇　肉　肏

肥 ㄈㄟˊ	肢 ㄓ	股 ㄍㄨˇ	肱 ㄍㄨㄥ	肛 ㄍㄤ	肝 ㄍㄢ	肚 ㄉㄨˋㄉㄨˇ	肘 ㄓㄡˇ	肖 ㄒㄧㄠˋ	肓 ㄏㄨㄤ	肛 ㄧˋ	肎 ㄖㄣˊ
肬	肬	肘	肘			肓	肓				
股	股	肚	肚			肛	肛				
肢	肢	肝	肝			肎	肓				
肥	肥	肛	肛			肖	肖				

胥 ㄒㄩ	肱 ㄍㄨㄥ	肭 ㄋㄚˋ	肺 ㄈㄟˋ	胚 ㄒㄧ	肴 ㄧㄠˊ	肤 ㄈㄨ	育 ㄩˋ	肯 ㄎㄣˇㄎㄥˇ	肫 ㄓㄨㄣ	肪 ㄈㄤˊ	肩 ㄐㄧㄢ
肺	肺	肓	肓	肩	肩						
肭	肰	肤	肤	肪	肪						
胘	胘	肴	肴	肫	肫						
胥	骨	肨	肨	肯	肎						

胃	背	肺	胎	胖	胙	胛	胞	胠	胡	胤
ㄨㄟˋ	ㄅㄟˋ	ㄈㄟˋ	ㄊㄞ	ㄆㄤˋ	ㄗㄨㄛˋ	ㄐㄧㄚˇ	ㄅㄠ	ㄑㄩ	ㄏㄨˊ	ㄧㄣˋ

胸	觜	胝	胚	胗	脉	胆	胭	胯	胰	胱	胹
ㄒㄩㄥ	ㄗˇ	ㄓ	ㄆㄟ	ㄓㄣ	ㄇㄛˋ	ㄉㄢˇ	ㄧㄢ	ㄎㄨㄚˋ	ㄧˊ	ㄍㄨㄤ	ㄦ

350

肉部 六～七畫

| 脘 ㄨㄢˇ | 胳 ㄍㄜ | 胞 ㄆㄠ | 胴 ㄉㄨㄥ | 脆 ㄘㄨㄟˋ | 胸 ㄒㄩㄥ | 脊 ㄐㄧˊ | 胍 ㄇㄞˋ | 脅 ㄒㄧㄝˊ | 脂 ㄓ | 載 ㄗ | 能 ㄋㄥˊ |

| 脛 ㄐㄧㄥ | 脣 ㄔㄨㄣˊ | 脩 ㄒㄧㄡ | 脫 ㄊㄨㄛ | 脬 ㄆㄠ | 脯 ㄈㄨˇ | 脡 ㄊㄧㄥˇ | 脖 ㄅㄛˊ | 脛 ㄐㄧㄥ | 脈 ㄇㄞˋ | 胱 ㄍㄨㄤ | 脖 ㄅㄛˊ |

351

上段（字頭，由右至左）

| 艇 ㄊㄧㄥˇ | 胳 ㄌㄨㄛˋ | 脚 ㄐㄩㄠ | 脹 ㄓㄤˋ | 胼 ㄆㄧㄢˊ | 腆 ㄊㄧㄢˇ | 腋 ㄧㄝˋ | 腌 ㄧㄢ | 腎 ㄕㄣˋ | 腐 ㄈㄨˇ | 腑 ㄈㄨˇ | 空 ㄎㄨㄥ |

上段練習字：
艇　腦　脚　脹
胳　腆　腋　脘
腎　腐　腑　腔

下段（字頭，由右至左）

| 腕 ㄨㄢˋ | 脾 ㄆㄧˊ | 臘 ㄌㄚˋ | 腓 ㄈㄟˊ | 腠 ㄘㄡˋ | 腥 ㄒㄧㄥ | 腦 ㄋㄠˇ | 腫 ㄓㄨㄥˇ | 腰 ㄧㄠ | 腱 ㄐㄧㄢˋ | 腴 ㄩˊ | 腸 ㄔㄤˊ |

下段練習字：
腕　膝　腕　腥　膝　腰
脾　脾　腥　腥　膜　腱
腊　腊　腦　腦　腴　胰
腓　腓　腫　腫　腸　腸

352

腹 ㄈㄨˋ　腩 ㄋㄢˇ　股 ㄍㄨˇ　腦 ㄋㄠˇ　腺 ㄒㄧㄢˋ　腳 ㄐㄩㄝ／ㄐㄧㄠˇ　腭 ㄜˋ　腼 ㄇㄧㄢˇ　腮 ㄙㄞ　膃 ㄨㄚ　腿 ㄊㄨㄟˇ

腹	腹	腦	腦	腼	腼
腩	腩	腺	腺	腮	腮
腯	腯	腳	腳	膃	膃
殷	殷	腭	胖	腿	腿

膀 ㄅㄤˇ　膂 ㄌㄩˇ　膈 ㄍㄜˊ　膏 ㄍㄠ　塍 ㄔㄥˊ　髆 ㄅㄛˊ　膚 ㄈㄨ　膜 ㄇㄛˊ　膝 ㄒㄧ　膠 ㄐㄧㄠ　膘 ㄅㄧㄠ　膛 ㄊㄤ

膈	膀	膝	膝	膝	膝
膂	膂	膊	膊	膠	膠
膈	膈	膚	膏	膘	膘
膏	膏	膜	膜	膛	膛

膣 ㄓˋ
朥 ㄐㄧㄤ
臃 ㄔˇㄨㄥ
腸 ㄔㄤˊ
膩 ㄋㄧˋ
膨 ㄆㄥˊ
膳 ㄕㄢˋ
膰 ㄈㄢˊ
膗 ㄔㄨㄞ
膴 ㄏㄨˇ
膦 ㄌㄧㄣ

膲 ㄔㄠ
膽 ㄉㄢˇ
膾 ㄎㄨㄞˋ
膿 ㄋㄨㄥˊ
臀 ㄊㄨㄣˊ
臂 ㄅㄧˋ
臃 ㄩㄥ
臆 ㄧˋ
臉 ㄌㄧㄢˇ
臊 ㄙㄠ ㄙㄠˇ
臟 ㄗㄤˋ
膺 ㄧㄥ

纞 ㄌㄨㄢˊ	臟 ㄗㄤˋ	臝 ㄌㄨㄛˇ	臗 一ㄢ	臛 ㄏㄨㄛˋ	臚 ㄌㄨˊ	臘 ㄌㄚˋ	臕 ㄅ一ㄠ	臍 ㄑㄧˊ	臏 ㄅㄧㄣ	朧 ㄐㄩㄝ

（肉部十三～十九畫 練習字帖）

齃 ㄋㄧㄝ	皋 ㄍㄠ	臬 ㄋㄧㄝ	臭 ㄒ一ㄡ ㄔㄡ	自 ㄗˋ	臨 ㄌㄧㄣˊ ㄌㄧㄣˋ	臧 ㄗㄤ	臥 ㄨㄛˋ	臣 ㄔㄣˊ	臣 ㄔㄣˊ	臞 ㄑㄩˊ	臢 ㄗㄚ

（臣部〇～十一畫　自部〇～十畫 練習字帖）

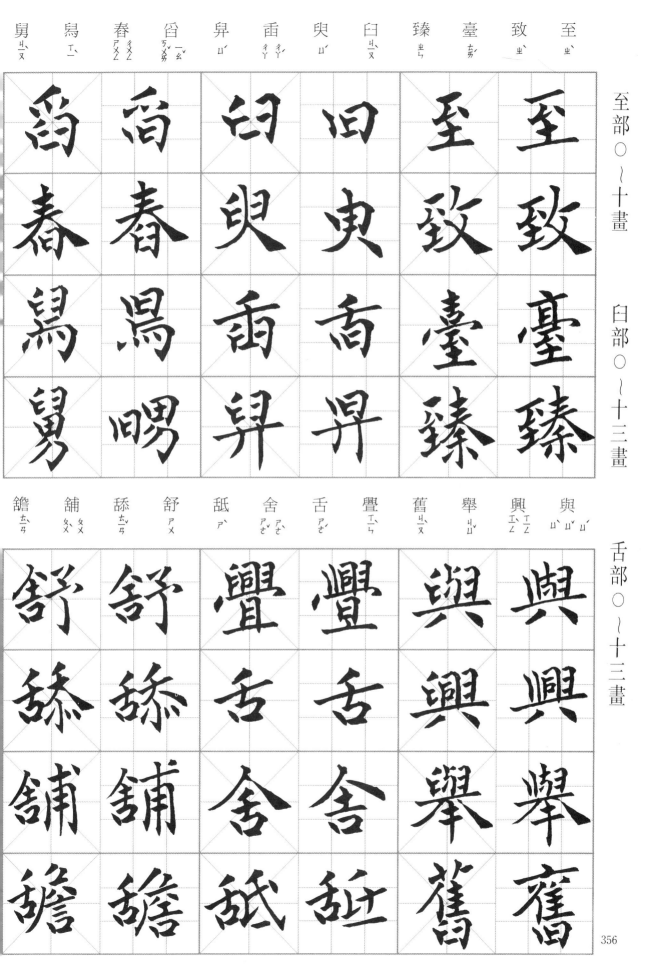

舅 ㄐㄧㄡˋ　舄 ㄒㄧˋ　舂 ㄔㄨㄥ　舀 ㄧㄠˇ　舁 ㄩˊ　雷 ㄔㄚˊ　與 ㄩˊ　臼 ㄐㄧㄡˋ　臻 ㄓㄣ　臺 ㄊㄞˊ　致 ㄓˋ　至 ㄓˋ

饘 ㄊㄢ　舖 ㄆㄨˋ　舔 ㄊㄧㄢˇ　舒 ㄕㄨ　舐 ㄕˋ　舍 ㄕㄜˋ ㄕㄜˇ　舌 ㄕㄜˊ　豐 ㄒㄧㄣ　舊 ㄐㄧㄡˋ　舉 ㄐㄩˇ　興 ㄒㄧㄥˋ ㄒㄧㄥ　與 ㄩˋ ㄩˊ

356

舌部十三畫

舛部〇～八畫

| 舘 ㄍㄨㄢ | 舜 ㄕㄨㄣˋ | 舞 ㄨˇ | 舟 ㄓㄡ | 舠 ㄉㄠ | 舢 ㄕㄢ | 舡 ㄒㄧㄤ | 航 ㄏㄤˊ | 般 ㄅㄢ | 舫 ㄈㄤˇ | 舩 ㄔㄨㄢˊ |

（上段）

舘	舘	舟	舟	航	航
舛	舛	舠	舠	般	般
舜	舜	舢	舢	舫	舫
舞	舞	舡	舡	舩	舩

舟部〇～八畫

| 舲 ㄌㄧㄥˊ | 舳 ㄓㄨˊ | 舴 ㄗㄜˊ | 舵 ㄉㄨㄛˋ | 舶 ㄅㄛˊ | 舸 ㄍㄜˇ | 舷 ㄒㄧㄢˊ | 船 ㄔㄨㄢˊ | 艇 ㄊㄧㄥˇ | 艄 ㄕㄠ | 艅 ㄩˊ | 艋 ㄇㄥˇ |

（下段）

舲	舲	舶	舶	艇	艇
舳	舳	舷	舷	艄	艄
舴	舴	舸	舸	艅	艅
舵	舵	船	船	艋	艋

艣	艨	艢	艟	艘	艦	艎	舡
ㄌㄨˇ	ㄇㄥˊ	ㄑㄧㄤˊ	ㄔㄨㄥ	ㄙㄡ	一	ㄏㄨㄤˊ	ㄏㄠˊ

艤 ㄧ　艦 ㄐㄧㄢ　艢 ㄑㄧㄤˊ　艟 ㄊㄨㄥˊ　艘 ㄙㄡ　艦 一　艎 ㄏㄨㄤˊ　舡 ㄏㄠˊ

芀	芁	艾	艸	艷	艴	色	艱	良	艮	艫	艣
ㄊㄧㄠˊ	ㄐㄧㄡ	一ˋ ㄞˋ	ㄘㄠˇ	ㄧㄢˋ	ㄈㄨˊ	ㄙㄜˋ ㄕㄞˇ	ㄐㄧㄢ	ㄌㄧㄤˊ	ㄍㄣˋ ㄍㄣ	ㄕㄨㄤ ㄕㄨㄤˋ	ㄌㄨˊ

358

芃 ㄆㄥˊ　芄 ㄨㄢˊ　芋 ㄩˋ　芎 ㄒㄩㄥ　芑 ㄑㄧˇ　芒 ㄇㄤˊ　芐 ㄏㄨˋ　芳 ㄈㄤ　芝 ㄓ　芟 ㄕㄢ

芃　芄
芙　芙
芝　芝
芟　芟

芎　芑
芭　芭
芒　芟
芐　芐

芑　芄
芎　芎
芋　芋
芐　芐

茉 ㄇㄛˋ　芥 ㄐㄧㄝˋ　芩 ㄑㄧㄣˊ　芪 ㄑㄧˊ　芨 ㄐㄧ　芬 ㄈㄣ　芭 ㄅㄚ　芮 ㄖㄨㄟˋ　芰 ㄐㄧˋ　花 ㄏㄨㄚ　芳 ㄈㄤ　芷 ㄓˇ

芰　芰　芨　芨　茉　茉
花　花　芬　芬　芥　芥
芳　芳　芭　芭　芩　芩
芷　芷　芮　芮　芪　芪

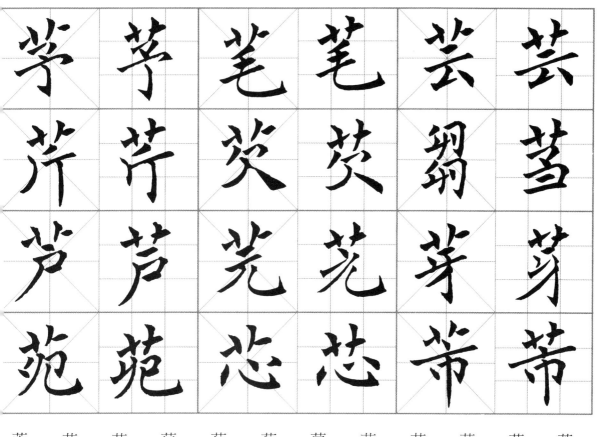

艸部四～五畫

苦 英 苴 茶 苹 苻 苾 苗 茂 范 茄 茅

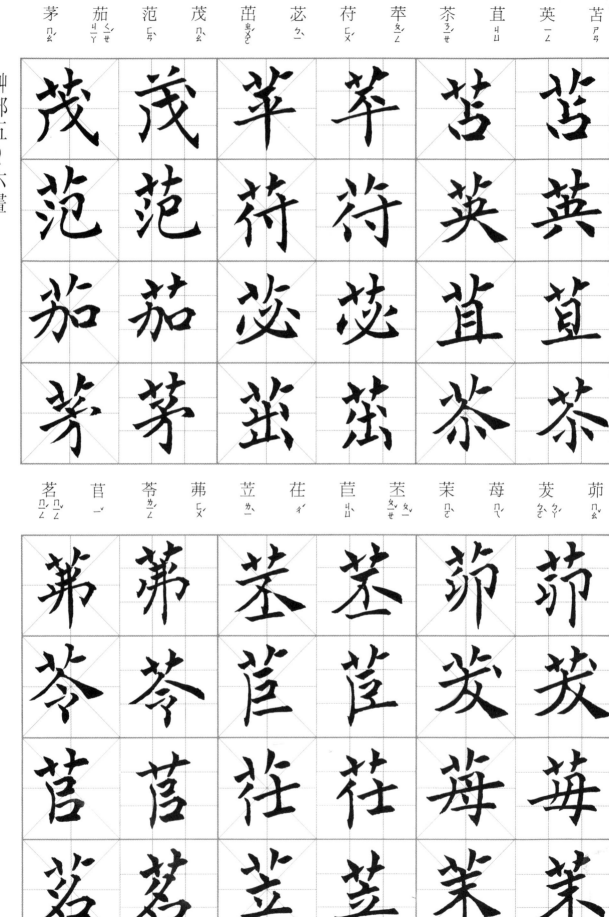

茆 芨 苺 茉 苤 苣 茌 苙 茀 苓 苣 茗

茹 ㄖㄨˊ 茸 ㄖㄨㄥˊ 茶 ㄔㄚˊ 苦 ㄎㄨˇ 茵 ㄧㄣ 苘 ㄑㄧㄥˇ 茲 ㄗ 茱 ㄓㄨ 茯 ㄈㄨˊ 茫 ㄇㄤˊ 茨 ㄘˊ 荔 ㄌㄧˋ

苦	苦	茱	茱	荔	荔
茶	茶	茲	茲	茨	茨
苘	茸	苘	苘	茫	茫
茹	茹	茵	茵	茯	茯

茜 ㄑㄧㄢˋ 茛 ㄍㄣ 荒 ㄏㄨㄤ 黃 ㄏㄨㄤˊ 荐 ㄐㄧㄢˋ 荏 ㄖㄣˇ 莜 ㄑㄧㄠˊ 草 ㄘㄠˇ 荆 ㄐㄧㄥ 荅 ㄉㄚˊ 荄 ㄍㄞ 荀 ㄒㄩㄣ

黃	黃	草	草	荀	荀
荒	荒	莜	莜	荄	荄
茛	茛	荏	荏	荅	荅
茜	茜	荐	荐	荆	荆

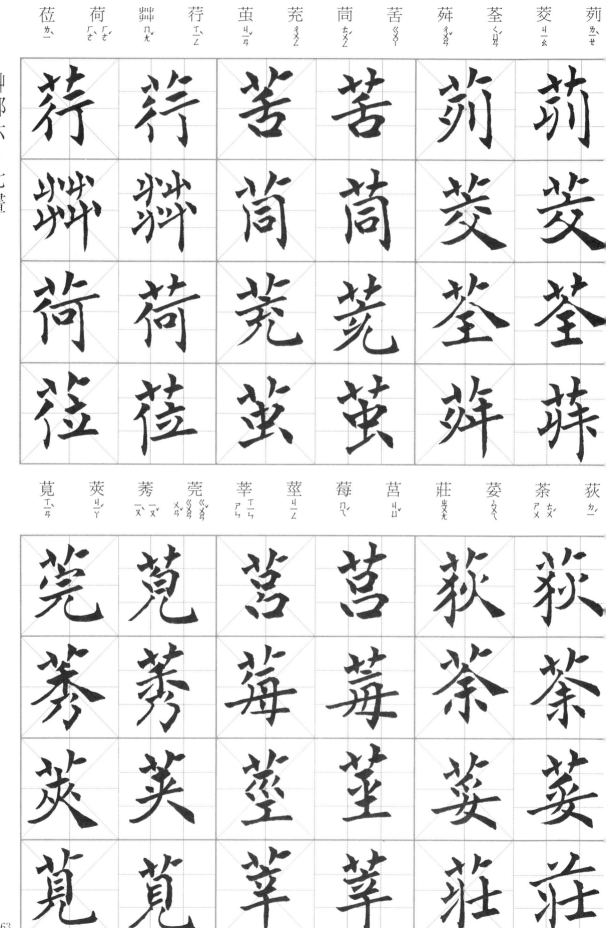

363

莨 ㄌㄤˋ ㄌㄤˊ | 莛 ㄊㄧㄥˊ | 莏 ㄔㄨㄛ | 莅 ㄓㄨˋ | 葱 ㄘㄨㄥ | 莟 ㄏㄢˊ | 莎 ㄕㄚ ㄙㄨㄛ | 莉 ㄌㄧˋ | 莆 ㄆㄨˇ | 莫 ㄇㄛˋ ㄇㄨˋ | 莪 ㄜˊ | 莩 ㄆㄠˊ ㄈㄨˊ

莨　莛　莏　莅　葱　莟　莎　莉　莆　莫　莪　莩
莨　莎　莎　莎　莎　莎　莎　莎　莪　莫　莫　莪
莛　莛　莟　莟　莟　莟　莫　莫　莫　莫　莫　莫
莨　莨　葱　葱　莆　莆

菘 ㄙㄨㄥ | 菖 ㄔㄤ | 菔 ㄈㄨˊ | 菑 ㄗㄞ | 菌 ㄐㄩㄣˋ | 菊 ㄐㄩˊ | 菅 ㄐㄧㄢ | 菁 ㄐㄧㄥ | 菀 ㄨㄢˇ ㄩㄢ | 莽 ㄇㄤˇ | 荳 ㄉㄡˋ | 莩 ㄆㄠˊ

菑　菖　菔　菑　菌　菊　菅　菁　菀　莽　荳　莩
菔　菔　菔　菔　菅　菅　菅　菅　莖　莖　莖　莖
菖　菖　菊　菊　菊　菊　莽　莽　莽　莽
菘　菘　菌　菌　菌　菌　菀　菀

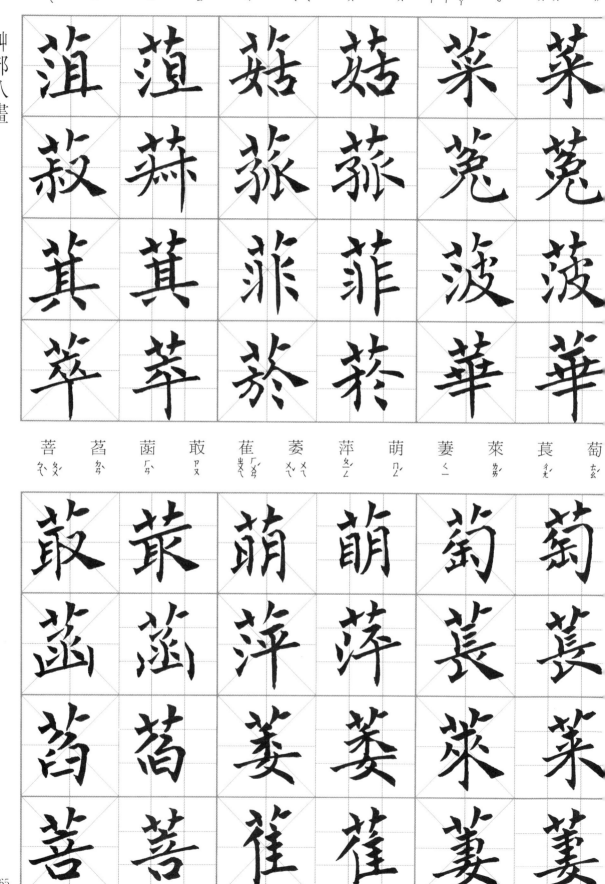

艸部八畫

菩 ㄆㄨˊ　苔 ㄉㄞ　菡 ㄏㄢˋ　蒐 ㄙㄡ　萑 ㄓㄨㄟ　萎 ㄨㄟ　萍 ㄆㄧㄥˊ　萌 ㄇㄥˊ　萋 ㄑㄧ　萊 ㄌㄞˊ　萇 ㄔㄤˊ　萄 ㄊㄠˊ

菱 ㄌㄧㄥˊ
菴 ㄢ
萃 ㄘㄨㄟˋ
華 ㄏㄨㄚˊ
蓮 ㄌㄧㄢˊ
菉 ㄌㄨˋ
菁 ㄐㄧㄥ
菙 ㄓㄨㄣ
菇 ㄍㄨ
萏 ㄉㄢˋ
萩 ㄑㄧㄡ
菜 ㄘㄞˋ

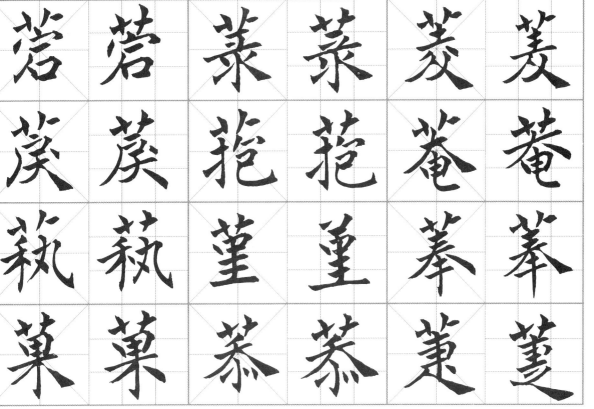

萬 ㄨㄢˋ
萱 ㄒㄩㄢ
萵 ㄨㄛ
落 ㄌㄨㄛˋ
葉 ㄧㄝˋ
葑 ㄈㄥ
著 ㄓㄨˋ ㄓㄠ
甚 ㄕㄣˋ ㄖㄣˊ ㄓㄣˋ
葛 ㄍㄜˊ ㄍㄜˇ
葡 ㄆㄨˊ
葺 ㄑㄧˋ

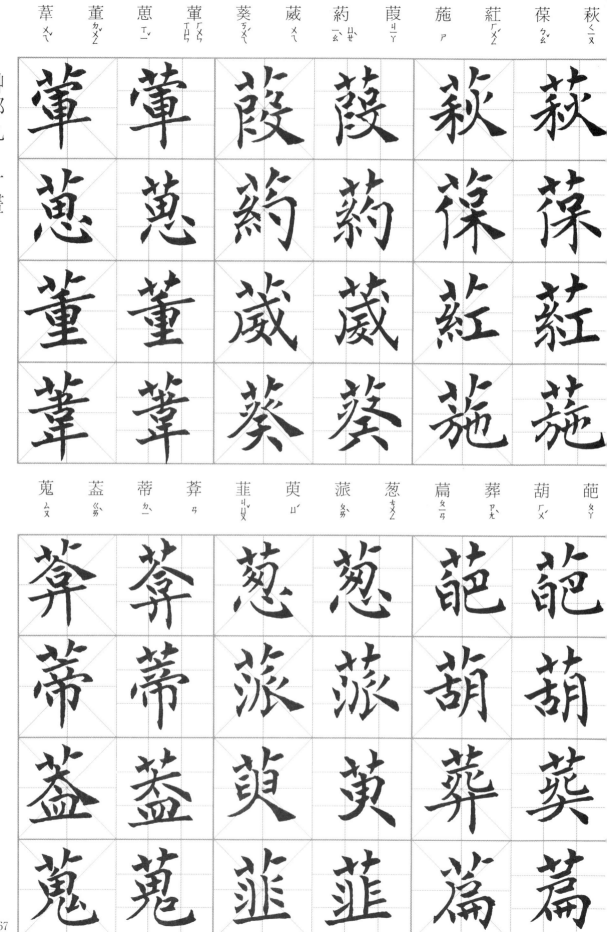

艸部九～十畫

蒙 ㄇㄥˊ　蒜 ㄙㄨㄢˋ　蒯 ㄎㄨㄞˇ　蒲 ㄆㄨˊ　蒸 ㄓㄥ　蒹 ㄐㄧㄢ　蒺 ㄐㄧˊ　蒼 ㄘㄤ　蒿 ㄏㄠ　蓀 ㄙㄨㄣ　蓁 ㄓㄣ

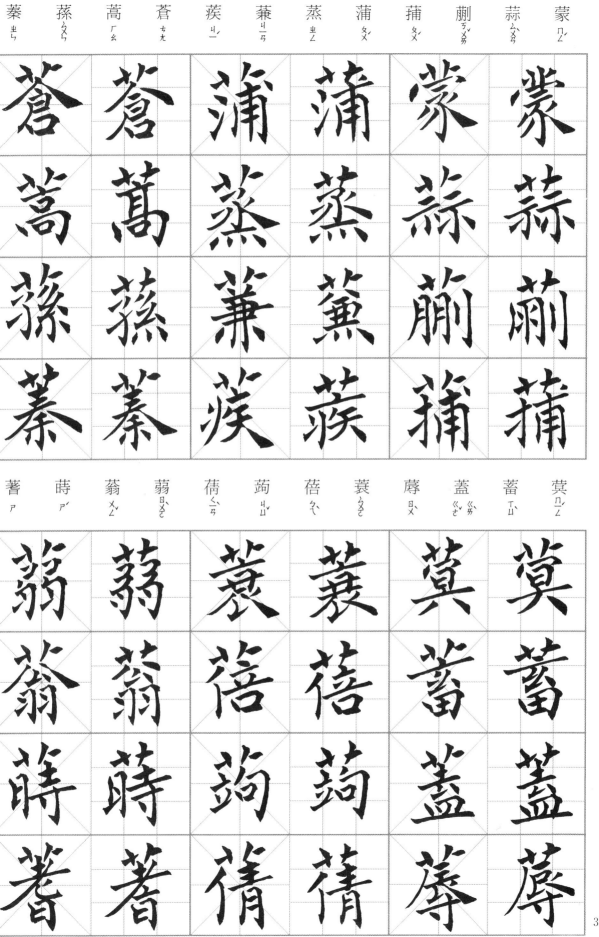

蓂 ㄇㄧㄥˊ　蓄 ㄒㄩˋ　蓋 ㄍㄞˋ　蓐 ㄖㄨˋ　蓑 ㄙㄨㄛ　蓓 ㄅㄟˋ　蒟 ㄐㄩˇ　蒨 ㄑㄧㄢˋ　蒻 ㄖㄨㄛˋ　蒔 ㄕˋ　蓍 ㄕ

艸部十～十一畫

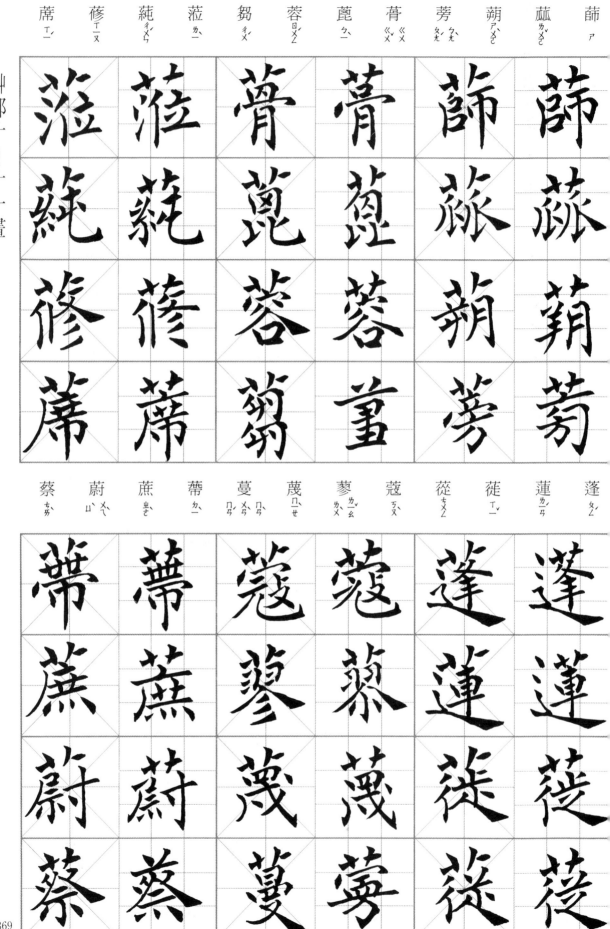

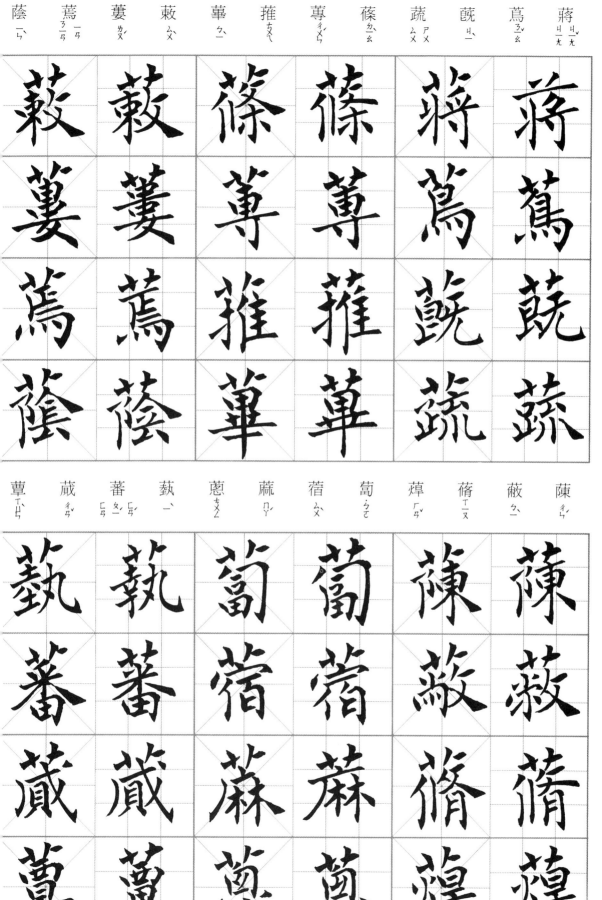

蕩ㄉㄤ 蕨ㄐㄩㄝ 蕢ㄎㄨㄟ 蕞ㄗㄨㄟ 蕙ㄏㄨㄟ 蕘ㄖㄠ 藻ㄗㄠ 雲ㄩㄣ 蘭ㄌㄢ 賣ㄇㄞ 蕊ㄖㄨㄟ 蕉ㄐㄧㄠ

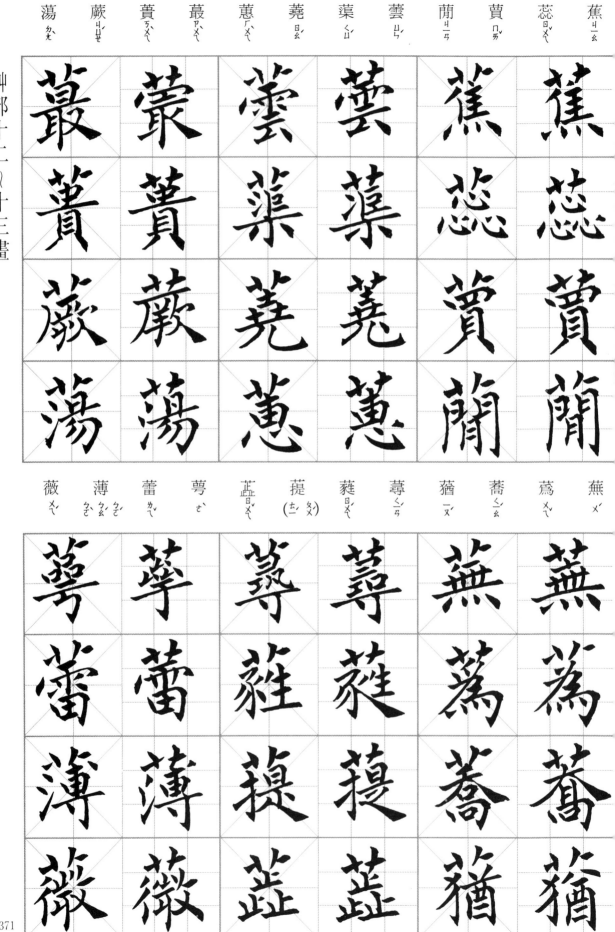

薇ㄨㄟ 薄ㄅㄛˊㄅㄠˊㄅㄛˋ 蕾ㄌㄟ 萼ㄜ 蕰ㄖㄨㄟ 提(ㄊㄧㄉㄨ) 蕤ㄖㄨㄟ 蕁ㄒㄩㄣ 蕕ㄧㄡ 蕎ㄑㄧㄠ 蔫ㄋㄧㄢ 蕪ㄨ

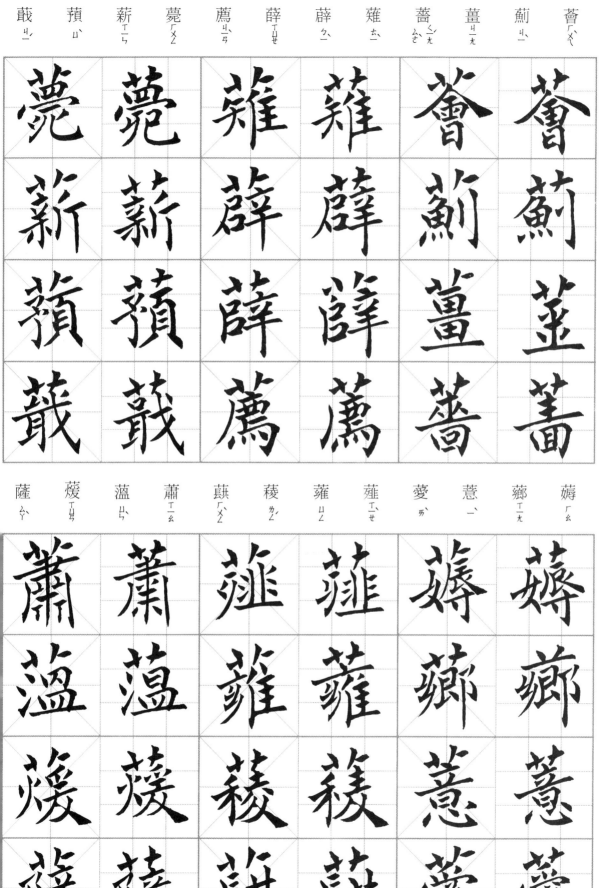

戩ㄐㄧ	蕷ㄩ	薪ㄒㄧㄣ	蔑ㄇㄛ	薦ㄐㄧㄢ	薛ㄒㄩㄝ	薛ㄆㄛ	薙ㄊㄧ	薔ㄑㄧㄤ	薑ㄐㄧㄤ	薊ㄐㄧ	薈ㄏㄨㄟ

薩ㄙㄚ	薨ㄒㄩㄢ	蘊ㄩㄣ	蕭ㄒㄧㄠ	薨ㄏㄨㄥ	薐ㄌㄥ	蕹ㄩㄥ	薤ㄒㄧㄝ	薆ㄞ	薏ㄧ	薌ㄒㄧㄤ	薅ㄏㄠ

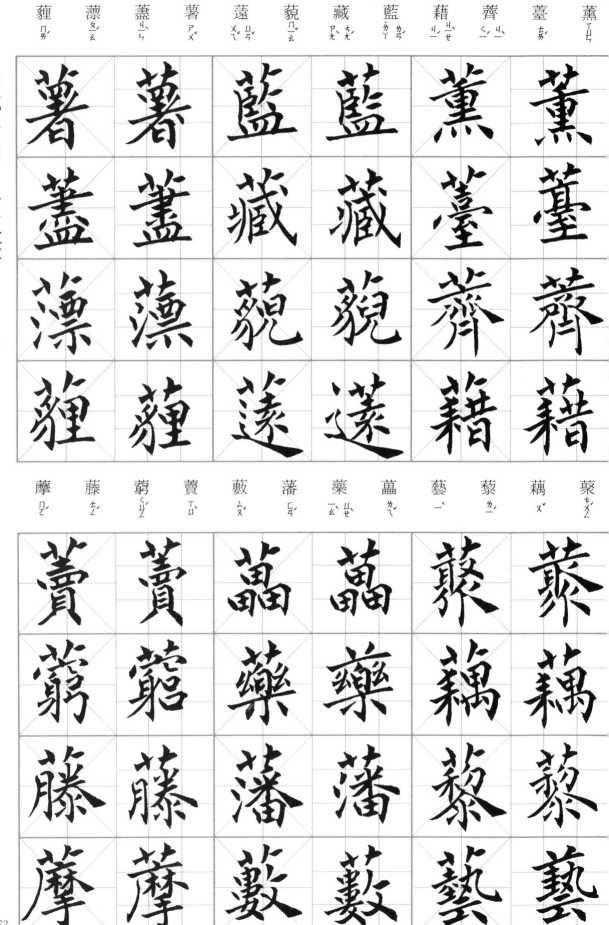

艸部十四～十五畫

薰 ㄒㄩㄣ　薹 ㄊㄞˊ　薺 ㄐㄧˋ　藉 ㄐㄧㄝˋ　藍 ㄌㄢˊ　藏 ㄗㄤˋ　藐 ㄇㄧㄠˇ　遠 ㄩㄢˇ　薯 ㄕㄨˋ　藻 ㄗㄠˇ　蘵 ㄐㄩㄣ

椶 ㄘㄨㄥ　藕 ㄡˇ　藜 ㄌㄧˊ　藝 ㄧˋ　蘦 ㄌㄟˇ　藥 ㄩㄝˋ　藩 ㄈㄢ　藪 ㄙㄡˇ　薈 ㄒㄩ　蕨 ㄑㄩㄝˊ　藤 ㄊㄥˊ　摩 ㄇㄛ

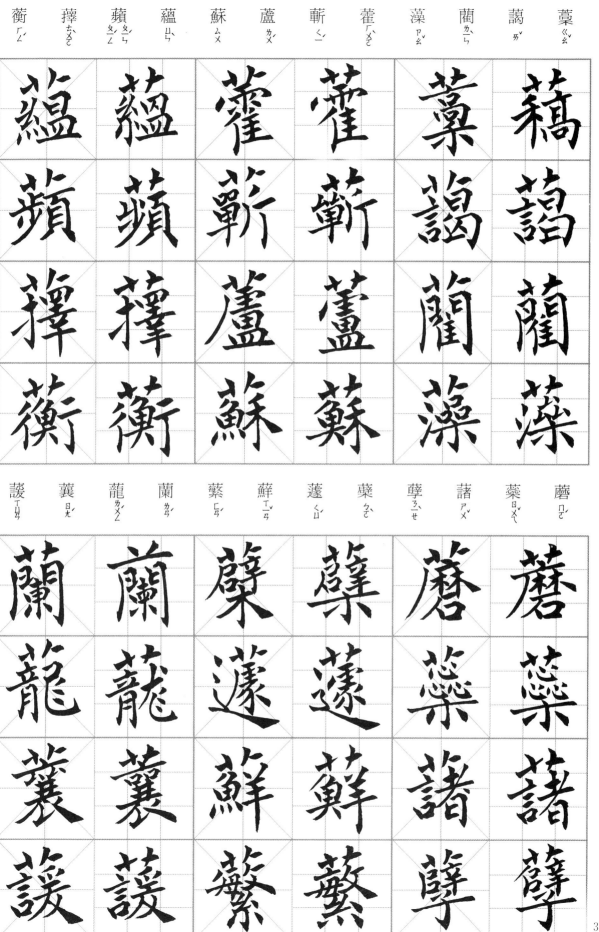

上段 字頭（右→左）

| 蘗 ㄋㄧㄝˋ | 蘺 ㄌㄧˊ | 蘸 ㄓㄢˋ | 蘿 ㄌㄨㄛˊ | 蘼 ㄇㄧ | 蘱 ㄐㄩ | 蘀 ㄌㄟ | 虎 ㄏㄨ | 虍 ㄏㄨ | 虎 ㄏㄨ | 虐 ㄋㄩㄝˋ | 虔 ㄑㄧㄢˊ |

上段 習字格（各字四體，右→左）

列	一	二	三	四
1	蘗	蘽	虊	虌
2	蘺	蘼	虇	蘽
3	蘸	蘱	虌	藥
4	蘿	蘼	蘺	蘺
5	虎	虍	虐	虔
6	虎	虍	虐	虔

下段 字頭（右→左）

| 爐 ㄌㄨˊ | 處 ㄔㄨˋ | 處 ㄔㄨˊ | 虛 ㄒㄩ | 虜 ㄌㄨˇ | 虞 ㄩˊ | 號 ㄏㄠˊ | 虢 ㄍㄨㄛˊ | 虣 ㄅㄠˋ | 戲 ㄒㄧˋ | 覷 ㄑㄩˋ |

下段 習字格（各字四體，右→左）

列	一	二	三	四
1	爐	處	虛	虜
2	慮	處	虜	號
3	慮	慮	虞	號
4	虜	虜	號	號

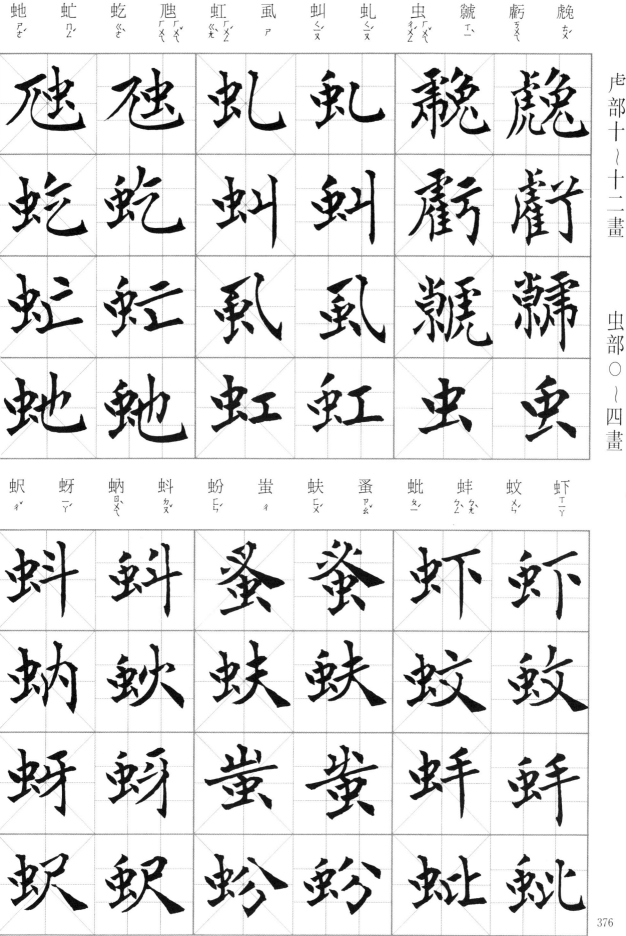

蚂 ㄇㄚ	蚓 ㄧㄣˇ	蚣 ㄍㄨㄥ	蚕 ㄘㄢˊ	蚖 ㄩㄢˊ	蚝 ㄏㄠˊ	蚯 ㄑㄡ	蚰 ㄧㄡˊ	蚔 ㄔˊ	蚶 ㄏㄢ	蛄 ㄍㄨ	蛇 ㄕㄜˊ
蚂	蚓	蚣	蚕	蚖	蚝	蚯	蚰	蚶	蚶	蛄	蚍
蚓	蚓	蚣	蚕	蚖	蚝	蚯	蚰	蚶	蚶	蛄	蛄
蚣	蚣	蚕	蚕	蚖	蚖	蚯	蚯	蚶	蚶	蛄	蛄
蛇	蛇	蚰	蚰	蚕	蚕	蛄	蛇				

蛈 ㄊㄧㄝ	蛉 ㄌㄧㄥˊ	蚿 ㄒㄧㄢˊ	蛁 ㄉㄧㄠ	蛆 ㄐㄩ	蚱 ㄓㄚˋ	蛀 ㄓㄨˋ	蛋 ㄉㄢˋ	蚻 ㄖㄢˋ	蚴 ㄧㄡˋ	蚵 ㄎㄜˊ	蛙 ㄨㄚ
蛈	蛉	蚿	蛀	蛁	蛆	蚱	蛀	蚴	蚵	蚿	蛀
蛉	蛉	蚿	蚴	蚱	蚱	蚱	蚴	蚵	蚵	蚿	蚿
蛉	蛉	蚿	蚴	蚵	蛙	蚵	蚵	蚿	蚿	蚵	蚿
蛉	蛉	蛋	蛋	蚿	蚿	蛙	蛙				

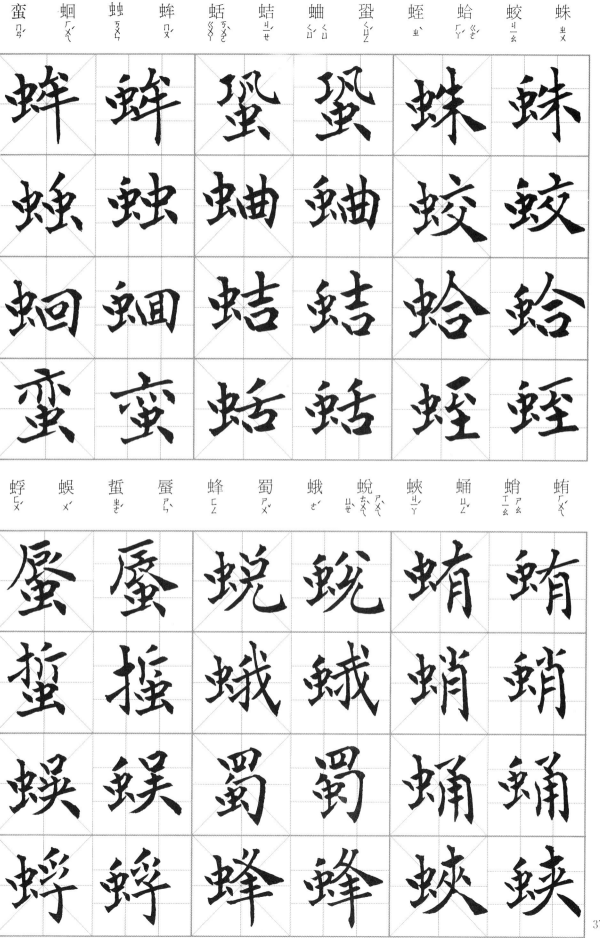

蛉 ㄌㄩㄨ　蜎 ㄐㄩㄢ　蜒 ㄧㄢ　蜆 ㄒㄧㄢ　蜑 ㄉㄢ　硨 ㄔㄜ　蜓 ㄊㄧㄥ　蛨 ㄇㄢ　蜊 ㄌㄧ　娘 ㄌㄤ　蜘 ㄓ　蜚 ㄈㄟ

蛉　蛉
蜋　蜋
蜘　蜘
蜚　蜚

蠻　蠻
蜱　蜱
蜂　蜂
蜒　蜒

蜓　蜓
蜎　蜎
蜒　蜒
蜆　蜆

蜑　蜑
蜓　蜓
蜆　蜆

蜜 ㄇㄧ　蜢 ㄇㄥ　蟯 ㄋㄠ　蟻 ㄧ　蜞 ㄑㄩ　蜩 ㄊㄧㄠ　蜻 ㄑㄧㄥ　蜾 ㄍㄨㄛ　蜿 ㄨㄢ　蜥 ㄒㄧ　蜴 ㄧ　蝀 ㄌㄧㄢ　蠟 ㄌㄚ

蜥　蜥　蜩　蜩　蜜　蜜
蝪　蝪　蜻　蜻　蜢　蜢
蝀　蝀　蜾　蜾　蟯　蟯
蝳　蝳　蜿　蜿　蟻　蟻

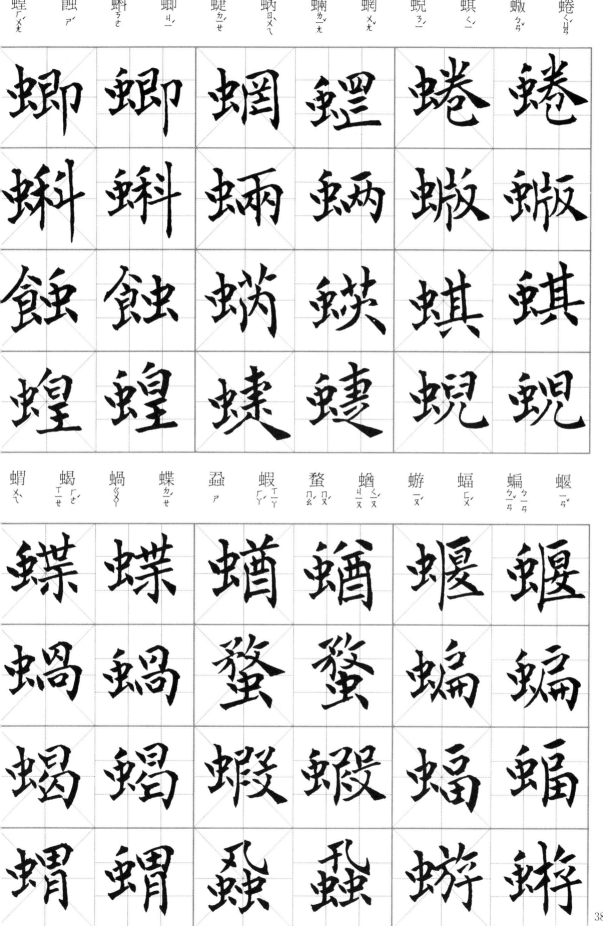

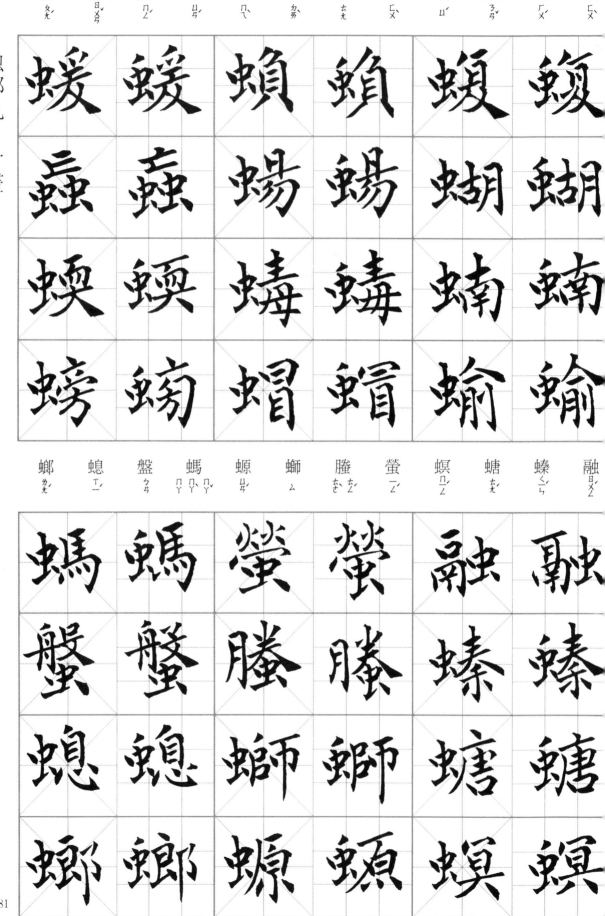

虫部九～十畫

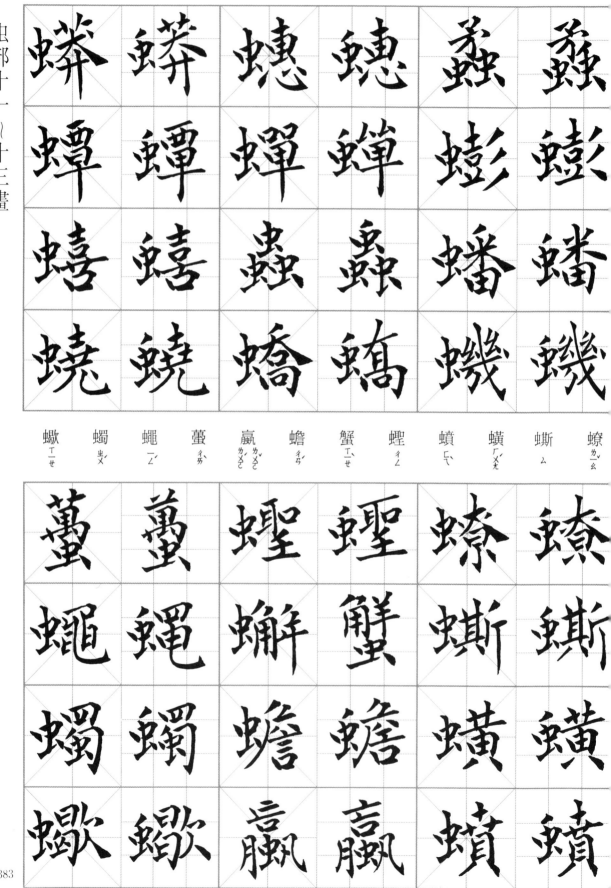

虫部十一～十三畫

蟯 ㄋㄠ
蟢 ㄒㄧ
蟫 ㄊㄢ
蟒 ㄇㄤ
蟜 ㄐㄧㄠ
蠱 ㄔㄨㄥ
蟬 ㄔㄢ
蟪 ㄏㄨㄟ
蟣 ㄐㄧ
蟠 ㄆㄢ ㄅㄛ
蟛 ㄆㄥ
蟊 ㄇㄠ

蠍 ㄒㄧㄝ
蠋 ㄓㄨ
蠅 ㄧㄥ
蠆 ㄔㄞ
蠃 ㄌㄨㄛ ㄌㄨㄛ
蟾 ㄔㄢ
蟹 ㄒㄧㄝ
蟶 ㄔㄥ
蟥 ㄏㄨㄤ
蟥 ㄏㄨㄤ
蟴 ㄙ
蟧 ㄌㄠ

383

虫部廿畫　血部〇～十八畫

行部〇～十畫

行 ㄒㄧㄥ	盡 ㄐㄧㄣ	蠻 ㄇㄢ	眾 ㄓㄨㄥ	衃 ㄇㄞ	衄 ㄋㄩ	衃 ㄒㄧㄢ	衅 ㄊㄡ	衄 ㄋㄩ	衁 ㄏㄨㄤ	血 ㄒㄩㄝ	蠻 ㄇㄢ
衆	衆	衃	衃	蠻	蠻						
蟲	蟲	衃	衃	血	血						
蠱	蠱	衃	衃	衁	衁						
行	行	衃	衃	衄	衄						

衛 ㄨㄟ	衚 ㄏㄨ	衝 ㄔㄨㄥ	衙 ㄧㄚ	衖 ㄌㄨㄥ	街 ㄐㄧㄝ	衕 ㄊㄨㄥ	衎 ㄎㄢ	術 ㄕㄨ	衎 ㄎㄢ	衍 ㄧㄢ
衛	衚	衝	衙	衖	街	衕	衎	術	衎	衍
衝	衝	衝	衙	衖	街	衕	衎	術	衎	衍
衚	衚	街	街	街	街	術	術	術	術	術
衛	衛	衕	衕	衕	衕	衕	術	術	術	術

衡 ㄏㄥ
衢 ㄑㄩ
衣 一
表 ㄅㄧㄠ
衩 ㄔㄚˋ
衫 ㄕㄢ
衲 ㄋㄚˋ
衰 ㄕㄨㄞ／ㄘㄨㄟ／一
衷 ㄓㄨㄥ
衽 ㄖㄣˋ
袞 ㄍㄨㄣˇ
衿 ㄐㄧㄣ

衡　衡
衢　衢
衣　衣
表　表

衷　衷
衫　衫
衲　衲
衩　衩
衰　衰
衽　衽
袞　袞
衿　衿

袁 ㄩㄢ
袒 ㄖㄢˇ
袂 ㄇㄟˋ
祇 ㄑㄧ／ㄓ
裌 ㄒㄧㄝ
袪 ㄑㄩ
袋 ㄉㄞˋ
袍 ㄆㄠ
袒 ㄊㄢˇ
袖 ㄒㄧㄡˋ
袗 ㄓㄣ

袁　袁
袍　袍
袋　袋
袂　袪
祇　祇

袒　袒
袍　袍
袒　袂
袪　裌
祖　袖

袖　袖
袋　袋
祇　祇
袗　袗

衣部五～七畫

387

衣部九～十一畫

襤 ㄌㄩ　襖 ㄠ　襏 ㄅㄚ　襆 ㄆㄨ　襓 ㄒㄧㄢ　襇 ㄐㄧㄢ　褵 ㄌㄧ　褻 ㄒㄧㄝ　襀 ㄐㄧ　褳 ㄌㄧㄢ　襄 ㄒㄧㄤ　褸 ㄌㄩ

襯 ㄔㄣ　襭 ㄒㄧㄝ　襬 ㄅㄞ　襮 ㄅㄛ　襪 ㄨㄚ　襤 ㄌㄢ　襦 ㄖㄨ　襝 ㄌㄧㄢ　襛 ㄋㄨㄥ　襜 ㄔㄢ　襠 ㄉㄤ　襟 ㄐㄧㄣ

襲 ㄒㄧˊ　襬 ㄅㄞˇ　襴 ㄌㄢˊ　襯 ㄔㄣˋ　襼 ㄧˋ　攀 ㄆㄢ　西 ㄒㄧ　両 ㄌㄧㄤˇ　要 ㄧㄠ　覃 ㄊㄢˊ　覂 ㄈㄨˇ　勜 ㄨㄥˇ

襲	襬	襴	襯	襼	攀	西	両	要	覃	覂	勜

覆 ㄈㄨˋ　覈 ㄏㄜˊ　霸 ㄅㄚˋ　羈 ㄐㄧ　羈 ㄐㄧ　規 ㄍㄨㄟ　見 ㄐㄧㄢˋ　覓 ㄇㄧˋ　覔 ㄇㄧˋ　視 ㄕˋ　覘 ㄓㄢ　覜 ㄊㄧㄠˋ

觋
ㄒㄧㄢ

覿
ㄉㄧˊ

覷
ㄑㄩ

覰
ㄒㄩ

覘
ㄔㄢ

覬
ㄐㄧˋ

覩
ㄉㄨˇ

覦
ㄩˊ

親
ㄑㄧㄣ
ㄑㄧㄥˋ

覡
ㄒㄧˊ

覜
ㄊㄧㄠˋ

覶
觀
ㄍㄨㄢ

覺
ㄐㄩㄝˊ
ㄐㄧㄠˋ

覿
ㄐㄩㄢˇ

覷
ㄐㄩ

觀
ㄍㄨㄢ

覶
ㄌㄨㄛˊ

覿
ㄉㄧˊ

覿
ㄈㄨ

觭
ㄉㄧˇ

觜
ㄗㄨㄟ
ㄗˇ

觚
ㄍㄨ

觖
ㄐㄩㄝˊ

觕
ㄊㄨ

觓
ㄐㄧㄡ

角
ㄐㄩㄝˊ
ㄐㄧㄠˇ

觀
ㄍㄨㄢ

覷
ㄌㄨㄛˊ

覿
ㄌㄢˇ

覷
ㄌㄢˇ

覷
ㄈㄨˇ

角部六～十八畫　言部○～三畫

言部○～三畫（字帖範例，楷書四體）

字	注音
解	ㄐㄧㄝ／ㄒㄧㄝ／ㄐㄧㄝ
觥	ㄍㄨㄥ
觸	ㄔㄨ
觧	ㄐㄧㄝ／ㄒㄧㄝ
觖	ㄐㄩㄝ
觭	ㄐㄧ
觜	ㄗㄟ
觳	ㄏㄨ
觴	ㄕㄤ
觶	ㄓ
觵	ㄍㄨㄥ

字	注音
觿	ㄒㄧ
觶	ㄔㄨ
艫	ㄐㄧㄝ
言	ㄧㄢ
訂	ㄉㄧㄥ
訃	ㄈㄨ
訇	ㄏㄨㄥ
計	ㄐㄧ
尷	ㄑㄧㄡ
訊	ㄒㄩㄣ
訌	ㄏㄨㄥ

討 ㄊㄠˇ　訏 ㄒㄩ　訓 ㄒㄩㄣˋ　訕 ㄕㄢˋ　訖 ㄑㄧˋ　託 ㄊㄨㄛ　記 ㄐㄧˋ　訒 ㄧˋ　訛 ㄜˊ　訑 ㄊㄨㄛ

訝 ㄧㄚˋ　訟 ㄙㄨㄥˋ　訢 ㄒㄧㄣ　訣 ㄐㄩㄝˊ　訥 ㄋㄜˋ　訩 ㄒㄩㄥ　訪 ㄈㄤˇ　設 ㄕㄜˋ　許 ㄒㄩˇ　訬 ㄔㄠˇ　訰 ㄓㄨㄣ　訴 ㄙㄨˋ

詩 ㄕ
詫 ㄔㄚ
詬 ㄍㄡˋ
詭 ㄍㄨㄟˇ
詮 ㄑㄩㄢˊ
註 ㄓㄨˋ
詰 ㄐㄧㄝ
話 ㄏㄨㄚˋ
該 ㄍㄞ
詳 ㄒㄧㄤˊ
誁 ㄕㄢ
詹 ㄓㄢ

詩 詫 詬 詭 詮 註 詰 話 該 詳 誁 詹

誓 ㄕˋ
誒 ㄒㄧ
誑 ㄎㄨㄤˊ
認 ㄖㄣˋ
誌 ㄓˋ
譽 ㄩˊ
誆 ㄎㄨㄤ
詻 ㄜˋ
誇 ㄎㄨㄚ
誄 ㄓㄨ
誅 ㄓㄨ
詼 ㄏㄨㄟ

認 誑 誌 譽 誆 詻 誇 誄 誅 詼

396

言部七～八畫

諡 ㄕ　譽 ㄩˋ　調 ㄊㄧㄠˊ　諚 ㄉㄧㄥ　諂 ㄔㄢˇ　諑 ㄓㄨㄛˊ　諆 ㄑㄧ　諗 ㄕㄣˇ　論 ㄌㄨㄣˊ／ㄌㄨㄣˋ　諒 ㄌㄧㄤˋ　諏 ㄗㄡ　諍 ㄓㄥ

諡　譽　調　諚　諂　諑　諆　諗　諍

調　謍　諆　諆　諏　諏

譽　譽　詠　詠　諒　諒

諡　諡　詣　詣　論　論

諷 ㄈㄥˇ　諶 ㄔㄣˊ　諳 ㄢ　諱 ㄏㄨㄟˋ　諭 ㄩˋ　諫 ㄐㄧㄢˋ　諧 ㄒㄧㄝˊ　諦 ㄉㄧˋ　諤 ㄜˋ　諢 ㄏㄨㄣ　諜 ㄉㄧㄝˊ　諛 ㄩˊ

諱　謹　諦　諦　諏　諏

諳　諳　諧　諧　諜　諜

諶　諶　諫　諫　諢　諢

諷　諷　諭　諭　諤　諤

398

言部九～十畫

諸ㄓㄨ　諺ㄧㄢˋ　諼ㄒㄩㄢ　諾ㄋㄨㄛˋ　謀ㄇㄡˊ　謁ㄧㄝˋ　謂ㄨㄟˋ　諞ㄆㄧㄢˊ/ㄆㄧㄢˇ　諝ㄒㄧ　諴ㄒㄧㄢˊ　諤ㄜˋ　謔ㄋㄩㄝˋ

諟ㄕˋ　諠ㄒㄩㄢ　諿ㄊㄧㄢ　謄ㄊㄥˊ　謠ㄧㄠˊ　謇ㄐㄧㄢˇ　謎ㄇㄧˊ　謐ㄇㄧˋ　謗ㄅㄤˋ　謙ㄑㄧㄢ　講ㄐㄧㄤˇ　謝ㄒㄧㄝˋ

399

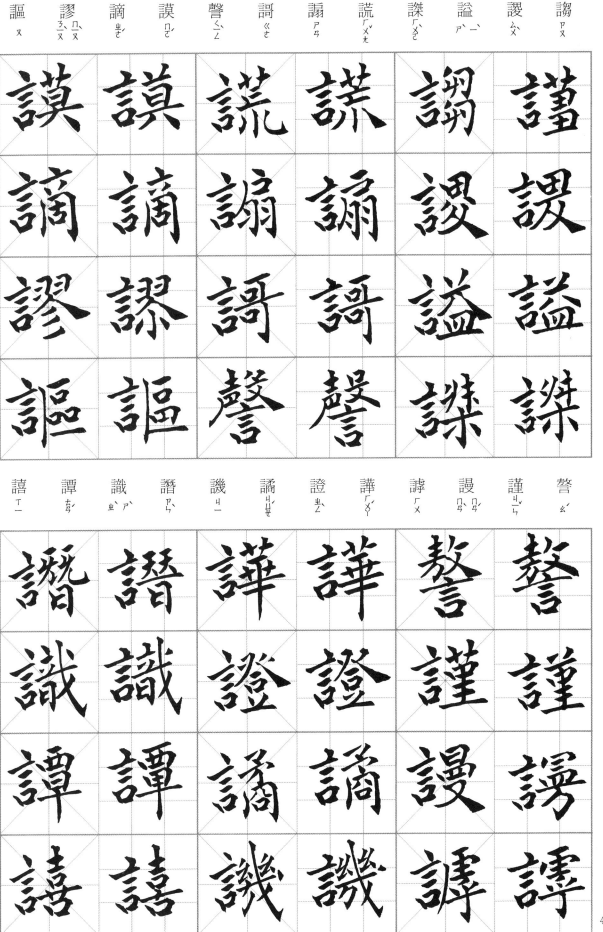

言部十二～十六畫

401

言部十六～廿二畫　谷部○～十五畫

豆部○～八畫

豎ㄕㄨ　謙ㄒㄧㄢ　豐ㄈㄥ　豔ㄧㄢ　豔ㄧㄢ　豔ㄧㄢ　尷ㄒㄩㄝ　豚ㄊㄨㄣ　犯ㄅㄚ　象ㄒㄧㄤ　狘ㄒㄩㄝ

豎　豎　豔　豔　豔　豚　豚
豔　謙　豔　豔　豔　犯　犯
豐　豐　豕　豕　象　象
豔　豔　尷　尷　狘　狘

象ㄒㄧㄢ　豜ㄐㄧㄢ　豨ㄒㄧ　豪ㄏㄠ　豳ㄅㄧㄣ　豬ㄓㄨ　豫ㄩ　貐ㄐㄧㄚ　豭ㄐㄧㄚ　獝ㄉㄧ　豵ㄗㄨㄥ　貆ㄧ

貐　貐　豫　豫　�比　豼
豭　豭　豬　豬　豜　豜
豵　豵　豳　豳　豨　豨
貛　貛　貐　貐　豪　豪

貜 ㄐㄩㄝ　貒 ㄏㄨㄢ　貓 ㄇㄠ　貓 ㄇㄠ　貅 ㄒㄧㄡ　貂 ㄉㄧㄠ　豻 ㄢ　豺 ㄔㄞ　豹 ㄆㄠ　豸 ㄓ　貛 ㄏㄨㄢ　貜 ㄐㄩㄝ

貌 ㄇㄠ　貍 ㄌㄧ　貓 ㄇㄠ　貔 ㄆㄧ　貘 ㄇㄛ　貛 ㄏㄨㄢ　貝 ㄅㄟ　貞 ㄓㄣ　負 ㄈㄨ　貢 ㄒㄧㄢ　財 ㄘㄞ　貢 ㄍㄨㄥ

貌　貌
貍　貍
貓　貓
貘　貘

負　負
貞　貞
財　財
貢　貢

貝　貝
貞　貞
貓　貓
貒　貒

貤 一
貧 ㄆㄧㄣˊ
貨 ㄏㄨㄛˋ
販 ㄈㄢˋ
貪 ㄊㄢ
貫 ㄍㄨㄢˋ
貭 ㄓˋ
責 ㄗㄜˊ
貯 ㄓㄨˇ
貰 ㄕˋ
貳 ㄦˋ
貴 ㄍㄨㄟˋ

貶 ㄅㄧㄢˇ
買 ㄇㄞˇ
貸 ㄉㄞˋ
貺 ㄎㄨㄤˋ
費 ㄈㄟˋ
貼 ㄊㄧㄝ
貽 一ˊ
貿 ㄇㄠˋ
賀 ㄏㄜˋ
貲 ㄗ
賃 ㄌㄧㄣˋ
賄 ㄏㄨㄟˇ

賒 ㄕㄜ　賕 ㄑㄧㄡˊ　賓 ㄅㄧㄣ　賑 ㄓㄣˋ　贓 ㄓㄤ　賉 ㄒㄩ　賈 ㄐㄧㄚˇ ㄍㄨˇ　賊 ㄗㄟˊ　賅 ㄍㄞ　賂 ㄌㄨˋ

賠 ㄆㄟˊ　賙 ㄓㄡ　質 ㄓˊ　贖 ㄕㄨˊ　賦 ㄈㄨˋ　賤 ㄐㄧㄢˋ　賣 ㄇㄞˋ　賢 ㄒㄧㄢˊ　賡 ㄍㄥ　賞 ㄕㄤˇ　賜 ㄘˋ　賚 ㄌㄞˋ

406

賫 ㄐㄧ	賸 ㄕㄥ	賽 ㄙㄞ	賻 ㄈㄨ	賺 ㄓㄨㄢ	購 ㄍㄡ	賫 ㄐㄩㄣ	賵 ㄈㄥ	賭 ㄉㄨ	賴 ㄌㄞ	賫 ㄐㄧ	賬 ㄓㄤ
賻	賻	贈	贈	賬	賬						
賽	賽	賫	賫	賫	賫						
賸	賸	購	購	賴	賴						
賫	賫	賺	賺	賭	賭						

贔 ㄅㄧ	贓 ㄗㄤ	贏 ㄧㄥ	贍 ㄕㄢ	賾 ㄗㄜ	贇 ㄩㄣ	贊 ㄗㄢ	贈 ㄗㄥ	贋 ㄧㄢ	贅 ㄓㄨㄟ	贄 ㄓ	賾 ㄗㄜ
贍	贍	贈	贈	贖	賾						
贏	贏	贊	贊	贅	贅						
贓	贓	贇	贇	贄	贄						
贔	贔	賾	賾	贋	贋						

赭 ㄓㄜˇ	赪 ㄔㄥ	赫 ㄏㄜˋ	赧 ㄋㄢˇ	赨 ㄊㄨㄥ	赦 ㄕㄜˋ	赤 ㄔˋ	贜 ㄗㄤ	贛 ㄍㄢˋ	贖 ㄕㄨˊ	贗 ㄧㄢˋ	贐 ㄐㄩㄣ
赩	赨	赩	赩	赩	赩	赩	赩	赩	赩	赩	赩

趔 ㄌㄧㄝˋ	趙 ㄓㄠˋ	趄 ㄐㄩ	越 ㄩㄝˋ	超 ㄔㄠ	趁 ㄔㄣˋ	赶 ㄍㄢˇ	起 ㄑㄧˇ	赴 ㄈㄨˋ	赳 ㄐㄧㄡ	走 ㄗㄡˇ	趟 ㄊㄤˋ

408

趾 ㄓˇ	跔 ㄑㄩˊ ㄍㄜ	趴 ㄆㄚ	足 ㄐㄩ	趲 ㄗㄢˇ	趖 ㄊㄧ	趨 ㄑㄩ	趒 ㄊㄠ	趣 ㄑㄩˋ	趕 ㄍㄢˇ	趙 ㄓㄠ	趏 ㄏㄨㄥ
足	足	趨	趨	趫	趌						
趾	趾	趨	趕	趙	趙						
跔	跔	趯	趨	趕	趕						
趾	趾	趲	趲	趣	趣						

跅 ㄊㄨㄛˋ	跎 ㄊㄨㄛˊ	跛 ㄅㄛˇ	跚 ㄕㄢ	跗 ㄈㄨ	距 ㄐㄩˋ	跏 ㄐㄧㄚ	跌 ㄉㄧㄝ	跋 ㄅㄚˊ	跆 ㄊㄞˊ	趺 ㄈㄨ	跫 ㄑㄩㄥˊ
跚	跚	跌	跌	跋	跋						
跛	跛	跏	跏	跌	跌						
跎	跎	距	距	跋	跋						
跅	跅	跗	跗	跆	跆						

踩	踪	跨	踣	踔	踝	踢	跗	踞	踏	跋	踐
ㄘㄞˇ	ㄗㄨㄥ	ㄎㄨㄚ	ㄅㄛˊ	ㄔㄨㄛ	ㄏㄨㄞˊ	ㄊㄧ	ㄈㄨ	ㄐㄩˋ	ㄊㄚˋ	ㄅㄚ	ㄐㄧㄢˋ
踣	踦	踘	踘	踐	踐						
踦	踦	踢	踢	踧	跗						
踪	踪	踝	踝	踏	踏						
踩	踩	踔	踔	踞	踞						

蹄	踽	踩	踶	踰	踱	踽	踹	踴	踵	踱	踘
ㄊㄧˊ	ㄆㄧㄢˊ	ㄉㄧㄝˊ	ㄉㄧˋ	ㄩˊ	ㄉㄨㄛˊ	ㄐㄩˇ	ㄔㄨㄞˋ	ㄩㄥˇ	ㄓㄨㄥˇ	ㄉㄨㄛˊ	ㄐㄩˊ

足部十二～十六畫

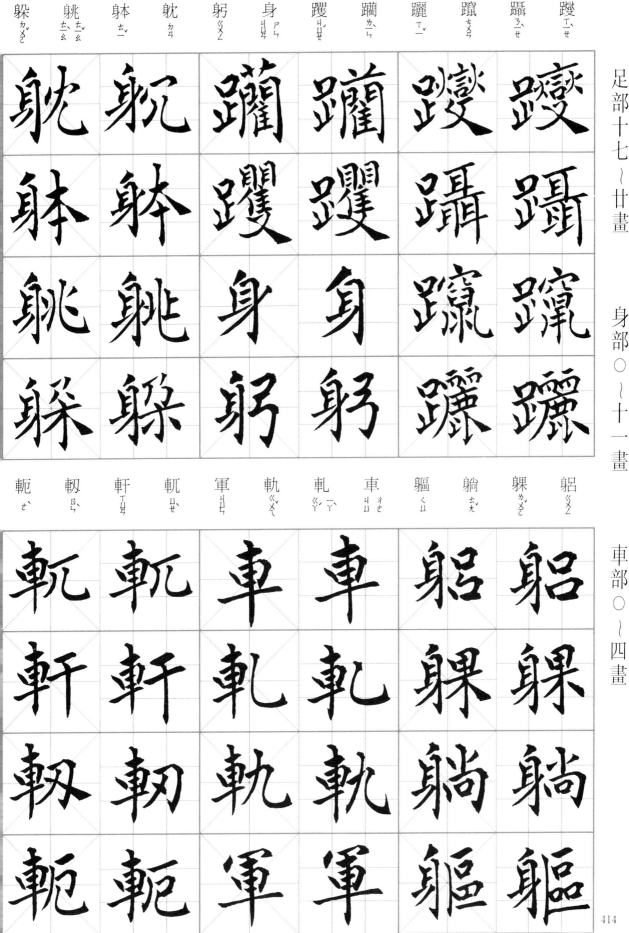

| 軥 | 輅 | 較 | 輀 | 軾 | 軄 | 軺 | 軼 | 軻 | 軸 | 軫 | 軟 |
| ㄑㄩˊ | ㄌㄨˋ | ㄐㄧㄠ ㄐㄧㄠˋ | ㄦ | ㄕˋ | ㄓˊ | ㄧㄠˊ | ㄧˋ | ㄎㄜ | ㄓㄡˊ | ㄓㄣˇ | ㄖㄨㄢˇ |

| 輩 | 輟 | 輝 | 輜 | 輓 | 輕 | 輔 | 輐 | 輒 | 輇 | 輊 | 載 |
| ㄋㄧㄢˇ | ㄔㄨㄛˋ | ㄏㄨㄟ | ㄗ | ㄋㄧˇ | ㄑㄧㄥ | ㄈㄨˇ | ㄨㄢˇ | ㄓㄜˊ | ㄑㄩㄢˊ | ㄓˋ | ㄗㄞˋ ㄗㄞˇ |

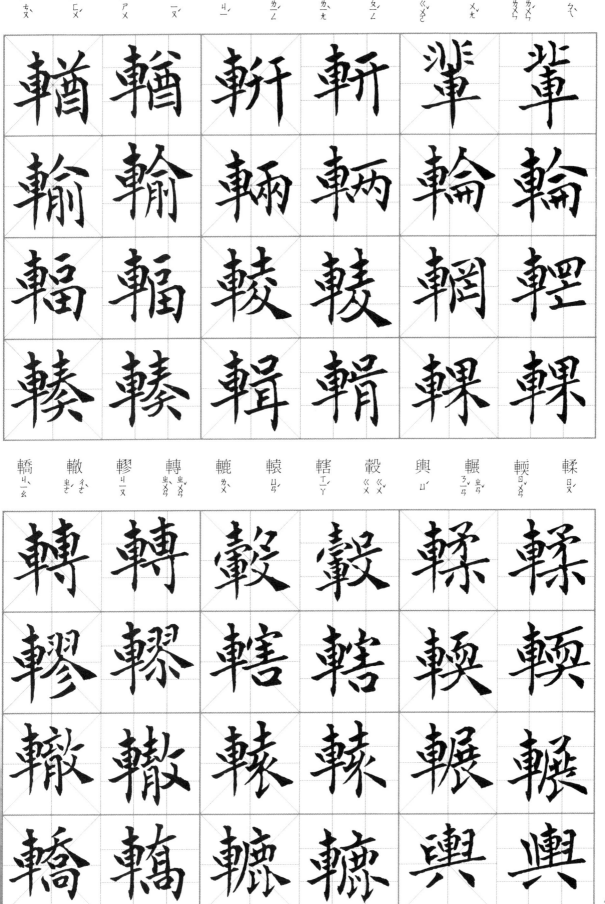

| 辟 ㄆㄧˋ ㄅㄧˋ | 辜 ㄍㄨ | 辛 ㄒㄧㄣ | 轤 ㄌㄨˊ | 轢 ㄌㄧˋ | 礜 ㄩˊ | 轘 ㄏㄨㄢˊ | 轟 ㄏㄨㄥ | 轞 ㄐㄧㄢ | 轗 ㄎㄢˇ | 轔 ㄌㄧㄣˊ | 鱗 ㄌㄧㄣˊ |

轡	辠	辛	轠	轢	礜	轠	轟	轔	轔	轔	轔
辛	辜	辛	轞	轞	轠	轢	轢	轠	轠	轢	轢
辜	辜	舉	舉	轠	轠	轟	轟	轠	轠	轢	轢
辟	辟	轢	轢	轠	轠	轜	轜	轠	轠	轠	轠

| 襛 ㄋㄨㄥˊ | 農 ㄋㄨㄥˊ | 辱 ㄖㄨˋ | 辰 ㄔㄣˊ | 辥 ㄒㄩㄝˊ | 辥 ㄒㄩㄝ | 辦 ㄅㄢˋ | 辨 ㄅㄧㄢˋ | 辟 ㄅㄧˋ | 辣 ㄌㄚˋ | 辭 ㄘˊ | 臯 ㄍㄠ |

辰	辰	辨	辈	皋	皋	辰	辰
辱	辱	辥	辦	辭	辭	辱	辱
農	農	辥	辥	辣	辣	農	農
襛	襛	辭	辭	辥	辥	襛	襛

417

鞭ㄅㄧㄢ　辵ㄔㄨㄛˋ　迂ㄩ　迄ㄑㄧˋ　迅ㄒㄩㄣˋ　迆ㄧˊ　边ㄅㄧㄢ　迁ㄑㄧㄢ　过ㄍㄨㄛˋ　迋ㄎㄨㄤ　迌ㄔㄨㄤˋ　迎ㄧㄥˊ

鞭	辵
迂	辵
迄	迆
迎	迄

迅	鞭
迆	辵
边	迆
迁	迄

迅	过
迆	过
边	迌
迁	迎

近ㄐㄧㄣˋ　迓ㄧㄚˋ　返ㄈㄢˇ　远ㄨㄤˋ　连ㄌㄧㄢˊ　迣ㄓˋ　这ㄓㄜˋ　远ㄩㄢˇ　还ㄏㄞˊ／ㄏㄨㄢˊ　迢ㄊㄧㄠˊ　迤ㄧˇ　述ㄕㄨˋ

近	近
迓	返
返	返
远	远

连	迣
连	迤
返	这
远	远

还	还
迢	迤
迤	迤
述	迷

辵部五～七畫

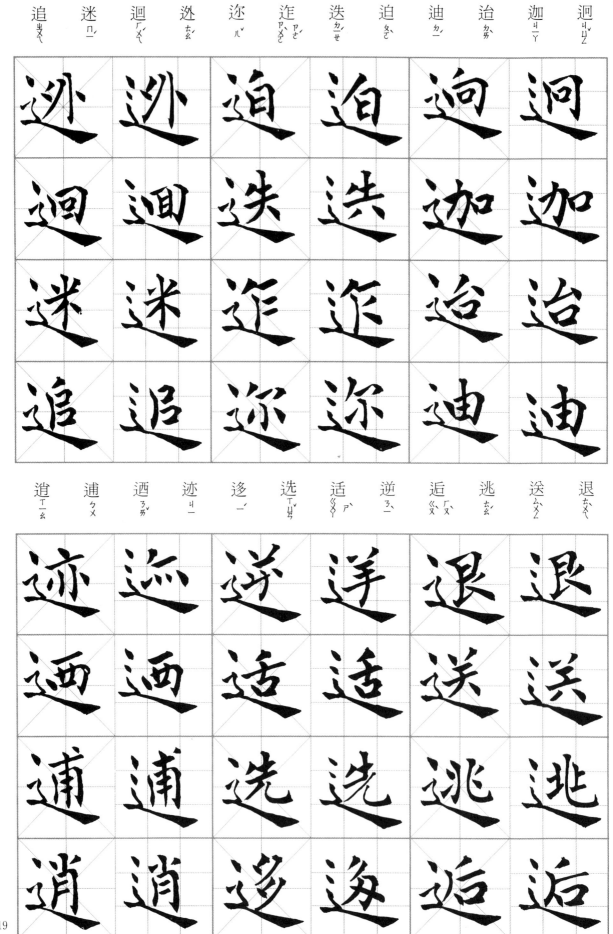

迴ㄐㄩㄝ 迦ㄐㄧㄚ 迨ㄉㄞ 迫ㄆㄛ 迭ㄉㄧㄝ 迮ㄗㄜ／ㄗㄞ 迩ㄦ 迯ㄊㄠ 迴ㄏㄨㄟ 迷ㄇㄧ 追ㄓㄨㄟ

逍ㄒㄧㄠ 逋ㄅㄨ 逦ㄌㄧ 迹ㄐㄧ 迻ㄧ 选ㄒㄩㄢ 适ㄍㄨㄛ 逆ㄋㄧ 逅ㄏㄡ 逃ㄊㄠ 送ㄙㄨㄥ 退ㄊㄨㄟ

逡 ㄑㄩㄣ　造 ㄗㄠ　速 ㄙㄨ　逞 ㄔㄥ　逝 ㄕ　通 ㄊㄨㄥ　逗 ㄉㄡ　逖 ㄊㄧ　途 ㄊㄨ　逑 ㄑㄧㄡ　逐 ㄓㄨ　透 ㄊㄡ

逡	造	逖	逖	透	透
速	速	逗	逗	逐	逐
造	造	通	通	逑	逑
逡	逡	逝	逝	途	途

逸 ㄧ　逶 ㄨㄟ　逵 ㄎㄨㄟ　進 ㄐㄧㄣ　逅 ㄏㄡ　遞 ㄉㄧ　逎 ㄧㄡ　逛 ㄍㄨㄤ　這 ㄓㄜ　巡 ㄒㄩㄣ　連 ㄌㄧㄢ　逢 ㄈㄥ

進	進	逛	逛	逢	逢
逵	逵	逎	逎	連	連
逶	逶	遞	遞	逡	逛
逸	逸	逅	逅	這	這

420

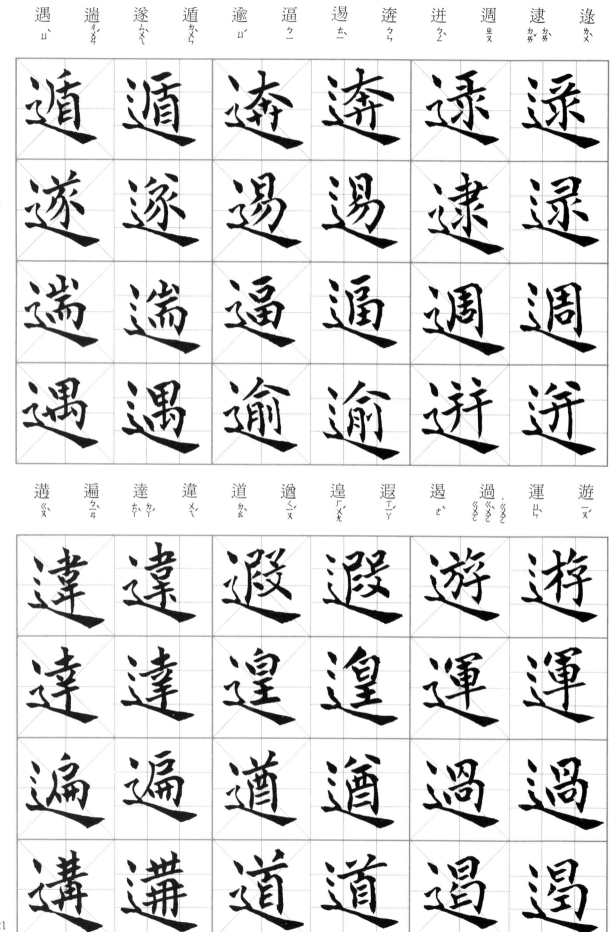

遙一ㄠ　遜ㄒㄩㄣ／ㄙㄨㄣ　遞ㄉ一　遠ㄩㄢ／ㄩㄢ　遣ㄑ一ㄢ　還ㄏㄞ　遛ㄌ一ㄡ／ㄌ一ㄡ　邋ㄊㄚ／ㄔ　遭ㄗㄠ　適ㄉ一／ㄕˋ　遡ㄙㄨ　遮ㄓㄜ／ㄓㄜ

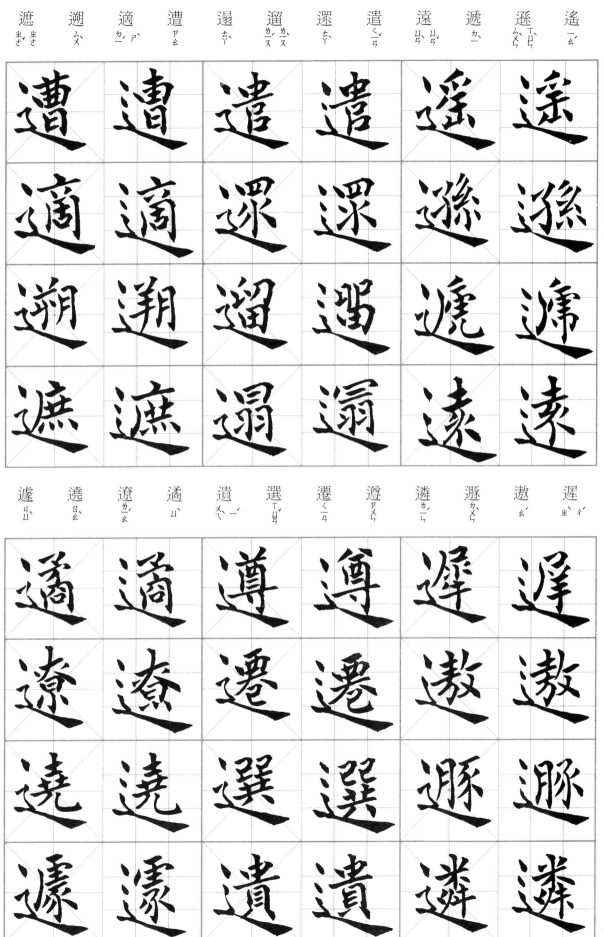

遽ㄐㄩˋ　遶ㄖㄠˋ　遼ㄌ一ㄠˊ　遹ㄩˋ　遺ㄨㄟˊ／一　選ㄒㄩㄢˇ　遷ㄑ一ㄢ　遵ㄗㄨㄣ　遴ㄌ一ㄣˊ　邈ㄇㄛˋ／ㄇ一ㄠˋ　遨ㄠˊ　遲ㄔˊ

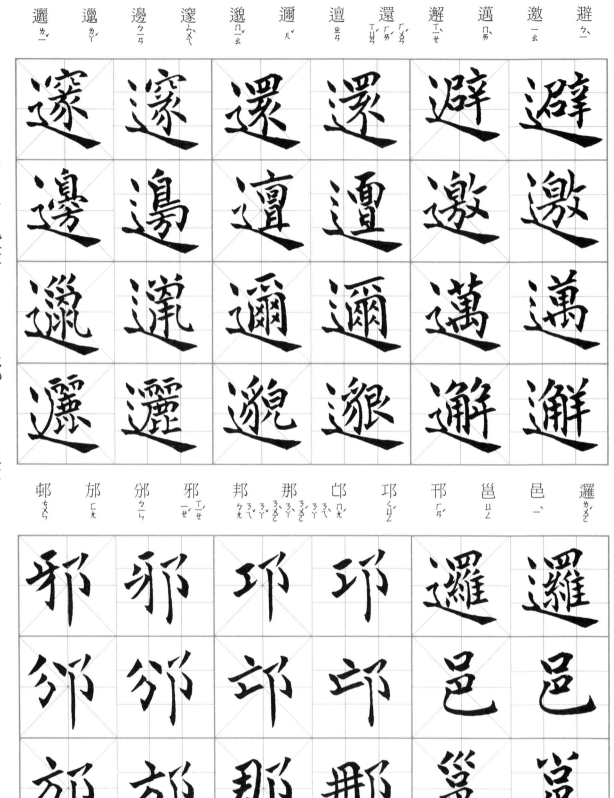

走部十三～十九畫　邑部〇～四畫

避 ㄅㄧˋ｜邀 ㄧㄠ｜邁 ㄇㄞˋ｜邂 ㄒㄧㄝˋ｜還 ㄏㄞˊ ㄏㄨㄢˊ｜邅 ㄓㄢ｜邇 ㄦˇ｜邈 ㄇㄧㄠˇ｜邃 ㄙㄨㄟˋ｜邊 ㄅㄧㄢ｜邐 ㄌㄧˇ｜邐 ㄌㄧ

邐 ㄌㄨㄛˊ｜邑 ㄧ｜邕 ㄩㄥ｜邗 ㄏㄢˊ｜邛 ㄑㄩㄥˊ｜邙 ㄇㄤˊ｜那 ㄋㄚˋ ㄋㄟˋ ㄋㄚ˙ ㄋㄨㄛˊ｜邦 ㄅㄤ｜邪 ㄒㄧㄝˊ ㄧㄝˊ｜邠 ㄅㄧㄣ｜邡 ㄈㄤ｜邨 ㄘㄨㄣ

423

郁 邽 邾 邸 邵 邴 邳 邲 邱 邰 邯
ㄩ ㄍㄨㄟ ㄓㄨ ㄉㄧ ㄕㄠ ㄅㄧㄥ ㄆㄟ ㄅㄧ ㄑㄧㄡ ㄊㄞ ㄏㄢ

郡 郎 郝 郜 郭 郄 郈 部 邢 郊 郇 郅
ㄐㄩㄣ ㄌㄤ ㄏㄠ ㄍㄠ ㄍㄨㄛ ㄒㄧ ㄏㄡ ㄅㄨ ㄒㄧㄥ ㄐㄧㄠ ㄒㄩㄣ ㄓ

424

郲 ㄌㄞ	郴 ㄔㄣ	郯 ㄊㄢˊ	郫 ㄆㄧˊ	郳 ㄋㄧˊ	郭 ㄍㄨㄛ	郪 ㄑㄧ	部 ㄅㄨˋ	郤 ㄒㄧ	郟 ㄐㄧㄚ	郗 ㄒㄧ	郖 ㄟ
郰	郢	部	部	郢	郢						
郲	郯	郫	郳	郗	郗						
郴	郴	郭	郭	郯	郯						
郴	郴	郳	郳	郤	郤						

鄔 ㄨ	鄒 ㄗㄡ	鄆 ㄐㄩㄣˋ	都 ㄇㄛ	鄅 ㄡˇ	鄆 ㄐㄩㄣ	鄂 ㄜˋ	鄐 ㄇㄟ	郾 ㄧㄢˇ	都 ㄉㄨ ㄉㄡ	耶 ㄧㄝ	郵 ㄧㄡˊ
鄀	都	鄅	鄅	郵	郵						
鄄	鄄	鄂	鄂	耶	郵						
鄒	鄄	鄆	鄆	都	都						
鄔	鄒	鄅	鄅	鄆	鄆						

425

鄧 ㄉㄥ　郭 ㄓㄤ　廊 ㄈㄨ　鄚 ㄇㄛ　鄢 ㄧㄢ　鄠 ㄏㄨ　鄄 ㄐㄩㄢ　鄙 ㄅㄧ　鄘 ㄩㄥ　鄜 ㄈㄨ　郾 ㄧㄢ　鄉 ㄒㄧㄤ　鄉 ㄒㄧㄤ

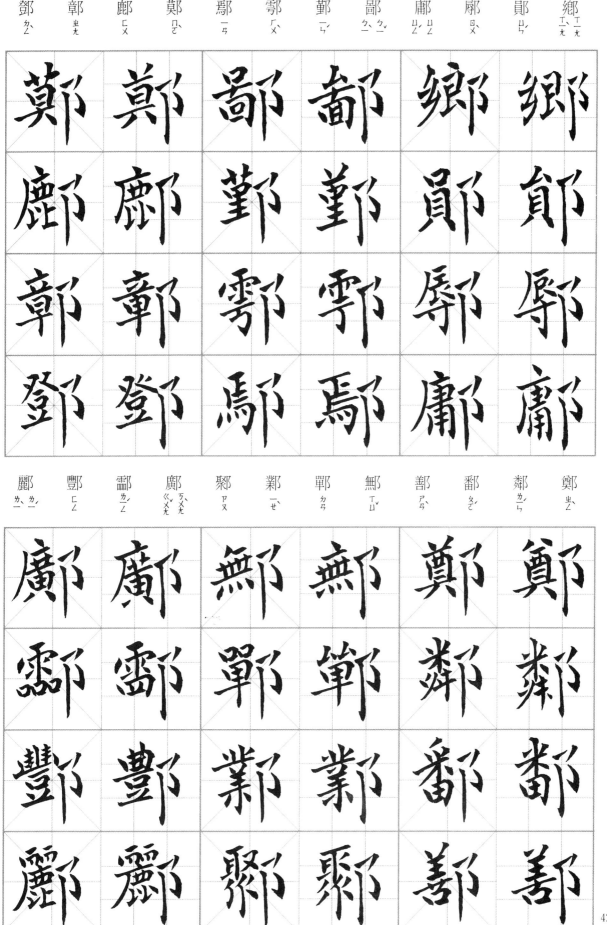

酈 ㄌㄧ　酆 ㄈㄥ　酈 ㄌㄧ　廓 ㄎㄨㄤ　鄹 ㄗㄡ　鄴 ㄧㄝ　鄲 ㄉㄢ　鄩 ㄒㄩ　鄯 ㄕㄢ　鄱 ㄆㄛ　鄰 ㄌㄧㄣ　鄭 ㄓㄥ

醙	酚	酸	酗	酘	酒	酎	配	酌	酋	酊	酉
ㄇㄟˊ	ㄈㄣ	ㄊㄨ	ㄒㄩˋ	ㄅㄢ	ㄐㄧㄡˇ	ㄓㄡˋ	ㄆㄟˋ	ㄓㄨㄛˊ	ㄑㄧㄡˊ	ㄉㄧㄥ	一ㄡˇ

酚 酚 配 配 酉 酉
酸 酸 酎 酎 酊 酊
酚 酚 酒 酒 酋 酋
醉 醉 酖 配 酌 酌

醒	酹	酬	酮	酪	酯	酩	酡	酥	酤	酣	酢
ㄒㄧㄥ	ㄔㄡ	ㄔㄡ	ㄊㄨㄥ	ㄌㄨㄛˋ	ㄓˇ	ㄇㄧㄥ	ㄊㄨㄛ	ㄙㄨ	ㄍㄨ	ㄏㄢ	ㄗㄨㄛˋ

酮 酮 酡 酡 酢 酢
酬 酬 酩 酩 酣 酣
酹 酹 酯 酯 酤 酤
醒 醒 酪 酪 酥 酥

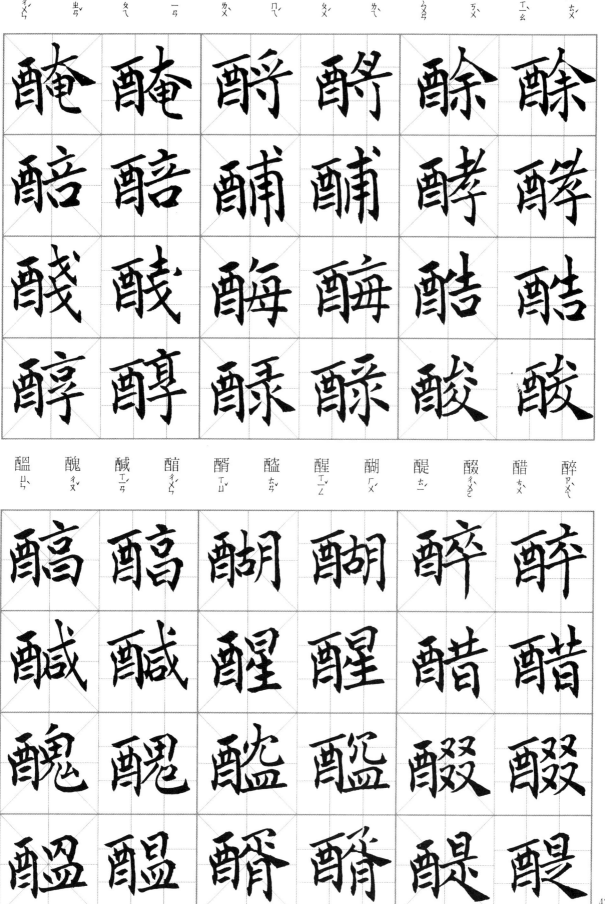

醇ㄔㄨㄣˊ　醆ㄓㄢˇ　醅ㄆㄟ　醃ㄧㄢ　醁ㄌㄨˋ　醂ㄇㄟˊ　醄ㄊㄠˊ　醀ㄉㄨㄟ　醁ㄉㄨˋ　酤ㄎㄨ　酵ㄒㄧㄠ　酴ㄊㄨ

醖ㄩㄣ　醜ㄔㄡˇ　醶ㄒㄧㄢ　醋ㄔㄨㄣ　醑ㄒㄩ　醖ㄊㄢ　醒ㄒㄧㄥ　醐ㄏㄨ　醍ㄊㄧ　醊ㄔㄨㄛ　醋ㄘㄨˋ　醉ㄗㄨㄟˋ

酉部十一～十八畫

醓 ㄊㄢ　醖 ㄒㄧ　醮 ㄐㄧㄠ　醭 ㄆㄨ　醬 ㄐㄧㄤ　醫 ㄧ　醪 ㄌㄠ　醨 ㄌㄧ　醱 ㄑㄩㄢ　醚 ㄇㄧ　醣 ㄊㄤ　醠 ㄤ

釁 ㄒㄧㄣ　釄 ㄇㄧ　釃 ㄇㄧ　醽 ㄌㄧㄥ　釀 ㄋㄧㄤ　醶 ㄧㄢ　醻 ㄔㄡ　釃 ㄒㄩㄢ　醵 ㄐㄩ　醲 ㄋㄨㄥ　醴 ㄌㄧ　醱 ㄆㄛ

采部・酉部（上段）字頭・注音（右→左）

字	醮	釃	釀	醾	釆	采	釉	釋	里	重	野	量
注音	ㄐㄧㄠ	ㄙ	ㄋㄧㄤ	ㄇㄧ	ㄅㄢ	ㄘㄞ ㄅㄞ	ㄧㄡ	ㄕ	ㄌㄧ	ㄔㄨㄥ ㄓㄨㄥ	ㄧㄝ	ㄌㄧㄤ ㄌㄧㄤ

上段範字（各字楷書示範）：
醮　釃　釀　醾　釆　采　釉　釋　里　重　野　量

金部（下段）字頭・注音（右→左）

字	釐	金	釔	釓	釘	釜	釗	針	釕	釙	釣	釦
注音	ㄒㄧ ㄌㄧ	ㄐㄧㄣ	ㄧ	ㄍㄚ	ㄉㄧㄥ ㄉㄧㄥ	ㄈㄨ	ㄓㄠ	ㄓㄣ	ㄉㄧㄠ ㄌㄧㄠ	ㄆㄛ	ㄉㄧㄠ	ㄎㄡ

下段範字（各字楷書示範）：
釐　金　釔　釓　釘　釜　釗　針　釕　釙　釣　釦

釧 釼 釬 釦 鈅 釟 釤 釷 鈍 鈔

釷	釷	鈅	鈅	釧	釧
鈇	鈇	釬	釬	釼	釼
鈍	鈍	釟	釟	釬	釬
鈔	鈔	釤	釤	釦	釦

鈕 鈞 鈀 鈴 鈦 鈁 鈒 鈇 鈣 鈧 釿 釿

鈉	鈇	鈇	鈇	鈕	鈕
鈣	鈣	鈒	鈒	鈞	鈞
鈧	鈧	鈁	鈁	鈀	鈀
釿	釿	鈦	鈦	鈴	鈴

鉬 ㄗㄨˇ	鉋 ㄅㄠˋ	鉉 ㄒㄩㄢˋ	鉅 ㄐㄩˋ	鈸 ㄅㄚˊ	鈿 ㄊㄧㄢˊ	鈴 ㄌㄧㄥˊ	鈰 ㄕˋ	鈎 ㄍㄡ	鍾 ㄓㄨㄥ	鉱 ㄎㄨㄤˋ	鈚 ㄆㄧˊ

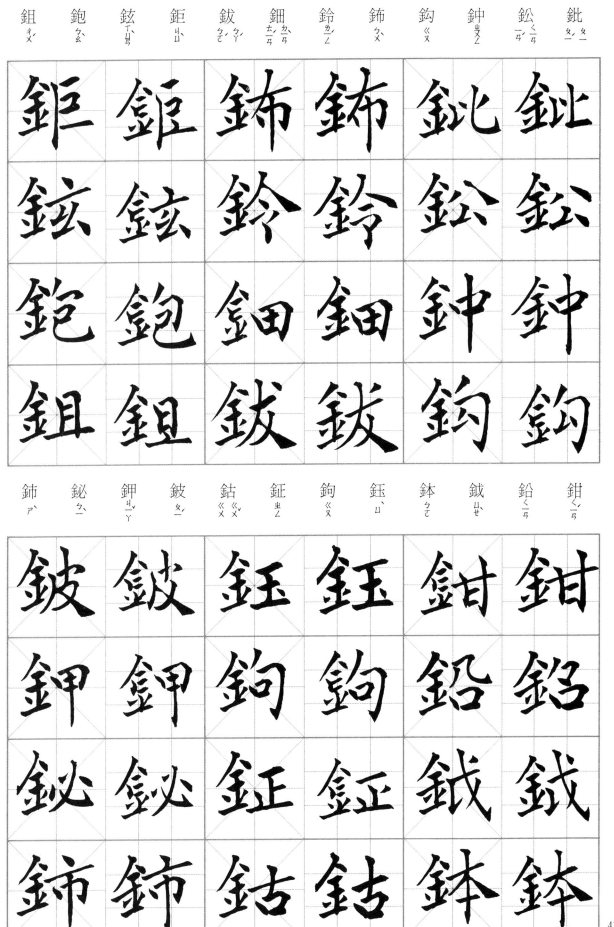

鈰 ㄕˋ	鈚 ㄆㄧˊ	鉀 ㄐㄧㄚˇ	鈹 ㄆㄧ	鈷 ㄍㄨˇ	鉦 ㄓㄥ	鉤 ㄍㄡ	鈺 ㄩˋ	鉢 ㄅㄛ	鈇 ㄩㄝˋ	鉛 ㄑㄧㄢˊ	鉗 ㄑㄧㄢˊ

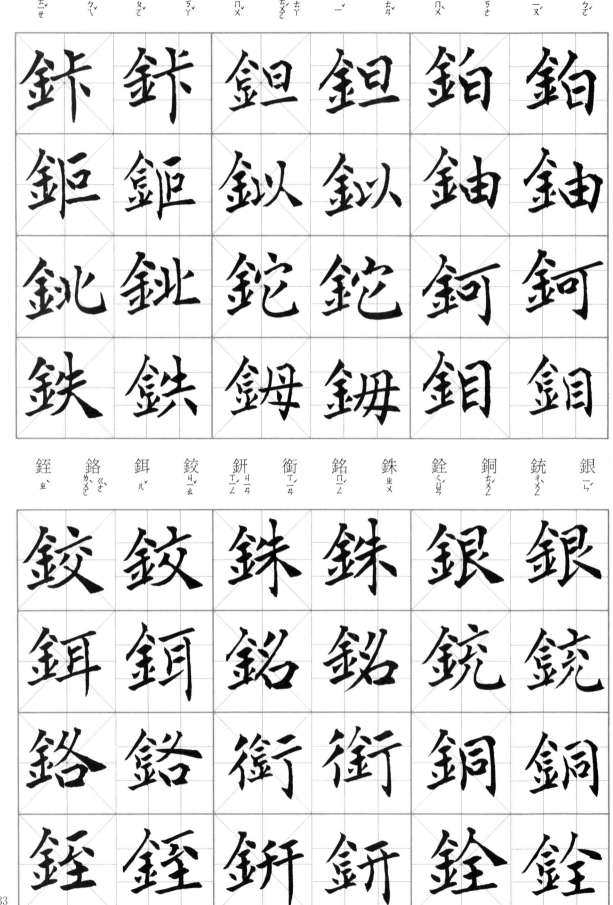

上段字頭（由右至左）：

鉑 ㄅㄛˊ　鈾 ㄧㄡˊ　鉤 ㄍㄡ　鉬 ㄇㄨˋ　鉭 ㄊㄢˇ　鈋 一　鉈 ㄊㄚ　鉧 ㄇㄨˇ　鉥 ㄕㄚ　鉅 ㄐㄩˋ　鈮 ㄋㄧˊ　鉄 ㄊㄧㄝˇ

下段字頭（由右至左）：

銀 ㄧㄣˊ　銃 ㄔㄨㄥˋ　銅 ㄊㄨㄥˊ　銓 ㄑㄩㄢˊ　銖 ㄓㄨ　銘 ㄇㄧㄥˊ　銜 ㄒㄧㄢˊ　鈃 ㄒㄧㄥˊ　鉸 ㄐㄧㄠˇ　鉺 ㄦˇ　鉻 ㄍㄜˋ　銍 ㄓˋ

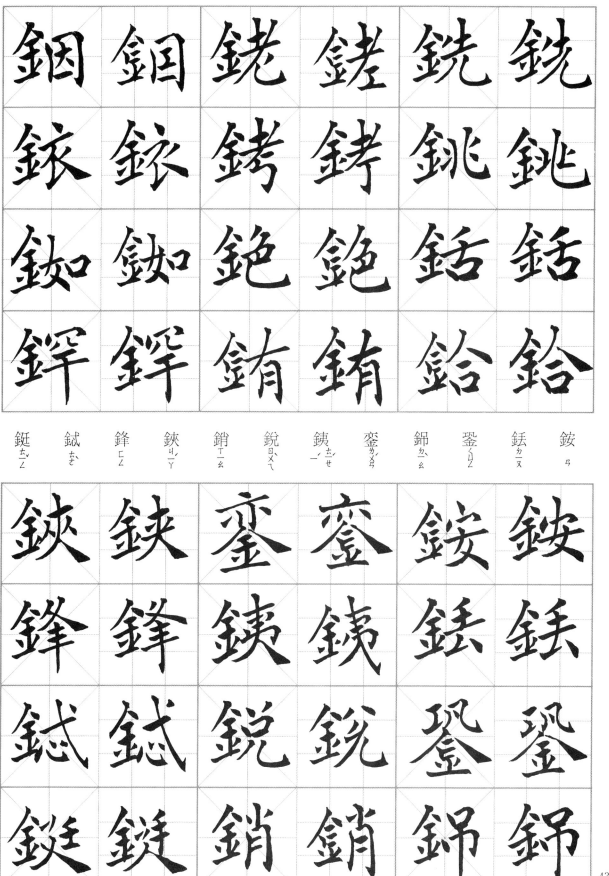

銑 ㄒㄧㄢ　銚 ㄉㄧㄠ／一ㄠ　銛 ㄒㄧㄢ　鈴 ㄌㄧㄥ　銠 ㄌㄠ　銬 ㄎㄠ　鉋 ㄅㄠ　鉥 ㄇㄠ　鉥 一ㄣ　鈿 ㄨ　鉤 ㄇㄡ　鉀 ㄏㄢ

鋌 ㄊㄧㄥ　鈰 ㄕ　鋒 ㄈㄥ　鋏 ㄐㄧㄚ　銷 ㄒㄧㄠ　銳 ㄖㄨㄟ　銕 一　鋑 ㄌㄨㄢ　錦 ㄌㄠ　鋬 ㄑㄩㄢ　銶 ㄌㄡ　銨 ㄢ

434

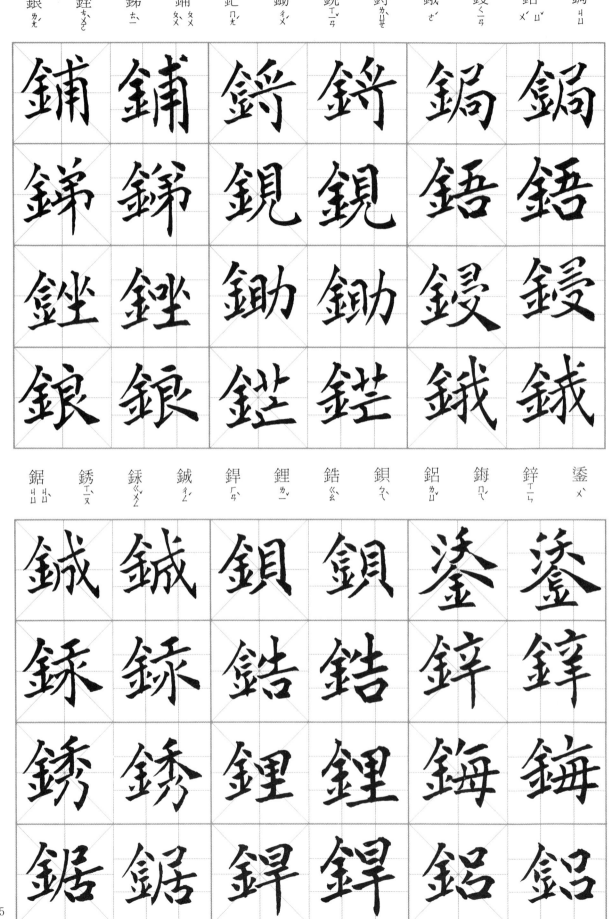

金部 七～八畫

435

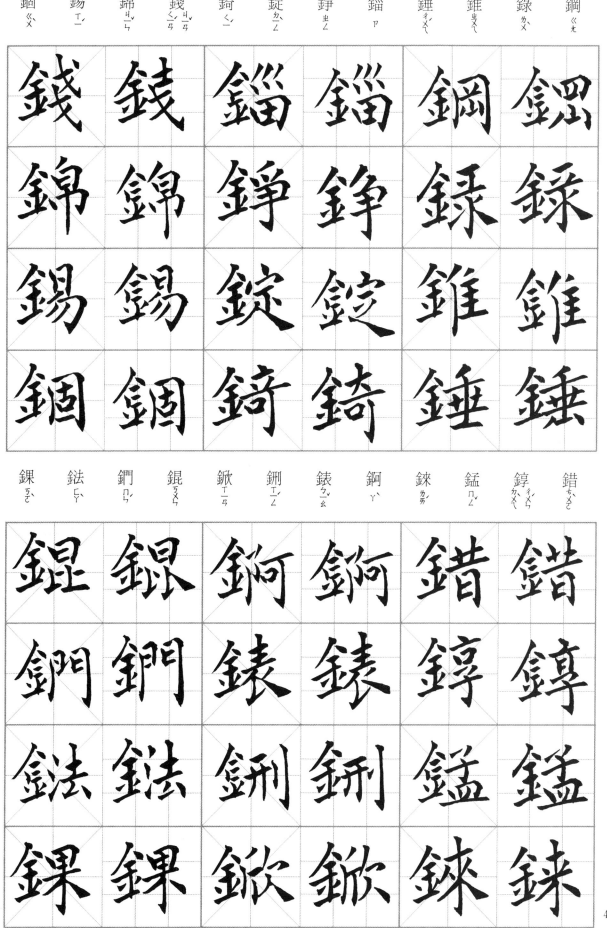

436

金部九畫

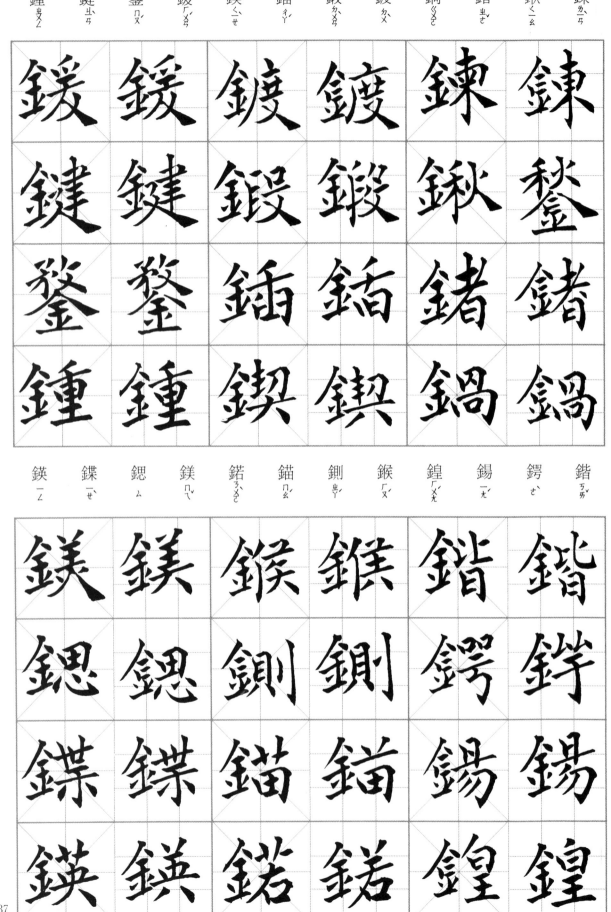

437

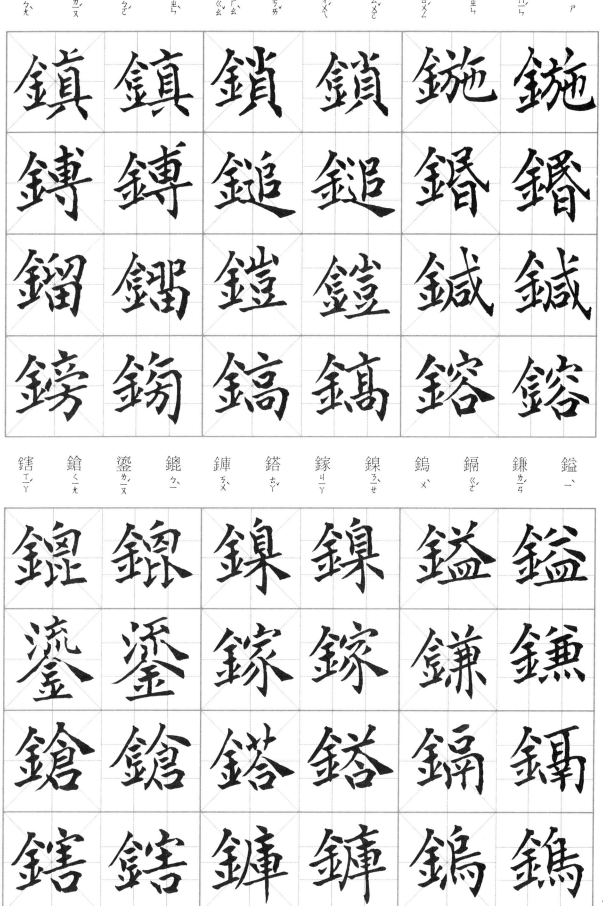

鎝 ㄊㄤ
鎦 ㄌㄧㄡ
鎛 ㄅㄛ
鎮 ㄓㄣ
鎬 ㄍㄠ／ㄏㄠ
鎧 ㄎㄞ
鎚 ㄔㄨㄟ
鎖 ㄙㄨㄛ
鎔 ㄖㄨㄥ
鍼 ㄓㄣ
鐒 ㄌㄠ
鍦 ㄕ

鐛 ㄒㄧㄚ
鎗 ㄑㄧㄤ
鎪 ㄙㄡ
鎃 ㄆㄞ
鏈 ㄊㄨ
鎝 ㄊㄚ
鎵 ㄐㄧㄚ
鎳 ㄋㄧㄝ
鎢 ㄨ
鍋 ㄍㄨㄛ
鎌 ㄌㄧㄢ
鎰 ㄧ

438

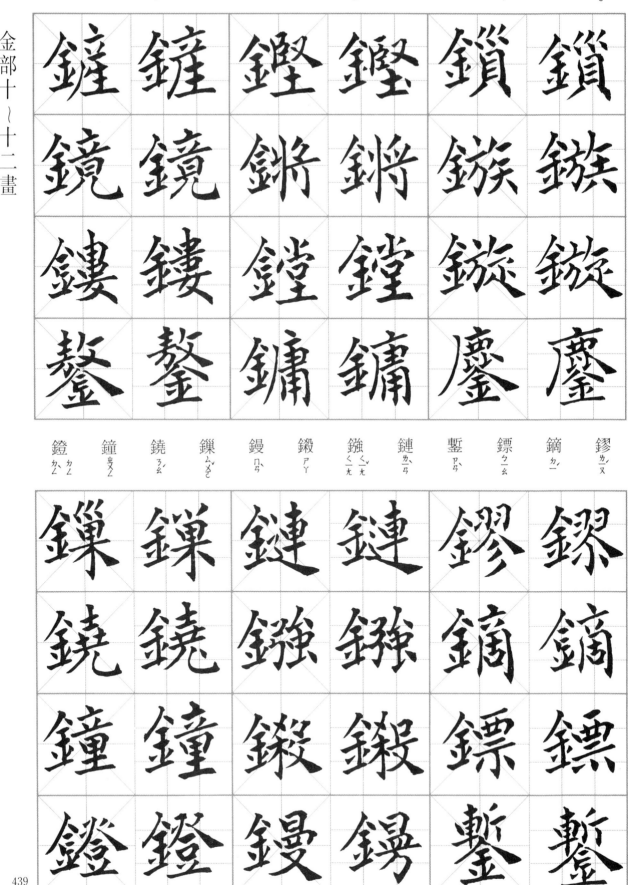

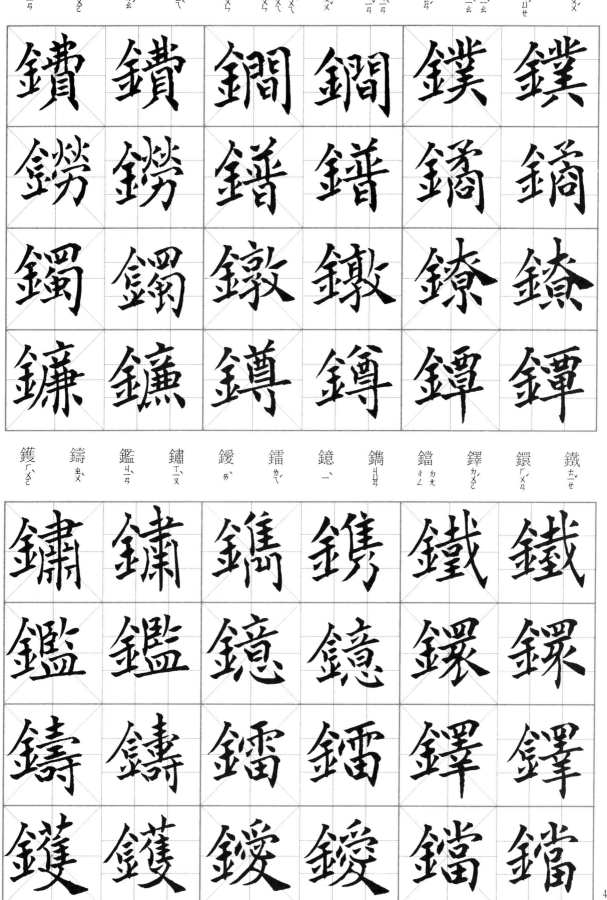

鑽 ㄗㄨㄢ
鑐 日ㄨ
鑑 ㄐㄧㄢ
鑠 ㄕㄨㄛ
鑪 ㄌㄨ
鑕 ㄓㄨˋ
鑢 ㄌㄩ
鑣 ㄅㄧㄠ
鑛 ㄎㄨㄤˋ
鑫 ㄒㄧㄣ
鑪 ㄌㄨ

金部十四〜廿畫　長部

镸 ㄔㄤˊ ㄓㄤˇ
長 ㄔㄤˊ ㄓㄤˇ
鑽 ㄐㄩㄝ
鑾 ㄌㄨㄢ
鑿 ㄗㄠ ㄗㄨㄛ
鑽 ㄗㄨㄢ ㄗㄨㄢˋ
鑼 ㄌㄨㄛ
鑷 ㄋㄧㄝ
鑭 ㄌㄢ
鑱 ㄔㄢ
鑲 ㄒㄧㄤ
鑰 ㄧㄠ ㄩㄝ

閔 ㄇㄧㄣˇ	間 ㄐㄧㄢ	閒 ㄒㄧㄢˊ	閑 ㄒㄧㄢˊ	閏 ㄖㄨㄣˋ	閎 ㄏㄨㄥˊ	開 ㄎㄞ	閉 ㄅㄧˋ	閃 ㄕㄢˇ	閂 ㄕㄨㄢ	門 ㄇㄣˊ
閔	間	閒	閑	閏	閎	開	閉	閃	閂	門
開	聞	閑	開	閏	閔	開	開	閔	閂	門
間	間	閣	閡	閔	閔	閒	閒	閑	閑	閑
閔	閔	閏	閏	開	閉	間	間	閒	閒	閒

闉 ㄧㄣ	關 ㄍㄨㄢ	閩 ㄇㄧㄣˊ	閨 ㄍㄨㄟ	閥 ㄈㄚˊ	閤 ㄍㄜˊ	閣 ㄍㄜˊ	閡 ㄏㄜˊ	閼 ㄜˋ	閟 ㄅㄧˋ	間 ㄐㄧㄢ	閌 ㄎㄤ
閨	閨	閥	閥	閥	閣	閡	閟	間	閌		
閩	閨	閣	閣	閤	閣	閡	閟	間	閘		
閨	閩	閤	閣	閤	閣	閥	閟	間	閥		
闉	聞	閥	閥	閣	閣	閣	間	開	鬧		

442

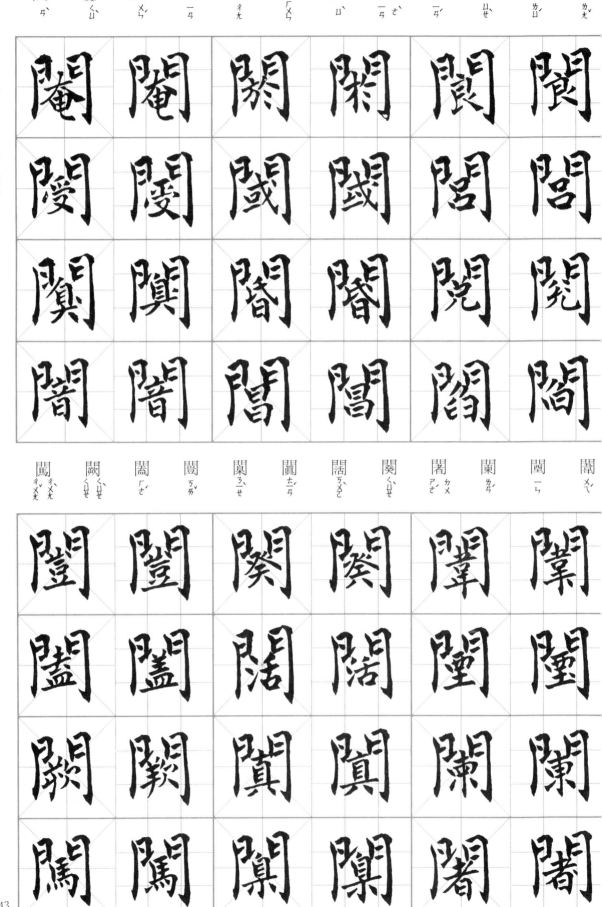

443

闥 ㄊㄚˋ　關 ㄍㄨㄢ　闞 ㄎㄢˋ／ㄏㄢˋ　闠 ㄎㄨㄟˋ　闡 ㄔㄢˇ　闢 ㄅㄧˋ　闤 ㄏㄨㄢˊ　闥 ㄊㄚˋ　阜 ㄈㄨˋ　防 ㄈㄤˊ　阡 ㄑㄧㄢ

阻 ㄗㄨˇ　阮 ㄖㄨㄢˇ　阯 ㄓˇ　阰 ㄆㄡˇ　陰 ㄧㄣ　陽 ㄧㄤˊ　阱 ㄐㄧㄥˇ　陀 ㄊㄨㄛˊ　防 ㄈㄤˊ　阮 ㄖㄨㄢˇ　阪 ㄅㄢˇ　阢 ㄨˋ

阼	陀	阿	陂	附	阽	際	陒	陋	陌	降	限
ㄗㄨㄛ	ㄊㄨㄛ ㄜ	ㄚ ㄜ	ㄆㄛ ㄆㄟ	ㄈㄨ	ㄧㄢˊ ㄉㄧㄢ	ㄐㄧ	ㄜ	ㄌㄡˋ	ㄇㄛˋ	ㄐㄧㄤ ㄒㄧㄤˊ	ㄒㄧㄢˋ

阼	陀	阿	陂	附	阽	際	陋	陋	陌	降	限
阼	陀	阿	陂	附	阽	際	陋	陋	陌	降	限
阼	陀	阿	陂	貼	貼	際	際	降	陌	降	限
陀	陀	阿	陂	阽	阽	陒	陒	降	陌	降	限

陔	隋	陘	陞	陸	陟	陡	院	陣	除	陝	陪
ㄍㄞ	ㄙㄨㄟˊ	ㄒㄧㄥ	ㄆㄧ	ㄙㄨ	ㄓ	ㄉㄡˇ	ㄩㄢ	ㄓㄣˋ	ㄔㄨ	ㄕㄢˇ ㄒㄧㄚˊ	ㄆㄟˊ

陔	隋	陘	陞	陸	陟	陡	院	陣	除	陝	陪
陝	陝	陘	陞	陘	陘	陡	陡	陣	陣	陝	陝
陔	隋	陘	陞	陸	陟	陡	院	除	除	陝	陝
陔	陔	陘	陞	陸	陸	陡	院	院	院	陪	陪

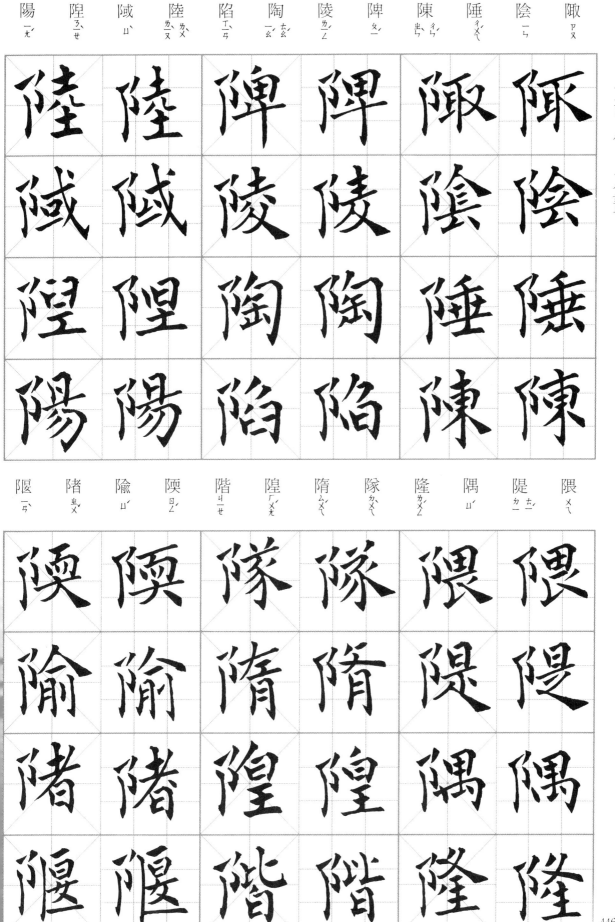

陬 ㄗㄡ　陰 ㄧㄣ　陲 ㄔㄨㄟ　陳 ㄔㄣ　陵 ㄌㄧㄥ　陶 ㄊㄠ　陷 ㄒㄧㄢ　陸 ㄌㄨ　隉 ㄋㄧㄝ　陽 ㄧㄤ

阜部八～九畫

隈 ㄨㄟ　隄 ㄊㄧ ㄉㄧ　隅 ㄩ　隆 ㄌㄨㄥ　隊 ㄉㄨㄟ　隋 ㄙㄨㄟ　隍 ㄏㄨㄤ　階 ㄐㄧㄝ　陻 ㄧㄣ　隃 ㄩ　陼 ㄓㄨ　隁 ㄧㄢ

陞 ㄕㄥ
隔 ㄍㄜˊ
隕 ㄩㄣˇ
隗 ㄨㄟˊ
隘 ㄞˋ
陧 ㄋㄧㄝˋ
隙 ㄒㄧˋ
際 ㄐㄧˋ
障 ㄓㄤˋ
隤 ㄊㄨㄟˊ
鄰 ㄌㄧㄣˊ
隧 ㄙㄨㄟˋ

隧	鄰	隤	障	際	隙	陧	隘	隗	隕	隔	陞
障	障	隘	隘	陞	陞						
隤	隤	陧	陧	隔	隔						
鄰	鄰	隙	隙	隕	隕						
隧	隧	際	際	隗	隗						

隨 ㄙㄨㄟˊ
險 ㄒㄧㄢˇ
隩 ㄩˋ
隰 ㄒㄧˊ
隱 ㄧㄣˇ
隮 ㄐㄧ
隳 ㄏㄨㄟ
隴 ㄌㄨㄥˇ
隸 ㄌㄧˋ
隶 ㄉㄞˋ
隹 ㄓㄨㄟ

隹	隸	隶	隴	隳	隮	隱	隰	隩	險	隨
隴	隴	隱	隱	隨	隨					
隶	隶	隮	隮	險	險					
隸	隸	隳	隳	隩	隩					
隹	隹	隰	隰	隰	隰					

隻 ㄓ
隼 ㄓㄨㄣˇ
雄 ㄒㄩㄥˊ
雀 ㄑㄩㄝˋ ㄑㄧㄠˇ
雅 ㄧㄚˇ
集 ㄐㄧˊ
雁 ㄧㄢˋ
雙 ㄕㄨㄤ
雇 ㄍㄨˋ
雉 ㄓˋ
雋 ㄐㄩㄣˋ ㄐㄩㄢ
雍 ㄩㄥ ㄩㄥ ㄩㄥˋ

雎 ㄐㄩ
雊 ㄍㄡˋ
雄 ㄒㄩㄥˊ
雒 ㄌㄨㄛˋ
雌 ㄘ
雕 ㄉㄧㄠ
雖 ㄙㄨㄟ
嶲 ㄒㄧ
雙 ㄕㄨㄤ
雛 ㄔㄨˊ
雜 ㄗㄚˊ
矐 ㄏㄨㄛˋ

隹部十～廿畫（字頭與注音，右起）

字	雞	雋	雚	離	難	雙	雜	雧	雨	雩	雪	雯
注音	ㄐㄧ	ㄐㄩㄣˋ	ㄍㄨㄢ	ㄌㄧˊ	ㄋㄢˊ	ㄕㄨㄤ	ㄗㄚˊ	ㄐㄧˊ	ㄩˇ	ㄩˊ	ㄒㄩㄝˇ	ㄨㄣˊ

雞	雞	難	離	雨	雨
雋	雋	雙	難	雩	雩
雚	雚	雜	雜	雪	雪
離	離	雧	雧	雯	雯

雨部○～七畫（字頭與注音，右起）

字	雰	雲	零	雷	電	雹	需	霖	霄	霆	震
注音	ㄈㄣ	ㄩㄣˊ	ㄌㄧㄥˊ	ㄌㄟˊ	ㄉㄧㄢˋ	ㄅㄠˊ	ㄒㄩ	ㄌㄧㄣˊ	ㄒㄧㄠ	ㄊㄧㄥˊ	ㄓㄣˋ

零	零	雷	雷	霖	霖
雰	雰	電	電	霄	霄
雲	雲	雹	雹	霆	霆
零	零	需	需	震	震

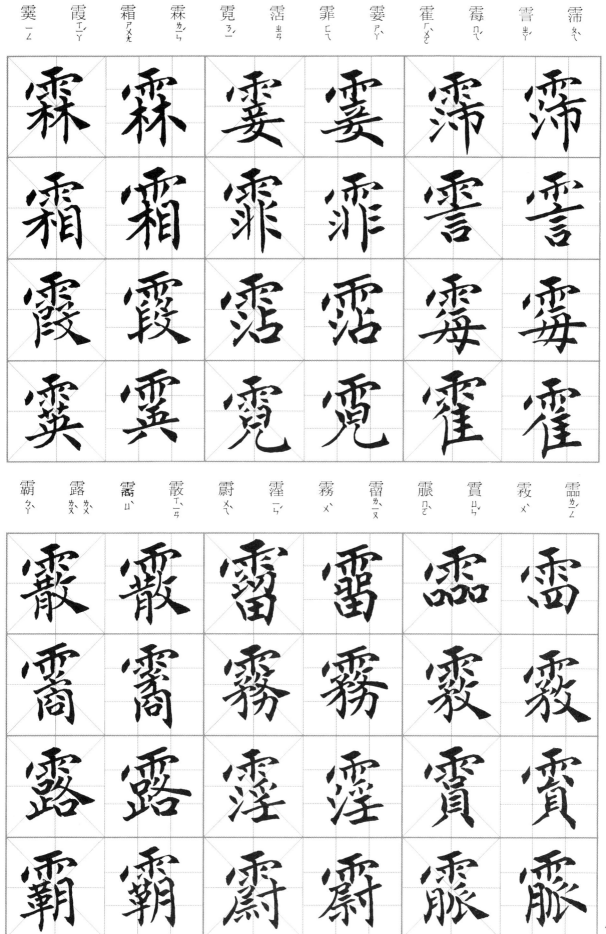

雨部十三～十七畫　青部〇～十畫　非部〇～十一畫　面部〇～十四畫　革部

霹　霽　霾　霧　霪　靁
霽　霧　靁　霾　靆　靉
靑　靖　靈　靈　霾　靁
靖　靚　靈　靈　靄　靄
靚

靛　靜　靝　非　靡　面
靛　靜　靝　靡　靡　面
靜　靜　靤　靡　靡　面
靧　靨　靤　靦　靧　靨
革　革　靤　靦

451

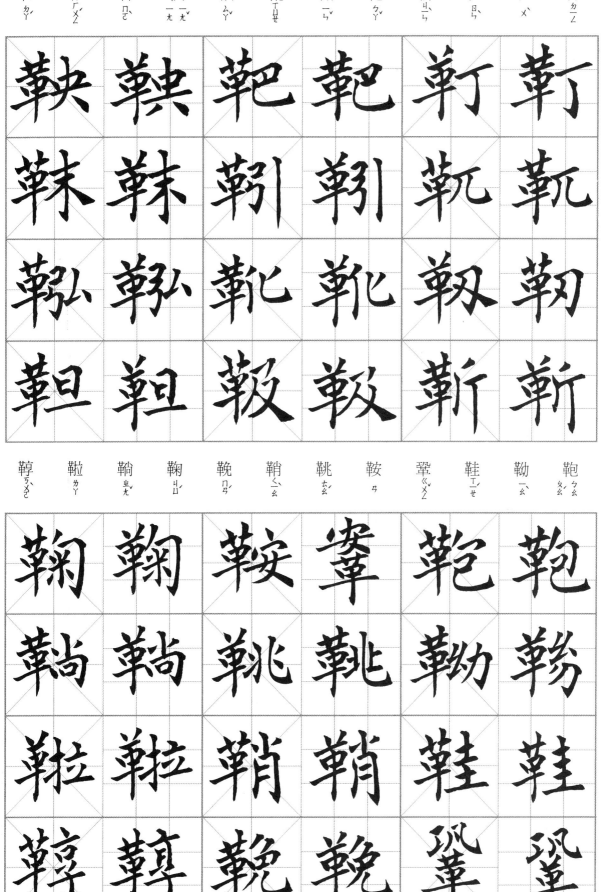

革部九〜十七畫

| 鞶 ㄆㄢ | 鞴 ㄅㄟ | 鞲 ㄍㄡ | 鞮 ㄉㄧ | 鞣 ㄖㄡ | 鞨 ㄏㄜ | 鞟 ㄎㄨㄛ | 鞬 ㄐㄧㄢ | 鞭 ㄅㄧㄢ | 鞫 ㄐㄩ | 鞦 ㄑㄧㄡ |

韋部〇〜三畫

| 朝 ㄅㄢ | 韋 ㄨㄟ | 韁 ㄐㄧㄤ | 韆 ㄐㄧㄢ | 韉 ㄑㄧㄢ | 韅 ㄒㄧㄢ | 韄 ㄨˋ | 韂 ㄔㄢ | 鞾 ㄒㄩㄝ | 鞹 ㄎㄨㄛ | 鞺 ㄊㄤ | 鞵 ㄒㄧㄝ |

453

靺 ㄇㄛˋ	輔 ㄈㄨˇ	韞 ㄩㄣ	韜 ㄊㄠ	韝 ㄐㄩ	韘 ㄕㄜˋ	韙 ㄨㄟˇ	韍 ㄈㄨˊ	韓 ㄏㄢˊ	韐 ㄍㄜˊ	靽 ㄅㄢˋ	靺 ㄇㄛˋ

韓　韓　韝　韝　靺　靺
韞　韞　韘　韘　韎　韎
韝　韝　韞　韞　韐　韐
韤　韤　韙　韙　韓　韓

韻 ㄩㄣˋ	韶 ㄕㄠˊ	韵 ㄩㄣˋ	音 ㄧㄣ	韰 ㄒㄧㄝ	韲 ㄐㄧ	韱 ㄒㄧㄢ	齏 ㄐㄧ	韱 ㄊㄧ	韭 ㄐㄧㄡˇ	韠 ㄨˊ	韠 ㄅㄧˋ

音　音　齏　齏　韠　韠
韵　韵　韱　韱　韱　韱
韶　韶　韲　韲　韭　韭
韻　韻　齏　齏　韰　韰

454

頁部（字帖）

上段標目（由右至左）：
響 ㄒㄧㄤ　頁 ㄧㄝ　頂 ㄉㄧㄥ　頃 ㄑㄧㄥ　項 ㄒㄧㄤ　順 ㄕㄨㄣ　須 ㄒㄩ　頊 ㄒㄩ　頌 ㄙㄨㄥ　頰 ㄐㄧㄚ　顉 ㄑㄧㄣ　顧 ㄍㄨ

上段字格（由右至左、由上至下）：

響	響	頊	頊	頊	頊
頁	頁	順	順	頌	頌
頂	頂	須	須	頌	頌
項	項	預	預	頑	頑

中段標目（由右至左）：
頑 ㄨㄢ　頒 ㄅㄢ／ㄈㄣ　頓 ㄉㄨㄣ／ㄉㄨ　預 ㄩ　頏 ㄏㄤ　頦 ㄎㄜ　領 ㄌㄧㄥ　頞 ㄜ　頡 ㄐㄧㄝ　頠 ㄨㄟ　頗 ㄆㄛ　頤 ㄧㄝ　頜 ㄏㄜ　顉 ㄑㄧㄣ　頦 ㄎㄜ　頷 ㄏㄢ　頎 ㄈㄟ／ㄊㄡ　頫 ㄈㄨ　額 ㄜ

下段字格（由右至左、由上至下）：

頡	頡	頑	頑	頑	頑
頗	頗	頗	頗	頌	頌
頫	頫	領	領	頓	頓
額	額	領	頰	預	預

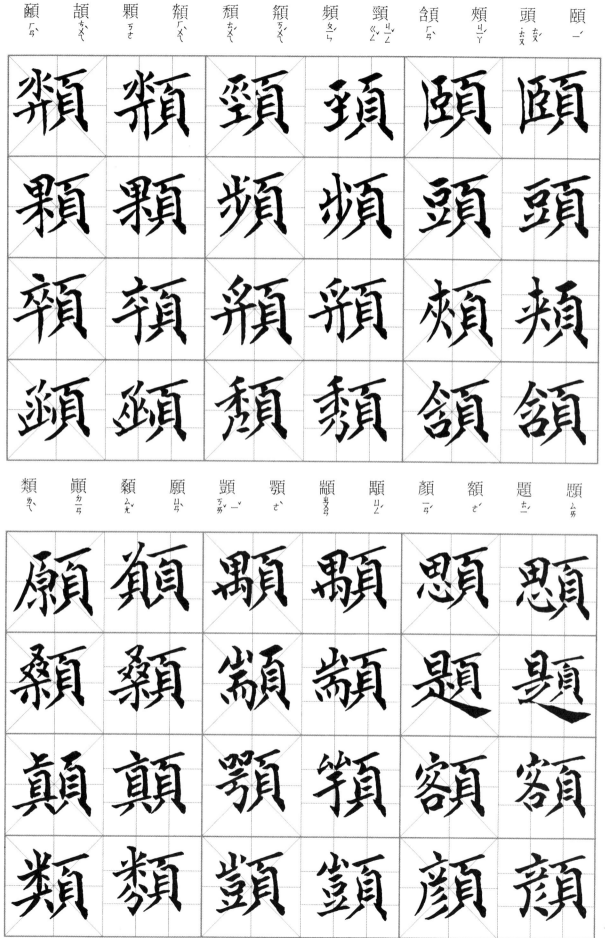

顳 ㄋㄧㄝˋ　顴 ㄑㄩㄢˊ　顢 ㄇㄢ　顤 ㄧㄠˊ　顥 ㄏㄠˋ　顯 ㄒㄧㄢˇ　顢 ㄇㄢˊ　顦 ㄑㄧㄠˊ　顧 ㄍㄨˋ　顠 ㄆㄧㄠ　顢 ㄇㄢˊ　顒 ㄩㄥˊ

驃 ㄆㄧㄠˋ　飆 ㄅㄧㄠ　飀 ㄌㄧㄡˊ　颼 ㄙㄡ　颺 ㄧㄤˊ　颿 ㄈㄢˊ　颶 ㄐㄩˋ　颸 ㄙ　颱 ㄊㄞˊ　颭 ㄓㄢˇ　颯 ㄙㄚˋ　風 ㄈㄥ

風部十一～十二畫　飛部○～十二畫

| 飄 ㄆㄠ | 飆 ㄅㄠ | 飈 ㄅㄠ | 飛 ㄈㄟ | 蠢 | 飜 ㄈㄢ | 食 ㄕ ㄙ ㄧ | 飢 ㄐㄧ | 飣 ㄉㄧㄥ | 飧 ㄙㄨㄣ | 飥 ㄊㄨㄛ | 飱 ㄘㄢ |

食部○～六畫

| 餉 ㄒㄧㄤ | 餂 ㄊㄧㄢ | 飾 ㄕ | 飽 ㄅㄠ | 飼 ㄙ | 飯 ㄈㄢ | 飴 ㄧ | 飲 ㄧㄣ ㄧㄣˋ | 飭 ㄔ | 飫 ㄩ | 飪 ㄖㄣˋ | 飩 ㄊㄨㄣ |

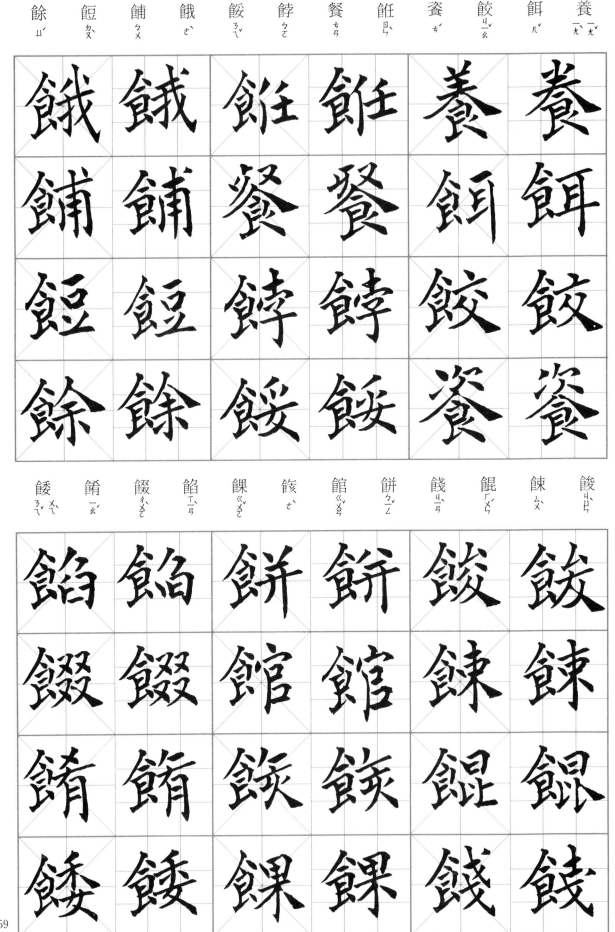

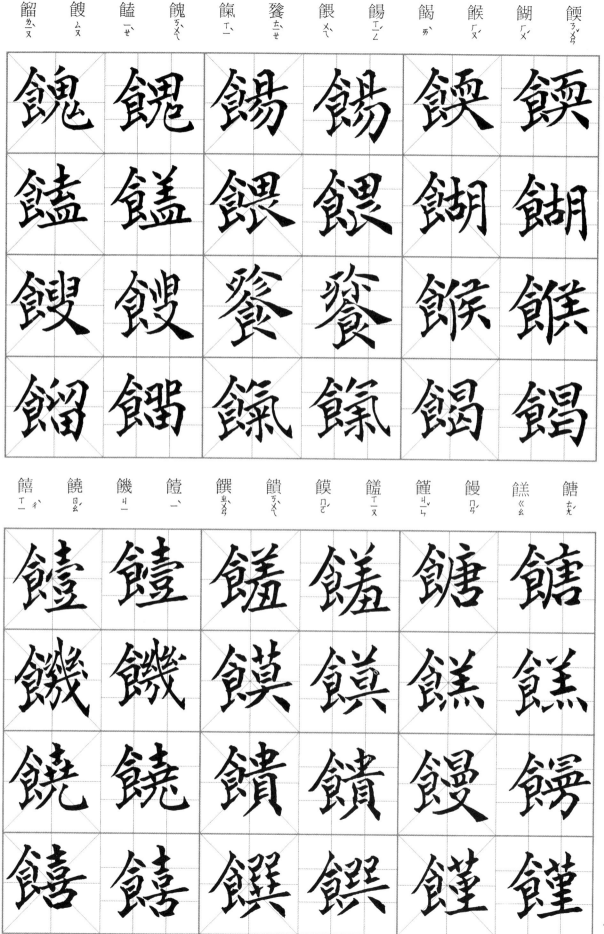

馘 ㄍㄨㄛˊ　𩠐 ㄒㄧㄝˊ　首 ㄕㄡˇ　饟 ㄋㄤ　饞 ㄔㄢˊ　魘 ㄧㄢˇ　饘 ㄓㄢ　饗 ㄒㄧㄤˇ　饕 ㄊㄠ　饔 ㄩㄥ　饍 ㄕㄢˋ　籲 ㄙㄢ

馘	𩠐	饟	饞	饘	饗	饕	饍	籲
馘	𩠐	饗	魘	饍	饔			
首	首	饟	饘	饕	饞			
馘	馘	饞	饞	饕	饕			

馴 ㄒㄩㄣˊ　馳 ㄔˊ　馱 ㄊㄨㄛˊ/ㄉㄨㄛˋ　馮 ㄆㄧㄥˊ　馭 ㄩˋ　馬 ㄇㄚˇ　馨 ㄒㄧㄥ　馥 ㄈㄨˋ　馡 ㄈㄟ　馞 ㄅㄛˊ　馣 ㄆㄧˊ　香 ㄒㄧㄤ

馮	馮	馥	馥	香	香
馱	馱	馨	馨	馣	馞
馳	馳	馬	馬	馞	馞
馴	馴	馭	馭	馡	馡

461

駘	駕	駔	駒	駑	駉	駐	曓	駁	馹	鼻
ㄊㄞˊ	ㄐㄧㄚˋ	ㄗㄤˇ ㄗㄨˇ	ㄐㄩ	ㄋㄨˊ	ㄐㄩㄥ	ㄓㄨˋ	ㄓˋ	ㄅㄛˊ	ㄖˋ	ㄓㄨˋ

駔	駕	駑	駉	駐	馹	鼻
駘	駕	駐	駒	駁	駉	鼻
駔	駕	駐	駉	駁	駒	駉
駘	駘	駑	駑	曓	駔	

騣	駮	駜	駱	駰	駭	駓	駏	駜	駝	駛	駙
ㄘㄨㄥ	ㄅㄛˊ	ㄅㄚ	ㄌㄨㄛˋ	ㄧㄣ	ㄏㄞˋ	ㄆㄟ	ㄑㄩ	ㄙ	ㄊㄨㄛˊ	ㄕˇ	ㄈㄨˋ

駱	駓	駰	駭	駙	
駱	駱	駰	駰	駙	駙
駵	駵	駜	駜	駛	駛
駮	駮	駭	駭	駝	駝
騣	騣	駰	駰	駟	駟

上段（右起）：

字	注音
駿	ㄐㄩㄣˋ
騁	ㄔㄥˇ
騂	ㄒㄧㄥ
駸	ㄑㄧㄣ
騄	ㄌㄨˋ
騅	ㄓㄨㄟ
駢	ㄆㄧㄢˊ
騎	ㄐㄧ
騏	ㄑㄧˊ
騋	ㄌㄞˊ
騑	ㄈㄟ
騌	ㄗㄨㄥ

下段（右起）：

字	注音
騐	ㄧㄢˋ
驁	ㄇㄨˋ
騙	ㄆㄧㄢˋ
騢	ㄒㄧㄚˊ
駿	ㄘㄨㄟˋ
騣	ㄗㄨㄥ
騞	ㄏㄨㄛˋ
騝	ㄐㄩㄢˇ
驁	ㄠˋ
騰	ㄊㄥˊ
驐	ㄩㄢˊ
騪	ㄙㄡ

騷 ㄙㄠ　騮 ㄌㄧㄡˊ　騙 ㄕㄢˋ　驁 ㄠˊ　驂 ㄘㄢ　驄 ㄘㄨㄥ　騾 ㄌㄨㄛˋ　驅 ㄑㄩ　驃 ㄆㄧㄠˋ　驊 ㄏㄨㄚˊ　驍 ㄒㄧㄠ

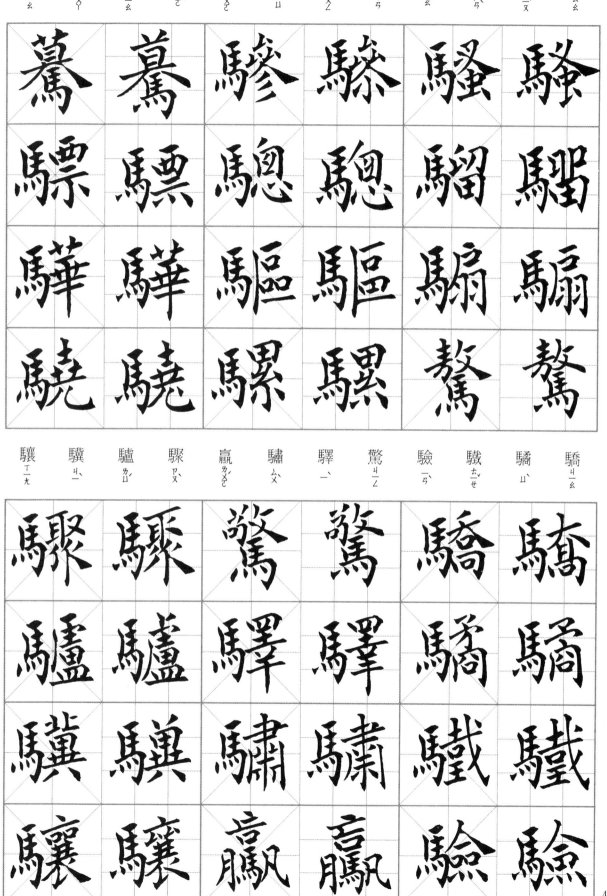

驕 ㄐㄧㄠ　驗 ㄧㄢˋ　驖 ㄊㄧㄝˋ　驚 ㄐㄧㄥ　驛 ㄧˋ　驌 ㄙㄨˋ　驘 ㄌㄨㄛˊ　驟 ㄗㄡˋ　驢 ㄌㄩˊ　驥 ㄐㄧˋ　驤 ㄒㄧㄤ

馬部十七～十九畫　骨部○～十三畫

髂ㄑㄧㄚˋ	骶ㄉㄧˇ	骹ㄑㄧㄠ	骷ㄎㄨ	骰ㄕㄞˇ	骯ㄤ	骱ㄒㄧㄝ	骭ㄍㄢˋ	骨ㄍㄨˇ	驪ㄌㄧˊ	驫ㄅㄧㄠ	驫ㄅㄧㄠ
骷	骷	骭	骭	驫	驫						
骰	骰	骯	骯	驪	驪						
骱	骴	骯	骯	驪	驪						
骹	骹	骰	骰	骨	骨						

髒ㄗㄤ	髑ㄉㄨˊ	髐ㄒㄧㄠ	髏ㄌㄡˊ	髈ㄅㄤˋ	骼ㄍㄜˊ	骹ㄎㄨㄟ	髁ㄎㄜ	髀ㄅㄧˋ	骾ㄍㄥˇ	骼ㄍㄜˊ	骹ㄏㄞˊ
髏	髏	髁	髁	骹	骹						
髐	髐	骹	骹	骼	骼						
髑	髑	骼	骼	骾	骾						
髒	髒	髈	髈	髀	髀						

髓 ㄙㄨㄟ　體 ㄊㄧ　髖 ㄎㄨㄢ　髕 ㄅㄧㄣ　髏 ㄌㄡ　高 ㄍㄠ　髟 ㄅㄧㄠ　髦 ㄇㄠ　髫 ㄊㄧㄠ　髯 ㄖㄢ　髣 ㄈㄤ　髡 ㄎㄨㄣ

髓	體	髖	髕	髏	高	髟	髦	髫	髯	髣	髡
髓	體	髓	髖	高	高	髟	髦	髫	髯	髣	髡
髕	髕	髏	髏	髟	髟	髣	髫	髡	髣	髣	髡

髭 ㄗ　髮 ㄈㄚ　髴 ㄈㄨ　髻 ㄐㄩ　髹 ㄒㄧㄡ　髻 ㄐㄧ　髯 ㄖㄢ　髫 ㄊㄧㄠ　髦 ㄇㄠ　髴 ㄉㄧ　髳 ㄓㄣ　髣 ㄌㄧ　髳 ㄊㄧ

髭	髮	髴	髻	髹	髻	髯	髫	髦	髴	髳	髣
髭	髮	髴	髻	髹	髻	髯	髫	髦	髴	髳	髣
髭	髮	髴	髻	髹	髻	髯	髫	髦	髴	髳	髣

466

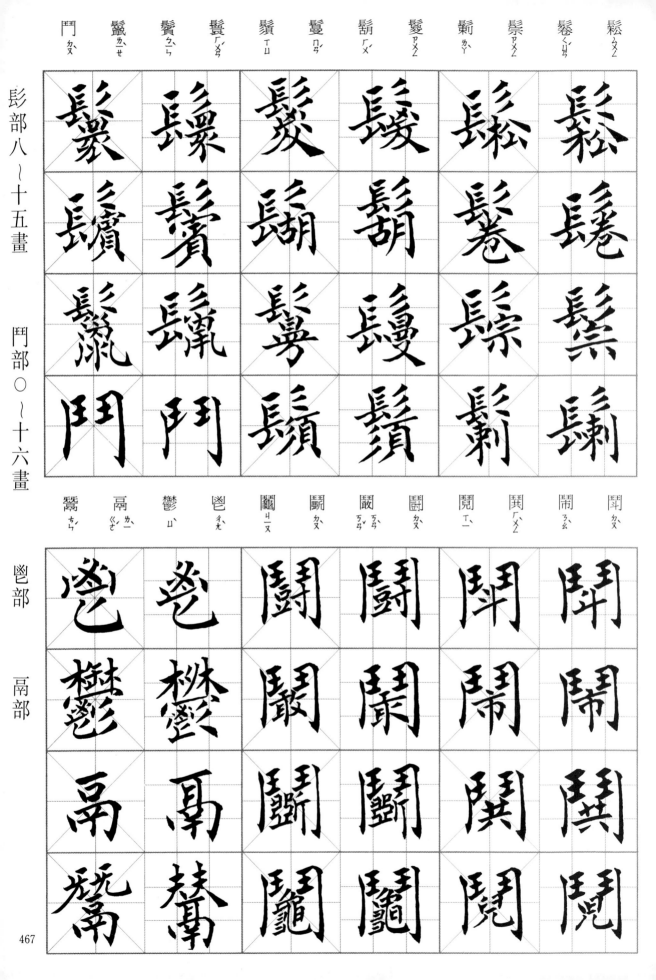

髟部八～十五畫

鬥部〇～十六畫

鬯部　　鬲部

467

鬼 ㄍㄨㄟˇ　魁 ㄎㄨㄟˊ　魄 ㄆㄛˋ　魂 ㄏㄨㄣˊ　魅 ㄇㄟˋ　魆 ㄒㄩ　魈 ㄒㄧㄠ　魋 ㄊㄨㄟˊ　魍 ㄨㄤˇ　魑 ㄔ　鬮 ㄒㄩㄥ　讚 ㄗㄢ

魎 ㄌㄧㄤˇ　魍 ㄨㄤˇ　魏 ㄨㄟˋ　魑 ㄔ　魘 ㄧㄢˇ　魚 ㄩˊ　魛 ㄉㄠ　魟 ㄏㄨㄥˊ　魯 ㄌㄨˇ　魷 ㄧㄡˊ　魴 ㄈㄤˊ　魨 ㄊㄨㄣˊ

鮮 ㄒㄧㄢ	鮭 ㄒㄧㄝ ㄍㄨㄟ	鮫 ㄐㄧㄠ	鮪 ㄨㄟ	鮐 ㄊㄞ	鮄 ㄈㄨ	鮓 ㄓㄚ	鮀 ㄊㄨㄛ	鮒 ㄈㄨ	鮒 ㄊㄞ	鮑 ㄅㄠ	鮎 ㄋㄧㄢ
鮪	鮪	鮓	鮓	鮎	鮎						
鮫	鮫	鮀	鮀	鮑	鮑						
鮭	鮭	鮋	鮋	鮐	鮐						
鮮	鮮	鮹	鮹	鮒	鮒						

鯨 ㄐㄧㄥ	鯤 ㄎㄨㄣ	鯖 ㄑㄧㄥ ㄓㄥ	鯊 ㄕㄚ	鯉 ㄌㄧ	鯈 ㄊㄧㄠ	鯁 ㄍㄥ	鯀 ㄍㄨㄣ	鯗 ㄒㄧㄤ	鮞 ㄦ	鮠 ㄨㄟ	鮚 ㄐㄧㄝ
鯊	鯊	鯉	鯉	鮚	鮚						
鯖	鯖	鯁	鯁	鮠	鮠						
鯤	鯤	鯈	鯈	鮞	鮞						
鯨	鯨	鯉	鯉	鯗	鯗						

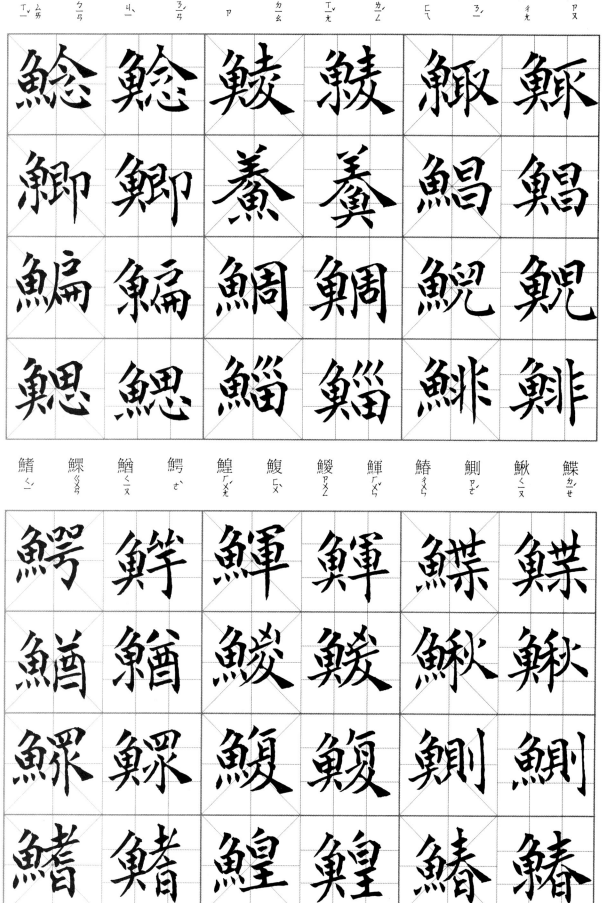

鰆 ㄔㄨㄣ	鰷 ㄊㄧㄠˊ	鰾 ㄆㄧㄠˋ	鰻 ㄇㄢˊ	鰱 ㄌㄧㄢˊ	鰍 ㄑㄧㄡ	鰓 ㄙㄞ	鰥 ㄍㄨㄢ	鰤 ㄕ	鰷 ㄒㄧㄠˊ	鰝 ㄏㄠˋ	鱙 ㄐㄧㄣˋ

鱒 ㄗㄨㄣ	鱏 ㄒㄧㄣˊ	鱗 ㄌㄧㄣˊ	鱖 ㄐㄩㄝˊ	鱉 ㄅㄧㄝ	鰲 ㄠˊ	鱆 ㄓㄤ	鰹 ㄐㄧㄢ	鱅 ㄩㄥ	鰶 ㄐㄧˋ	鰷 ㄊㄧㄠˊ	鱈 ㄒㄩㄝˇ

471

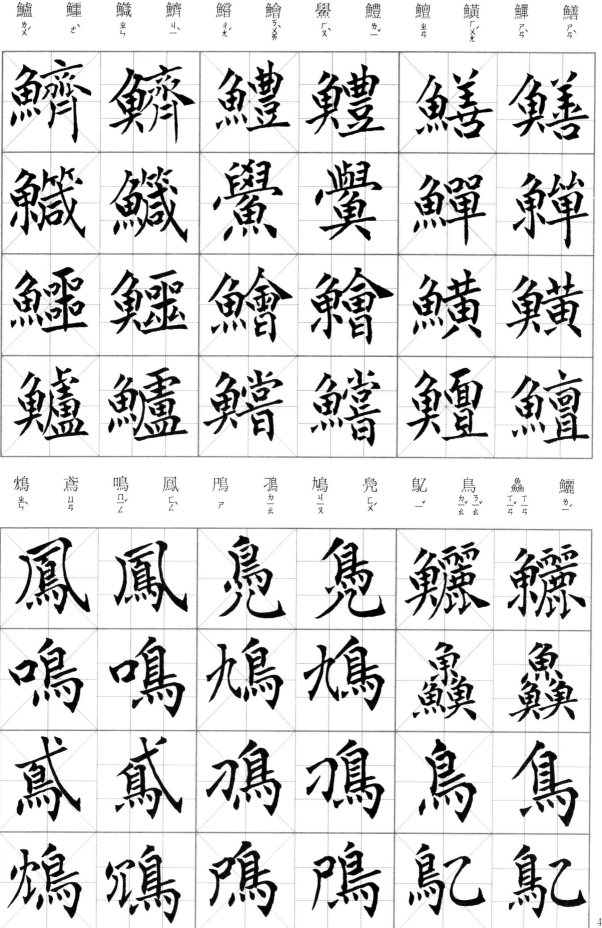



鳥部四～七畫

鳥部 四～七畫（上段）

鴇 ㄅㄠˇ	鷗 ㄔ	鴞 ㄒㄧㄠ	鴛 ㄩㄢ	鴣 ㄍㄨ	鴦 一ㄤ	鴒 ㄌㄧㄥˊ	鴈 一ㄢˊ	鴃 ㄐㄩㄝ	鳩 ㄐㄧㄡ	鴉 一ㄚ	鴇 ㄅㄠˇ

鳥部（下段）

鵑 ㄐㄩㄢ	鳶 ㄌㄨㄢˊ	鵃 ㄓㄡ	鵁 ㄐㄧㄠ	鵀 ㄖㄣˊ	鵂 ㄒㄧㄡ	鴰 ㄍㄨㄚ	鴿 ㄍㄜ	鴻 ㄏㄨㄥˊ	鴒 ㄍㄨ	鴕 ㄊㄨㄛˊ	鴨 一ㄚ

鶴 鶆 鶴 鵲 鵬 鶀 鴂 鶎 鵲 鵝 鵒 鴝
ㄊㄨㄛ ㄔㄢ ㄢ ㄑㄧㄠ ㄊㄨㄛ ㄇㄟ ㄐㄩㄝ ㄊㄨㄛ ㄑㄩ ㄜ ㄒㄩ ㄑㄩ

鶴	鶴	鶴	鶴	鶴	鶴
鶴	鶴	鵝	鵝	鵝	鵝
鶴	鶴	鵡	鵡	鵝	鶩
鶆	鶆	鵬	鵬	鵲	鵲

鷤 鷃 鶩 鵲 鶖 鶒 鶄 鶵 鶖 鶜 鷓 鵬
ㄊㄧ ㄏㄜ ㄇㄨ ㄜ ㄑㄩㄡ ㄔ ㄐㄩㄥ ㄎㄨㄢ ㄩㄢ ㄍㄨ ㄔ ㄈㄨ

鷃	鶵	鶄	鶄	鵬	鵬
鷟	鷟	鶄	鶄	鶒	鶒
鷃	鷃	鶵	鶵	鶖	鶖
鷃	鷃	鶖	鶖	鶵	鵬

鶘 ㄏㄨˊ	鶡 ㄐㄩㄝˊ	鶖 ㄘㄥ	鶬 ㄒㄧㄢ	鶠 ㄧㄢ	鶬 ㄘㄨㄥ	鶬 ㄏㄜˊ	鶖 ㄑㄧㄡ	鶪 ㄐㄩㄢ	鷇 ㄎㄡˋ
鶘	鶤	鶯	鶯	鶘	鶘	鶴	鶴	鶤	鷇
鶘	鶤	鶴	鶴	鶤	鶤	鶘	鶘	鶤	鶤
鶵	鶵	鶵	鶵	鶵	鶵	鶵	鶵	鶵	鶵
鶵	鶵	鶵	鶵	鶵	鶵	鶵	鶵	鷇	鷇

鶗 ㄐㄩ	鶲 ㄨㄥ	鶪 ㄐㄩ	鶿 ㄘˊ	鷁 ㄧ	鷙 ㄓˋ	鶼 ㄐㄧㄢ	鷖 ㄓㄨㄛˊ	鶺 ㄅㄧˋ	鷘 ㄕㄨㄤ
鶼	鶼	鷁	鷁	鶼	鶼	鷖	鷖	鷙	鷙
鶼	鶼	鷁	鷁	鶼	鶼	鷖	鷖	鷙	鷙
鶼	鶼	鷁	鷁	鶼	鶼	鷖	鷖	鷙	鷙
鶼	鶼	鷁	鷁	鶼	鶼	鷖	鷖	鷙	鷙

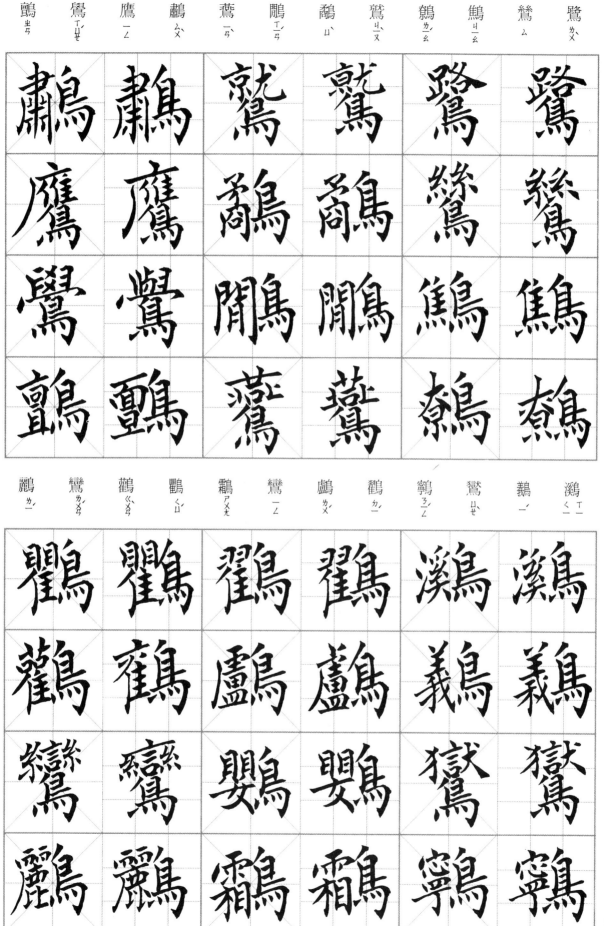

麇 ㄐㄩㄣ　塵 ㄔㄣ　麁 ㄘㄨ　麀 ㄧㄡ　麂 ㄐㄧ　鹿 ㄌㄨ　鹽 ㄧㄢ　鹼 ㄐㄧㄢ　鹻 ㄐㄧㄢ　鹺 ㄘㄨㄛ　鹹 ㄒㄧㄢ　鹵 ㄌㄨ

麞 ㄓㄤ　麝 ㄕㄜ　麗 ㄌㄧ　麗 ㄌㄧ　麓 ㄌㄨ　麒 ㄑㄧ　麑 ㄋㄧ　麛 ㄇㄧ　麐 ㄌㄧㄣ　麋 ㄇㄧ　麃 ㄆㄠ

477

麾 ㄏㄨㄟ｜麼 ㄇㄛ｜麻 ㄇㄚˊ｜麵 ㄇㄧㄢˋ｜麴 ㄑㄩ｜麯 ㄑㄩ｜麩 ㄈㄨ｜麨 ㄑㄧㄠˇ｜麩 ㄈㄨ｜麥 ㄇㄞˋ｜麤 ㄘㄨ｜麟 ㄌㄧㄣˊ

黛 ㄉㄞˋ｜默 ㄇㄛˋ｜黔 ㄑㄧㄢˊ｜黙 ㄇㄛˋ｜黑 ㄏㄟ｜黐 ㄔ｜黏 ㄋㄧㄢˊ｜黎 ㄌㄧˊ｜黍 ㄕㄨˇ｜黌 ㄏㄨㄥˊ｜黇 ㄊㄧㄢ｜黃 ㄏㄨㄤˊ

478

左欄（直書）：

黑部五～十五畫

黹部

黽部○～十二畫

鼂 ㄊㄠˊ　鼎 ㄉㄧㄥˇ　鼏 ㄇㄧˋ　鼐 ㄋㄞˋ　鼓 ㄍㄨˇ　鼕 ㄉㄨㄥ　鼗 ㄊㄠˊ　鼙 ㄆㄧˊ　鼖 ㄈㄣˊ　鼚 ㄔㄤ　鼛 ㄍㄠ　鼜 ㄑㄧˋ

鼂	鼎	鼏	鼐	鼓	鼕
鼗	鼙	鼖	鼚	鼛	鼜

鼜 ㄑㄧˋ　鼠 ㄕㄨˇ　鼢 ㄈㄣˊ　鼫 ㄕˊ　鼬 ㄧㄡˋ　鼩 ㄑㄩˊ　鼨 　鼯 ㄨˊ　鼱 ㄐㄧㄥ　鼴 ㄧㄢˇ　鼷 ㄒㄧ　鼹 ㄧㄢˇ

鼺	鼴	鼩	鼬	鼜	鼠
鼪	鼫	鼢	鼨	鼱	鼯

| 齁ㄒㄧ | 鼻ㄅㄧ | 鼽ㄑㄧㄡ | 鼾ㄏㄢ | 鼵ㄋㄩ | 鼩ㄏㄡ | 鼴ㄅㄠ | 鼿ㄒㄧㄡ | 鼿ㄇㄛ | 齈ㄋㄨㄥ | 齉ㄋㄤ |

| 齡ㄌㄧㄥ | 齗ㄧㄣ | 齟ㄐㄩ | 齕ㄏㄜ | 齗ㄢ | 齔ㄔㄣ | 齒ㄔ | 齎ㄐㄧ | 齌ㄐㄧ | 齋ㄓㄞ | 齊ㄐㄧˊ |

齒部

齯	齰	齲	齪	齦	齩	齝	齠	齜	齣	齟	齞
ㄋㄧˊ	ㄧˊ	ㄩˇ	ㄔㄨㄛˋ	ㄎㄣˊ ㄧㄣˊ	ㄧㄠˇ	ㄔㄜ	ㄊㄧㄠˊ	ㄗㄜˋ	ㄔㄨ	ㄐㄩˇ	ㄊㄧㄠˊ

齯	齯	齠	齠	齝	齝
齬	齬	齪	齪	齜	齜
齮	齮	齩	齩	齣	齣
齯	齯	齦	齦	齟	齟

龜部　龠部

歙	龠	龘	龜	龕	龑	龔	龐	龍	龎	龗	齺
ㄒㄧˊ ㄕㄜˋ	ㄩㄝˋ	ㄌㄨㄥˊ	ㄍㄨㄟ ㄐㄩㄣ	ㄎㄢ	ㄍㄨㄥ	ㄍㄨㄥ	ㄆㄤˊ	ㄌㄨㄥˊ	ㄜˋ	ㄑㄩ	ㄗㄨㄛˋ

龜	龜	龐	龐	齺	齺
龘	龘	龑	龑	齱	齱
龠	龠	龔	龔	齵	齵
歙	歙	龕	龕	龍	龍

482

龢
ㄏㄜˊ

鶛
ㄒㄧㄝˊ

顲
ㄩ

鸂
ㄔ

龢	鶛	顲	鸂	民	三	歲	仲
龤	龤			國	年	次	春
顲	顲			八	四	甲	巍
鸂	鸂			十	月	戌	凌

修	誌	十			
平	時	有			
山	年	五			
書	三				

國父遺囑

余致力國民革命凡四十年其目的在求中國之自由平等積四十年之經驗深知欲達到此目的必須喚起民眾及聯合世界上以平等待我之民族共同奮鬥現在革命尚未成功凡我同志務須依照余所著建國方略建國大綱三民主義及第一次全國代表大會宣言繼續努力以求貫澈最近主張開國民會議及廢除不平等條約尤須於最短期間促其實現是所至囑

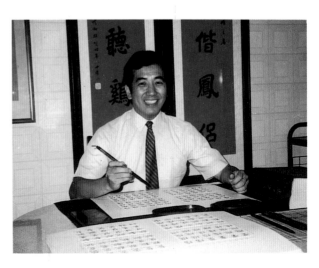

種樹培其根
種德培其心

王陽明語

己巳季秋

•作者父親修興樑先生書法作品

作者簡介

修平山，字爲凌，別號巍凌。民國四十八年（西元一九五九年）生。祖籍福建省長汀縣。台中二中、國立政治大學外交系畢業。自幼受父親教導，對書法產生濃厚興趣，習書二十餘年，始終視書法爲個人怡情自娛、修身養心的嗜好與雅趣。學生時期曾受敎於王愷和老師與施孟宏老師。近二年來，因機緣及友人推介，開始將習書經驗傳授學生。經不斷深研後，多有領悟，衍生出許多前所未有的獨特心得與見解，並整理成完整敎材。爲提振習書風氣，將成果提供國人分享；並爲傳承與發揚中國書法藝術，完成本著作。

經歷：六十九年台北市社敎館書法比賽社會組第一名
第八屆、第九屆國父紀念館全國青年書法比賽大專組第二名
台北市議會書法社團指導老師
救國團台北學苑書法社團指導老師
救國團國靑中心書法社團指導老師
台北市國稅局書法社團指導老師
理律法律事務所商標組書法社團指導老師

賜敎電話：（○二）二七○六―七八六五

修平山 Hugo Shiou

Go with Humour

修體楷書習字參考字典

部首索引

一畫
一　一　九五
丨　ㄍㄨㄣˇ　九五
丶　ㄓㄨˇ　九六
丿　ㄆㄧㄝˇ　九六
乙　一　九六
亅　ㄐㄩㄝˊ　九六

二畫
二　ㄦˋ　九七
亠　ㄊㄡˊ　九七
人　ㄖㄣˊ　九八
儿　ㄖㄣˊ　一一〇
入　ㄖㄨˋ　一一一
八　ㄅㄚ　一一三
冂　ㄐㄩㄥˇ　一一三
冖　ㄇㄧˋ　一二三
冫　ㄅㄧㄥ　一二三
几　ㄐㄧ　一二四
凵　ㄎㄢˇ　一二五
刀刂　ㄉㄠ　一二五
力　ㄌㄧˋ　一二九
勹　ㄅㄠ　一三二
匕　ㄅㄧˇ　一三二
匚　ㄈㄤ　一三三
匸　ㄒㄧˋ　一三三
十　ㄕˊ　一三三
卜　ㄅㄨˇ　一三三
卩　ㄐㄧㄝˊ　一三四
厂　ㄏㄢˇ　一三四
厶　ㄙ　一三五
又　ㄧㄡˋ　一三六

三畫
口　ㄎㄡˇ　一三六
囗　ㄨㄟˊ　一四三
土　ㄊㄨˇ　一四三
士　ㄕˋ　一五二
夂　ㄓˇ　一五三
夕　ㄒㄧ　一五三
大　ㄉㄚˋ　一五三
女　ㄋㄩˇ　一五五
子　ㄗˇ　一六三
宀　ㄇㄧㄢˊ　一六四
寸　ㄘㄨㄣˋ　一六七
小　ㄒㄧㄠˇ　一六八
尢尣　ㄨㄤ　一六八
尸　ㄕ　一六八
屮　ㄔㄜˋ　一七〇
山　ㄕㄢ　一七〇
巛川　ㄔㄨㄢ　一七五
工　ㄍㄨㄥ　一七六
己　ㄐㄧˇ　一七六
巾　ㄐㄧㄣ　一七六
干　ㄍㄢ　一七九
幺　ㄧㄠ　一八〇
广　ㄧㄢˇ　一八〇
廴　ㄧㄣˇ　一八三
廾　ㄍㄨㄥˇ　一八三
弋　ㄧˋ　一八四
弓　ㄍㄨㄥ　一八四
彐　ㄐㄧˋ　一八五
彡　ㄕㄢ　一八六
彳　ㄔˋ　一八六

四畫
心忄　ㄒㄧㄣ　一八八
戈　ㄍㄜ　二〇〇
戶　ㄏㄨˋ　二〇一
手扌　ㄕㄡˇ　二〇二
支　ㄓ　二二七
攴攵　ㄆㄨ　二二八
文　ㄨㄣˊ　二二九
斗　ㄉㄡˇ　二三〇
斤　ㄐㄧㄣ　二三〇
方　ㄈㄤ　二三一
无　ㄨˊ　二三二
日　ㄖˋ　二三三
曰　ㄩㄝ　二三七
月　ㄩㄝˋ　二三七
月肉　ㄖㄡˋ　二三八
木　ㄇㄨˋ　二三八
欠　ㄑㄧㄢˋ　二四四
止　ㄓˇ　二四五
歹　ㄉㄞˇ　二四五
殳　ㄕㄨ　二四七
毋母　ㄨˊ　二四七
比　ㄅㄧˇ　二四八
毛　ㄇㄠˊ　二四八
氏　ㄕˋ　二四九
气　ㄑㄧˋ　二四九
水氵氺　ㄕㄨㄟˇ　二五〇
火灬　ㄏㄨㄛˇ　二七〇
爪爫　ㄓㄠˇ　二七六
父　ㄈㄨˋ　二七七
爻　ㄧㄠˊ　二七七
爿　ㄑㄧㄤˊ　二七七
片　ㄆㄧㄢˋ　二七八
牙　ㄧㄚˊ　二七八
牛　ㄋㄧㄡˊ　二七九
犬犭　ㄑㄩㄢˇ　二七九
艸　ㄘㄠˇ　三五八
辵辶　ㄔㄨㄛˋ　四一八

五畫
玄　ㄒㄩㄢˊ　二八三
玉王　ㄩˋ　二八三
瓜　ㄍㄨㄚ　二八九
瓦　ㄨㄚˇ　二八九
甘　ㄍㄢ　二九〇
生　ㄕㄥ　二九一
用　ㄩㄥˋ　二九一
田　ㄊㄧㄢˊ　二九一
疋正　ㄆㄧˇ　二九三
癶　ㄅㄛ　二九三
白　ㄅㄞˊ　二九九
皮　ㄆㄧˊ　三〇〇

部首	注音	頁碼
皿	ㄇㄧㄢ	三〇〇
目	ㄇㄨ	三〇一
矛	ㄇㄠ	三〇六
矢	ㄕ	三〇六
石	ㄕ	三〇六
示	ㄕ	三〇六
内	ㄖㄡ	三一一
禾	ㄏㄜ	三一四
穴	ㄒㄩㄝ	三一七
立	ㄌㄧ	三一九
六畫		
衤（衣）	ㄧ	三八六
竹	ㄓㄨ	三三一
米	ㄇㄧ	三三八
糸	ㄇㄧ	三四〇
缶	ㄈㄡ	三四一
网（罒門）	ㄨㄤ	三四一
羊	ㄧㄤ	三四三
羽	ㄩ	三四四
老	ㄌㄠ	三四五
而	ㄦ	三四六
耒	ㄌㄟ	三四六
耳	ㄦ	三四七
聿	ㄩ	三四八
肉（月日ㄖㄡ）	ㄖㄡ	三四八
臣	ㄔㄣ	三五五
自	ㄗ	三五五
至	ㄓ	三五六
臼	ㄐㄧㄡ	三五六
舌	ㄕㄜ	三五六
舜	ㄔㄨㄢ	三五七
舟	ㄓㄡ	三五七
艮	ㄍㄣ	三五八
色	ㄙㄜ	三五八
艸	ㄘㄠ	三五八
虍	ㄏㄨ	三七五
虫	ㄏㄨㄟ	三七六
血	ㄒㄧㄝ	三八五
行	ㄒㄧㄥ	三八五
衣	ㄧ	三八六
七畫		
西（襾）	ㄧㄚ	三九一
見	ㄐㄧㄢ	三九一
角	ㄐㄩㄝ	三九二
言	ㄧㄢ	三九三
谷	ㄍㄨ	四〇二
豆	ㄉㄡ	四〇三
豕	ㄕ	四〇四
豸	ㄓ	四〇四
貝	ㄅㄟ	四〇四
赤	ㄔ	四〇八
走	ㄗㄡ	四〇八
足	ㄗㄨ	四〇九
身	ㄕㄣ	四一四
車	ㄔㄜ	四一四
辛	ㄒㄧㄣ	四一七
辰	ㄔㄣ	四一七
辵（辶）	ㄔㄨㄛ	四一八
邑（右）	ㄧ	四二三
酉	ㄧㄡ	四二七
釆	ㄅㄧㄢ	四三〇
里	ㄌㄧ	四三〇
八畫		
金	ㄐㄧㄣ	四三〇
長（镸）	ㄔㄤ	四四一
門	ㄇㄣ	四四二
阜（左）	ㄈㄨ	四四四
隶	ㄉㄞ	四四七
隹	ㄓㄨㄟ	四四七
青	ㄑㄧㄥ	四四九
雨	ㄩ	四五一
非	ㄈㄟ	四五一
九畫		
面	ㄇㄧㄢ	四五一
革	ㄍㄜ	四五三
韋	ㄨㄟ	四五四
韭	ㄐㄧㄡ	四五四
音	ㄧㄣ	四五四
頁	ㄧㄝ	四五五
風	ㄈㄥ	四五七
飛	ㄈㄟ	四五八
食（飠）	ㄕ	四五八
首	ㄕㄡ	四六一
香	ㄒㄧㄤ	四六一
十畫		
馬	ㄇㄚ	四六一
骨	ㄍㄨ	四六五
高	ㄍㄠ	四六六
鬥	ㄉㄡ	四六六
鬲	ㄍㄜ	四六七
鬼	ㄍㄨㄟ	四六七
十一畫		
魚	ㄩ	四六八
鳥	ㄋㄧㄠ	四七二
鹵	ㄌㄨ	四七七
鹿	ㄌㄨ	四七七
麥	ㄇㄞ	四七七
麻	ㄇㄚ	四七八
十二畫		
黃	ㄏㄨㄤ	四七八
黍	ㄕㄨ	四七八
黑	ㄏㄟ	四七八
黹	ㄓ	四七九
十三畫		
黽	ㄇㄧㄣ	四七九
鼎	ㄉㄧㄥ	四八〇
鼓	ㄍㄨ	四八〇
鼠	ㄕㄨ	四八〇
十四畫		
鼻	ㄅㄧ	四八一
齊	ㄑㄧ	四八一
十五畫		
齒	ㄔ	四八一
十六畫		
龍	ㄌㄨㄥ	四八二
龜	ㄍㄨㄟ	四八二
十七畫		
龠	ㄩㄝ	四八三

新中國書法

定價：700元

出 版 者：新形象出版事業有限公司
負 責 人：陳偉賢
地　　址：台北縣中和市中和路322號8 F 之1
電　　話：9207133・9278446
Ｆ Ａ Ｘ：9290713

編 著 者：修平山
發 行 人：顏義勇
總 策 劃：陳偉昭
美術設計：楊湘琳
美術企劃：簡仁吉、安祐良

總 代 理：北星圖書事業股份有限公司
地　　址：台北縣永和市中正路391巷2號8樓
門　　市：北星圖書事業股份有限公司
　　　　　永和市中正路498號
電　　話：9229000(代表)
Ｆ Ａ Ｘ：9229041
郵　　撥：0544500-7北星圖書帳戶
印 刷 所：皇甫彩藝印刷股份有限公司

行政院新聞局出版事業登記證／局版台業字第3928號
經濟部公司執／76建三辛字第214743號

中華民國83年6月　　第一版第一刷

ISBN 957-8548-59- 1

國立中央圖書館出版予行編目資料　品

新中國書法／修平山編著. -- 第一版. -- 臺北
縣中和市：新形象，民83
　面：　公分
含索引
ISBN 957-8548-59-1(精裝)

1. 書法 - 中國

942.092　　　　　　　83004336